'Ali Qoli Jebādār et l'Occidentalisme Safavide

Studies in
Persian Cultural History

Editors

Charles Melville (*Cambridge University*)
Gabrielle van den Berg (*Leiden University*)
Sunil Sharma (*Boston University*)

VOLUME 13

The titles published in this series are listed at *brill.com/spch*

ʿAli Qoli Jebādār et l'Occidentalisme Safavide

Une étude sur les peintures dites farangi sāzi, *leurs milieux et commanditaires sous Shāh Soleimān* (*1666-94*)

par

Negar Habibi

BRILL

LEIDEN | BOSTON

Illustration de couverture: « Deux dames et un page en tenue européenne » © The Institute of Oriental Manuscripts of the Russian Academy of Sciences.

The Library of Congress Cataloging-in-Publication Data is available online at http://catalog.loc.gov
LC record available at http://lccn.loc.gov/2017044413

Typeface for the Latin, Greek, and Cyrillic scripts: "Brill". See and download: brill.com/brill-typeface.

ISSN 2210-3554
ISBN 978-9004-35587-3 (hardback)
ISBN 978-9004-35613-9 (e-book)

Copyright 2018 by Koninklijke Brill NV, Leiden, The Netherlands.
Koninklijke Brill NV incorporates the imprints Brill, Brill Hes & De Graaf, Brill Nijhoff, Brill Rodopi, Brill Sense and Hotei Publishing.
All rights reserved. No part of this publication may be reproduced, translated, stored in a retrieval system, or transmitted in any form or by any means, electronic, mechanical, photocopying, recording or otherwise, without prior written permission from the publisher.
Authorization to photocopy items for internal or personal use is granted by Koninklijke Brill NV provided that the appropriate fees are paid directly to The Copyright Clearance Center, 222 Rosewood Drive, Suite 910, Danvers, MA 01923, USA. Fees are subject to change.

This book is printed on acid-free paper and produced in a sustainable manner.

A Marc

Table des matières

Remerciements IX
Transcription du persan X
Liste des abréviations dans les notes XI
Liste des illustrations et crédits photos XII

Introduction 1
 Farangi sāzi 2
 L'objet de la recherche : le mécénat sous Shāh Soleimān 7
 Méthodologie et sources 10
 Plan 13

1 'Ali Qoli Jebādār : l'artiste aux titres royaux 17
 Introduction 17
 La question des origines de 'Ali Qoli Jebādār et son importance relative 17
 Une main, une signature 19
 Jebādār et la question de *Jebākhāneh* 26
 La carrière de 'Ali Qoli Jebādār : une nouvelle datation 28
 Bilan 31

2 *Farangi sāzi* ? Une considération sur les peintures occidentalistes safavides 33
 Introduction 33
 Farangi sāzi et *farangi sāz* : l'historique d'une expression 34
 L'Occidentalisme safavide 42
 Bilan 51

3 L'État de Shāh Soleimān : l'historique des centres du pouvoir safavide entre 1666 et 1694 53
 Introduction 53
 L'*ādāb-é mamlekat dāri* : de Shāh Safi II à Shāh Soleimān 54
 Posht va panāh-é mamlekat : Le grand vizir 57
 Andaruni, le palais intérieur 59
 Le moqarrab al-khāqān : les eunuques au pouvoir 60
 Les femmes du sérail, un État caché 62
 Donyā va okhrā : la querelle du sérail et du Sheikh al-Islam 65
 Bilan 68

4 Le mécénat artistique à la cour de Shāh Soleimān : Le syncrétisme artistique des peintures de ʿAli Qoli Jebādār 70
 Introduction 70
 Le portrait d'une cour royale : l'enregistrement du réel 72
 Majles-é behesht āʾin : Shāh Soleimān à la cour royale 72
 Quand le roi va en chasse 78
 L'Amir-é ākhor bāshi : la noble famille Zanganeh 82
 Le mehtar –é rekāb khāneh : un *moqarrab al-khāqān* 86
 Le *sarkār-é khāsseh-yé sharifeh* : la trésorerie royale 89
 Le sérail royal et le portrait de la *zan-é farangi* 94
 L'habillement des dames persanes, une élégance vestimentaire 95
 Les saintes bibliques : l'acclamation et l'acclimatation 105
 Madar-é moqadas : Sainte Mère de Jésus ou de Soleimān 106
 Les femmes *vāqef* 112
 Des nus fameux ou Shirin occidentalisée 121
 Surat gari et shabih sāzi : ʿAli Qoli Jebādār le portraitiste royal 136
 Bilan 148

Conclusion générale 151
 L'Occidentalisme et *farangi sāzi* 152
 Les œuvres de ʿAli Qoli Jebādār et le mécénat sous Shāh Soleimān 154

Annexe 1 : Bibliographie de ʿAli Qoli Jebādār 159
 Bibliographie sélective safavide 159
 Bibliographie sélective contemporaine 160
Annexe 2 : Bibliographie du *Farangi sāzi* 165
 Bibliographie sélective iranienne 168
 Bibliographie sélective occidentale 169
Annexe 3 : Liste visuelle des signatures 174
Lexique 175
Bibliographie 178
 1 Les sources primaires iraniennes 178
 2 Les sources primaires européennes 180
 3 Les sources secondaires 181
Index 204

Remerciements

Cet ouvrage est la version actualisée de ma thèse de doctorat soutenue en décembre 2014. Mes remerciements s'adressent tout d'abord aux membres du jury et tout particulièrement à Yves Porter qui a cru en moi. J'exprime ma profonde gratitude spécialement à Rudi Matthee pour avoir partagé avec moi sa riche connaissance des Safavides et m'avoir donné ses conseils et prodigué ses critiques à plusieurs reprises. Ma gratitude va tout particulièrement à Francis Richard, qui m'a encouragée aussi bien matériellement qu'intellectuellement depuis plusieurs années.

J'exprime ma plus profonde reconnaissance à ceux qui m'ont facilité l'accès à certains documents et particulièrement à Amy Landau qui m'a prêté gracieusement sa thèse sur le *farangi sāzi* ; Axel Langer pour l'exposition sublime sur les peintures *farangi sāzi* à Zurich, et pour son aide matérielle à plusieurs reprises ; Mahmud Qal'eh No'i, le directeur du département d'Architecture de l'Université d'Art d'Ispahan, qui m'a facilité l'accès et la photographie des maisons des Arméniens de la Nouvelle Jolfā d'Ispahan ; Human Qahremāni de l'Université Ferdousi de Mashhad qui m'a envoyé une copie d'une source safavide très précieuse et très rare : *Alqāb va mavājeb-é doureh-yé salātin-é safavieh*. Je tiens à exprimer ma sincère gratitude à Nasser Mohajer et à Jean-Dominique Brignoli qui m'ont aidée matériellement, mais surtout par leur présence, et pour nos échanges et nos conversations très stimulants.

Il faudrait ajouter à cette liste le nom de nombreuses personnes qui m'ont aidée, d'une manière ou d'une autre : Charles Melville, Staci Scheiwiller, Giorgo Rota, Sheila Canby, Nozhat Ahmadi, 'Abbās Mo'ayyeri, Dariush Ashuri, Eleanor Sims, Abolala Soudavar, Marie-Christine David, Isabelle Bridard et Marc pour leur finesse de relecture.

Je tiens enfin à remercier ceux qui étaient toujours à mes côtés, qui m'ont donné leur force, leur amour et leur confiance : Marc, Shayann et mes parents.

Transcription du persan

ء	hamzeh	ʾ	ص	sād	s
ا, آ	alef, alef bā kolāh	ā, a	ض	zād	z
ب	bé	b	ط	tā	t
پ	pé	p	ظ	zā	z
ت	té	t	ع	éin	ʿ
ث	sé	th	غ	ghéin	gh
ج	djim	J	ف	fé	f
چ	tché	ch	ق	qāf	q
ح	hé djimi	H	ك	kāf	k
خ	khé	kh	گ	gāf	g
د	dāl	d	ل	lām	l
ذ	zāl	z	م	mim	m
ر	ré	r	ن	nun	n
ز	zé	z	و	vāv	v/u/ou (diphtongue)
ژ	jé	j	ه	hé	h
س	sin	s	ى	yé	y/e/i/ei (diphtongue)
ش	shin	sh			

Liste des abréviations dans les notes

Abréviations générales

éd. : éditeur
fig. : figure
fol. : folio
Académie des Sciences de Russie, Institut des manuscrits orientaux : IOM
ms. : manuscrits
r. : recto
trad. : traducteur, traduction de …
v. : verso

Abréviations de titres d'ouvrage

Concernant les sources écrites iraniennes, j'ai tenté dans la mesure du possible de donner le nom complet d'un ouvrage sans donner la date de publication qui est mentionnée dans la bibliographie finale. Cependant, pour certaines sources avec des titres imposants, j'ai résumé (ex : *Vaqāye' al-sanin* pour *Vaqāye' al-sanin va al-'avām, gozāresh hāy sālianeh az ebtedāy khelqat tā sāl 1195 hejri*). C'est aussi valable pour *Alqāb va mavājeb-é doureh-yé salātin-é safavieh* qui est nommé comme *Alqāb va mavājeb*. Pour le *Dastur al-moluk* de Mirzā Rafi'ā j'ai utilisé trois versions différentes, dont deux sont en anglais et une en persan. Ainsi j'ai mentionné la date de chaque publication juste après l'abréviation du livre qui est donnée comme *Dasmal*. La même formulation a été utilisée pour le *Tazkarat al-moluk* de Mirzā Sami'ā, *Tazmal*, pourtant sans mentionner la date, puisque je me suis référée à une seule publication de cette source.

Pour les récits de voyageurs européens, je ne mentionne que le nom de l'auteur et la date de publication, ex : J. Chardin (1811). La seule exception est pour *A chronicle of the Carmelites in Persia and the Papal Mission of the XVIIth and XVIIIth Centuries*, que je me contente de mentionner *A chronicle of the Carmelites*.

Liste des illustrations et crédits photos

Bien que toutes les démarches aient été menées pour identifier l'ensemble des détenteurs des droits d'auteur, les titulaires des droits non mentionnés sont priés de faire valoir leurs réclamations afin que la cession puisse être effectuée conformément à la pratique habituelle.

1. « Le baisemain de Babur à Shāh Esmāʿil », ʿAli Qoli Jebādār, 1069/1658-59, 17.5 × 27.2 cm, Freer Gallery of Art and Arthur M. Sackler Gallery, Smithsonian Institution, Washington, D.C. : Art and History Collection, LTS1995.2.181. © Freer Gallery of Art and Arthur M. Sackler Gallery 20
2. « Deux vieux hommes discutant à côté d'une cabane », non signé, attribué à ʿAli Qoli Jebādār, Album Davis, Metropolitan Museum of Art, Theodore M. Davis Collection, Bequest of Theodore M. Davis, 1915, 30.95.174.3, New York. © http://www.metmuseum.org 22
3. « Une assemblée nocturne », ʿAli Qoli *gholām zādeh-yé Shāh ʿAbbās-é thāni* (ʿAli Qoli fils d'un serviteur de Shāh ʿAbbās II), attribué à ʿAli Qoli Jebādār, non daté probablement 1664, 17.8 × 22 cm, gouache, encre et or sur papier, Académie des Sciences de Russie, Institut de manuscrits orientaux, album E-14, fol 64r, Saint-Pétersbourg. © The Institute of Oriental Manuscripts of the Russian Academy of Sciences 24
4. « Paysage européen », ʿAli Qoli ebn-é Mohammad, 1059/1649, gouache, 9 × 12 cm, Inventory Number : VP-950, the State Hermitage Museum, St. Petersburg. © The State Hermitage Museum. Photo by Vladimir Terebenin 29
5. « Shāh Soleimān et ses courtisans », ʿAli Qoli Jebādār *gholām zādeh-yé qadim* (fils d'un ancien serviteur), non daté probablement 1666-68, 28.2 × 42.1 cm, gouache, or et argent sur papier, Académie des Sciences de Russie, Institut de manuscrits orientaux, album E-14, fol. 98r, Saint-Pétersbourg. © The Institute of Oriental Manuscripts of the Russian Academy of Sciences 75
6. « La chasse royale », non signé, attribué à ʿAli Qoli Jebādār, non daté probablement 1666-70, 30 × 45.8 cm, gouache, encre, argent et or sur papier, Académie des Sciences de Russie, Institut de manuscrits orientaux, album E-14, fol. 100r, Saint-Pétersbourg. © The Institute of Oriental Manuscripts of the Russian Academy of Sciences 79
7. « La présentation des chevaux au roi en présence de l'*amir-é ākhor bāshi* », non signé, attribué à ʿAli Qoli Jebādār, non daté probablement 1666-70, 26.1 × 42.5, gouache sur papier, Académie des Sciences de Russie, Institut de manuscrits orientaux, album E-14, fol. 96r,

LISTE DES ILLUSTRATIONS ET CRÉDITS PHOTOS	XIII

Saint-Pétersbourg. © The Institute of Oriental Manuscripts of the Russian Academy of Sciences 83

8 « Le Shāh, le *mehtar* et un jeune homme », 'Ali Qoli *gholām zādeh-yé qadim* (fils d'un ancien serviteur), non daté probablement 1667-68, 28.6 × 22.9 cm, gouache, encre et or sur papier, Académie des Sciences de Russie, Institut de manuscrits orientaux, album E-14, fol 99r, Saint-Pétersbourg. © The Institute of Oriental Manuscripts of the Russian Academy of Sciences 87

9 « Une femme se tenant à côté d'une fontaine », 'Ali Qoli Jebādār, non daté probablement 1673, 32 × 20.5 cm, gouache, or et encre sur papier, Freer Gallery of Art and Arthur M. Sackler Gallery, Smithsonian Institution, Washington, D.C.: Art and History Collection, LTS1995.2.118. © Freer Gallery of Art and Arthur M. Sackler Gallery 96

10 « Deux dames et un page en tenue européenne », 'Ali Qoli Jebādār, *be tārikh-é shahr-é safar khatm belkheir va al-zafar dar dār al-saltaneh Qazvin marqum shod, raqam-é kamtarin-é gholāmān 'Ali Qoli Jebādār, saneh 1085* (A été achevé dans le mois victorieux de safar dans la ville royale de Qazvin, par la main du plus humble des serviteurs, 'Ali Qoli Jebādār, en 1085), 1085/1673, 24.1 × 26.4 cm, gouache et encre sur papier, Académie des Sciences de Russie, Institut de manuscrits orientaux, album E-14, fol. 93r, Saint-Pétersbourg. © The Institute of Oriental Manuscripts of the Russian Academy of Sciences 97

10-1 « Lady Elizabeth Thimbelby et Dorothy, Viscountess Andover », Anthony Van Dyck, 1.321 × 1.49 m, huile sur toile, National Gallery, NG6437, Londres. © The National Gallery, London 98

11 « Été, de la série de quatre saisons », non signé, attribué à 'Ali Qoli Jebādār, Album Davis, Metropolitan Museum of Art, Theodore M. Davis Collection, Bequest of Theodore M. Davis, 1915, 30.95.174.24. © http://www.metmuseum.org 100

12 « Une dame debout, tenant un verre de vin », 'Ali Qoli Jebādār, *Be tārikh-é shahr-é rajab al-morajjab 1085 dar dār al-saltaneh Qazvin surat-é etmām yāft, raqam-é* 'Ali Qoli Jebādār (A été achevé au mois de rajab de l'an 1085 dans la ville royale de Qazvin par la main de 'Ali Qoli Jebādār), 1085/1673, 14 × 9 cm, gouache sur papier, Collection de Hossein Afshār, Londres 101

13 « Madeleine pénitente », détail de fig. 10 113

14 « Madeleine pénitente », attribué à Jebādār, John Rylands Library, Ryl Indian Drawings 6, Manchester. ©The University of Manchester 114

15 « Suzanne et les Vieillards », 'Ali Qoli Jebādār, *raqam-é gholām zādeh-yé qadimi* 'Ali Qoli Jebādār (travail du fils d'un ancien serviteur, 'Ali Qoli Jebādār), non daté probablement 1673, gouache sur papier,

	album indo-persan vendu à l'hôtel Drouot le 23 juin 1982, salle 7, étude L. G. B. T., expertes : J. Soustiel, M. -C. David, lot H, n° 7, collection privée 121
16	« Vénus et l'Amour endormis », Mohammad Bāqer, Chester Beatty Library, CBL Per 282.6. © The Trustees of the Chester Beatty Library, Dublin 124
17	« Vénus et Cupidon », Mohammad Zamān, 1087/1676-77, gouache, encre et or sur papier, 17.9 × 24 cm, Académie des sciences de Russie, Institut de manuscrits orientaux, album E-14, fol. 86r, Saint-Pétersbourg. © The Institute of Oriental Manuscripts of the Russian Academy of Sciences 125
18	« Une femme et un homme en habits européens en train de boire du vin », *Tālār* sud du palais de *Chehel sotun*, Ispahan. © Negar Habibi 127
19	« Une scène de festin », (détail) Paroi est du *tālār* nord de la maison de Sukiās. © Negar Habibi 128
20	« Shirin au bain », (détail) Salle sud-est du palais de *Chehel sotun*, Ispahan. © Negar Habibi 133
21	« Shirin au bain », Paroi extérieur nord du palais de *Chehel sotun*, Ispahan. © Negar Habibi 135
22	« Mirzā Jalālā avec un faucon au poing », *gholām zādeh-yé qadim* 'Ali Qoli (fils d'un ancien serviteur, 'Ali Qoli), attribué à 'Ali Qoli Jebādār, non daté probablement 1660-66, 16 × 9.1 cm, gouache sur papier, Académie des Sciences de Russie, Institut de manuscrits orientaux, album D-181, fol. 1a, Saint-Pétersbourg. © The Institute of Oriental Manuscripts of the Russian Academy of Sciences 139
23	« Portrait de l'ambassadeur russe, Prince Andrey Priklonskiy » 'Ali Qoli Jebādār, Album Davis, Metropolitan Museum of Art, Theodore M. Davis Collection, Bequest of Theodore M. Davis, 1915, 30.95.174.5, New York. © http://www.metmuseum.org 141
24	« Les enfants de Charles 1er le roi d'Angleterre », *Gholām zādeh-yé Shāh 'Abbās-é thāni* (fils d'un serviteur de Shāh 'Abbās II) attribué à 'Ali Qoli Jebādār, non daté probablement 1660-66, album indo-persan vendu à l'hôtel Drouot le 23 juin 1982, salle 7, étude L. G. B. T., expertes : J. Soustiel, M. -C. David, lot H, n° 35, collection privée 142
25	« Shāh 'Abbās II », non signé, attribué à 'Ali Qoli Jebādār, aquarelle et or sur papier, 24.8 × 16.5 cm. Brooklyn Museum, Gift of Mr. and Mrs. Charles K. Wilkinson, 73.167.1 © Brooklyn Museum 144
26	« Portrait de jeune seigneur, portrait de Louis XIV enfant (?) », 'Ali Qoli Jobbeh dār, non daté probablement 1660-70, 12.2 × 7.1 cm, gouache et or sur papier, Musée national des arts asiatiques-Guimet, MA2478, Paris. © RMN-Grand Palais (musée Guimet, Paris) / Thierry Ollivier 145

Introduction

Selon la datation, les signatures et les annotations des pages de peintures, il paraît fort probable que ʿAli Qoli Jebādār soit l'un des initiateurs des peintures dites *farangi sāzi* dans la deuxième moitié du XVIIe siècle en Iran safavide[1]. Sa carrière et ses peintures ne sont pourtant pas assez largement étudiées et examinées. Ainsi il y a des questions pour lesquelles de nombreuses études n'affichent pas de réponses exactes : qui est ʿAli Qoli Jebādār ? Quelles sont les lignes de sa carrière ? Quels sont ses principes et préoccupations artistiques ? En effet, la diversité des peintures attribuées à Jebādār, rend l'étude sur l'artiste assez problématique ; est-il possible de considérer qu'un seul artiste travaillait aussi bien dans le style iranien et le style dit *farangi sāzi* que dans le style indien ? Les peintures de l'artiste ainsi que ses signatures confirment-elles cet éclectisme ?

La carrière, les origines et les œuvres de ʿAli Qoli Jebādār sont très incertaines ; il n'y a pratiquement aucun indice sur la carrière de l'artiste dans les chroniques iraniennes. Ainsi, la biographie de ʿAli Qoli Jebādār est difficile à reconstituer. D'ailleurs, il existe plusieurs ambiguïtés sur la variation des signatures de l'artiste. Il nous semblait donc crucial de vérifier si un même artiste signait ses peintures en employant différentes signatures (aussi bien dans l'emploi du titre que dans la graphie)[2]. Enfin, alors qu'une grande majorité des études suppose qu'il s'agit d'un artiste d'origine européenne, ses réalisations artistiques ne témoignent guère d'une conversion religieuse ou d'un attachement particulier au monde occidental.

En revanche, en revérifiant la carrière artistique de l'artiste, notamment ses signatures datant du règne de Shāh ʿAbbās II (1642-66), on constatera que ʿAli Qoli Jebādār était actif bien avant le règne de Shāh Soleimān (1666-94), et donc

1 Mohammad Zamān est également considéré comme l'un des maitres du style dit *farangi sāzi*. Ici, nous ne nous intéressons pas à la vie, à l'originalité, aux signatures et à la carrière de Mohammad Zamān. Il existe déjà des études remarquablement réussies sur le sujet, dont celle de Amy Landau qui est sans doute l'une des plus complètes. Mohammad Zamān attire l'attention de pratiquement toutes les études qui traitent de la peinture iranienne de l'ère safavide, zand et qājār. Sa biographie et sa carrière prennent une place considérable dans les recherches contemporaines, dont certaines sont parvenues à présenter les caractéristiques fondamentales du style *farangi sāzi*. Voir par exemple A. Landau (2007), pp. 60-75. Voir également A. Landau (2011 et 2015).

2 Nous avons récemment publié deux articles sur ʿAli Qoli Jebādār, dont le premier (2016) analyse spécifiquement la carrière de l'artiste, alors que le deuxième (2017) discute sur l'enregistrement du réel dans certaines œuvres de ʿAli Qoli Jebādār.

il était probablement plus âgé que Mohammad Zamān, l'autre figure emblématique de l'époque et actif principalement sous Shāh Soleimān.

Ainsi, il semble crucial de vérifier si le regard et l'interprétation de ʿAli Qoli Jebādār, face à toutes les nouveautés étrangères survenues en Iran safavide au XVIIe siècle, se rapprochent de ceux d'autres artistes de l'époque tel que Mohammad Zamān par exemple. Car, ces deux artistes ont eu visiblement deux approches assez distinctes et personnelles dans leur prise de contact avec les œuvres d'art européennes. Pour l'instant, il semblerait que Mohammad Zamān ait plus été connu pour ses feuillets ajoutés aux grands manuscrits des époques précédentes tels que le *Khamseh* de Shāh Tahmāsp ou le *Shāh Nāmeh* de Shāh ʿAbbās 1er, que ʿAli Qoli Jebādār qui, lui n'a pas produit de pages de peinture liées directement à un texte littéraire. En revanche, ce dernier semblerait s'être chargé de produire un nombre considérable de représentations auliques, des scènes liées à la cour royale, et de peintures associées à la culture européenne. Nous essayerons donc de présenter de nouvelles considérations sur les signatures et les œuvres d'art créées par l'artiste, aussi bien que sur les éventuelles intentions qu'avait l'artiste en réalisant ces peintures.

Sans sous-estimer les différences techniques qui distinguent les peintures de ʿAli Qoli Jebādār de la peinture traditionnelle iranienne et de l'art européen de l'époque, nous porterons notre attention sur le choix des sujets. Ainsi, nous pourrons peut-être arriver à mieux comprendre les choix iconographiques et les messages artistiques, sociaux ou même politiques, cachés dans ces œuvres. En effet, sans négliger l'apport technique des peintures étrangères dans celles de ʿAli Qoli Jebādār, dans cette étude nous tenterons une nouvelle approche par un contexte plus proprement iranien pour essayer d'élucider les raisons d'être de ses peintures. La réflexion sur les thèmes des images, et leur mise en perspective par rapport à la politique de l'époque pourront nous suggérer des pistes – bien que d'une manière parfois cryptique – afin de nous permettre de reconstituer la structure d'un mécénat artistique sous le règne de Shāh Soleimān.

Farangi sāzi

L'expression *peintures farangi sāzi*[3] désigne généralement certaines productions de la peinture iranienne de la deuxième moitié du XVIIe siècle, époque pendant laquelle artistes et commanditaires ont été exposés à différentes sources visuelles étrangères et non iraniennes et en ont tiré une nouvelle

3 Lit. à la façon européenne.

esthétique. Qui a utilisé pour la première fois le qualificatif de *farangi sāzi* ? Qu'est-ce que le *farangi sāzi* ? Est-ce un qualificatif significatif ? Quelles furent ses limites temporelles ? Quelle est la nature du *Farang* figuré dans le *farangi sāzi* ?

Différentes recherches avancent des équivalents de l'expression *farangi sāzi* comme « occidentalisation de l'art iranien » et proposent le concept d'« art iranien occidentalisé », « européanisé » ou « européanisant » ou de peintures « perso-européennes »[4]. La multiplicité de ces équivalents, cette hésitation, ce flottement dans les termes qui varient d'une étude à l'autre, d'un chercheur à l'autre selon sa formation ou ses objectifs, donnent prise à un doute légitime : ce tâtonnement des spécialistes ne prouve-t-il pas que la réalité de l'art iranien de cette époque et son processus de transformation sont encore loin d'être appréhendés sans équivoque et doivent encore faire l'objet d'une étude impartiale, avançant sans présupposés ? En analysant la perception safavide de l'Europe et des Européens, on pourra en effet se demander si les peintures safavides, notamment celles de 'Ali Qoli Jebādār et Mohammad Zamān, ont été le produit d'un art qui se serait mis « à l'école de l'Occident ». De même, il faudra se demander si les peintures de ces deux artistes sont une version occidentalisée de la peinture iranienne.

Les réponses à ces questions ne sont pas évidentes, notamment parce que les sources littéraires ne nous fournissent pas le moindre détail sur le sujet[5]. Selon Eskandar Monshi un certain Sheikh Mohammad (actif entre 1550 et 1590), aurait été le premier à réaliser un *surat-é farangi* (un portrait européen ?)[6]. Sādeqi Afshār évoque le fait qu'il existait un style *farangi* parmi les sept

4 Voir annexe 2.

5 *Farang* et *Farangi* sont des concepts familiers dans la culture iranienne depuis plusieurs siècles. *Afrang*, la forme ancienne de *farang* est la prononciation persane du mot arabe *Afranj* qui correspond d'une manière générale aux larges territoires des frontières ouest du monde musulman ou l'Europe d'aujourd'hui. *Fotuh al-boldān* (*Des conquêtes des territoires*) daté du IXe siècle décrit *faranjeh* qui correspond à peu près à l'Espagne d'aujourd'hui. Voir Belāzari, Ahmad ebn-é Yahya, *Fotuh al-Boldān*, Mohammad Tavakol, éd., Abadan, 1382/2004 ; voir également Ruhbakhshān (2009), pp. 5-6. Dans le monde de l'art iranien *farang* et *farangi* jouent différents rôles, en créant des concepts souvent ambigus à notre époque, comme par exemple, *Naqsh-é farangi* (l'image/l'icône de *farang*), et le style *farangi*, qui sont des concepts artistiques intégrés à l'histoire littéraire de la peinture iranienne depuis la fin du XVIe siècle.

6 «صورت فرنگی را در عجم او تقلید نمود وشایع ساخت اما کسی بهتر از او گونه سازی وچهره پردازی نکرد»

Il a imité et répandu le *surat-é farangi* en Iran, mais personne n'était plus doué que lui dans l'art du portrait. Voir *Tārikh-é 'ālam ārā-yé 'Abbāsi*, I : 176.

principes fondamentaux de la peinture iranienne[7], et le même artiste note, dans l'une de ses peintures de page isolée, qu'elle a été faite d'après les maîtres de *Farang*[8]. Vers 1096/1684-85, un artiste safavide nommé Jāni signe certaines de ses peintures dans l'album de Kaempfer, médecin et voyageur allemand, avec le titre *farangi sāz*[9]. Dans l'une de ses peintures, l'artiste mentionne qu'il est Jāni *Farangi Sāz*, le fils de Bahrām *Farangi sāz* (probablement la même personne que Bahrām *Sofreh Kesh*)[10]. Enfin, 200 ans plus tard, vers le milieu du XIXe siècle, un artiste qājār, Mohammad Esmā'il (actif entre 1840 et 1871 à Ispahan) signe également *Farangi sāz*[11].

Le seul point commun à toutes ces informations est que l'expression (ou le titre) *farangi* et/ou *farangi sāz* recouvre une exacte réalité qui nous échappe ! En effet, à notre connaissance, aucun de ces artistes et aucun chroniqueur safavide n'explicitent ces expressions. Cela donne à penser qu'il s'agissait peut-être de concepts connus et compréhensibles à l'époque, au point qu'il n'était pas nécessaire de les expliquer, mais que nous ne parvenons plus à décrypter à présent.

Aujourd'hui, la notion de *farangi sāzi* est appliquée usuellement, par les spécialistes des arts iraniens, à des créations picturales safavides inspirées de la technique artistique et/ou de sujets européens. Yahya Zoka a probablement été l'un des premiers chercheurs à utiliser cette expression dans le débat sur la carrière de Mohammad Zamān, l'un des artistes renommés du *farangi sāzi*. Sans pour autant présenter de documents probants, Zoka écrivit que :

7 Le style *farangi*, l'un des sept *asl* (principe fondamental) de la peinture iranienne des XVIe-XVIIe siècles, a été présenté probablement pour la première fois chez Qotb al-Din Qéssé Khān (964/1557). Mir Seyyed Ahmad Mashhadi dans la préface de l'album d'Amir Ghāyeb Beig (972/1564-65), et le traité de *Qānun al-sovar* (Canon des images) de Sādeqi Afshār ont aussi mentionné le *farangi* comme l'un des sept principes fondamentaux de la peinture iranienne. Pour le traité de Sādeqi Beig, voir *Golestān-é Honar*, 153-164 ; Voir également Y. Porter (1992), pp. 111-116 et 182-207. Dust Mohammad, le fameux historien de l'art safavide évoque également le style de *farang* dans l'introduction de l'album de Bahrām Mirzā, où certaines peintures sont faites d'après les maîtres du *farang* ou dans le style *farangi*. Voir W. M. Thackston (2001), p. 12, et D. J. Roxburgh (2005), p. 259.
8 *L'Annonciation*, Sādeqi Afshār, fin du XVIe siècle, collection privée sur prêt à Fogg Art Museum, 418.1983, Cambridge, Massachusetts.
9 *L'Album des costumes et des animaux de la Perse avec quelques dessins de Kaempfer*, British Museum, 1974, 0617,0.1.33, Londres.
10 *La fameuse Sakineh*, Jāni Farangi Sāz, *Zi hajjeh* 1096/ novembre 1685, British Museum, 1974, 0617,0.1.37, Londres.
11 Pour plus d'informations sur l'artiste voir B. W. Robinson (1967b), p. 1 ; voir également B. W. Robinson (1989), pp. 138-139 ; voir également W. Floor (1999), p. 128.

« certains peintres de l'époque safavide, pour le plaisir du roi et des courtisans, imitaient la peinture européenne ou, comme on le disait à l'époque, faisaient du *farangi sāzi*[12]. »

En effet, les peintures traditionnellement associées au *farangi sāzi* emploient visiblement les techniques du clair-obscur et de la perspective, tout en représentant de nouvelles scènes et de nouveaux sujets qui ne s'appuient pas toujours sur la littérature classique iranienne ni même sur des textes précis. Des thèmes liés à la culture *farangi*, comme les sujets bibliques, historiques ou mythologiques, apparaissent à côté de scènes auliques, de portraits de nobles safavides et de pages de manuscrits. D'ailleurs, la manifestation de cette nouvelle tendance artistique ne se limite pas aux pages de peinture, mais apparaît également sur d'autres surfaces. Les palais safavides, par exemple, sont décorés de peintures murales, dont certaines représentent non seulement de nouveaux sujets *farangi* (comme des hommes et des femmes en tenue européenne), mais emploient également le clair-obscur et une ébauche de profondeur. Les *qalamdān* (plumiers), souvent datés de la fin du XVIIe et du début du XVIIIe siècle, sont également l'un des supports privilégiés de cette tendance dite *farangi sāzi*.

Les études actuelles cherchent les raisons de ce mouvement dans la circulation des images occidentales et l'accessibilité des artistes iraniens à ces sources, ou encore la présence d'artistes étrangers en Iran à l'époque. En effet, l'un des trois intermédiaires – les plus importants – dont la peinture iranienne s'est probablement servie pour connaître l'art européen est la présence d'Européens eux-mêmes en Iran, de toute catégorie sociale et professionnelle ainsi que la diffusion de leurs produits culturels dans l'Iran safavide. Il semble également nécessaire de mentionner le rôle éventuel qu'ont pu jouer les sources artistiques indiennes (artistes eux-mêmes, œuvres d'art, etc.), sans négliger bien évidemment le fait qu'il s'agissait d'une présence ténue, notamment comparée à la large représentation des sources européennes, mais également comparée à la présence bien active des Arméniens de la Nouvelle Jolfā d'Ispahan. Ces derniers sont considérés sans doute comme l'une des minorités religieuses politiquement et économiquement les plus actives dans l'État safavide après 'Abbās 1er (1588-1629).

De manière générale, étudier les peintures dites *farangi sāzi* est assez compliqué. Les sources écrites safavides ou celles des époques postérieures ne nous fournissent pas le moindre indice sur le sujet. Elles ne s'occupent pas de l'art et des artistes de l'époque, et n'emploient d'ailleurs jamais une expression telle que *farangi sāzi* pour désigner les peintures. À l'exception des deux signatures

12 Zoka et Semsar (1383/2005), p. 15/118.

d'artistes déjà citées, il n'est donc pas évident de savoir si l'expression *farangi sāzi* existait dans la culture orale de l'époque. De plus, si on considère que l'une des signatures est de Jāni *Farangi sāz*, artiste actif sous le règne de Shāh Soleimān (1666-94), et l'autre, de Mohammad Esmāʿil, actif entre 1840 et 1871, on peut légitimement se demander si, à une telle distance temporelle les deux artistes voulaient désigner un même concept.

En considérant le manque de sources primaires sur les peintures dites *farangi sāzi*, les différentes interprétations de ces peintures par les études contemporaines, notamment en comparant et en analysant ces peintures entre elles, des doutes apparaissent sur le fait que l'expression *farangi sāzi* embrasse convenablement toutes les caractéristiques des peintures de ʿAli Qoli Jebādār et de Mohammad Zamān. De plus, puisqu'il n'y a pas de définition claire de cette expression, il semble inévitable de se poser la question de la nature du *Farang* figuré dans le *farangi sāzi*. Est-ce le même *Farang* désigné par le *farangi sāz* qājār ? Il faudra donc aussi s'interroger sur le regard des contemporains de Shāh Soleimān envers le *Farangi* et l'Europe du XVIIe siècle. En effet, s'il n'est guère possible de déterminer la date du commencement des peintures *farangi sāzi* dans la peinture iranienne[13], on peut cependant affirmer que, dans la deuxième moitié du XVIIe siècle, et plus précisément dans les dernières années du règne de Shāh ʿAbbās II et pendant tout le règne de Shāh Soleimān, la production des peintures inspirées de l'art européen a fait un bond significatif[14].

13 Certains estiment que cette « européanisation » – si c'est ainsi et de manière donc restrictive et orientée qu'il faut comprendre l'expression – a commencé dès le XVe siècle avec l'apparition, dans l'iconographie, de personnages en tenue européenne. Voir N. Naficy (1979), p. 466. Ainsi, une peinture, datée d'avant 1433 et signée Mohammad Khayyām, artiste actif à Herat sous le règne du Timuride Bāysonqor (mort en 1433), pourrait être considérée comme l'une des premières apparitions de sujet *farangi* dans la peinture iranienne. Il s'agit d'un dessin conservé à la bibliothèque d'État de Berlin qui a probablement été exécuté d'après un bol représentant une scène mythologique de la Grèce classique montrant Dionysos, Triptolème et des divinités marines. Pour plus d'informations voir D. Roxburgh (2005), p. 1 ; voir également G. Necipoglu (2017). Il a été également proposé que Sheikh Mohammad et Sādeqi Afshār, au XVIe et au début du XVIIe siècle, aient introduit le *farangi sāzi*. F. R. Martin (1912), p. 75 ; N. M. Titley (1983) p. 154. D'autres chercheurs avancent l'idée que c'est seulement à l'époque de Shāh ʿAbbās II (1642-66) que ces peintures sont apparues dans le monde artistique iranien. Y. Zoka (1341/1962), notamment p. 1007 et 1010 ; voir également B. Gray (1961), p. 168 ; A. Ivanov (1996), pp. 34 et 36 ; Y. Porter (2000b).

14 Il semblerait que A. Landau soit l'une des rares chercheuses qui étudient les peintures nommées *farangi sāzi* uniquement dans le cadre du règne de Shāh Soleimān. Elle n'accepte pas l'idée que le *farangi sāzi* soit à identifier avec le triomphe des peintures inspirées de l'art européen du XVIIe siècle. Pour elle, le *farangi sāzi* (du XVIIe siècle) n'a pas

INTRODUCTION

L'objet de la recherche : le mécénat sous Shāh Soleimān

Il est certain que 'Ali Qoli Jebādār a acquis et adopté plusieurs aspects de l'art européen. Il a réalisé des sujets purement européens tels que des thèmes tirés de l'art sacré occidental, comme des illustrations de récits de *l'Ancien* et du *Nouveau Testament*, des images inspirées de récits mythologiques ou des portraits de la noblesse européenne. Sans aucun doute, cet artiste – probablement au service du roi – a été influencé par son contact avec des objets d'art européens et par des artistes occidentaux circulant (en personne ou *via* la reproduction de leurs œuvres) dans l'Iran safavide. Il a sans doute également été en contact avec les artistes arméniens d'Ispahan, et était certainement au courant des innovations de la peinture indienne moghole.

Nous essayerons cependant de ne pas nous contenter de comparer ses œuvres aux « originaux » mais de tenter de les examiner pour elles-mêmes. En effet, cette étude se donne pour but d'examiner s'il n'existe pas d'autres raisons d'être à la création et à l'existence des peintures à la façon de Jebādār (ou de Zamān), dans la peinture iranienne des trois dernières décennies du XVIIe siècle. Si la circulation des œuvres d'art et d'artistes étrangers, et si la minorité arménienne ont pu accélérer et faciliter la création de certaines peintures réalisées à la cour de Shāh Soleimān, il est nécessaire, pour bien appréhender les circonstances dans lesquelles ces peintures ont été exécutées, d'examiner avec attention le rôle évidemment non négligeable joué par les commanditaires de ces peintures, leurs intérêts et leurs réflexes face à des sources picturales étrangères.

En effet, comme nous l'avons dit, les créations les plus nombreuses de peintures à sujets et à techniques européens datent de l'époque de Shāh Soleimān, bien que des premières tentatives aient déjà vu le jour dans les peintures de 'Ali Qoli Jebādār sous le règne de Shāh 'Abbās II. Cet accroissement remarquable pendant le règne de Shāh Soleimān donnerait lieu à penser que s'est alors produite une modification significative dans les rangs même des commanditaires, dans leur nature ou dans leurs attentes.

La cour de Shāh Soleimān est justement un cas assez particulier, puisque de nouveaux pôles de pouvoir y sont apparus. Alors que le shāh assumait

la même valeur artistique, sociologique et conceptuelle que les œuvres précédentes, le *farangi sāzi* antérieur (du XVe ou du XVIe siècle) qui montraient pourtant déjà certains aspects de l'art européen. Elle avance l'idée que, bien que les œuvres avec des emprunts européens aient été réalisées en Iran depuis longtemps, c'est seulement au XVIIe siècle que les commanditaires/consommateurs se seraient véritablement intéressés à ce genre d'œuvres. Voir A. Landau (2007), p. 261.

toujours, nominalement du moins, l'autorité du monarque safavide, sa cour semble cependant s'être divisée en deux coteries ; l'une étant la chancellerie, les vizirats, le centre traditionnel du pouvoir économique et politique de l'État ; l'autre étant les proches du Shāh et les membres influents de la maison du roi. Profitant des institutions compliquées et des contraintes auliques, les eunuques et les femmes de l'entourage du roi se sont dressés pendant une grande partie du règne en rivaux de la haute administration.

L'ensemble des peintures de ʿAli Qoli Jebādār, tout particulièrement, pourrait peut-être être considéré comme le témoignage d'un changement dans la nature des commanditaires pendant le règne de Soleimān. D'ailleurs, c'est l'une des raisons qui invitent à se concentrer précisément sur cet artiste, notamment parce que les peintures de Zamān n'ont été signées qu'à partir de la deuxième moitié de ce règne.

Les peintures de ʿAli Qoli Jebādār ne sont pas toujours signées ou datées, pourtant, il est assez curieux de constater que le nombre de ses peintures à sujets liés aux récits bibliques et à la culture européenne a notablement augmenté pendant la deuxième moitié du règne de Soleimān, alors que les sujets auliques sont plus représentés dans la première moitié du règne, époque pendant laquelle l'artiste emploie dans ses signatures des titres semblables à ceux qu'il citait auparavant dans les peintures du temps de Shāh ʿAbbās II, comme le *gholām zādeh-yé qadim* par exemple.

Est-il possible de comparer cette division thématique des peintures avec la dualité du pouvoir sous Shāh Soleimān ? Le point le plus significatif qui émerge de cette division en deux catégories c'est qu'alors que les scènes auliques représentent en majorité des hommes de la noblesse et le roi lui-même, les scènes inspirées de la culture chrétienne et/ou occidentale présentent, en majorité, des saintes et des héroïnes bibliques, des femmes de la mythologie occidentale ou des dames de la noblesse européenne.

Pendant une durée de 15 ans, entre 1673 et 1688-89 (la datation des signatures en témoigne) ʿAli Qoli Jebādār et Mohammad Zamān ont réalisé plusieurs peintures à sujets féminins. Parmi 13 peintures, 4 représentent probablement des portraits de femmes occidentales ou peut-être de dames de la noblesse européenne ; 7 sont des illustrations d'histoires bibliques ; et 2 ont leur origine dans les mythologies occidentales. La majorité de ces œuvres sont des pages isolées, probablement destinées à être regroupées dans un album ou *Muraqqaʿ* ; 4 sur 13 se trouvent dans l'Album E-14 dit *l'Album de Saint-Pétersbourg* de l'Institut des manuscrits orientaux de l'Académie des sciences de Russie. Le reste se trouve dans différents albums souvent détachés et dispersés dans diverses collections un peu partout dans le monde. Parmi ces 13 peintures, 8 sont signées ʿAli Qoli Jebādār ou lui sont attribuées, et le reste est signé Mohammad

Zamān ou lui est attribué. Elles sont toutes datées, sauf 2 pages signées par Jebādār. Deux des peintures ont une annotation dans laquelle il est bien noté que l'œuvre était destinée à être offerte à un personnage haut placé à la cour royale, et 1 a été réalisée sur commande du roi. On peut noter cependant que le nom du commanditaire n'est mentionné dans aucune de ces peintures. Enfin, au moins 2 des peintures ont été exécutées dans la ville royale de Qazvin.

Les représentations bibliques ont été souvent considérées comme l'indice d'une conversion religieuse (de l'Islam au christianisme et vice-versa) chez les artistes iraniens ; il faut pourtant s'interroger sur le choix du sujet. Ces peintures sont-elles réellement la manifestation d'un attachement à la Bible et au christianisme ? Émergent-elles d'une base confessionnelle ?

Ici, nous évitons d'entrer dans la complexité religieuse de l'Iran de Shāh Soleimān. Il s'agit d'une époque où il y eut plusieurs changements au sein des institutions religieuses safavides. Certaines fonctions religieuses, comme le *sadr* par exemple étaient en train de disparaître pour être remplacées par celles de *Sheikh al-Islam*[15]. Plusieurs savants de l'Islam chiite avaient été invités en Iran afin de mettre au point la doctrine du chiisme, tandis que les rois, y compris Shāh Soleimān, organisaient des débats entre les savants musulmans et chrétiens[16]. Il y avait également des chrétiens convertis à l'islam chiite qui rédigeaient des traités pour réfuter le christianisme et qui faisaient l'apologie de l'islam chiite[17]. L'ambiguïté de cette ambiance religieuse est assez remarquable, notamment parce que sous le règne de Shāh Soltān Hossein (1694-1722), successeur de Shāh Soleimān, l'ambiance n'était plus la même et l'orthodoxie chiite s'imposa finalement à toutes les autres nuances religieuses.

Afin de rendre un peu de cette atmosphère particulière au règne de Soleimān, nous utiliserons néanmoins certains traités religieux de l'époque comme ceux de Mollā Mohammad Majlesi, ou Āqā Jamāl Khwānsāri, bien qu'il ne semble pas évident de déceler un lien direct et effectif entre la religion et les créations artistiques de 'Ali Qoli Jebādār. Nous essayerons, en revanche, de présenter diverses argumentations sur le sujet, en soulignant d'autres particularités historiques du règne de Shāh Soleimān.

15 R. Ja'farian (1379), I : 123, 222, et 224.
16 Pour plus d'informations voir F. Richard (1980/3) ; R. Ja'farian (1379/2000) ; R. Matthee (2012), pp. 191-195 ; Voir également Arjomand, S. A., *Shadow of God and the Hidden Imam: Religion, Political Order and Societal Change in Shi'ite Iran from Beginning to 1890*, Chicago, 1987 ; Abisaab, R. J., *Converting Persia: Religion and Power in the Safavid Empire*, Londres et New York, 2004.
17 Voir par exemple F. Richard (1984), A. –H., Hairi (1993), M. Sefatgol (1388/2011).

Les peintures de ʿAli Qoli Jebādār aussi bien que certaines de celles de Mohammad Zamān illustrent des récits de femmes et d'héroïnes bibliques comme la Vierge, Elizabeth, Suzanne et Judith. Il semble pourtant douteux d'associer une base religieuse et confessionnelle à ces sujets, notamment en considérant que ces pages bibliques sont accompagnées d'autres images de femmes européennes et occidentales. Nous tenterons donc de développer l'idée que certaines peintures de ʿAli Qoli Jebādār et de Mohammad Zamān cherchent à montrer l'image idéale d'une *Farangi* faisant la synthèse des caractéristiques féminines depuis les représentations de Vénus jusqu'aux portraits des reines et des dames de la noblesse européenne contemporaine.

Plusieurs études concernant les femmes de la cour royale safavide ont déjà traité du sérail royal. Les femmes safavides ont été en fait le sujet de plusieurs études, probablement plus que d'autres femmes iraniennes avant le XXe siècle. L'une des particularités du règne de Shāh Soleimān est en effet la participation de son sérail aux différentes affaires économiques ou politiques de l'État. Le sérail était une institution complexe, sur lequel régnaient non seulement la reine mère et les épouses royales, mais également les eunuques, ces hommes castrés les plus fidèles à la couronne qui ont graduellement pris possession des postes clés de l'État safavide. Certains de ces eunuques étaient d'ailleurs appelés les *moqarrab al-khāqān* (les proches du roi) pour montrer leur place unique, influente et critique auprès du monarque safavide[18].

Ces eunuques, aussi bien que les femmes proches du roi se sont chargés de projets socio-culturels et religieux. Nous poserons donc la question de savoir s'ils pourraient être impliqués également dans le domaine de l'art et du mécénat. Pour échafauder des hypothèses néanmoins plausibles, nous nous sommes notamment appuyés sur les œuvres d'art elles-mêmes et aussi sur quelques informations dispersées dans les sources littéraires de l'époque. La même attitude a été adoptée également pour d'autres peintures, celles qui représentent les scènes de la vie royale, ou des portraits de nobles safavides. Il semble en effet nécessaire de se demander qui sont les commanditaires de ces peintures, si c'est le Shāh lui-même ou d'autres hommes et femmes influents de l'époque, en mal de visibilité.

Méthodologie et sources

Pour comprendre les éventuelles causes d'apparition des réalisations de ʿAli Qoli Jebādār, et le contexte historique et social dans lequel ses peintures ont

18 Voir p. 60.

été créées, nous nous concentrons sur le règne de Shāh Soleimān. En effet, bien qu'il y ait plusieurs peintures non datées dans le corpus étudié, il est fort probable que la majorité des peintures aient été réalisées sous le règne de ce souverain.

Cependant, il n'y a pas, à notre connaissance, de sources spécifiques d'histoire de l'art sur la période allant de Shāh 'Abbās II à Shāh Soltān Hossein. Il existe en revanche, plusieurs chronologies, les *tazkareh* et même les *vaqfnāmeh*, parmi lesquelles subsistent des informations précises, mais dispersées sur les événements naturels, historiques et sociaux de l'époque. Parmi les sources persanes qui semblent pouvoir être utiles, les plus importantes sont incontestablement le *Dastur al-moluk* de Mirzā Rafi'ā (*Dasmal*)[19] et le *Tazkerat al-moluk* de Mirzā Sami'ā (*Tazmal*)[20]. Les deux ouvrages sont des sources précises et riches en renseignements sur l'administration safavide. Nous avons profité également d'une troisième source, richement détaillée sur l'administration safavide : l'*Alqāb va mavājeb-é doureh-yé safavieh* (*Les titres et les salaires de l'époque safavide*) écrite par 'Ali Naqi Nasiri, le *majles nevis* (chroniqueur) de la cour de Shāh Tahmāsp II (1729-32), et datée de *rabi' al-thāni* 1141/ novembre 1728[21]. L'ouvrage fournit des détails inestimables sur les fonctions et les titres royaux. Ainsi, le *gholām zādeh-yé qadim* (*fils d'un ancien serviteur*), titre un peu énigmatique dont s'est servi 'Ali Qoli Jebādār pour signer certaines de ses œuvres, et qui avait jusqu'ici été interprété comme une affirmation de filiation directe d'un fils de *gholām* (esclave du Shāh), est présenté dans cette source comme un titre royal honorant certaines personnes fidèles au roi et à la cour. Alors qu'on ne sait absolument rien sur la vie de l'artiste, les informations données par l'*Alqāb va mavājeb* pourraient peut-être ainsi servir à mieux comprendre la position de l'artiste à la cour.

Pour renforcer certaines propositions, notamment celles concernant les raisons d'être ou la datation de certaines peintures, nous avons également utilisé d'autres sources historiques telles le *Vaqāye' al-sanin* ou le *Tazkareh Nasrābādi*,

19 *Dastur al-moluk* (1380/2002), Mirza Rafi'ā al-Din Ansāri, éd., Iraj Afshar, *Daftar-é Tārikh*, Téhéran, 1380/2002, pp. 475-621. *Dastur al-moluk* (2002): *Mīrzā Rafī's Dastūr al-Mulūk, A manual of later Safavid Administration*, Muhammad Ismail Marcinkowski, éd., Kualalampur, 2002. *Dastur al-moluk* (2007): Mīrzā Rafi'ā al-Din Ansāri, *Dastur al-moluk*, trad. en anglais par Willem Floor et Mohammad H. Faghfoury, Californie, 2007. *Dastur al-moluk* (1385/2007): Mirza Rafi'ā al-Din Ansari, *Dastur al-moluk*, éd. M. E. Marcinkowski, trad. en persan par 'Ali Kordabadi, Téhéran, 1385/2007.
20 *Tazkerat al-Moluk* (1943): Mīrzā Sami'ā, *Tadhkirat al-Muluk, a Manual of Safavid Administration*, trad. V. Minorsky, Cambridge, 1943.
21 *Alqāb va mavājeb-é doureh-yé salātin-é safavieh*, éd., Yusef Rahim Lu, Machhad, 1371/1993.

le *Tārikh-é jahāngoshā-yé ʿAbbāsi*, le *Dastur-é shahriyārān*, *Zobdat al-tavārikh* et plusieurs autres[22].

Concernant la bibliographie de l'expression *farangi sāzi* et la carrière de ʿAli Qoli Jebādār, nous avons été obligés de consulter également des sources plus récentes, comme l'*Ātashkadeh* de l'époque zand[23] ou l'*Āthār-é ʿajam*[24] et le *Golshan-é morād*[25] de l'époque qājār. Une source du début des Pahlavi, les mémoires de Jaʿfar Shahri (*Tehrān -é qadim*), a été également consultée[26].

Comme dans toutes les autres études sur les Safavides, nous nous sommes servis de plusieurs récits de voyageurs européens. En effet, les récits de voyages, notamment ceux de Jean-Baptiste Tavernier[27], Jean Chardin[28], Engelbert Kaempfer[29] et Nicolas Sanson[30] sont évoqués à plusieurs reprises. Nous avons profité de leurs informations mais les avons, aussi souvent que possible, comparé avec les informations des sources persanes.

Nous avons également utilisé l'un des rares récits de voyageurs iraniens, le *Safineh-yé Soleimāni* (*Le bateau de Salomon*) écrit par Mohammad Rabiʿ ebn-é Mohammad Ebrāhim[31]. Cette source a notamment été consultée pour tenter de cerner, chez les Iraniens de l'époque, les limites de leur connaissance du monde occidental, notamment des hommes et des femmes *farangi*.

22 Alhosseini Khātun Ābādi, Seyyed ʿAbdolhossein, *Vaqāyeʿ al-senin va al-ʿavām, gozāresh hāy sālianeh az ebtedā-yé khelqat tā sāl-é 1195 hejri*, éd., Mohammad Bāqer Behbudi, Téhéran, 1352/1974. Nasrābādi, Mohammad Tāher, *Tazkareh Nasrābādi*, éd., M. N. Nasrabadi, Téhéran, 1378/2000. Vahid Qazvini, Mohammad Tāher, *Tārikh-é jahān ārā-yé ʿAbbāsi*, éd., S. Mir Mohammad Sadeq, Téhéran, 1383/2005. Nasiri, Mohammad Ebrāhim ebn-é Zein al-ʿābedin, *Dastur-é shahriyārān*, éd., M. N. Nasiri Moqqadam, Téhéran, 1373/1995. Mostoufi, Mohammad Hasan, *Zobdat al-tavārikh*, éd. Behruz Gudarzi, Téhéran, 1375/1996.

23 Āzar Bigdeli, Lotf ʿAli Khān, *Ātashkadeh*, éd. Hasan Sadat Naseri, 3 vols., Téhéran, 1336/1958.

24 Forsat Hosseini Shirāzi, Mohammad Nasir Mirzā Āqā, *Āthār-é ʿajam*, éd., M. Rastgar Fasai, 2 vols., Téhéran, 1377.

25 Ghaffāri, Abolhasan ebn-é Mohammad, *Golshan-é morād*, éd., Q. Tabatabai Majd, Téhéran, 1369/1990.

26 Shahri, Jaʿfar, *Tehran-é qadim*, vol. II, Téhéran, 1376/1998.

27 Tavernier, Jean-Baptiste, *Les six voyages de J. B. T. en Turquie, en Perse et aux Indes*, Paris, 1676.

28 Chardin, Jean, *Voyages du Chevalier Chardin en Perse et les autres lieux de l'Orient*, éd. L. Langlès, 10 Vols., Paris, 1811.

29 Kaempfer, Engelbert, *Am hofe des persischen grosskonigs (1684-85)*, éd. Walther Hinz, Leipzig, 1940 ; Kaempfer, Engelbert, *Dar darbār-é shāhanshāh-é Iran*, trad. en persan par Keikavus Jahandari, Téhéran, 1350/1972.

30 Sanson, Nicolas, *Estat présent du royaume de Perse*, Paris, 1765.

31 *Safineh Soleimāni*, trad. du persan en anglais par John O'Kane, Londres, 1972.

INTRODUCTION 13

Pour mieux asseoir les différentes hypothèses proposées, nous nous sommes référés à plusieurs reprises aux études contemporaines. Deux nous ont particulièrement servis, la première est constituée des études complètes et assez détaillées de Amy Landau sur le *farangi sāzi* à la cour de Shāh Soleimān[32]. La deuxième est le catalogue d'Axel Langer d'une exposition rarissime et très riche sur le *farangi sāzi* qui s'est tenue à Zurich en 2013[33]. Les études de Sheila Canby, Eleanor Sims, Massumeh Farhad, Sussan Babaie, Yves Porter, et plusieurs autres nous ont fourni beaucoup de détails sur le contexte artistique dans lequel les peintures nommées *farangi sāzi* ont été créées. Signalant toute la complexité de la problématique, elles avancent aussi de nouvelles hypothèses sur les raisons d'être et d'apparition de ces peintures. Nous avons également donné des références à nos dernières publications sur la vie et les œuvres de 'Ali Qoli Jebādār. Concernant le contexte historique, politique, économique, social et religieux de l'époque safavide, et tout particulièrement le règne de Shāh Soleimān, les études très riches de Iraj Afshār, Rudi Matthee, Willem Floor, Francis Richard, Gary Schwartz, Nozhat Ahmadi et Mansur Sefatgol ont été remarquablement utiles.

Plan

Nous essayerons de serrer au plus près des sources écrites persanes et européennes afin de débusquer le moindre indice concernant les peintures de 'Ali Qoli Jebādār. La première partie de notre travail porte donc le débat sur l'artiste. Ici, nous nous interrogeons non seulement sur la carrière de 'Ali Qoli Jebādār, mais également sur l'expression de *jebādār* et sur d'autres titres attribués à l'artiste comme *gholām zādeh-yé qadim*. Nous analysons également différentes signatures de l'artiste, y compris celles qui lui sont attribuées ou attribuables. La deuxième partie a pour but de comprendre une expression telle que *farangi sāzi* et surtout sa pertinence et ses différents emplois à propos de la peinture iranienne. La troisième partie décrit brièvement l'État de Shāh Soleimān et ses nouveaux pôles de pouvoir : nous pourrons ainsi destiner la quatrième, au rôle joué par les mécènes potentiels issus de la société safavide d'Ispahan dans la création des peintures de 'Ali Qoli Jebādār. Cette quatrième

32 Notamment Landau, Amy S., *Farangi sāzi at Isfahan: the court painter Muhammad Zamān, the Armenians of New Julfa and Shāh Soleimān (1666-1694)*, Thèse de doctorat, Université d'Oxford, 2007. Voir aussi A. Landau (2015).

33 Langer, Axel, éd., *The Fascination of Persia, The Persian-European Dialogue in Seventeenth-Century Art & Contemporary Art from Tehran*, Zurich, 2013.

partie est en effet consacrée à une sélection des peintures de l'artiste : il nous semble indispensable de préciser le fait que cette liste n'incarne pas toutes les œuvres de l'artiste. Notre but n'est pas en effet de présenter un catalogue résumé de l'artiste, mais en revanche, en analysant visuellement certaines de ses œuvres, nous évoquerons surtout l'ambiance artistique et politique dans laquelle ces peintures ont été créées. La conclusion générale offrira une synthèse globale et générale de toutes les discussions, questions et réflexions menées dans le livre.

Tableau indicatif des œuvres de 'Ali Qoli Jebādār

Fig.	Titre proposé	Signature	Attribution	Datation	Annotation	Endroit de signature
1	Le baisemain de Babur à Shāh Esmā'il	'Ali Qoli Jebādār		1069/1658-59	Marge inférieure	En bas au centre
2	Deux vieux hommes discutant à côté d'une cabane	*gholām zādeh-yé qadimi* 'Ali Qoli Jebādār		1085/1674-75		Marge inférieure
3	Une assemblée nocturne	*gholām zādeh-yé Shāh 'Abbās-é thāni* 'Ali Qoli	'Ali Qoli Jebādār			Au centre
4	Le paysage européen	'Ali Qoli ebn-é Mohammad	'Ali Qoli Jebādār	1059/1649-50		Sur une pierre en bas au centre
5	Shāh Soleimān et ses courtisans	*gholām zādeh-yé qadim* 'Ali Qoli Jebādār				Dans une cartouche en haut à droite
6	La chasse royale		'Ali Qoli Jebādār			
7	La présentation des chevaux au roi en présence de l'*amir-é ākhor bāshi*		'Ali Qoli Jebādār			

INTRODUCTION 15

Fig.	Titre proposé	Signature	Attribution	Datation	Annotation	Endroit de signature
8	Le Shāh, le *mehtar* et un jeune homme	*gholām zādeh-yé qadim* 'Ali Qoli Jebādār				Dans une cartouche au centre-gauche
9	Une femme se tenant à côté d'une fontaine	'Ali Qoli Jebādār				En haut à droite
10	Deux dames et un page en tenue européenne et Madeleine (dans le registre supérieur)	'Ali Qoli Jebādār		*Safar* 1085/ Mai 1674	Marge inférieure	2 signatures, dont 1 au-dessus des nuages, et 1 dans la marge inférieure
11	Été, de la série de quatre saisons		'Ali Qoli Jebādār			
12	Une dame debout, tenant un verre de vin	'Ali Qoli Jebādār		*Rajab* 1085/ Octobre 1674	Marge inférieure	Marge inférieure
13	Madeleine	'Ali Qoli Jebādār		*Safar* 1085/ Mai 1674	Marge inférieure	Au-dessus des nuages
14	Madeleine pénitente	'Ali Qoli	'Ali Qoli Jebādār			Centre-gauche
15	Suzanne et les Vieillards	*gholām zādeh-yé qadimi* 'Ali Qoli Jebādār				En bas à gauche
16	Vénus et l'Amour endormis	Mohammad Bāqer		1178/1764-65		En bas à droite
22	Le portrait de Mirzā Jalālā	*gholām zādeh-yé qadimi* 'Ali Qoli	'Ali Qoli Jebādār		Centre-droite	Centre-droite

Tableau indicatif des œuvres de ʿAli Qoli Jebādār (cont.)

Fig.	Titre proposé	Signature	Attribution	Datation	Annotation	Endroit de signature
23	Portrait de l'ambassadeur russe Prince Andrey Priklonskiy	ʿAli Qoli Jebādār		1084/1673-74		En haut à gauche
24	Les enfants de Charles 1ᵉʳ	*gholām zādeh-yé Shāh ʿAbbās-é thāni ʿAli Qoli*	ʿAli Qoli Jebādār			Centre-gauche
25	Shāh ʿAbbās II		ʿAli Qoli Jebādār		En haut au centre	
26	Portrait de jeune seigneur, portrait de Louis XIV enfant (?)	ʿAli Qoli Jobbehdār	ʿAli Qoli Jebādār			Centre-droite

CHAPITRE 1

'Ali Qoli Jebādār : l'artiste aux titres royaux[1]

Introduction

L'origine, la vie et les peintures de 'Ali Qoli Jebādār sont floues, peu connues, et ne sont pas non plus faciles à cerner, puisque les informations fournies par les sources écrites – les signatures des peintures, ou les rares mentions des chroniques safavides et zands – ne se confirment pas les unes les autres. Alors que 'Ali Qoli Jebādār signe souvent ses peintures en précisant son titre (ou sa fonction) de *jebādār*, les sources persanes qui présentent le nom des gens actifs dans les affaires administratives, militaires ou économiques de l'État safavide, ne mentionnent aucun *jebādār* qui soit également un artiste, ni aucun 'Ali Qoli Jebādār.

La tendance de la majorité des études actuelles est d'insister sur la diversité thématique et technique des peintures signées par ou attribuées à 'Ali Qoli Jebādār. Ce qui n'empêche pas de supposer que l'artiste était d'origine *farangi* et qu'il travaillait également dans le style indien moghol. Pour certains, ses peintures ne vont pas au-delà d'imitations immatures de peintures indiennes ou occidentales, pour d'autres il s'agit en revanche d'un artiste qui a créé un style purement personnalisé en bénéficiant de différents points de vue artistiques[2].

La question qui s'impose ici est de savoir si l'origine de 'Ali Qoli Jebādār nous offrira un nouvel éclairage pour mieux comprendre les peintures de l'artiste. Il apparaît en effet plus nécessaire de bien distinguer les différentes signatures attribuées traditionnellement à l'artiste afin de discerner une main et une seule. En vérifiant soigneusement et en reliant chaque signature à la peinture concernée, on pourra peut-être proposer une nouvelle lecture des peintures de 'Ali Qoli Jebādār, de leurs raisons d'être et finalement accorder une plus grande attention aux capacités artistiques d'un peintre brillamment éclectique.

La question des origines de 'Ali Qoli Jebādār et son importance relative

Littéralement 'Ali Qoli est le *gholām* ou l'esclave de 'Ali, premier Imam Chiite. Il s'agit d'un nom très populaire dans le monde chiite iranien et plusieurs

1 Pour une discussion plus détaillée, voir N. Habibi (2016).
2 À ce propos voir Annexe 1.

membres de la cour royale safavide portaient ce nom. Cependant, le nom ʿAli Qoli n'atteste pas en soi d'une origine musulmane[3].

En s'appuyant notamment sur deux peintures « Shāh Soleimān et ses courtisans » (fig. 5) et « Le Shāh, le *mehtar* et un jeune homme » (fig. 8) qui portent des inscriptions illisibles en géorgien, certains chercheurs présument que l'artiste soit d'origine géorgienne[4]. Pourtant, les deux peintures à inscriptions géorgiennes ne confirment pas nécessairement l'origine non irano-musulmane de l'artiste. Si ce dernier avait été géorgien il aurait sans aucun doute mieux maîtrisé cette écriture, alors que, par contraste, les signatures en persan sont parfaitement lisibles[5].

Plusieurs autres études citent un passage de l'*Ātashkadeh* affirmant que ʿAli Qoli Jebādār était d'origine européenne[6]. L'*Ātashkadeh,* un recueil des poètes safavides et zands datant du XVIIIe siècle, évoque les poètes et les artistes du temps[7]. Il présente un certain Mohammad ʿAli Beig, peintre et poète de l'époque de Nāder Shāh en faisant allusion à son ancêtre ʿAli Qoli Beig *farangi*[8]. L'*Ātashkadeh* n'évoque ni l'origine *farangi* de ʿAli Qoli, ni la date de sa conversion à l'islam. Le *Golshan-é morād* (*La Roseraie des souhaits*), un recueil des poésies les plus célèbres de l'époque des Zands, présente également Mohammad ʿAli Qoli Beig en se référant fidèlement à l'*Ātashkadeh*[9].

Cependant, il n'y a ni admiration, ni attachement religieux particulier ou nostalgie du christianisme dans les peintures à sujets étrangers et non iraniens traités par Jebādār. Dans certains cas, comme dans la représentation de la Madeleine, l'artiste a visiblement supprimé les signes religieux comme la croix ou *la Bible* (fig. 10). D'une manière générale, les raisons de l'apparition des œuvres d'art à sujets européens ou bibliques, ne sont pas nécessairement à relier à une conversion religieuse. Ce lien semble d'autant plus ténu qu'un certain nombre de peintures porte une annotation précisant que l'œuvre a été faite à la commande royale (*hasb al-amr*), ou afin d'être offerte (*jahat*) à un personnage de haut rang de la cour. Il est donc peu probable que leurs sujets aient été laissés au choix personnel des artistes safavides. Si les désirs et les caprices des mécènes de l'époque ont joué un rôle significatif dans la création

3 Comme ʿAli Qoli *Jadid al-Eslām*, un chrétien converti sous le règne de Shāh Soltān Hossein, qui a traduit *l'Ancien Testament* en persan. Il a également rédigé un traité en langue *farangi* (latin ?) qui a été traduit à la demande du roi. Voir A. –H., Hairi (1993), pp. 160 et 162.
4 Voir N. Habibi (2016), p. 145.
5 Pour plus de discussions voir N. Habibi (2016 et 2017).
6 Voir Annexe 1.
7 Lotf ʿAli Beig Esfahāni, connu sous le nom de Āzar Bigdeli, poète de la fin du XVIIIe siècle, a complété l'anthologie de poésie de l'*Ātashkadeh* entre 1174-93/1760-79.
8 *Ātashkadeh* (1377/1998), p. 348. Voir Annexe 1. Voir aussi N. Habibi (2016), p. 144.
9 A. Ghaffāri (1369/1990), p. 439 ; voir aussi L. Diba (1989), p. 148. Voir Annexe 1.

de ces œuvres d'art à sujets européens et/ou chrétiens, il est en revanche peu probable que ces thèmes soient la preuve d'origines non irano-musulmanes d'artistes tel que ʿAli Qoli Jebādār.

D'ailleurs, l'expression de *Hu* (Lui, Dieu), qui se répète quasiment dans toutes les signatures de ʿAli Qoli Jebādār, pourrait signaler l'attachement de l'artiste à une secte soufie et à un ordre de derviches. Ceci semblerait donc indiquer que l'artiste est musulman. Par ailleurs, l'une des peintures attribuées à l'artiste, « Le paysage européen », porte une signature de *ʿAli Qoli ebn-é Mohammad* (fig. 4). Il paraît donc difficile de croire qu'avec un père nommé Mohammad, l'artiste soit directement venu de l'Europe ou du monde chrétien.

À vrai dire, la question sur l'origine de ʿAli Qoli Jebādār paraît quelque peu vaine dans la mesure où elle ne peut aboutir qu'à d'érudites (mais vaines) spéculations ; qu'il ait été d'origine irano-musulmane ou étrangère, il a travaillé pour la cour et les nobles safavides. Il a traité de différents sujets et de thèmes variés issus des cultures les plus influentes de son époque, probablement sans chercher à y faire apparaître ses propres attachements religieux et ses préoccupations personnelles. Dans ce manque total d'informations précises sur les origines de l'artiste, l'une des seules sources fiables éventuelle pourrait finalement venir des peintures elles-mêmes quand on peut tabler sur leur authenticité.

Une main, une signature

Les signatures concernant ʿAli Qoli Jebādār sont différentes et variées. La majorité est cependant écrite avec des orthographes semblables où des mentions telles que *jebādār* ou *gholām zādeh* apparaissent. Cependant, il est important d'insister sur le fait qu'il n'est pas évident de considérer une seule signature comme étant la signature originale de l'artiste. Les signatures pourraient toujours avoir été ajoutées ou supprimées d'une peinture à l'autre. Il semblerait cependant qu'en s'appuyant sur les peintures elles-mêmes, on puisse parvenir à discerner non seulement l'artiste, mais également les caractéristiques originales et reconnaissables de sa signature. En effet, l'analyse de la démarche esthétique et des caractéristiques visuelles de chaque image, pourrait peut-être révéler s'il s'agit du fruit d'une seule et unique main, ou de différents artistes.

La première peinture signée ʿAli Qoli Jebādār est datée de 1069/1658-59. Elle représente « Le baisemain de Babur à Shāh Esmāʿil », exécutée sur l'ordre de Shāh ʿAbbās II (fig. 1). La dernière peinture signée est probablement le folio 93 recto du *Muraqqaʿ* de Saint-Pétersbourg daté de 1085/1674-75, représentant deux dames européennes avec un page dans le registre inférieur de l'image, et une figure allégorique dans le registre supérieur (fig. 10). Entre les 16 années

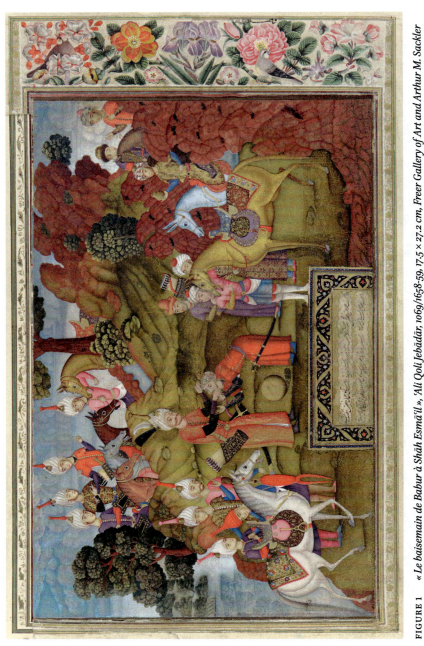

FIGURE 1 « Le baisemain de Babur à Shāh Esmāʿīl », ʿAli Qoli Jebādār, 1069/1658-59, 17,5 × 27,2 cm, Freer Gallery of Art and Arthur M. Sackler Gallery, Smithsonian Institution, Washington, D.C. : Art and History Collection, LTS1995.2.181.
© FREER GALLERY OF ART AND ARTHUR M. SACKLER GALLERY.

qui séparent ces deux dates, au moins dix autres peintures sont signées ʿAli Qoli Jebādār.

Présentant des techniques artistiques variées, ces peintures montrent également une diversité thématique remarquable ; la cour royale safavide, des dames européennes et des sujets bibliques, ou des peintures faites dans le style de l'Inde moghole. Hormis ces dernières[10], signées ʿAli Qoli Beig Jebādār, de nombreuses peintures signées ʿAli Qoli Jebādār ont des caractéristiques visuelles très semblables. Ces peintures ont une atmosphère cristalline avec des personnages légers aux lignes fluides ; des dessins aux lignes courbes et ondulantes sont raffinés et le clair-obscur est souvent très doux. L'artiste ne trace pas un trait continu pour limiter et distinguer ses figures ; c'est plutôt en appliquant différentes couleurs et en jouant des contrastes que les personnages sont définis et séparés des éléments d'arrière-plan.

Ces caractéristiques donnent lieu à penser que ces peintures sont faites par une même main. Les signatures de ces peintures se ressemblent également : deux noms de ʿAli et Qoli sont écrits en un seul mot sur une même ligne, et la dernière lettre, le *Yé*, est recourbée sous le reste du mot. Le détail le plus significatif de ces signatures est l'absence de points diacritiques pour le *Yé* de ʿAli (علقلی).

Parmi les pages de peintures signées ʿAli Qoli Jebādār, il en existe au moins trois qui sont signées *ʿAli Qoli Jebādār gholām zādeh-yé qadim*[11], et deux *ʿAli Qoli gholām zādeh*[12].

Littéralement *gholām zādeh* signifie fils du *gholām* ; une expression qui pourrait se référer au père de l'artiste qui était un *gholām* du Shāh safavide. Donc on pourrait conclure que le père de ʿAli Qoli était un *gholām* d'origine non musulmane et converti à l'islam pendant son service auprès du roi. Il est cependant important de noter que *gholām zādeh-yé qadimi* était en effet un *laqab* (titre) royal donné aux hommes de la noblesse servant la cour royale ou à des vizirs. Selon *l'Alqāb va mavājeb* plusieurs hommes fidèles au roi et à la cour royale ont été honorés par le titre de *gholām zādeh-yé qadimi*[13].

10 Voir par exemple « Quatre scènes nocturnes », 3 signatures de ʿAli Qoli Beig Jebādār, *raqam-é* ʿAli Qoli Beig Jebādār (le travail de ʿAli Qoli Beig Jebādār), non daté, probablement 1660-66, scène en haut 10.5 × 13 cm, gouache, encre et or sur papier ensemble de scènes en bas 21 × 17 cm, IOM, album E-14, fol. 52r, Saint-Pétersbourg.
11 Metropolitan Museum of Art, Album Davis : 30.95.174.3 ; IOM, Album E-14, fols. 98r et 73r.
12 IOM, Album E-14, fols. 44 r et 99r.
13 *Alqāb va mavajeb*, p. 12 : Ce fut le cas par exemple pour un certain Mohammad Rezā Khān-é ʿAbdellu, le gouverneur et le *biglarbeigi* (le chef de la justice) de la province d'Āzarbāyjān, qui reçut le titre de *gholām zādeh-yé qadimi, gholām-é yekrang-é mā*, littéra-

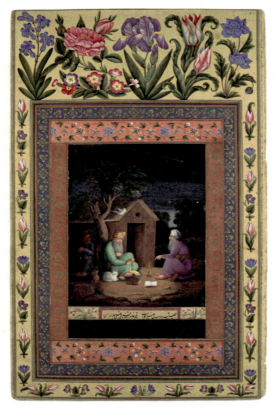

FIGURE 2
« Deux vieux hommes discutant à côté d'une cabane », non signé, attribué à ʿAli Qoli Jebādār, Album Davis, Metropolitan Museum of Art, Theodore M. Davis Collection, Bequest of Theodore M. Davis, 1915, 30.95.174.3, New York.
© http://www.metmuseum.org.

Parmi les peintures signées ʿAli Qoli Jebādār gholām zādeh-yé qadim, et ʿAli Qoli gholām zādeh, il y a celles qui sont réalisées dans l'esthétique indienne. « Deux vieux hommes discutant à côté d'une cabane » (fig. 2) et « Une assemblée nocturne » (fig. 3), par exemple, sont signées respectivement gholām zādeh-yé qadimi ʿAli Qoli Jebādār (fils d'un ancien serviteur), et ʿAli Qoli gholām zādeh-yé Shāh ʿAbbās-é thāni (ʿAli Qoli fils d'un ancien serviteur de Shāh ʿAbbās deuxième). D'une manière générale, ces peintures à la manière indienne ne bénéficient pas d'un horizon large et ouvert, mais présentent un espace plutôt refermé. D'ailleurs, contrairement à la palette de couleurs plutôt vives et intenses de ʿAli Qoli Jebādār, ces peintures présentent un ensemble de couleurs chaudes mélangées au noir, avec un marron dominant, de l'ocre, du rouge et du vert. Les figures représentées dans ces pages ne sont pas non plus aussi

lement « fils d'un ancien esclave, notre fidèle serviteur ». Ibid. ; voir également Ibid., p. 20. Voir également N. Habibi (2016), pp. 148-149.

légères et translucides que d'autres peintures signées 'Ali Qoli Jebādār, ou 'Ali Qoli *gholām zādeh*. Une page appartenant à un Album indo-persan vendu à l'hôtel Drouot (Juin 1982), par exemple, montre non seulement l'emploi d'une palette lumineuse, mais présente aussi des figures, probablement les enfants de Charles 1er d'Angleterre (1625-49), assez translucides et flottantes. Elle est pourtant signée comme des pages à la manière indienne, soit *gholām zādeh-yé Shāh 'Abbās-é thāni, kamineh* 'Ali Qoli (fils d'un ancien serviteur de Shāh 'Abbās deuxième, le plus humble 'Ali Qoli) (fig. 24).

Parmi ces peintures mentionnées signées 'Ali Qoli *gholām zādeh*, ce qui est particulièrement intéressant, c'est que la calligraphie de la signature ne laisse pas de doute sur le fait qu'il s'agit de l'œuvre de 'Ali Qoli Jebādār. Elle est rude et les deux noms de 'Ali et Qoli présentent toutes les caractéristiques énoncées précédemment.

Considérant que le titre *gholām zādeh* est un titre royal safavide donné à certains nobles, nous pourrons alors supposer que l'artiste 'Ali Qoli a été honoré par ce titre sous le règne de Shāh 'Abbās II. Un titre qu'il a continué à porter au moins pendant les premières années du règne de Shāh Soleimān. L'artiste n'emploie plus en revanche le titre de *gholām zādeh* dans ses illustrations bibliques ou dans d'autres de ses réalisations datables de la deuxième moitié du règne de Shāh Soleimān. Les peintures portent alors souvent la simple mention de *Jebādār* ou, bien qu'en moins grand nombre, celui de *'Ali Qoli*.

Il est à considérer que d'une manière générale, les peintures signées *'Ali Qoli* sont souvent exécutées dans la manière indienne ; comme c'est le cas par exemple d'une page signée 'Ali Qoli montrant « Majnun dans le désert » et datée de 1068/1657-58[14]. La page montre un homme à la peau mate, plutôt un yogi, marchant à demi-nu à travers la campagne. Elle ne présente tout de même aucune ressemblance avec les peintures de 'Ali Qoli Jebādār, ni dans l'esthétique, ni dans la signature.

Les pages à techniques et à sujets indiens moghols semblent être les peintures les plus problématiques de 'Ali Qoli Jebādār. Bien qu'il en existe effectivement certaines signées, il n'est tout de même pas évident de considérer toutes peintures indiennes signées 'Ali Qoli comme étant des œuvres de 'Ali Qoli Jebādār. Il nous faut donc beaucoup de prudence pour attribuer toutes les peintures signées 'Ali Qoli Jebādār ou 'Ali Qoli, à l'artiste. L'existence seule de plusieurs peintures dans le style indien ne semble pas être un indice valable pour déterminer qu'il s'agit de l'œuvre d'un seul et même artiste. Ceci est d'autant plus douteux quand les autres peintures connues de 'Ali Qoli Jebādār ne

14 Nouveau Drouot, *Art Islamique* [vente] 23 juin 1982, lot n°. 12.

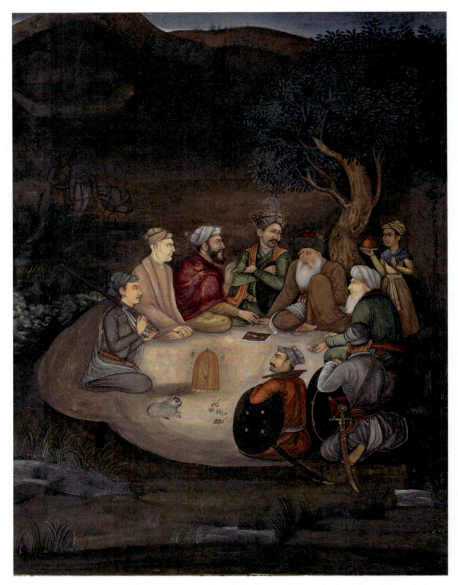

FIGURE 3 « Une assemblée nocturne », 'Ali Qoli gholām zādeh-yé Shāh 'Abbās-é thāni ('Ali Qoli fils d'un ancien serviteur de Shāh 'Abbās II), attribué à 'Ali Qoli Jebādār, non daté probablement 1664, 17.8 × 22 cm, gouache, encre et or sur papier, Académie des Sciences de Russie, Institut de manuscrits orientaux, album E-14, fol 64r, Saint-Pétersbourg.
© THE INSTITUTE OF ORIENTAL MANUSCRIPTS OF THE RUSSIAN ACADEMY OF SCIENCES.

témoignent pas vraiment d'un intérêt pour la peinture indienne. Ainsi, il faut certainement avancer avec prudence avant de lui attribuer ces peintures.

Les mêmes doutes se font sentir également dans une autre page indienne signée ʿAli Qoli Arna'ut, présentant une scène de discussion entre hommes. Ni la signature, ni l'esthétique de cette peinture ne se rapprochent des autres peintures de ʿAli Qoli Jebādār[15]. D'origine arna'ut ou pas, l'artiste de cette page ne maîtrise pas du tout les conventions picturales de l'art européen[16]. Il paraît donc difficile de l'assimiler à ʿAli Qoli Jebādār et à ses compétences artistiques. Ainsi, l'attribution de cette peinture à ʿAli Qoli Jebādār doit être reconsidérée et paraît peu cohérente. En fait, il semble bien que l'apparition de la signature ʿAli Qoli dans plusieurs peintures indiennes se réfère à un autre artiste, probablement nommé ʿAli Qoli ou même ʿAli, mais distinct de Jebādār.

On trouve également la signature d'un certain *Jubbah dār* (جبه دار) dans quelques peintures de la deuxième moitié du XVIIe siècle. *Jubbah* (جُبَّه) signifie une longue veste sans manche et, mot d'origine arabe, il signifierait comme *Jebā* avec un *alef* (جبا) l'armure[17].

C'est pourtant les différentes écritures de ces mots qui nous amènent à nous poser la question de savoir si ʿAli Qoli Jebādār employait différentes signatures pour ses peintures. A. Soudavar propose l'idée que ʿAli Qoli ait signé « intentionnellement » ses œuvres Jebā-dār (جبادار), afin d'éviter que l'on confonde

15 Cette signature réapparait également dans un *qalamdān* dans la collection de M. A. Karim Zadeh et daté de 1120/1707-08. Une page de peinture représentant Majnun (semblable à un sâdhu indien) accompagné de son chien dans le désert, datée de 1099/1686 est signée également ʿAli Qoli Arna'ut. Voir M. A. Karim Zadeh (1363/1984), I : 397.

16 Arna'ut a été considéré comme un *farangi* originaire d'un certain clan d'Albanie. Selon Karim Zadeh Tabrizi, Arna'ut est un terme ottoman appliqué aux Albanais, voir Karim Zadeh Tabrizi (1984), I : 391. Voir aussi Dehkhoda (1994), pp. 108 et 1921. Avec un sens plutôt péjoratif chez les Iraniens, il paraît que dans le langage familier iranien, le terme Arna'ut (aussi écrit Arna'ud) est appliqué aux hommes disgracieux et déplaisants. Voir par exemple Najafi (2000), I : 57. Pour l'usage général de ce terme dans le monde islamique voir par exemple Nimani, Shyqri, *Arnavud: Albanian Artists in the Ottoman Empire*, Prishtina, 2003. Voir aussi N. Habibi (2016), pp. 152-153.

17 A. Dehkhodā (1373/1994), p. 6561. Il est bien à noter que dans la majorité des sources iraniennes, Jebādār est écrit avec deux *alef* (جبادار). Voir par exemple *Dastur-é shahriyārān*, p. 251, 260 ; *Tazkereh safavieh Kermān*, p. 258 ; *Tazmal* (1943), p. 65 ; *Dasmal* (2007), p. 400 ; *Alqāb va mavājeb*, p. 2. Dehkhodā, cependant, évoque que *Jebbeh Khāneh* est une autre pronunciation de « Jībbah Khānah » (جبه خانه), ce qui était appelé Jebākhānah à l'époque safavide ; voir aussi Soudavar (2008), p. 272.

avec le mot arabe « Jebah/Jubbah »[18]. Il conclut donc que les pages de peintures signées Jubbah dār (جبه دار) sont contrefaites[19].

Il est vrai que l'attribution à ʿAli Qoli Jebādār d'une peinture non datée représentant « Deux bergers dans un paysage » est bien douteuse[20]. Ceci n'est pas seulement dû à la signature qui est complètement différente mais aussi au langage artistique de ʿAli Qoli Jebādār, habituellement plus raffiné que ce qu'on constate dans cette image[21]. En revanche, « Portrait de jeune seigneur, portrait de Louis XIV enfant (?) » signé ʿAli Qoli Jobbeh dār est techniquement et esthétiquement assez proche des peintures de ʿAli Qoli Jebādār, donc attribuable à l'artiste (fig. 26)[22]. Donc, la présence d'une signature différente ne montre pas nécessairement une contrefaçon, notamment si l'on considère que certaines peintures sont des originaux de ʿAli Qoli Jebādār, mais ont été signées ultérieurement par d'autres artistes[23].

Jebādār et la question de *Jebākhāneh*

Jebā (جبا) est un nom turc tchaghataï qui s'applique à l'uniforme en fer ou à une pièce d'armure[24], et *dār* est l'adjectif nominatif du verbe *dāshtan* (avoir). Jebādār est donc littéralement le porteur des armes. À l'époque safavide, le *Jebākhāneh* était l'arsenal royal, mais aussi l'une des trésoreries royales situées en dehors du palais, dans la citadelle d'Ispahan dans un immense palais, où se trouvaient de nombreuses armes précieuses fabriquées en Europe et dans d'autres pays[25]. Le *jebādār* était un membre du Jebākhāneh ou de l'Armurerie royale, dont le responsable était le *jebādār bāshi*[26]. Pedros Bedik, qui visitait

18 A. Soudavar (2008), p. 272.
19 Ibid.
20 « Deux bergers », ʿAli Qoli Jobbeh dār, non datée, fin du XVIIe et/ou début du XVIIIe siècles, 12.2 × 16.9 cm, gouache sur papier, collection du prince et de la princesse Sadruddin Aga Khan, Ir. M. 42, Genève.
21 Pour plus de discussions voir N. Habibi (2016), p. 152.
22 Il s'agit peut-être du portrait de Louis XIV en armure. Pour plus de discussions de cette image voir p. 146.
23 La scène de « Suzanne et les vieillards » par exemple, a été probablement signée par Mohammad Bāqer, voir fig. 15.
24 A. Soudavar (2008), p. 272.
25 *Dasmal* (2007), p. 303 ; Chardin (1811), V : 376 ; Bedik (2014), p. 262. Voir également Du Mans (1890), p. 18 ; Du Mans (1995), II : 299 ; Keyhani (1982), p. 182.
26 *Tārikh-é Rouzat al-safā-yé Nāseri*, p. 6519 ; *Tazmal* (1943), p. 65 : *Khold-é barin*, p. 247, 259, 609.

la Perse sous le règne de Shāh Soleimān, décrit que le gardien de cet endroit (*Geterdar vascí*[27]) avait des qualités exceptionnelles et surtout une attitude remarquable envers les Chrétiens à tel point que l'auteur « hardly qualify him as a Moslem[28] ». Curieusement P. Bedik mentionne également que la même personne lui a permis de visiter la Bibliothèque Royale, ce qui est un réel trésor aux yeux des Perses[29].

Jebādār bāshi, ce poste critique de l'État safavide, appartenait aux grands seigneurs *qezelbāsh* proches du Shāh. Cependant à partir de la deuxième moitié du règne de Shāh Soleimān, le poste a été donné aux eunuques blancs de haut rang[30], parmi lesquels nous sommes en mesure de nommer à ce jour Yusef Beig Barbarie et Mahmud Āqā l'un des *Khājeh 'ālijāh* (eunuques de haut rang)[31].

Aucune source safavide, cependant, ne présente aucun 'Ali Qoli comme *jebādār* royal. Cette absence nous amène à nous poser la question de savoir si 'Ali Qoli Jebādār n'était pas plutôt au service des gouverneurs ou des élites safavides que de la cour royale[32]. Deux de ses peintures ont été exécutées à Qazvin[33] ; deux autres ont des inscriptions géorgiennes (illisibles), qui pourraient indiquer effectivement un mécénat géorgien[34].

Il y a cependant au moins trois peintures de l'artiste qui sont signées avec le titre royal de *gholām zādeh-yé qadim*[35], et deux autres peintures sont signées

27 Bedik (2014), p. 289.
28 Ibid., p. 263.
29 Ibid.
30 *Dasmal* (2007), p. 212, 44.
31 *Tazkereh safavieh Kermān*, p. 258 et 625-626 ; *Dastur-é shahriyārān*, p. 110, 251 et 260 ; *Vaqāye' al-sanin va ala'vām*, p. 548 ; *Dasmal* (2007), p. 212, 44 donne plus d'information, notamment que Mahmud Āqā était également *nāzer-é boyutāt* (le responsable des achats de la cour), et que, après sa mort c'est Esmā'il Āqā l'eunuque blanc qui a pris ce poste. Voir aussi N. Habibi (2016), p. 154.
32 A. Welch (1976), pp. 148-149.
33 « Deux dames et un page, avec une figure allégorique », 'Ali Qoli Jebādār, 1085/1673, IOM, Album E-14, fol 93r, Saint-Pétersbourg. « Une dame debout tenant un verre de vin », 'Ali Qoli Jebādār, 1085/1673, Collection de Hossein Afshār, Londres.
34 « Shāh Soleimān et ses courtisans », 'Ali Qoli Jebādār *gholām zādeh-yé qadim* (fils d'un ancien serviteur), non datée probablement 1666-68, IOM, Album E-14, fol. 98r, Saint-Pétersbourg. « Shāh Soleimān, son *mehtar* et un jeune homme », 'Ali Qoli *gholām zādeh-yé qadim* (fils d'un ancien serviteur), non datée probablement 1667-68, IOM, Album E-14, fol 99r, Saint-Pétersbourg.
35 La première est donc le « Shāh Soleimān et ses courtisans », la deuxième est « Shāh Soleimān avec un noble et un jeune homme » toutes les deux mentionnées dans les notes précédentes, et la troisième est « un faucon », *gholām zādeh-yé qadim* 'Ali Qoli Jebādār

'Ali Qoli *gholām zādeh-yé* Shāh 'Abbās-é *thāni*[36] ; ce qui dévoile probablement que l'artiste était au service de ce roi. 'Ali Qoli Jebādār a également exécuté plusieurs scènes de *majles sāzi* de la cour royale, où sont figurés Shāh Soleimān[37] et d'autres rois safavides tel que Shāh Esmā'il (fig. 1).

Enfin, l'absence du nom de 'Ali Qoli parmi les *jebādār* royaux ne nous donne aucune certitude sur l'endroit où 'Ali Qoli servait comme *jebādār*. En revanche, les sujets des peintures de l'artiste, notamment ceux qui représentent les scènes royales donnent lieu à penser que 'Ali Qoli Jebādār fût un artiste royal, chargé d'exécution des peintures officielles de l'État, dont nous parlerons dans les parties suivantes. D'ailleurs, un titre tel que *gholām zādeh* pourrait se référer à la place de l'artiste dans la cour royale. Alors que la fonction de *jebādār* a été considérée comme un poste sensible dans l'administration safavide, le titre de *gholām zādeh* insiste encore sur le rang probablement élevé de l'artiste.

La carrière de 'Ali Qoli Jebādār : une nouvelle datation

Les peintures signées « 'Ali Qoli » sont nombreuses et montrent une diversité thématique et temporelle remarquable. Ainsi, P. Soucek (1985) et O. F. Akimushkin (1995) estiment la carrière de 'Ali Qoli Jebādār à une durée de 45 ans de 1084/1673 jusqu'en 1129/1716-17[38]. A. Welch (1976), A. Ivanov (1996), A. Soudavar (1992) et plusieurs autres chercheurs proposent une durée de 61 ans de 1068/1657-58 jusqu'à 1129/1716-17. L. Diba et M. Ekhtiar (1999) considèrent même une durée de 74 ans, entre 1053/1642 et 1129/1716[39]. Il s'agit de durées considérables pour la carrière d'un peintre, dont longévité n'a d'égal que la diversité thématique des pages de peintures qui lui sont attribuées ; dans

(*fils d'un ancien serviteur*), non datée, probablement de 1660-70, IOM, Album E-14, fol. 73r, Saint-Pétersbourg.

36 « Un entretien nocturne », 'Ali Qoli *gholām zādeh-yé Shāh 'Abbās-é thāni* (fils d'un ancien serviteur de Shāh 'Abbās II), attribuée à 'Ali Qoli Jebādār, non datée probablement 1664, IOM, Album E-14, fol 64r, Saint-Pétersbourg. « Les enfants de Charles 1er le roi d'Angleterre », *Gholām zādeh-yé Shāh 'Abbās-é thāni (fils d'un ancien serviteur de Shāh 'Abbās II)* attribuée à 'Ali Qoli Jebādār, non datée, probablement 1660-66, album indo-persan vendu à l'hôtel Drouot, le 23 juin 1982.

37 La première est donc le « Shāh Soleimān et ses courtisans », la deuxième est « Shāh Soleimān, son *mehtar* et un jeune homme » et la troisième est « La chasse royale », non signée attribuée à 'Ali Qoli Jebādār, non datée probablement 1666-70, IOM, Album E-14, fol. 100r, Saint-Pétersbourg.

38 P. Soucek (1985), p. 872; O. F. Akimushkin (1995), p. 64.

39 L. Diba et M. Ekhtiar (1999), p. 110.

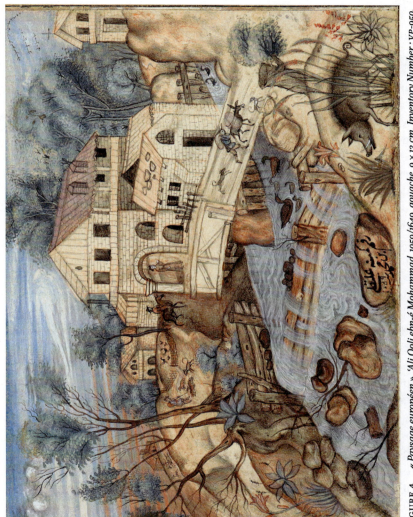

FIGURE 4 « *Paysage européen* », ʿAli Qoli ebn-é Mohammad, 1059/1649, gouache, 9 × 12 cm, Inventory Number : VP-950, the State Hermitage Museum, St. Petersburg.
© THE STATE HERMITAGE MUSEUM. PHOTO BY VLADIMIR TEREBENIN.

certains cas, il n'est guère possible de les considérer sérieusement comme l'œuvre d'un seul artiste.

Pratiquement toutes les études supposent que la première peinture de ʿAli Qoli Jebādār est « Majnun dans le désert » daté de 1068/1657-58. Il est tout de même curieux de constater qu'alors que l'artiste a été souvent considéré comme étant d'origine européenne (par les mêmes études), la première peinture à lui être attribuée est clairement dans le style indien. Il semble cependant qu'une page montrant « Un paysage européen » (fig. 4)[40], soit l'une des premières pages signées ʿAli Qoli ebn-é Mohammad. Il s'agit d'un village européen avec une église et des prêtres, et un sanglier au premier plan. La graphie de la signature n'est ni raffinée ni délicate, mais correspond à presque toutes les signatures de ʿAli Qoli Jebādār. Toutes les lettres de ʿAli Qoli sont écrites sur une ligne, et la dernière lettre, le *yé*, est étirée sous le reste du mot. De même, il n'existe pas de points diacritiques pour le premier *yé* de ʿAli. Les caractéristiques visuelles de la peinture sont d'ailleurs retrouvables dans d'autres peintures de ʿAli Qoli Jebādār.

La date qu'elle mentionne, de 1059/1649-50 en ferait donc la première peinture identifiée de ʿAli Qoli Jebādār. Bien que les titres de *jebādār* ou *gholām zādeh* soient absents dans cette signature, il est plausible que la peinture ait été faite à l'époque où l'artiste n'était pas encore au service de l'armurerie ou de la cour royale. En effet, l'une des premières peintures signées du titre de *jebādār* est datée de 1069 (1658-59) (fig. 1). Comme l'inscription de l'image le mentionne, elle a été faite pour Shāh ʿAbbās II ; ce qui indique que ʿAli Qoli est devenu l'un des membres du *jebākhāneh* sous le règne de ce roi. La date du premier emploi du titre de *gholām zādeh* n'est, quant à elle, pas cernable d'après les peintures.

Représentant « Le portrait de l'ambassadeur russe », l'œuvre signée ʿAli Qoli et datée de 1129/1716-17 est donnée comme étant la dernière peinture datée de ʿAli Qoli Jebādār. Il existe deux autres portraits de ce même envoyé russe, dont un signé ʿAli Qoli Jebādār et daté de 1084/1674 (fig. 23) et l'autre signé Mohammad Zamān[41]. Les pages signées ʿAli Qoli et ʿAli Qoli Jebādār ont 45 ans de décalage, pendant lequel aucune autre peinture signée ʿAli Qoli Jebādār ou ʿAli Qoli *gholām zādeh* n'apparait. De nombreuses peintures et plusieurs signatures semblent prouver que ʿAli Qoli Jebādār était actif durant les règnes

40 Musée de l'Hermitage, Saint-Pétersbourg, Inv. No. VR-950.
41 A. Adamova (2002), p. 51 ; A. Adamova suggère que les œuvres de Genève soient des copies de la peinture de ʿAli Qoli Jebādār, puisque l'âge du personnage ne correspond pas à l'âge de l'ambassadeur russe d'alors. Ibid., p. 52.

de Shāh ʿAbbās II et de son successeur Shāh Soleimān. Donc, il est fort probable que Jebādār n'ait pas vécu jusqu'au règne de Shāh Soltān Hossein (le deuxième portrait d'envoyé russe est daté du règne de ce dernier), ou qu'il ait été à cette époque très âgé et probablement inactif. L'une des dernières peintures signées et datées de ʿAli Qoli Jebādār est le folio 93 recto du *Muraqqaʿ* de Saint-Pétersbourg datée de 1085/1674, soit environ un an après le portrait de l'envoyé russe. Elle présente « Deux dames et un page » dans le registre inférieur et une figure semblable à Marie Madeleine dans le registre supérieur (fig. 10).

Donc, l'une des premières peintures datée et signée de ʿAli Qoli Jebādār est probablement « Le paysage européen », alors que sa dernière œuvre datée est, selon toute probabilité, « Deux dames et un page » datée de 1085/1674-75. Ainsi, il semblerait que l'époque de la plus grande activité de ʿAli Qoli Jebādār ait duré 26 ans entre 1059/1649-50 et 1085/1674.

Bilan

Les sources littéraires iraniennes ne permettent guère de connaître et de cerner ʿAli Qoli Jebādār et ses peintures, mais il a été assurément actif à l'époque de Shāh ʿAbbās II et Shāh Soleimān. Son origine reste incertaine, mais rien dans l'ensemble de ses peintures ne semble confirmer avec netteté une origine étrangère au monde iranien. Il existe également plusieurs incertitudes sur l'originalité des signatures attribuées à ʿAli Qoli Jebādār. Il semblerait que les peintures elles-mêmes puissent nous fournir plus de pistes pour identifier l'artiste qui les a réalisées. Or, il paraît probable que certaines peintures signées Jobbeh dār soient également celles de ʿAli Qoli Jebādār, mais qui auraient probablement été signées ultérieurement par un autre. Par ailleurs, l'ensemble des peintures datant de 1059/1649-50 à 1085/1674 présente la maîtrise et l'habileté de l'artiste pour produire une grande variété de peintures thématiquement et techniquement différente les unes des autres.

Le manque absolue d'informations précises sur la carrière de l'artiste semblent inviter à abandonner le débat sur la question des origines ou du lieu de formation de l'artiste, et lui substituer l'étude des peintures elles-mêmes, non plus seulement comme des copies d'œuvres européennes (ou mogholes) mais comme des œuvres originales, étudiées en elles-mêmes et pour elles-mêmes, et replacées dans l'évolution de la société safavide et dans le développement général de la peinture iranienne pendant la deuxième moitié du XVIIe siècle.

En effet, cette époque coïncide avec l'émergence des peintures communément connues sous le titre de *farangi sāzi*. Nous avons suggéré également que 'Ali Qoli Jebādār soit l'un des initiateurs de ces peintures dans la deuxième moitié du XVIIe siècle. C'est ici qu'émerge en effet la question de savoir s'il existait un style nommé « *farangi sāzi* », et si 'Ali Qoli Jebādār pourrait être appelé et considéré comme un artiste *farangi sāz*.

CHAPITRE 2

Farangi sāzi ? Une considération sur les peintures occidentalistes safavides

Introduction

Les images étrangères comme des objets antiques (ou inspirés de l'Antiquité) et des images occidentales existaient depuis des siècles dans les bibliothèques ou les trésoreries royales de différentes dynasties de l'Iran[1]. Pourtant, il semble que les sources littéraires ne se soucient pas d'en parler. Les mêmes sources ne mentionnent d'ailleurs la présence des Occidentaux en Iran que par exception. L'Occident est alors considéré comme un vaste territoire à l'Ouest, sans plus de détail à propos de la diversité des peuples qui y habitent.

La représentation des *Farangis* s'est accrue notamment dans le langage visuel et pictural iranien à partir du XVIIe siècle. À partir des premières années de la deuxième moitié du XVIIe siècle, un cercle d'artistes, restreint mais actif, adopte et diffuse une nouvelle tendance artistique inspirée de l'art européen dans la peinture de livre et les peintures murales. Profitant des nouvelles sources d'inspiration thématiques et techniques, ces artistes jouent plus souvent avec les effets d'ombre et de lumière ainsi qu'avec la perspective (plus souvent atmosphérique que géométrique). Les études modernes appellent communément ces peintures *farangi sāzi*, qui littéralement veut dire « Faire » ou « construire à l'occidentale ». Or, à l'exception de deux signatures *farangi sāz*, l'une datée de l'époque safavide (Jāni *Farangi sāz*)[2] et l'autre de l'époque qājār (Mohammad Esmā'il *Farangi sāz*)[3], on ne trouve aucune occurrence du terme *farangi sāz* ou *farangi sāzi* que ce soit dans les sources safavides ou dans celles des époques postérieures. En effet, il s'agit d'un qualificatif qui n'apparaît jamais expressément rédigé ainsi dans la littérature sur l'art iranien. Si Eskandar Monshi évoque le *farangi*, il s'agit du *surat-é farangi* et pas de *farangi*

1 Josafa Barbaro, un voyageur vénitien, ayant visité la cour de l'Aq Qoyunlu Uzun Hasan en 1474, raconte que ce dernier lui avait montré un portrait féminin en lui demandant s'il s'agissait de la Vierge, alors que c'était apparemment le portrait d'une déesse de la mythologie gréco-romaine. Voir D. Roxburgh (2005), pp. 2-3. Pour un historique de *Farang* et *Farangi* voir également G. Necipoglu (2017).
2 *La fameuse Sakineh*, Jāni Farangi Sāz, Zi hajjeh 1096/ novembre 1685, British Museum, 1974, 0617,0.1.37, Londres.
3 Voir B. W. Robinson (1967b), pp. 5-6.

sāzi[4]. Des études qui se réfèrent au texte du Monshi pour prouver son ancienneté commettent donc un contresens.

Cette partie nous amènera donc à des reconsidérations sur ce qualificatif de *farangi sāzi*. Il semble que cette étiquette ne soit pas très précise, puisqu'elle recouvre des peintures variées sur une durée de 200 ans allant des derniers Safavides aux Qājārs (comme les signatures de Jāni et Mohammad Esmā'il en témoignent). De plus, si on considère ces deux époques assez différentes que sont les temps de la dynastie Safavide et ceux de la dynastie Qājār, il paraît indispensable de savoir précisément à quel moment a été forgée une expression telle que *farangi sāzi*, et si le *farangi* qui est ici désigné se réfère à une définition précise du *Farang* et du *farangi*.

Enfin, il paraît également indispensable de vérifier s'il existait une manière spécifique pour réaliser des images à la manière occidentale en Iran safavide à la fin du XVIIe siècle ; ou s'il s'agissait plutôt de styles personnalisés, notamment de deux artistes majeurs de l'époque, 'Ali Qoli Jebādār et Mohammad Zamān, qui ont, de leur propre chef, introduit une nouvelle dimension visuelle dans leurs peintures et, partant, dans la peinture iranienne.

Farangi sāzi et *farangi sāz* : l'historique d'une expression

La peinture iranienne a connu plusieurs changements au cours du XVIIe siècle qui est, dans le domaine de l'art, une époque hybride, pendant laquelle plusieurs genres artistiques coexistent. Malgré la présence de nouvelles conventions picturales venues d'Europe, tous les artistes du XVIIe siècle ne les ont pas employées ; Mo'in Mosavver (actif entre 1630 et 1690) et Afzal Tuni (actif entre 1640 et 1651), rejetant les tentations de l'art européen, ont continué l'héritage artistique de Rezā 'Abbāsi. Sheikh 'Abbāsi (actif entre 1645 et 1685) pratiquait l'esthétisme issu de l'art indien moghol, alors que Shafi' 'Abbāsi (actif entre 1634 et 1656) spécialiste des *gol o morgh* (lit. peinture d'oiseaux et de fleurs) s'est inspiré de modèles similaires moghols et européens. Les trois Mohammad, tous actifs au milieu du XVIIe siècle, Mohammad 'Ali, Mohammad Qāsem et Mohammad Yusef, représentent encore une autre orientation picturale, dans la continuité de la peinture classique iranienne mais adoptant certaines conventions visuelles indiennes et européennes, notamment en employant des effets d'ombres et de lumières avec délicatesse sur les éléments des paysages et des décors.

4 *Tārikh-é 'ālam ārā-yé 'Abbāsi*, I : 176.

Dans l'intervalle, un nombre restreint d'artistes comme ʿAli Qoli Jebādār et Mohammad Zamān, dans un premier temps, puis Mohammad Soltāni, Hāji Mohammad Ebrāhim et Mohammad ʿAli le fils de Mohammad Zamān, tentaient d'introduire une nouvelle dimension dans leurs œuvres, pourtant toujours liées à la peinture classique iranienne. ʿAli Qoli Jebādār et Mohammad Zamān, tout particulièrement, employèrent plus extensivement le clair-obscur et la perspective. Les proportions corporelles et les caractéristiques physiques des personnages de ʿAli Qoli Jebādār surtout, non seulement ne suivaient pas les prototypes de la peinture iranienne, mais avaient également tendance à figurer des personnages probablement réels sous la forme de véritables portraits.

Ces peintures sont réalisées avec de nouvelles conventions artistiques, probablement inspirées des œuvres d'art européennes. Il est donc bien probable que la circulation des images occidentales et l'accessibilité des artistes Iraniens à ces sources, ou encore la présence d'artistes étrangers en Iran à l'époque soient parmi des différentes sources d'inspirations. D'autres intermédiaires, dont la peinture iranienne du règne de Shāh Soleimān s'est probablement servie pour connaître l'art européen, pourraient être les peintures indiennes mogholes et les peintures des Arméniens de la Nouvelle Jolfā à Ispahan.

En effet, les Européens, leur présence en Iran safavide et leurs importations d'œuvres d'art européennes, sont considérés évidemment comme les premiers déclencheurs de l'apparition de nouvelles conventions esthétiques dans la peinture iranienne. Cependant, le décalage temporel entre les apparitions de ces nouvelles peintures dans la peinture persane, ainsi que dans l'espace moghol et chez les Arméniens de la Nouvelle Jolfā à Ispahan, a été interprété comme la participation active de ces deux derniers à la création des peintures *farangi sāzi* de ʿAli Qoli Jebādār et Mohammad Zamān dans les dernières décennies du XVIIe siècle. Alors que ces hypothèses sont dignes d'intérêt, il paraît pourtant indispensable de développer le rôle essentiel joué par le mécénat -probablement royal- des peintures *farangi sāzi*. Nous revenons sur le sujet dans les parties suivantes.

Littéralement un *Farangi sāzi* (un objet) est l'œuvre réalisée par un *Farangi sāz* (un artisan)[5]. Composé de *farangi* l'adjectif de *farang*, et *sāz* étymon de *sākhtan* signifiant faire ou construire, selon les dictionnaires modernes, *Farangi sāz* désigne simultanément l'artisan qui construit à la manière européenne -tout particulièrement le menuisier qui fabrique des produits en bois- et l'objet qui a été fait selon une technique européenne. Cet objet n'est pourtant pas nécessairement une peinture, puisqu'au moins pendant une partie de l'époque qājār et pahlavi, *farangi sāzi* s'est référé également aux fabrications des meubles en

5 A. Dehkhodā (1373/1994) x : 15087; *Farhang-é sokhan*, VI : 5327.

bois avec des motifs et des dessins non traditionnels et non iraniens[6]. Donc, la question qui s'impose ici est de savoir si l'expression de *farangi sāzi* suffirait à embrasser toutes les caractéristiques visuelles, artistiques et esthétiques de certaines peintures de la deuxième moitié du XVIIe siècle.

Par ailleurs, plusieurs qualificatifs tels que le style « occidentalisé », « européanisé », « perso-européen » ou « européanisant » sont souvent proposés comme l'équivalant de *farangi sāzi*. Autant de qualificatifs qui définissent mal ces peintures safavides. En utilisant des mots comme « occidentalisation » ou « européanisation » de la peinture iranienne, on assimile en effet ces dernières aux conventions picturales de l'art européen, et le résultat n'est donc effectivement pas convaincant.

D'ailleurs, les peintures réalisées par 'Ali Qoli Jebādār et Mohammad Zamān (et dans certaines mesures celles de Mohammad 'Ali et Hāji Mohammad) s'éloignent certes de certains principes picturaux de la peinture classique iranienne, pourtant elles ne se sont pas mises à l'école de l'Occident. Elles ne sont pas « occidentalisées » et ceci apparaît clairement quand on les compare avec certaines peintures qājārs ou avec celles de Kamāl al-Molk par exemple, qui sont des versions véritablement européanisées de la peinture iranienne[7].

Le terme *farangi sāzi* ne semble apparaître dans aucune source safavide à l'exception du *raqam* (la signature) de Jāni *Farangi sāz*, cet artiste actif sous le règne de Shāh Soleimān. Pourtant, il paraît difficile de comparer les peintures de cet artiste avec les peintures reconnues du *Farangi sāzi*, car les différences techniques et thématiques sont considérables entre les peintures signées de Jāni *Farangi sāz* et les peintures *farangi sāzi* souvent signées du nom de 'Ali Qoli Jebādār ou de Mohammad Zamān. Autrement dit les œuvres connues de Jāni *Farangi Sāz* – donc des *Farangi sāzi* – ne ressemblent guère aux peintures classiquement associées au style *farangi sāzi*. D'ailleurs, il est crucial de rappeler que nous ne possédons aucun document écrit confirmant que les peintures de 'Ali Qoli Jebādār et de Mohammad Zamān ont été désignées comme étant du *Farangi sāzi* au XVIIe siècle.

Actif dans la deuxième moitié du XVIIe siècle, Jāni *Farangi sāz* a signé certaines pages de deux albums de Kaempfer, médecin allemand séjournant en

6 *Farhang-é sokhan*, VI : 5327.

7 Pour les peintures de Kamāl al-Molk voir Vaziri, Hasan 'Ali, *Kamāl almolk*, Téhéran, 1366/1987 ; Soheyli Khwānsāri, Ahmad, *Kamāl-é honar : sharh-é zendegāni va āthār-é Mohammad Ghaffāri Kamāl al-Molk*, Téhéran, 1368/1989 ; Voir également Abbas Amanat, « Court Patronage and Public Space: Abu'l Hasan Sani' al-Mulk and the Art of Persianizing the Other in Qajar Iran », dans Albrecht Fuess et Jan-Peter Hartung, éds., *Court Cultures in the Muslim World, Seventh to Nineteenth Centuries*, londres et New York, 2011, pp. 408-444.

Iran en 1684-85[8]. Dans des compositions simples et plutôt vides souvent sans paysage ou autres éléments d'arrière-plan, sont représentés le peuple d'Ispahan et sa manière de vivre, les vêtements typiques des différents métiers, les scènes de festins et les combats d'animaux[9]. Il utilise certains effets de clair-obscur notamment dans les drapés des tenues et l'ombre portée des objets et des personnages, mais dédaigne d'autres caractéristiques visuelles de l'art européen tel que le modelé et la perspective géométrique. Il faut donc se demander si un simple emploi de l'ombre souvent peu scientifique et qui n'apparaît d'ailleurs pas dans tous les détails, et qui a été souvent exécuté par un simple trait de pinceau, pourraient caractériser l'art dit *farangi* et donc une création *à la manière européenne*[10].

Les peintures de Jāni *Farangi sāz* ne se rapprochent pas techniquement des œuvres européennes, à l'exception du portrait de « la fameuse Sakineh » dans lequel un paysage arboré et réalisé en clair-obscur apparaît derrière la figure[11]. En revanche, les sujets de ces peintures, notamment celles qui illustrent de manière quasi-ethnologique les habitants d'Ispahan, fait penser à certaines illustrations de récits de voyageurs européens comme celui de J. Chardin, C. Le Brun, etc. En effet, plusieurs voyageurs européens ont été accompagnés par des artistes qui illustraient leurs récits de voyages. Parmi ces illustrations, existent des notations ethnologiques qui présentent différentes tenues des habitants de l'Iran, comme celles des Géorgiens, des Zoroastriens, des Arméniens, etc. Il est curieux de noter que, dans certains de ces dessins, les personnages sont aussi présentés dans un espace quasiment vide, sans arrière-plan. D'ailleurs, comme dans les peintures de Jāni *Farangi sāz*, l'ombre portée des personnages et le clair-obscur sont souvent notées[12].

Ces similitudes, faute d'informations plus précises, obligent à se borner à admettre que Jāni Farangi Sāz se nommait ainsi parce qu'il se considérait capable d'égaler les peintres européens, en mettant en œuvre des sujets semblables à ceux de leurs peintures.

8 C. Huart (1908,) p. 336 ; Sh. Canby (1993), p. 113 ; Sh. Canby (1999), p. 150 ; Sh. Canby (2000), p. 81.
9 Voir par exemple « Un cavalier », Jāni Farangi Sāz, Album de Kaempfer, 1096/1684-85, aquarelle, British Museum, 1974, 0617,0.1.16, Londres.
10 L'idée est également proposée et avancée par Sh. Canby (1999a), p. 82, et Sh. Canby (1999b), p. 150.
11 Dans l'inscription de l'image, Jāni précise qu'il est le fils de Bahrām *Farangi sāz*.
12 Voir par exemple « Les costumes des Turcs et des Persans », Abraham de Bruyn, 1581, Rijksmuseum, RP-P-1896-A-19134, Amsterdam.

Le peintre qājār Mohammad Esmāʿil (actif entre 1840 et 1871 à Ispahan[13]), était le descendant de la noble famille de peintres des Emāmi, le fils de Mirzā Bābā, le célèbre artiste qājār et le premier *naqqāsh bāshi* (le chef de l'atelier des peintres) qājār[14]. Mohammad Esmāʿil travaillait notamment sur les *qalamdān* (les plumiers) et signait ses peintures avec la mention de *Farangi sāz*. Ses peintures montrent fréquemment plusieurs petits personnages la plupart du temps en tenues européennes ; ce qui expliquerait peut-être l'emploi de ce qualificatif par l'artiste. Les peintures de Mohammad Esmāʿil ne se conforment pas réellement aux règles strictes de la perspective ou des effets de lumière des conventions artistiques européennes ; elles ne sont pas toujours entièrement occidentalisées.

Comme c'est aussi le cas pour Jāni, on ignore complètement pour quels motifs Mohammad Esmāʿil se nommait *Farangi sāz*. Est-ce qu'il était considéré comme un *Farangi sāz* parce que ses peintures ne suivaient pas les prototypes esthétiques de l'art iranien traditionnel ? Est-ce qu'il se nommait *Farangi sāz* parce qu'il réalisait des personnages ou des paysages avec des techniques artistiques semblables à celles des Européens ? Ou se dénommait-il ainsi car il traitait des sujets *farangis* ?

Il est impossible de trancher, mais puisqu'il est très probable que les artistes de l'époque se soient perçus eux-mêmes *farangi sāz* d'une certaine manière aux alentours de 1680 et d'une autre manière vers 1850, de quel droit pourrait-on les ranger dans la même catégorie et les analyser selon les mêmes estimations ?

L'an 1850 est une date très particulière dans l'histoire de la peinture iranienne, puisque depuis lors, les peintres qājār ont été divisés en deux groupes artistiques principaux[15]. Certains ont continué à travailler selon l'esthétisme et les strictes traditions de la peinture iranienne, alors que certains autres ont adopté le style européen, qui a été apporté en Iran notamment par des artistes iraniens qui avaient voyagé en Europe, et dont l'un des premiers fut probablement Kāzem, envoyé en Angleterre par le prince héritier ʿAbbās Mirzā en 1811. Il a été suivi, en 1847, par l'envoi d'artistes comme Mirzā Rezā en France et Abolhasan Ghaffāri (Saniʿ al-Molk) à Rome. En 1858, près de 42 étudiants ont été envoyés en France ; ceux-ci sont devenus plus tard enseignants à l'école du

13 Il était le *naqqāsh bāshi* (le chef de l'atelier des peintres) du gouverneur d'Ispahan au début du XVIIIe siècle jusqu'en 1871 ; Pour plus d'informations sur l'artiste voir B. W. Robinson (1967b), p. 1 ; voir également B. W. Robinson (1989), pp. 138-139, et W. Floor (1999), p. 128.
14 W. Floor (1999), p. 140.
15 W. Floor (1999), p. 131 ; voir également Khwānsāri dans l'introduction de *Golestān-é Honar*, p. 51.

Dār al-Fonun (l'école des arts et des métiers) de Téhéran[16]. Ainsi, des artistes, tous contemporains de Mohammad Esmā'il, avaient non seulement vécu en Europe, mais y avaient également appris l'art « supérieur » des Européens. En effet, comme on le remarque dans l'*Āthār-é 'ajam* (*les chefs d'œuvres des Iraniens*) « grâce à leur connaissance de la géométrie et la perspective, et par leur capacité à exprimer les sentiments dans les portraits, les peintres européens sont les meilleurs artistes sur terre[17]. »

En effet, la connaissance des Qājārs sur l'Europe était non seulement bien meilleure que celle de leurs prédécesseurs safavides, mais contrairement à ces derniers, les Qājārs ont beaucoup estimé les Européens, en leur accordant une place socialement et politiquement supérieure. Alors que les *Farangis* de l'époque safavide étaient considérés comme un « autre » égal, la pensée qājār considérait les *Farangis* comme un « autre » supérieur[18]. Donc, en fonction de ce contexte socio-politique et artistique qājār très particulier, le *farangi sāzi* de Mohammad Esmā'il ne peut certainement pas servir à qualifier un courant esthétique et culturel de l'époque safavide. D'ailleurs, Jāni se nommait *farangi sāz* suite à ses contacts avec des européens séjournant en Iran ou à sa découverte d'images européennes au bazar d'Ispahan. Mohammad Esmā'il, en revanche, était probablement en contact avec des artistes iraniens qui avaient appris l'art européen en Europe. Il s'agit donc de deux attitudes différentes, mais toutes deux indirectes.

Par ailleurs, suite à de nombreux échanges diplomatiques, commerciaux et culturels entre l'Iran qājār et l'Europe, plusieurs termes composés avec l'adjectif *farangi* sont entrés alors dans la littérature et la culture iranienne, dont *farangi ma'ābi* (lit. se comporter comme un Européen), *Kolāh farangi* (lit. le chapeau européen, qui désigne une forme de pavillon de jardin apparu plutôt à l'époque qājār), *shahr-é farang* (lit. la ville européenne, mais qui est une sorte de diorama animé avant l'arrivée du cinéma dans l'Iran moderne), etc. Il n'est donc pas impossible d'imaginer que la dénomination de *farangi sāzi* soit également une invention qājār ; un titre qu'on aurait alors employé pour décrire

16 W. Floor (1999), p. 131.

17 *Āthār-é 'ajam*, II : 894 ; il précise par la suite que « il y a des rares artistes iraniens à Chiraz et en Iran qui connaissent la peinture, dont Mirzā Āqā [le maître de l'écrivain] était l'un des exemples. », Idem. ; voir aussi W. Floor (1999), p. 132.

18 Il est à noter qu'un changement de point de vue considérable eut lieu, conjointement, chez les Européens. En effet, alors que vers 1680, les Européens avaient encore une certaine admiration pour l'Iran et le traitait quasiment d'égal à égal, à partir de 1860, ils le considéraient, pour la plupart, comme un pays archaïque et presque barbare. Je tiens à remercier R. Matthee de m'avoir signalé ce point dans une communication privée.

des œuvres d'art telles que celles de Mohammad Esmāʿil : c'est-à-dire celles qui représentaient les Européens, ou, plus trivialement encore, des meubles fabriqués selon les modèles européens, comme, par exemple, la *sandali-é lahestāni* (la chaise polonaise)[19].

Autrement dit, cette expression de *farangi sāzi* – dont ni l'origine ni la notion même de *farang* ne sont clairement cernables – n'a pas seulement changé de signification d'une époque à une autre (comme c'est le cas dans les signatures de Jāni et de Mohammad Esmāʿil), mais elle s'est également associée à d'autres activités qui ne sont pas liées à la peinture[20]. En effet, le *farangi sāzi* de l'époque qājār a été formé dans un mouvement général de *farangi sāzi* ou d'occidentalisation d'autres produits culturels ou de faits sociaux iraniens. Il a en effet cheminé de conserve avec l'adoption et l'imitation des habitudes *farangis* et européennes notamment par les élites ; le jardin, l'architecture, les meubles, les traditions culinaires et certains comportements iraniens ont commencé à être européanisés dès la deuxième moitié du XVIIIe siècle et l'ont été presque complètement à la fin du XIXe siècle. Il faut donc garder à l'esprit, qu'étant donné la différence considérable de point de vue entre l'époque safavide et l'époque qājār une appellation telle que *farangi sāzi* n'est peut-être pas appropriée pour nommer certaines peintures exécutées sous le règne de ʿAbbās II et de Soleimān, notamment les peintures de ʿAli Qoli Jebādār.

Les sources safavides n'emploient pas l'expression de *farangi sāzi* pour décrire des objets ou une création artistique se distinguant des stricts canons de la peinture traditionnelle iranienne. Il est tout de même probable qu'une pareille formule ait existé dans la culture orale de l'époque, mais qu'elle n'ait été enregistrée dans la littérature que beaucoup plus tard, probablement sous les Pahlavis, où il semble que l'expression de *farangi sāzi* ait été employée probablement pour les distinguer de ce que l'on appelait la *miniature sāzi* (la peinture classique iranienne)[21] !

En supposant que l'expression ait existé dans la culture orale safavide, on peut se demander ce qu'elle a désigné réellement à l'époque. Alors que Jāni se dénommait ainsi, ʿAli Qoli Jebādār et Mohammad Zamān, ni aucun autre artiste de l'époque à notre connaissance, ne l'employaient. Ces mêmes artistes ne travaillaient ni à la manière de Jāni, ni en suivant les mêmes prin-

19 J. Shahri (1376/1998), II : 212 ; J. Lazarian (1382/2002), p. 316.
20 Il semble également qu'à la fin des Qājārs et pendant les Pahlavis, *farangi sāzi* était appliqué pour tous les motifs (sur bois, sur tapis, sur céramiques, etc.) qui n'étaient pas d'origine iranienne classique. Ceci n'est pourtant pas écrit dans les sources persanes. Je remercie M. ʿAbbās Moayʿeri qui m'a fait cette remarque.
21 Y. Zoka (1341/1962), p. 1008.

cipes picturaux entre eux. Donc, désigner les peintures de ʿAli Qoli Jebādār et Mohammad Zamān comme *farangi sāzi* n'est non seulement pas significatif mais est effectivement illusoire, puisque l'expression pourrait être employée pour toutes créations artistiques qui empruntent des nouveautés esthétiques à l'art européen comme la représentation de l'ombre ou la perception de la profondeur. Par ailleurs, bien que l'emploi du clair-obscur ou de la perspective soit le très net point de distinction entre les peintures traitées par ʿAli Qoli Jebādār et Mohammad Zamān (et leurs successeurs) d'avec la peinture traditionnelle iranienne, cet emploi n'est pourtant pas l'exclusivité de cette époque. D'autres tentatives pour représenter le relief des objets et des êtres vivants, ainsi que la perception de la profondeur étaient déjà apparues – bien qu'en petit nombre et par touches discrètes – chez les artistes du début du XVIIe siècle comme Sādeqi Afshār, ou Mohammad Qāsem et Mohammad Yusef au milieu du siècle.

En effet, alors qu'esthétiquement les peintures nommées « *farangi sāzi* » ont certainement plusieurs points en commun, elles peuvent également se définir en fonction de la touche et de la sensibilité, bref du style propre de chaque artiste ; ʿAli Qoli Jebādār et Mohammad Zamān ont, tous les deux, leurs propres interprétations des conventions artistiques européennes. Les deux premières peintures à avoir été exécutées entièrement en s'inspirant de l'art européen, sont datées de 1059/1649 ; l'une est attribuée à ʿAli Qoli Jebādār et l'autre à Mohammad Zamān. Toutes les deux présentent déjà des intentions différentes à l'égard des œuvres d'art et des sources picturales européennes. Jebādār crée une nouvelle peinture en mélangeant plusieurs images occidentales ; « Le paysage européen » signé *ʿAli Qoli ebn-é Mohammad* a été réalisé d'après au moins deux modèles occidentaux (fig. 4)[22]. « La victoire de la vérité », signée *kamtarin* Mohammad (Mohammad le plus humble) et attribuée à Mohammad Zamān, quant à elle, reproduit pratiquement son modèle[23].

Les peintures de ces deux artistes montrent une diversité thématique remarquable où figurent un certain nombre de sujets européens et bibliques. En considérant ces mêmes diversités, il semblerait que le qualificatif de «*farangi sāzi*» soit plus applicable à des peintures qui ont en effet des sujets liés à ou inspirés de l'Occident. Dans la section suivante, nous proposerons l'emploi d'un terme tel qu'*occidentaliste* pour ces peintures ; cette nouvelle appellation

22 British Museum, Gg, 4B.57.
23 « La victoire de la vérité », attribué à Mohammad Zamān, *Jumādi al-thāni* 1059/juin-juillet 1649, gouache sur papier, 18.2 × 24.5 cm, collection de Franz-Josef Vollmer. Pour une reproduction de l'image, voir A. Langer (2013), p. 194, fig. 90. Il s'agit d'une reproduction quasiment identique de « La victoire de la vérité », de la série de *Les pouvoirs qui gouvernent le monde*. Pour plus d'informations, voir ibid. fig. 91.

fut, pour le moins, pendant quelques décennies, le reflet de l'Occident dans l'œil de l'Orient.

L'Occidentalisme safavide[24]

L'époque safavide d'après 'Abbās 1er est le moment clé de la rencontre de l'Iran prémoderne avec l'Europe du XVIIe siècle. Le résultat artistique de ce moment de rencontre, où deux parties du globe échangent encore d'égal à égal, se fait sentir dans certaines pages de peinture de 'Ali Qoli Jebādār[25]. Cet échange sur un pied d'égalité était cependant transitoire. Les conflits que l'Iran a connu après la chute des Safavides et jusqu'à l'arrivée des Qājārs ont transformé les équilibres en faveur de l'Occident. Après cette époque, la peinture iranienne ne retrouva jamais ce moment d'équilibre dans l'échange ; la manière de Jebādār ou de Zamān disparut avec eux[26].

24 Je sais pertinemment qu'en employant ce terme pour ces peintures, elles risquent d'être comparées avec le mouvement *farang shenāsi* ou Europologie connu en Iran depuis 1948, notamment avec des études de F. Shadman et son livre intitulé *Taskhir-é tamaddon-é farang (L'Assujettissement de la civilisation occidentale)* qui est une étude générale sur tous les aspects de l'Occident (cité chez M. Tavakoli-Targhi (2001), p. 19). Le terme occidentalisme risque également d'être évalué avec l'Orientalsime de Edward W. Said. Pourtant, plusieurs autres études ont employé ce terme, probablement comme nous, pour désigner une ou des images stylisées de l'Occident. (Voir par exemple *Occidentalism, Images of the West*, James G. Carrier (éd.), Oxford, 1995). Je voudrais insister sur le fait que l'occidentalisme issu de certaines peintures de 'Ali Qoli Jebādār ne tend pas à parvenir à une connaissance détaillée et spécifique de l'Europe, telle que celle des Orientalistes européens du XVIIIe-XIXe siècle sur l'Iran. Ainsi, je voudrais mettre en garde sur toutes tendances qui pourraient être extraites de cette expression et qui tendraient à faire croire que les Iraniens *occidentalistes* voulaient « découvrir » l'Europe. En ce qui concerne les tentatives des Iraniens pour connaître l'Occident, voir par exemple M. Tavakoli-Targhi (2001), pp. 38-44. Pour la connaissance des musulmans de l'Europe et vice-versa voir par exemple Said, Edward, *Orientalism*, Londres, 1978 ; voir également Lewis, Bernard, *The Muslim Discovery of Europe*, New York, 1982.

25 Il y a plusieurs études sur les échanges culturels entre l'Iran safavide et l'Europe du XVIIe siècle, dont certaines sont dans *The fascination of Persia,* éd. A. Langer, Zurich, 2013 : celles de Swan, C. « Lost in Translation : Exoticism in Early Modern Holland », pp. 100-117 ; Banas, P., « Persian Art and Crafting of Polish Identity », pp. 118-135 ; Borkopp-Restle, B., « Persian and Polish Sashes : Symbols of National Identity and Luxury Textiles in an International Market », pp. 136-151.

26 Il est cependant indispensable de rappeler qu'il semblerait que Mohammad Zamān a influencé ou formé certains des artistes de son entourage tels que Mohammad 'Ali ou

Les peintures de ces deux artistes restent probablement un des meilleurs reflets de l'Iran de l'époque face à l'introduction de cet exotisme européen, de cette prise de contact avec l'Europe et les Européens de l'ère moderne. Certaines peintures, comme l'apparition de portraits individuels comme celui de Mirzā Jalālā de ʿAli Qoli *gholām zādeh-yé qadim* (fig. 22) sont peut-être la traduction d'une certaine volonté d'identification des Iraniens avec les Européens par le biais d'une technique artistique, alors que d'autres, comme l'image de Suzanne et les Vieillards de ʿAli Qoli Jebādār, sont peut-être seulement de nouvelles variations sur des concepts familiaux traditionnels iraniens (fig. 15).

L'Iran safavide d'après ʿAbbās 1er est en train de faire connaissance avec l'Occident. N'oublions pas que ce dernier est toujours le grand *Farang* pour les Iraniens, sans qu'on dessine clairement de frontières ethniques ou géographiques entre ses peuples et ses nations. Comme d'autres dynasties pré-safavides[27], les *Farangis* n'occupent toujours pas une grande place dans les chroniques safavides notamment avant la fin du XVIe siècle, où Hasan Romlu mentionne *Farang* et *farangi* pour la première fois, pour désigner les Portugais séjournant en Orient[28].

En effet, alors que les sources d'époque safavide sont remplies de la présence des Turcs, des Uzbeks et des Indiens moghols, avec nombres de détails et de

Hāji Ebrāhim, ce que Ch. Adle nomme « l'école des Mohammad ». Voir Ch. Adle (1980), pp. 60-67. La manière de ʿAli Qoli Jebādār ne s'est, quant à elle, pas perpétuée après sa disparition, bien que certaines de ses peintures aient été reproduites par Mohammad Bāqer, artiste actif sous Nāder Shāh dans la première moitié du XVIIIe siècle. S'appuyant sur la signature de Mohammad Bāqer (*Bāqer az baʿd-é ʿAli Ashraf shod*) et sur celles d'autres artistes comme Āqā Sādeq (*Sādeq az lotf-é ʿAli Ashraf shod*), Ch. Adle et L. Diba proposent qu'ils aient été des successeurs de Mohammad Zamān. Voir ibid. pp. 62-64 ; voir également L. Diba (1989), p. 149. Même s'ils étaient les descendants des successeurs de Mohammad Zamān, ni leurs langages artistiques, ni les sujets qu'ils traitaient ne se rapprochent réellement des peintures de Mohammad Zamān.

27 Pour plus d'informations sur le statut des *Farangis* dans l'histoire et la littérature persanes, voir par exemple, A. Ruhbakhshan (1388/2009) ; voir également M. Sefatgol (2012) et G. Necipoglu (2017).

28 Voir R. Matthee (1998b) et S. Babaie (2009), p. 116 ; voir également M. Sefatgol (2012), p. 358. Suivant les définitions de Romlu, Abdi Beig dessine la carte et détaille la géographie de l'Europe : après le sol de *Rum* (l'empire ottoman), il se trouve un territoire appelé *Efranj* connu sous le nom de *Farang* ; il est situé à l'ouest et au nord de *Robʿ-é maskun* (lit. un quart habitable [du monde]) ; un côté de ce pays est bordé par la mer romaine et le côté occidental par l'océan. Cité chez M. Sefatgol (2012), p. 358. Il semblerait que d'autres chroniques safavides après Abdi Beig ont souvent tendance à reprendre les descriptions déjà fournies par leurs prédécesseurs sans plus d'élaborations notables. Eskandar Monshi nomme certains pays de l'Europe, voir M. Sefatgol (2012), p. 359.

précisions sur leurs coutumes, leurs peuples, leurs rois etc., les Européens y occupent peu de place, avec les descriptions les plus vagues[29]. Le principal intérêt des chroniqueurs et historiens safavides était les événements dynastiques, donc les informations sur l'Occident n'y avaient pas leur place. D'ailleurs, les développements commerciaux, politiques ou militaires européens restaient marginaux pour les affaires safavides, à la seule exception des argumentaires qui apparaissent plus souvent dans les sources, probablement liés aux réfutations du christianime[30].

Ainsi l'étude des peuples musulmans voisins, ayant un intérêt politique et économique plus immédiat pour les Safavides, car considérés comme des menaces potentielles pour le territoire iranien, a été jugée plus cruciale que l'étude des *Farangis*, non musulmans païens et donc naturellement inférieurs aux musulmans. D'ailleurs, malgré la meilleure connaissance de l'Europe qui découlera des contacts directs commerciaux ou politiques avec les Occidentaux, la pensée safavide considérait souvent les Européens économiquement et culturellement inférieurs aux Iraniens. Ainsi, le grand commerce international des Européens était perçu comme la nécessité pour ces peuples de circuler partout dans le monde afin de combler leurs manques en matériaux de première nécessité ou en objets manufacturés. S'ils venaient en Iran c'était par nécessité vitale et par volonté d'y faire de l'espionnage industriel et économique[31].

Le règne de Shāh Soleimān, où les productions d'œuvres d'art à sujets occidentaux se sont accrues considérablement, coïncide curieusement avec une sous-estimation politique et civilisationnelle des Européens. En effet, il semblerait que ni Shāh Soleimān, ni sa cour n'étaient extrêmement enthousiastes à la perspective d'établir des nouveaux liens politiques avec les Européens ; ce qui est visible notamment dans l'attitude réservée que le Shāh entretient face aux conflits entre les Occidentaux et les Ottomans.

29 Les informations sur les Européens séjournant en Iran ou sur ceux qui étaient effectivement au service des rois iraniens sont à retrouver dans les récits de voyageurs occidentaux comme J. Chardin, J.-B. Tavernier, R. Du Mans, etc. Comme S. Babaie (2009) l'a noté, en général il y a un grand déséquilibre entre le nombre imposant de visites d'Européens à l'étranger et celui d'autres peuples en Europe. Ceci s'applique également aux Safavides ; voir ibid., p. 116.

30 M. Sefatgol (2012), pp. 361-362.

31 J. Chardin (1811), III : 429-30 ; plusieurs récits de voyages européens mentionnent le regard des Iraniens vers les Européens, dont certains sont cités par R. Matthee (1998b), notamment pp. 241-244 ; voir également M. Sefatgol (2012), pp. 357-364.

Depuis le traité de paix de Zohāb (ou Qasr-é Shirin) daté de 1049/1639, l'Iran était relativement en paix avec les Ottomans[32]. Le règne de Shāh Soleimān est donc remarquablement pacifique sur la frontière occidentale, bien que les Européens aient tenté à plusieurs reprises de faire entrer l'Iran dans une coalition contre les Ottomans, notamment en lui proposant de restaurer son autorité sur certaines villes de l'Irak comme Basra, Bagdad et Erzurum. Mais la cour safavide rejeta, sans exception, ces tentations guerrières, avec un mélange de méfiance et de hauteur[33]. Plusieurs envoyés européens et russes vinrent en Iran, apportant différentes propositions politiques et militaires entre 1670 et 1685/1096-97, mais Shāh Soleimān les rejeta toutes en exprimant sa volonté de respecter la paix établie par ses prédécesseurs[34]. Non seulement le roi ne fut guère séduit par les démarches des Occidentaux, mais les envoyés européens devaient parfois attendre plusieurs mois avant d'être reçu par le roi et obtenir une réponse.

Ainsi, l'étude des sources écrites iraniennes sur les Européens prouve que les Occidentaux n'étaient ni très importants, ni très intéressants pour les Iraniens. Les sources visuelles iraniennes ne confirment cependant pas cette attestation. La cour de Shāh Soleimān, négligeant visiblement et sous-estimant les efforts diplomatiques et politiques des Européens, se montrait semble-t-il plus enthousiaste pour l'art et les objets manufacturés occidentaux[35]. Ainsi, non seulement plusieurs pages de peintures ont été réalisées en s'inspirant de sujets historiques, mythologiques ou religieux occidentaux, mais en 1079/1668-69 Shāh Soleimān demanda à Charles II d'Angleterre (1660-85) de lui envoyer, en

32 R. Matthee (1998c) a consacré une étude complète aux relations entre les deux empires sous le règne de Shāh Soleimān, ibid., p. 149 ; L'absence de préparation militaire de l'Iran et la politique financière du grand vizir, Sheikh Ali Khān, sont probablement les raisons principales pour lesquelles les Safavides ne se sont pas engagés dans un conflit contre les Ottomans pourtant affaiblis par leurs échecs devant Vienne. Il ne faut pas non plus négliger la menace que faisaient peser les Uzbeks et les Mogholes à l'est et qui dissuada les Safavides de s'engager sur deux fronts. R. Matthee (1998c), p. 149 et p. 160. Pour plus de détails voir notamment pp. 150-151, 154 et 161. Voir également R. Matthee (2012), pp. 55-74.
33 Plusieurs États dont l'Autriche, Venise, la Pologne et la Russie, formant une ligue anti-ottomane, s'étaient engagés à seconder l'Iran dans un conflit, afin de réduire la pression turque sur les territoires de l'est de l'Europe. Voir R. Matthee (1998c), pp. 154-155 et 158.
34 Ibid., notamment pp. 155-159.
35 Les Iraniens étaient même fascinés par les compétences des Européens dans la fabrication des armes, la construction de forteresses, et l'art de la navigation. Voir à ce sujet R. Matthee (2002), pp. 124-125.

plus d'émailleurs, d'horlogers, d'orfèvres et d'armuriers, un *naqqāsh-é bālā dast* « un peintre de talent »[36].

Certaines peintures représentant des *Farangis* exécutées sous le règne de Shāh Soleimān, sont des portraits de rois et de nobles européens, alors que certaines autres illustrent des récits bibliques (souvent avec des saintes femmes comme sujets principaux), et un certain nombre de représentations de célèbres nus comme Vénus ou Suzanne. Il faut cependant noter que ces représentations *farangis* ne sont alors pas nombreuses et, à l'exception des peintures murales de bazar de Qeisarieh à Ispahan, elles n'étaient pas destinées à être vues par le grand public, mais plutôt par un public réduit et trié sur le volet, probablement choisi parmi les nobles de la cour[37].

On ignore si les artisans demandés par Shāh Soleimān sont bien arrivés en Iran, et s'ils ont fait office de professeurs à des Iraniens, bien que selon l'administration safavide, des artisans étrangers ont bien été employés notamment là où les artisans iraniens de bon niveau faisaient défaut à la cour royale[38]. On peut supposer cependant que la diffusion de certaines peintures occidentales a suffi à l'inspiration thématique des artistes iraniens. En Iran, se sont retrouvées plusieurs gravures occidentales, dont la majorité sont des œuvres d'artistes attachés aux cours royales européennes. Par ailleurs, les thèmes ayant inspiré les artistes ne sont pas toujours des thèmes exclusivement royaux, mais aussi des scènes représentant la noblesse et les élites occidentales. Les sujets occidentaux traités par les artistes iraniens semblent indiquer que ces pages de peintures sont destinées à un commerce local, adapté à la personnalité et à la classe sociale de commanditaires iraniens.

Des récits de voyages européens reflètent à la fois l'enthousiasme et l'ouverture des Iraniens pour l'apprentissage des nouveautés et des sciences occidentales, mais également leurs sentiments de supériorité envers les étrangers notamment les Européens non musulmans[39]. Pourtant, bien que les autorités

36 La lettre est publiée dans L. Fekete, *Einführung in die persische Paläographie. 101 persische Dokumente*, d. G. Hazai (Budapest A : kad6miaKi iad6, 1977), 529-33.

37 Des peintures murales représentent des *farangis* sur le portail du bazar Qeisarieh et leur emplacement est en effet très particulier, S. Babaie a étudié ces peintures et leur problématique dans l'une de ses communications, voir S. Babaie (2013) ; voir également S. Babaie (2009), notamment pp. 117-118.

38 M. Keyvani (1982), pp. 182-183.

39 A propos de l'enthousiasme des Iraniens voir par exemple R. Du Mans (1995), 1 : 42 ; Ange de St Joseph, *Souvenirs de la Perse safavide et autres lieux de l'Orient (1664-1678)*, éd. et trad. par Michel Bastiaensen, Brussels, 1985, pp. 118-19, cité chez R. Matthee (2009), p. 167 ; ce dernier donne plusieurs exemples de l'enthousiasme des Iraniens dans les récits de voyageurs, voir notamment p. 167. Voir également R. Matthee (1998b), pp. 236-237,

safavides n'aient pas été dans l'ignorance des situations politiques et militaires de l'Europe dans le monde de l'époque, il semble qu'ils n'aient pas vu la nécessité de s'adapter aux nouvelles technologies, aux sciences et aux arts occidentaux, comme ce fut le cas plus tard pour les Qājār[40].

Il semblerait qu'en effet, de manière sélective, les Safavides aient choisi et adapté certains aspects « exotiques » ou « fascinants » du monde européen en en mélangeant les particularités les plus frappantes avec leurs propres goûts et leur esthétique. Ceci n'est pas propre à la création éclectique des peintures mais se retrouve dans d'autres activités comme les domaines scientifiques, technologiques, militaires, économiques ...[41]

Donc, ces peintures safavides ont été créées dans une ambiance mélangée de dédain pour la politique européenne, résultat du complexe de supériorité des Safavides, mais d'engouement relatif pour l'exotisme des œuvres d'art européennes. Ce devait être alors comme une sorte de mode transitoire iranienne, à l'instar des turqueries ou des chinoiseries en vogue en occident à peu près à la même époque et qui devait donner au XIXe siècle ce que l'on finirait par nommer l'Orientalisme. Le parallèle est intéressant, car, là aussi, non seulement il s'agissait du grand Orient, lieu vague et mal défini, mais également chez des artistes d'horizons divers, de styles distincts, sans que jamais ne se produise la naissance d'un véritable style ou d'une école, s'exerça une fascination pour l'exotisme des couleurs, des vêtements, des attitudes dictées par ces costumes, de l'architecture aux codes radicalement différents de la leur. Et là cet intérêt marqua des artistes d'origines différentes comme les Vénitiens Gentile Bellini ou Vittore Carpaccio, au XVIe siècle, ou les Flamands Pierre Paul Rubens et Rembrandt, au XVIIe siècle, parfois des artistes d'écoles opposées comme Jean-Auguste-Dominique Ingres ou Eugène Delacroix, Jean Léon Gérôme ou Auguste Renoir au XIXe siècle[42].

notamment les notes n° 83-91. Pour la supériorité des Iraniens voir, par exemple, J. Fryer (1967), 2 : 323 ; Poullet (d'Armainville), *Nouvelles relations du Levant. Avec une exacte description ... du Royaume de Perse*, 2 vols., Paris, 1668, 2 : 217, cité chez Matthee (2009), p. 157 ; voir également R. Matthee (1998b).

40 Plusieurs hypothèses économiques et sociologiques ont été élaborées concernant le manque d'enthousiasme relatif des Iraniens du temps des Safavides pour l'apprentissage des sciences et techniques occidentales ; voir par exemple M. Keyvani (1982), pp. 225-226, R. Matthee (1998b), p. 239.

41 R. Matthee (1998b), p. 238.

42 Voir par exemple Alezard J., *L'Orient et la peinture française de Delacroix à Renoir*, Paris, 1930 ; Peltre C., *Dictionnaire culturel de l'Orientalisme*, Paris, 2003 ; Peltre C., *Orientalisme*, Paris, 2005, et plusieurs d'autres.

Aussi, étant donné que la présence de l'art européen dans la peinture iranienne de 'Ali Qoli Jebādār et Mohammad Zamān se manifeste avec le plus de force dans les sujets européens, on pourrait légitimement se demander s'il ne s'agirait pas là d'un « Occidentalisme » iranien. Alors qu'on a précisé à plusieurs reprises que certaines peintures de la cour de Shāh Soleimān (et dans une moindre mesure celles de la cour de Shāh 'Abbās II) ne sont pas occidentalisées techniquement, elles pourront peut-être être appelées, quoique prudemment, *peintures occidentalistes iraniennes*. Non seulement ces peintures ne sont pas des copies conformes des modèles occidentaux, mais elles sont souvent exécutées dans une ambiance esthétiquement iranienne, en se bornant à représenter certains aspects exotiques d'un monde étrange et étranger, d'un ailleurs inconnu, sans se préoccuper réellement de le connaître plus ou de le représenter dans toute sa complexité. Ces peintures se contentent souvent de présenter à grands traits généraux un certain exotisme occidental où les hommes et les femmes portent des tenues et des coiffes séduisantes, dans leur bizarrerie et se comportent différemment de ce que l'on connaît, entretenant entre eux des rapports qu'il serait alors impossible de concevoir entre les deux sexes en Iran.

Remarquons d'ailleurs que, par une certaine ironie, les représentations de nus et de personnages dans des attitudes érotiques sont l'un des grands thèmes qui se retrouvent dans les peintures *occidentalistes* safavides aussi bien que dans l'Orientalisme européen. Ainsi, pour représenter des nus profanes, les artistes européens, après s'être servi, dès la Renaissance, de l'alibi mythologique – le premier du genre étant certainement *La Naissance de Vénus* de Sandro Botticelli vers 1485 – utiliseront, exagérément, l'image de l'odalisque somptueuse et alanguie, le prétexte de la vision indiscrète plongeant dans le harem ou le hammam d'un sultan, l'argument historique ou pseudo-historique de l'excès d'érotisme et de violences de l'homme oriental archétypal. Pour contourner d'abord la morale de l'Eglise puis pour échapper, à partir du XIXe siècle, à la morale publique (celle de la bourgeoisie triomphante), des peintres, de Boucher jusqu'à Matisse et Picasso, des littérateurs et des musiciens se sont tous servis soit d'un thème, soit d'une image ou parfois même d'une simple évocation d'un Orient dont la mise en représentation était tolérable même dans ses excès, car elle était, par définition, étrange et étrangère à l'Europe.

De même – mais avec plus de limites encore que les thèmes fournis aux artistes européens par la mythologie gréco-romaine – les nus de la peinture classique iranienne étaient souvent liés à une antique littérature et strictement limités à eux. Dans la plupart des cas ils se contentent d'illustrer Shirin au bain, ou quelques autres scènes peu nombreuses de bain, comme les nudités du *'Ajā'eb al-makhluqāt va gharā'eb al-moujudāt (Des merveilles créatures et d'êtres*

vivants) de Qazvini, avec la reine de l'île de *Waqwāq* dans la mer de Chine, représentée sans vêtement et ayant à son service 4000 filles nues. Ou encore les baigneuses de *Haft peikar* (*Sept portraits*) ou les femmes nues féeriques et enchanteresses de l'*Eskandar Nāmeh* qui sortaient de la mer toutes les nuits.

Cependant, la représentation de nus féminins s'amplifie au XVIIe siècle dans les peintures murales ou les peintures de pages isolées de Rezā 'Abbāsi et de ses successeurs, et particulièrement dans les peintures « occidentalistes » réalisées sous le règne de Shāh Soleimān. Il est notable que nombre de ces nus (notamment ceux des pages isolées) soient liés directement à un contexte européen. Soit il s'agit de femmes européennes, dont les robes décolletées et les chapeaux à plumes sont des éléments aussi « occidentalisant » que le turban et le châle de cachemire peuvent être « orientalisant » dans les peintures européennes, soit, lorsqu'elles sont allongées, elles sont accompagnées par des hommes en tenues européennes, dont la majorité semble pouvoir être identifiés à des Portugais. Elles jouent pour l'Iran musulman exactement le même rôle, mais avec un siècle d'avance, que les odalisques et les esclaves vendues au bazar des peintres orientalistes : un fantasme érotique admissible parce qu'il s'exerce sur les personnes de femmes étrangères, exotiques, lointaines géographiquement et d'une religion infidèle.

Représentée en tenue légère et dans des postures inhabituelles, la femme européenne ou *zan-é farangi* est devenue un sujet de fantaisie et d'érotisme commun dans la peinture iranienne du XVIIe siècle[43]. A. Landau rappelle que les étrangers passant à Ispahan étaient alors presque exclusivement des hommes. Ainsi, alors que les représentations d'hommes occidentaux peuvent être la représentation plus ou moins sur le vif de leurs personnes physiques, les images des femmes européennes ont été construites uniquement sur la base de descriptions orales ou de reflets visuels[44]. En effet, les pages de peintures safavides remettent sérieusement en question les hypothèses traditionnelles sur la problématique de « qui sexualise qui ? ». A. Landau affirme que « the Safavid male subjugated the European female to his own gaze long before Western imperialism[45]. »

Ce regard est discernable quoique de manière dispersée, dans la pensée écrite des hommes safavides, sans oublier de noter, dans le chapitre anecdotique, l'attitude des deux envoyés iraniens de Shāh 'Abbās 1er en Hollande et en Angleterre (Musā Beig et Naqdi Beig) taxés d'être d'insatiables « coureur de

43 A. Landau (2013), p. 100 et 106. Pour le regard qājār sur les femmes *farangi* voir par exemple M. Tavakoli-Targhi (2001), pp. 54-76.
44 A. Landau (2013), p. 100.
45 Ibid. ; voir également Ibid. les sous notes n° 11 et 12.

jupons »[46]. *Safineh-yé Soleimāni*[47] (*Le Bateau de Salomon*), l'un des rares récits de voyages iraniens safavides, confirme l'observation *occidentaliste* de l'homme safavide envers la femme européenne : « les femmes *farangis* ont des visages qui brillent comme le soleil et ronds comme la lune, cachés par le voile de la modestie[48] ... Leurs tailles ressemblant aux cyprès apportent un flot de sève dans le jardin sec du cœur des vieux amants, et la lueur rose-rouge de leurs joues, les joues ressemblant à celles des Huris du paradis, suscite une nouvelle vie dans le cœur des hommes[49] ».

Ce qui est intéressant dans ces lignes, c'est l'approche, pour décrire l'exotisme *farangi*, très similaire à celle qu'on trouve dans les peintures dites *farangi sāzi*. L'auteur, comme les peintres, utilise les mêmes mots que ceux qu'on aurait utilisés traditionnellement pour Leila ou Shirin depuis le XIe siècle. Sa matière (les femmes européennes) est différente, son expression est commune. Il est frappant de constater que devant l'étrangeté et l'exotisme, l'expression demeure en fait très traditionnelle.

Il est à noter cependant que cet *Occidentalisme* iranien cesse de pouvoir être comparé sur un point majeur avec l'orientalisme occidental car contrairement à certains artistes européens, les artistes safavides n'ont jamais voyagé en Europe, et se sont tous contentés d'évoquer l'exotisme de l'Europe quasi essentiellement par le truchement de ses œuvres d'art et de ses objets manufacturés[50]. Pourtant, puisque la dénomination *d'occidentalisation* de l'art iranien semble finalement peu cohérente et inappropriée, l'idée d'un Occidentalisme semblerait peut-être plus significative.

En revanche, on tient à préciser que, dans ce cas, il s'agirait seulement d'une partie des peintures de 'Ali Qoli Jebādār (et Mohammad Zamān) qui serait thématiquement inspirée des œuvres d'art européennes. D'autres sujets- les représentations auliques iraniennes ou ses variations indiennes dans les peintures de 'Ali Qoli Jebādār, ou les illustrations de la littérature persane par Mohammad Zamān, ne justifieraient guère d'être appelés *occidentaliste* ou

46 Pour Musā Beig, voir U. Vermeulen, « L'ambassade persane de Musa Beg aux Provinces-Unies (1625- 1628), » *Persica* 7 (1975-78): 145-53. Pour Naqdi Beig, voir Denis Wright, *The Persians Amongst the English*, Londres, 1985, pp. 1-8.

47 Le manuscrit a été reproduit en anglais par J. O'Kane (1972) ; voir également M. Marcinkowski (2012).

48 J. O'Kane (1972), P. 37.

49 Ibid.

50 Dans une communication récente, M. Sefatgol a publié le journal intime d'un certain Ali Akbar, un arménien converti à l'Islam sous le règne de Shāh Soleimān. Il paraît qu'il était un peintre formé à Venise, et travaillait dans plusieurs villes comme Erevan, etc. voir M. Sefatgol (1388/2011), p 44 et 115.

farangi sāzi, bien que les deux artistes y emploient une sorte de clair-obscur ou de perspective, un peu plus élaborés que ceux employés par d'autres artistes du XVIIe siècle, tels que Rezā 'Abbāsi ou Jāni.

Bilan

Parmi plusieurs courants artistiques qui coexistaient dans la peinture iranienne de la deuxième moitié du XVIIe siècle – comme les héritiers de Rezā 'Abbāsi et les inspirateurs de l'art indien par exemple – un nombre limité d'artistes adoptent un nouveau langage pictural, certainement en regardant des œuvres d'art européennes. Mais, les peintures de ces derniers ne correspondent pas entièrement aux conventions picturales de l'art européen, bien qu'elles ne suivent pas non plus fidèlement les prototypes de la peinture iranienne traditionnelle depuis le XIVe siècle. Employant des effets d'ombre et de lumière et une évocation de perspective géométrique, ces peintures se distinguent nettement des autres types artistiques iraniens. Il faut noter cependant que l'apparition de ces peintures concerne une durée historique limitée, et les artistes reconnus de l'époque, 'Ali Qoli Jebādār et Mohammad Zamān, ne suivaient pas scrupuleusement une même voie pour créer leurs œuvres, notamment celles en partie inspirées de l'art européen.

L'un des problèmes majeurs de l'expression *farangi sāzi* vient du fait que nous ne possédons pas de définition précise et « écrite » ni d'indication sur ses divers emplois dans le monde iranien pendant trois cent ans. Il semblerait que contrairement aux qualificatifs tels que *kolāh farangi* ou *farangi ma'āb*, le *farangi sāzi* n'a jamais désigné un objet précis dans la culture orale iranienne. Elle n'a pas eu la même acception d'une époque à une autre, entre les safavides et les pahlavis, et n'a pas désigné une seule et même activité artistique. Elle est d'ailleurs complètement oubliée dans le monde iranien d'aujourd'hui.

L'art européen, ou mieux dire, une vision persane de l'art européen sont considérés comme une nouvelle source d'inspiration dans la peinture persane du XVIIe siècle, comme c'était d'ailleurs le cas dans l'art chinois dans l'ère ilkhanide du XIVe siècle. La peinture persane de cette époque ne s'appelle tout de même pas *khatāi sāzi*[51]. Même si, effectivement, on aperçoit des effets de l'art d'Extrême-Orient encore plus tangibles et présents dans la peinture persane du XIVe siècle. Le point que nous voudrions soulever ici est un moment de réflexion sur l'emploi d'un titre ambigüe tel que *farangi sāzi* ; cette expression qui semblerait, finalement ne rien apporter à notre compréhension de l'esprit

51 Pour une discussion détaillée sur le sujet, voir surtout G. Necipoglu (2017).

artistique de l'époque, et du contexte historique sous lequel sont apparues ces peintures.

Il semblerait qu'au moins une partie des peintures de ʿAli Qoli Jebādār qui montrent les sujets historiquement associés avec la culture européenne, tentent de refléter le nouveau regard des iraniens safavides sur le monde occidental du XVII^e siècle. Alors que les raisons d'être d'apparition de ces peintures ne sont pas facilement ou possiblement cernables, il serait peut-être plus convenable de ne plus les désigner sous la dénomination d'« art occidentalisé iranien », mais plutôt sous celle d'« art occidentaliste safavide ».

La question qui s'impose ici est celle de la surestimation que l'on fait des intermédiaires par lesquels une partie de la peinture iranienne s'est transformée en peinture « occidentaliste ». En employant la notion « d'influence » des peintures européennes sur la peinture iranienne, on réduit l'intérêt des Iraniens (commanditaire ou artiste) pour une nouvelle expression artistique à un acte passif face aux images européennes, indiennes, ou même arméniennes ; celles que les Iraniens auraient copiées et imitées sans connaître leurs valeurs symboliques et sans comprendre leur inter textualité. On dévalorise non seulement l'importance intellectuelle et technique d'un courant éclectique et complexe, mais on nie également la valeur artistique intrinsèque de ces œuvres d'art.

Ce n'est, cependant, pas seulement la vision de l'étranger sur les Safavides qui a fait les peintures occidentalistes, mais il faut également chercher d'autres raisons à leur existence à la cour même de Soleimān, où elles ont été commandées. Le règne de Soleimān a vu la naissance d'une dualité politique inédite dans l'État safavide. Ce nouvel équilibre, a pu contribuer à la naissance de ce regard sur le monde parce que cette attitude servait les intérêts de nouvelles factions politiques.

CHAPITRE 3

L'État de Shāh Soleimān : l'historique des centres du pouvoir safavide entre 1666 et 1694

Introduction

Un courant artistique n'est jamais complètement homogène, ainsi les œuvres d'art peuvent être inspirées les unes des autres ou inspirantes les unes les autres. L'existence même des modèles originaux ne doit pas peser sur notre réflexion au point de nous faire déprécier l'œuvre qu'ils ont inspirée, comme on l'a trop souvent fait. Le jugement porté sur les œuvres des artistes iraniens ne peut pas se résumer à la seule notion de « copies » plus ou moins inspirées. En revanche, ces modèles originaux peuvent être effectivement considérés comme des auxiliaires précieux pour affiner notre compréhension des attentes esthétiques de la société safavide. En effet, c'est justement par ces légers décalages ou ces complètes transformations des œuvres originales que nous pouvons appréhender toutes les facettes de l'évolution du goût des commanditaires safavides. Chaque variation sur un thème, chaque altération du modèle d'origine est la preuve de l'existence d'un goût local affirmé.

En effet, plusieurs nuances dans le détail des œuvres, parfois de profondes altérations du modèle étranger mettent en évidence le fait que les artistes Iraniens cherchaient à créer de nouvelles pages de peinture selon l'esthétisme local du jour. Ceci n'est d'ailleurs pas l'exclusivité des artistes de la fin du XVIIe siècle, puisque déjà au début du siècle on se livrait à cette adaptation. « La femme nue allongée » de Rezā 'Abbāsi, d'après Marcantonio Raimondi, présente une femme inconnue nue, qui ne ressemble guère à d'autres nus iraniens comme Shirin, etc.[1] Bien qu'on ne puisse toujours pas expliquer la présence de ce nu dans l'œuvre de Rezā 'Abbāsi, le point le plus significatif pour notre réflexion repose sur les modifications évidentes du modèle original pour en faire une production adaptée à la clientèle iranienne.

Pour mieux connaître cette clientèle, les mécènes des œuvres d'art et tout particulièrement ceux des peintures de 'Ali Qoli Jebādār, il nous semble indispensable de connaître plus amplement l'époque de Shāh Soleimān, règne

1 « La femme nue allongée », Rezā 'Abbāsi, 1590-95, l'encre sur papier, 11.8 × 14.4 cm, Cambrdige, MA, Harvard Art Museum/Arthur M. Sackler Museum, 2011.536. Pour une reproduction de l'image voir par exemple A. Langer (2013), p. 180, fig. 73.

pendant lequel deux phénomènes ont influé profondément sur le pouvoir safavide : le vizirat des *E'temād al-douleh* (tels que Saru Taqi et Sheikh 'Ali Khān) et le pouvoir croissant du harem du roi, tous les deux jouant des rôles majeurs dans la vie politique, religieuse et sociale de l'époque. Alors que les deux centres de pouvoir ont été formés définitivement sous le règne de Shāh 'Abbās II, ils se montraient encore plus politiquement et socialement actifs et engagés sous Shāh Soleimān. Sheikh 'Ali Khān, le grand vizir de ce roi garda son poste prestigieux pendant 22 ans, durée rarement atteinte à ce rang ; ce qui confirme, d'ailleurs, la stabilité administrative et la paix régnant alors dans l'État safavide. Par ailleurs, la participation active des eunuques mais également de certaines femmes du sérail de Shāh Soleimān dans différentes affaires de l'État montre un changement structurel dans le pouvoir royal et des interférences de plus en plus grandes entre l'administration et les influences de cour. Il semblerait donc que cette évolution dans la structure de l'État et de la cour ait pu affecter en profondeur le patronage artistique. Autrement dit l'apparition de nouveaux centres de pouvoir et les enjeux du pouvoir au sein de la cour royale et entre *divān* (la cour royale) et *dargāh* (la maison royale), ont créé une classe de nouveaux commanditaires, qui pourraient avoir joué un rôle important dans la création des peintures occidentalistes safavides. En effet, il est curieux de noter que l'ensemble des peintures de 'Ali Qoli Jebādar pourraient également être divisées thématiquement en deux catégories différentes et distinctes : la première comprenant des peintures qui présentent le roi et des nobles iraniens dans des scènes de la vie royale ; la deuxième, souvent dans la catégorie des peintures occidentalistes, présente des saintes chrétiennes ou des femmes de la noblesse européenne.

L'*ādāb-é mamlekat dāri* : de Shāh Safi II à Shāh Soleimān

Zé ba'd-é hasti-é 'Abbās -é thāni ... Safi zad sekkeh-yé sāheb qerāni[2]

« Après l'achèvement de la vie de 'Abbās II, les monnaies sont fabriquées au nom de Safi. »

2 E. Kaempfer (1350/1972), p. 44.

Né en 1057/1648, Safi Mirzā, le futur Shāh Soleimān, a été choisi comme l'héritier de ʿAbbās II par l'assemblée des courtisans et des eunuques de haut rang[3], et a été couronné en 1077/1666 sous le nom Shāh Safi II[4].

Il était le fils aîné de Shāh ʿAbbās II et d'une esclave (*kaniz*) Caucasienne (*cherks*), qui reçut le nom de Nākeheh Khānom après avoir donné la naissance à Safi Mirzā. Selon les coutumes safavides d'après le règne de ʿAbbās 1er, Safi Mirzā a grandi dans le sérail sous la surveillance de sa mère et de l'épouse du *mostoufi al-mamālek* (le ministre des finances), et il n'en est pas sorti jusqu'à son accession au trône en 1666[5] :

> Ce jeune prince passait tout d'un coup d'une extrémité à une autre. Il s'entendait appelé le *maître du monde*, lui qui un peu auparavant se trouvait en une condition qui ne différait guère de celle des esclaves[6]. (...) Ce jeune prince qui montait sur le trône, n'avait jamais rien vu, et ne pouvait être qu'apprenti, non seulement dans l'art de régner, mais dans les moindres choses[7].

Dés son couronnement Shāh Safi II a rencontré plusieurs problèmes économiques. Comme Chardin l'a clairement mentionné :

> En dix-huit mois de temps ce nouveau prince avait mis à sec tous les trésors de ce grand empire. Cela était arrivé par ses profusions, d'un côté, soit dans les dépenses prodigieuses qu'il prenait plaisir de faire, soit par les présents excessifs, dont trop souvent, et sans qu'il en fut besoin, il comblait ses favoris ; et, de l'autre côté, par le peu de soin de ménager ses revenus. (...) le jeune monarque, peu expérimenté dans le gouvernement, s'était au commencement, imaginé que les coffres qu'il avait trouvés pleins, demeureraient toujours dans le même état, personne n'avait la hardiesse de lui dire qu'il était bien plus facile de les vider que de les remplir[8].

3 Les détails de cette assemblée sont mentionnés dans plusieurs chroniques et récits de voyageurs ; Khātun Ābādi était l'un des témoins de ces évènements, voir pp. 525-527 ; Voir également J. Chardin (1811), IX : 402-407 et 435-439.
4 *Vaqāyeʿ al-sanin*, p. 528 évoque *jolus-é avval-é Shāh Soleimān* ; *Tazkareh Nasrābādi*, II : 700 ; Chardin (1811), IX : 472-489 donne la description du premier couronnement de Soleimān.
5 J. Chardin (1811), V : 408 ; *Tārikh-é montazam-é Nāseri*, 2 : 972.
6 J. Chardin (1811), IX : 503,
7 J. Chardin (1811), IX : 513, Chardin ne manque pas l'occasion de souligner que Soleimān ne connaissait rien du monde extérieur au sérail, voir IX : 502-503.
8 J. Chardin (1811), X : 85.

Accablés par cette faillite financière et par plusieurs désastres naturels, comme des maladies épidémiques, un tremblement de terre et une famine, ainsi que par la santé défaillante du roi en personne, les astrologues de la cour déclarèrent que la date choisie pour le premier couronnement du roi avait été peu propice. Il fut donc décidé de le couronner de nouveau en *shavvāl* 1078 (mars 1668)[9]. Afin de se placer sous d'heureux auspices et dans une noble émulation par rapport à la gloire et à la sagesse légendaire du roi Salomon, Safi décida de se nommer pour la première fois dans histoire safavide, Soleimān et fut sous ce nom couronné au palais de *Chehel sotun*[10]. Shāh Soleimān régna dès lors 29 ans et mourut en 1105/1694, à l'âge de 48 ans[11].

Shāh Soleimān ne maîtrisait pas réellement l'*adāb-é mamlekat dāri* ou les coutumes et les pratiques de la souveraineté, comme Chardin l'a remarqué :

> L'on voit que les affaires, dans le commencement de ce nouveau règne, ne changèrent point de face, parce que le prince ne faisait rien de lui-même, et qu'il était comme une machine qui ne se remue que selon le branle que lui donnent les ressorts. Chacun des grands seigneurs, dans cette conjoncture, travaillaient à s'approcher le plus près du jeune roi qu'il pourrait, à se bien mettre dans son esprit, et à reculer ses compétiteurs[12].

La prise en fonction de Sheikh 'Ali Khān Zanganeh comme premier ministre du roi, et le long mandat de son vizirat, ainsi que le rôle significatif joué par la maison du roi, sont certainement des raisons particulières de la stabilité économique et politique et du maintien de la paix en Iran à la fin du XVIIe siècle. L'État safavide a ainsi pu survivre à la faillite financière des premières années du règne de Shāh Soleimān non seulement par les efforts radicaux et la gestion habile du grand ministre, mais également par le rôle joué par la mère du roi[13].

9 *Vaqāye' al-sanin*, pp. 529-530 ; *Tārikh-é rouzat al-safā-yé Nāseri*, VIII : 6928 ; il y a eu un tremblement de terre à Chirvān en novembre 1667. E. Kaempfer (1940) évoque que Shāh Soleimān a été couronné de nouveau le 20 mars 1668, p. 46.
10 Voir J. Chardin (1811), 1à : 90-95.
11 *Tārikh-é rouzat al-safā-yé Nāseri*, VIII : 6937 ; *Vaqāye' al-sanin*, p. 549-550 ; C. Le Brun (1718), 1 : 213.
12 J. Chardin (1811), IX : p. 544.
13 J. Chardin (1811), X : p. 86 : « La duchesse sa mère, pour laquelle il a un extrême respect, et qu'on peut dire être plus que sa gouvernante, lui en parle plus librement que personne, et lui fit trouver bon qu'elle se mêlât du gouvernement. Elle prit donc le soin des affaires ; et, pour son premier chef-d'œuvre, elle fit passer ce monarque son fils d'une extrémité à une autre. (...) Il est devenu ensuit avare jusqu'à la dernière bassesse ».

Posht va panāh-é mamlekat : Le grand vizir[14]

Littéralement l'*E'temād al-douleh* est le détenteur de l'État, celui à qui on le confie ; un *laqab* (titre) semblable à premier ministre, chez les Safavides et les Qājār. Alors qu'il y avait plusieurs ministres à la cour safavide, l'*E'temād al-douleh* est devenu le conseiller et principal soutien du roi, notamment depuis le règne de Shāh Safi (1629-42), à partir duquel les rois ont été élevés dans l'intérieur du palais et donc souvent mal préparés pour diriger la monarchie.

Parmi les grands ministres safavides du XVIIe siècle, deux sont remarquables ; Mirzā Mohammad Taqi connu comme Sāru Taqi, et Sheikh 'Ali Khān Zanganeh[15]. Sāru Taqi, d'origine musulmane de Tabriz, castré par punition à l'époque de Shāh 'Abbās 1er, fut actif dans la vie politique d'Ispahan pendant une décennie (1634-45) sous le règne de Shāh Safi[16]. Toujours en poste au vizirat au début du règne de 'Abbās II, Sāru Taqi profitait notamment de sa castration pour entrer dans le sérail où seul les eunuques étaient admis à communiquer directement avec la maison du roi, tout particulièrement avec la mère de 'Abbās II, l'une des reines mères les plus influentes de la dynastie safavide au XVIIe siècle[17].

Alors que Sāru Taqi fut l'un des hommes les plus puissants de l'époque safavide, aussi bien dans les affaires politiques et économiques que dans le patronage artistique, le vizirat de Sheikh 'Ali Khān est particulier, notamment si on considère la longue durée de son mandat. Succédant à Mirzā Mehdi *E'temād al-douleh* par la volonté de Shāh Soleimān en 1079/1669, Sheikh 'Ali Khān a gardé son poste pendant 22 ans, jusqu'à la fin de sa vie en 1102/1691[18].

Sheikh 'Ali Khān était issu d'une famille de la noblesse kurde de Zanganeh, au service du roi depuis le règne de Shāh 'Abbās 1er. Son père et son frère avant lui avaient servi le Shāh. Pendant trente ans il fut général d'armée et gouverneur des plus importantes provinces de l'Iran. Choisi comme *E'temād al-douleh*, il devint le premier homme de la monarchie après le roi lui-même, et pendant

14 Lit. le soutien et le protecteur du pays ; Cité chez E. Kaempfer (1940), p. 31.
15 Voir R. Matthee (1994) table 1 pour la liste des grands vizirs safavides depuis 'Abbās 1er.
16 Voir surtout W. Floor (1997), S. Babaie et les autres (2004), pp. 42-43 pour le parcours de Sāru Taqi pour arriver au poste de vizirat.
17 Parlant du rôle significatif de la mère du roi, notamment pendant la minorité de 'Abbās II, Chardin (VII : 306-7 et 314) évoque les arrangements politiques et financiers et l'association de la reine-mère avec Sāru Taqi, qui leur a permis de gouverner l'État selon les désirs de la reine-mère et d'accumuler une immense fortune.
18 *Vaqāye' al-sanin*, pp. 529-530 ; *Tārikh-é montazam-é Nāseri*, II : p. 980 ; J. Chardin (1811), V ; p. 233-235 ; E. Kaempfer (1940), p. 31 ; R. Matthee (1994), 81: R. Matthee (2012), pp. 62-72.

les longues claustrations de ce dernier dans son sérail, Sheikh ʿAli Khān dirigeait l'empire en maître[19] :

Shāh mibakhshad, Sheikh ʿAli Khān nemibakhshad[20]

Le roi pardonne ; Sheikh ʿAli Khān ne pardonne pas.

Porté au vizirat pendant la faillite économique des débuts de Shāh Soleimān, l'*Eʿtemād al-douleh* était, moins d'un an après son installation, l'unique personne en charge des affaires de l'État. Comme plusieurs envoyés et voyageurs européens l'ont remarqué, Sheikh ʿAli Khān était connu pour avoir des idées antichrétiennes. Considérant les Ottomans comme un barrage contre les chrétiens, il déconseillait au Shāh d'entrer en guerre contre eux, en prophétisant que les Européens envahiraient l'Iran après s'être débarrassé des Ottomans[21]. D'ailleurs, il déclarait que les puissances occidentales avaient à plusieurs reprises invité les rois d'Iran à se joindre à eux pour faire la guerre aux Turcs, pour s'empresser finalement de signer une paix séparée avec les Ottomans[22].

Sheikh ʿAli Khān n'a pourtant pas profité longtemps de son pouvoir incontesté et moins de trois ans après, en 1672, il est tombé en disgrâce auprès du Shāh. Bien qu'il ait repris sa place peu après et qu'il y soit resté effectivement pendant 20 ans, il n'a plus jamais eu le même pouvoir et a eu moins d'influence sur le roi lui-même, mais aussi sur certaines affaires de l'État[23].

Pendant son mandat, Sheikh ʿAli Khān s'est confronté à plusieurs rivaux souvent autant ou même plus puissants que lui, comme ce fut souvent le cas de Géorgiens ou d'Arméniens ayant des postes clés à la cour. Dans la deuxième moitié de son mandat, ses opposants les plus actifs furent cependant la maison du roi et ses habitants les plus importants. Kaempfer évoque même le fait que *Eʿtemād al-douleh* est le bras droit du roi, mais que ce dernier le reçoit rarement en privé et souvent en présence des eunuques[24]. Il semblerait en effet que pendant le règne de Shāh Soleimān, le chef des eunuques du sérail, Āqā

19 *Tārikh-é rouzat al-safā-yé Nāseri*, VIII : 6925-26.
20 Paroles persanes citées chez R. Matthee (1994), p. 77.
21 Gemelli Careri (1699-1700), II : 128 cité chez R. Matthee (1998c), p. 153.
22 J. Chardin (1811), III : 134-35 ; voir également R. Matthee (1998c), p. 156.
23 R. Matthee (1994), p. 84 ; plusieurs raisons ont été avancées pour expliquer la chute de Sheikh ʿAli Khān, comme le changement politique global de la fin de l'ère safavide et l'importance accrue du rôle des eunuques, la puissance des factions s'appuyant sur les tribus, la présence dominante des Géorgiens dans les postes critiques de l'État, etc. pour plus d'informations voir Matthee (1994), pp. 86-88.
24 E. Kaempfer (1940), par exemple, p. 31.

Shāhpur, ait pris une place prépondérante, se substituant presque au roi, faisant valoir ses opinions avant celles du grand vizir, s'attirant le respect et la crainte de tout Ispahan[25].

Andaruni, le palais intérieur

Les *gholāms* ou esclaves étaient au service des rois depuis le règne de Shāh Tahmāsp, mais ils étaient devenus notablement plus nombreux sous le règne de Shāh 'Abbās 1er. Le *Tārikh-é 'ālam ārā-yé 'Abbāsi* (*La chronique de Shāh 'Abbās 1er*) mentionne que 'Abbās 1er a capturé trois cents trente milles esclaves géorgiens pendant sa campagne de 1614-15[26]. Convertis à l'islam, les esclaves eunuques ou les *gholāmān-é khāsseh-yé sharifeh* servaient le roi et sa maison avec une fidélité particulière. Ils étaient employés aussi bien dans l'administration d'Ispahan et la bureaucratie de l'État, que dans la gestion intérieure du palais ; à la mort de Shāh 'Abbās 1er, parmi quatre-vingt-douze amirs, vingt-et-un étaient les *gholāms* du Shāh[27].

Les Shāhs safavides avant 'Abbās 1er ont souvent grandi loin du roi et de la capitale, sous la tutelle de gardiens (*laleh*) *qezelbāsh*. Le destin du prince héritier était donc généralement lié à la tribu *qezelbāsh* de son tuteur ; cette dernière avait à son tour une influence considérable sur le règne du futur roi. Le nouveau système redessiné sous Shāh 'Abbās, avait retiré aux *qezelbāsh* cette place capitale dans la lutte pour le pouvoir. Ils n'avaient plus ni rôles distinctifs dans les affaires politiques et économiques de l'État, ni de responsabilités dans l'éducation et la formation du futur roi. Il semble que l'évolution conjointe d'un nouveau système de concubinage royal avec des femmes non plus *qezelbāsh* mais issues de différentes origines et la présence croissante des *gholāms* aux postes clés de l'État s'explique par la même révolution socio-politique ; la tentative pour s'extraire du système tribal *qezelbāsh* et pour amoindrir sa puissance militaire, en s'appuyant sur une nouvelle classe d'esclaves d'origine non musulmane. À partir du règne de Shāh Safi, le pouvoir passa graduellement de la cour aux parties plus intérieures de la maison du roi : da la chancellerie (*divān*) au sérail (*andaruni*).

Puisque les princes héritiers étaient désormais enfermés et élevés dans le harem du roi, les femmes et les eunuques partageant son existence pendant sa

25 J. Chardin (1811), VI : 22.
26 *Tārikh-é 'ālam ārā-yé 'Abbāsi*, p. 875 ; pour un aperçu du rôle des *gholāms* dans les affaires safavides avant Soleimān voir S. Babaie et les autres (2004), pp. 26-30.
27 M. Dandamayev et les autres (1989), p. 770.

réclusion et dans l'attente éventuelle de son accession au trône, étaient donc les premiers bénéficiaires des faveurs royales après le couronnement. Pour décrire la structure bureaucratique de l'État safavide, un voyageur comme Kaempfer préfère commencer sa description par le sérail royal, où la formation des princes commence sous l'égide de leurs mères, de leurs *laleh* (tuteurs), des épouses et des eunuques[28] ; un entourage qui prenait souvent le pouvoir en main dès le couronnement du prince.

L'état de santé, souvent défaillant, de Shāh Soleimān et ses longues réclusions dans l'*andaruni* sont probablement les raisons principales de l'importance accrue du sérail. Plusieurs chroniques iraniennes et les récits de voyageurs témoignent de la faiblesse physique du roi. Le *Zobdat al-tavārikh* qui d'ailleurs n'apprécie ni Soleimān ni sa politique, note que, depuis l'avènement des Safavides, le pays n'avait jamais joui d'autant de paix et de prospérité qu'à l'époque de ce roi ; pourtant, à cause de son comportement immoral, ce roi souffrait de maladies et s'enferma sept ans à l'intérieur du sérail sans jamais en sortir, réclusion pendant laquelle il passait son temps à boire et à commettre d'autres péchés[29]. Le *Rouzat al-safā* évoque également cette réclusion de sept ans, en précisant que le roi ayant la goutte, souffrait des pieds[30]. Le *Mer'āt-é vāredāt* mentionne aussi plusieurs longs séjours du roi dans son sérail, y compris celui qui dura sept ans[31]. Parmi les voyageurs européens, Chardin déclare que le roi demeurait des semaines entières dans le sérail, d'où il ne sortait que par intervalles, un peu le soir, pour se montrer[32] ; Sanson indique pourtant uniquement une réclusion de deux ans[33].

Aucune des sources ne précise les dates de ces séjours de 7 ou 2 ans ; Le *Vaqāye' al-sanin* indique seulement que cette période se serait située pendant le ministère de Sheikh 'Ali Khān Zanganeh ou entre 1080/1670 et 1101/1691[34].

Le moqarrab al-khāqān *: les eunuques au pouvoir*

L'augmentation du nombre de postes à responsabilités occupés par les eunuques démontre leur importance croissante dans l'État safavide. Chardin estime que le nombre des eunuques de la cour de Shāh Soleimān était presque

28 E. Kaempfer (1940), p. 25-28.
29 *Zobdat al-tavārikh* p. 113.
30 *Rouzat al-safā*, VIII : 6936 ; E. Kaempfer (1940), p. 44.
31 *Mer'āt-é Vāredāt*, pp. 95-97 ; *Zobdat al-tavārikh*, p. 1134, L. Lockhart (1985), p. 31, note 1.
32 J. Chardin (1811), x : 87.
33 N. Sanson (1964), p. 37.
34 *Vaqāye' al-sanin*, p. 530. Comme R. Matthee me l'a signalé il est bien probable que le roi soit resté cloîtré dans le sérail pendant 4 années entières, soit entre 1691 et 1694.

de 3,000[35]. Les *khājeh* étaient les *moqarrab al-khāqān* ou les proches du roi, puisqu'ils avaient le privilège d'être physiquement proches du roi et de sa famille[36]. Pendant le règne de Shāh Soleimān cette connivence s'amplifia du fait de la réclusion du roi, au point de faire des *khājeh* des intermédiaires incontournables entre le souverain et le monde d'extérieur, et donc les véritables dirigeants de l'État. Plusieurs témoignages occidentaux de la deuxième moitié du XVIIe siècle affirment que les envoyés européens ont eu parfois beaucoup de mal à rencontrer le roi ou même son grand vizir en personne, et que c'était souvent le chef des eunuques, le grand chambellan ou d'autres eunuques de haut rang qui accueillaient les étrangers. Comme le *Dastur al-moluk* le précise c'était le *ishik āqāsi bāshi* ou le héraut du harem qui transmettait les messages des vizirs (*mostoufi*) ou des amirs et des gouverneurs d'autres villes au *rish séfid* ou chef des eunuques du sérail. Ce dernier présentait les nouvelles et les messages au roi et transmettait les réponses du souverain que le *ishik āqāsi bāshi* diffuserait aux amirs ou vizirs en les appelant au *keshik khāneh* (poste de garde), processus pendant lequel *l'E'temād al-douleh* n'avait aucun rôle à jouer[37]. Il semble que pendant les six derniers mois du règne de Shāh Soleimān, le grand vizir ait été convoqué au sérail, apportant une enveloppe scellée des documents d'État. Il devait patienter pendant que le roi consultait son entourage puis la décision lui était communiquée afin qu'elle soit rendue publique[38].

La maison du roi devint donc une faction prépondérante de l'Etat safavide ; certains de ses membres occupant des postes clés de la cour, les eunuques ont gardé le pouvoir durant le règne de Shāh Soleimān et celui de son successeur Shāh Soltān Hossein. Parmi les postes les plus importants, outre les religieux, *ahl-é chari'a*, et les hommes d'épée, *amirs*, les *moqarrab*, les gardiens formés des eunuques blancs et noirs ont eu le privilège d'avoir accès aux affaires les plus intimes et aux secrets du roi[39]. Ils monopolisaient cinq postes cruciaux de

35 J. Chardin (1811), VI : 24, 40-42 ; voir également R. Matthee (2012), p. 202.
36 Voir I. Afshar (1380/2002) ; pour les eunuques et leurs rôles dans le pouvoir voir R. Savory (1980), p. 79-83 ; M. Dandamayev et les autres (1989) p. 769. Voir surtout R. Matthee (2012), pp. 59- H. Maeda, « Ḥamza Mirzâ and the "Caucasian Elements" at the Safavid Court: A Path Toward the Reforms of Shāh 'Abbâs I » in Orientalist, 1, 2001, p. 155-171 ; H. Maeda, « On the Ethno-Social Background of Four gholam Families from Georgia in Safavid Iran » in Studia Iranica, Vol. 32, 2, 2003, p. 243-278 ; S. Babaie et les autres (2004), p. 22-48, 80-113. Pour les eunuques influents sous le règne de Shāh Soleimān voir notamment Matthee (2012), notamment pp. 55-56, 61-62.
37 *Dasmal* (1380/2002), p. 211.
38 R. Matthee (2012), p. 202.
39 S. Babaie et les autres (2004), p. 39.

la maison du roi ou *andaruni*, dont l'un des plus importants était celui du chef des eunuques du sérail, *rish séfid*, et du gardien de la trésorerie royale, *sāheb jam'-é khazāneh*[40]. Le poste de *jebādār bāshi*, responsable de l'armurerie royale, ainsi que celui de *mehtar-é rekāb khāneh*, responsable de la garde-robe et des accessoires privés du roi, et celui de *laleh-yé gholāmān,* responsable des esclaves, figuraient parmi les postes occupés par les eunuques. Les eunuques les plus influents sous le règne de Shāh Soleimān étaient Āqā Kāfur, Āqā Mobārak et Āqā Kamāl. Selon Kaempfer le roi ne décidait de rien sans consulter les deux premiers[41], et selon Sanson, Āqā Kamāl avait l'autorité totale de la monarchie pendant les maladies du roi et ses séjours au sérail[42].

Chardin témoigne que « si les ministres ne savent bien accorder leurs conseils avec les passions et les intérêts de ces personnes chéries [la mère, les femmes et les eunuques du sérail], et qui, par manière de parler, possèdent le roi plus d'heures qu'eux ne le voient de moments, ils courent risque de voir leurs conseils rejetés, et souvent tournés à leur propre ruine »[43].

Il précise également que c'est l'entourage du roi qui décide de l'attribution des postes dans l'État, et les vizirs et les gouverneurs n'obtiennent leurs emplois que par le soin qu'ils ont pris à cultiver leurs relations avec les membres influents de la maison du roi[44]. Il semblerait même que les décisions prises par le grand vizir aient dû être parfois validées par le sérail avant d'avoir force de loi[45]. Selon les coutumes de ségrégation homme-femme de la cour royale, les eunuques étaient également les intermédiaires des femmes du sérail qui participaient aux enjeux socio-politiques et économiques en dehors des murs.

Les femmes du sérail, un État caché

Man na ān zanam ke hameh kār-é man nekukāri-st ... bé zir-é maqna'eh -yé man basi kolāh dāri-st

Na har zani be do gaz maqna'eh ist kadbānuy ... na har sari bé kolāhi sezā-yé sardāri-st[46]

40 Pour plus d'information voir *Dasmal* (2007) : pp. 210-211 ; N. Sanson (1765), pp. 145-147 ; K. Babayan (1999), p. 67.
41 E. Kaempfer, p. 234-235 ; Matthee (2012), p. 61.
42 N. Sanson (1765), p. 105.
43 J. Chardin (1811), v : 240.
44 Ibid., v ; p. 275.
45 E. Kaempfer (1940), p. 31.
46 Pādeshāh Khātun Qaratāii (654-694/1256-1294).

Je suis une femme qui se voue à faire le bien ... Sous mon voile, je sais utiliser ma tête

Un long voile ne fait pas d'une femme une simple ménagère ... Et une couronne sur la tête ne fait pas d'un homme un souverain

Les femmes ont joué des rôles décisifs du début jusqu'à la fin de la dynastie safavide, tout particulièrement quand il s'agissait d'intriguer pour faire monter un nouveau roi sur le trône de la monarchie. Étant bien impliquées dans les différentes prises de décision de l'État, elles sont pourtant plus visibles et socialement actives au XVIe siècle, et plus discrètes, plus cachées, au XVIIe[47].

Plusieurs études concernant les femmes de la cour royale safavide ont déjà traité du sérail royal. En effet, les femmes safavides ont fait l'objet de plusieurs études, probablement plus que toutes autres Iraniennes avant le XXe siècle. Les études concernent notamment la généalogie des princesses du XVIe siècle qui participaient à la formation de la dynastie, alors que les femmes de la cour postérieure à Shāh 'Abbās 1er ne sont pas autant étudiées. La vie et les activités des femmes de la cour dans la deuxième moitié du XVIIe siècle sont les grandes absentes des chroniques safavides ; il faut les chercher dans plusieurs sources écrites, puisque les informations les concernant sont rares et dispersées. L'une des sources principales sont les *vaqfnāmeh*, où se trouvent des détails sur la vie, la richesse et les activités socio-culturelles des femmes de la noblesse.

La majorité des récits de voyageurs insistent souvent sur le fait qu'il est pratiquement impossible d'obtenir la moindre information sur les femmes de l'entourage du roi et du sérail royal. Par conséquent, ils se contentent de rapporter des rumeurs et des anecdotes concernant la vie des épouses royales[48]. Les études actuelles considèrent en revanche le sérail de Shāh Soleimān ainsi

47 Le *'Ālam ārā-yé Esmā'il*, le *Tārikh-é 'ālam ārā-yé 'Abbāsi*, le *kholāsat al-siar* et le *Kholāsat al-tavārikh* sont parmi les sources écrites qui citent différentes histoires de femmes au pouvoir. Pour les études contemporaines sur les femmes des élites, voir : M. Szuppe (1994), pp. 211-259 ; K. Babayan (1998) ; M. Szuppe (2003), pp. 140-170, notamment p. 142 ; R. Matthee (2011), pp. 97-121, notamment pp. 97-98.

48 J. Chardin (1811), V : 245 et 407-408 indique que « Pour les filles de 'Abbās II, on ne peut pas savoir assurément s'il en avait, car c'est un mystère caché, même aux plus grands de l'Etat et aux principaux ministres, que ce qui se passe dans la maison des femmes ; et quand ils en savent quelque chose, il faut que ce soit par occasion, selon la liaison et les dépendances que les affaires qu'on leur communique y peuvent avoir. (...) L'on passe tous les jours cent fois devant la maison de ces dames ; cependant il serait plus aisé de savoir ce qui se fait au fond de la Tartarie que d'apprendre de leurs nouvelles. » E. Kaempfer donne en revanche plusieurs informations sur la structure du sérail, les relations entre ses habitants, etc. Voir E. Kaempfer (1940), pp. 179-185.

que celui de son fils, Soltān Hossein, comme les auteurs principaux du déclin des Safavides[49].

Dans une hiérarchie bien précise, la mère du roi prenait la tête du sérail, suivie par les épouses préférées et les eunuques de haut rang. Le rôle des eunuques a pourtant réduit la place des femmes dans l'État de Shāh Soleimān, alors qu'ils ne constituaient qu'une partie de l'institution du sérail[50]. Etant les seuls porteurs des messages entre l'intérieur et l'extérieur du sérail, ils attiraient l'attention du roi qui perdait graduellement sa confiance en la cour, la remplaçant par celle envers le sérail[51]. C'était pourtant sous la supervision de la reine mère que Shāh Soleimān profitait des conseils de certains eunuques de haut rang pour les affaires de l'Etat[52]. Chardin déclare que le sérail avec la reine mère à sa tête faisait le plus grand tort aux ministres de la Perse, « puisqu'il était une manière de conseil privé, qui l'emporte d'ordinaire par-dessus tout, et qui donne la loi à tout[53]. »

Sanson et Kaempfer mentionnent également plusieurs fois la présence et l'importance de cet État « privé » au sein du sérail royal[54] et, en insistant sur son rôle, Kaempfer indique qu'alors que le grand vizir – Sheikh 'Ali Khān Zanganeh – contrôle officiellement le pays, il fait surtout ce que le Shāh, sa mère et les eunuques de haut rang désirent[55].

L'existence d'un conseil privé au sein du sérail n'est pourtant pas l'exclusivité du règne de Shāh Soleimān, à telle enseigne que Pari Khān Khānom (la sœur de Shāh Tahmāsp) et la mère de 'Abbās II étaient, elles aussi, les conseillères du roi[56]. Pourtant, le conseil privé de Shāh Soleimān était considéré comme

49 V. Minorsky (1943), p. 23 et R. Savory (1980), p. 228 évoquent les personnages complètement irresponsables du sérail, avec en tête la reine mère et les eunuques, qui ont provoqué le déclin des safavides.

50 Par exemple *The Cambridge History of Iran* (1986) ne cite que des eunuques dans le conseil privé du roi, sans mentionner les épouses ou la mère du roi, voir VI : 307.

51 N. Sanson (1964), p. 37.

52 E. Kaempfer (1940), p. 185.

53 J. Chardin (1811), V ; p. 240.

54 J. Chardin (1811), V : 240 ; N. Sanson (1964), pp. 144-145.

55 E. Kaempfer (1940), p. 87.

56 Pari Khān Khānom (m. 985/1578), l'une des filles de Shāh Tahmāsp (1524-76) et l'une des grandes figures de femmes politiciennes safavides, mit Ismail II sur le trône, après la mort de Tahmāsp. Supprimant le prince héritier, Heidar Mirzā, elle a porté Esmā'il II (r.1576-77) à la couronne safavide. Soutenue par certains amirs *qezelbāsh*, cette princesse a été appelée *malakeh zamān* (la reine du temps) pendant sa prise du pouvoir, après la mort de Esmā'il II et avant l'arrivée de Khodābandeh (r.1578-87) de Chiraz à Qazvin. Voir *Kholāsat al-tavārikh*, p. 657 ; *Tārikh-é 'ālam ārā-yé 'Abbāsi* pourtant ne l'appelle que *Navvāb Khānom*, voir

un véritable État caché au sein de la cour, tenant une place décisive et déterminante, qui s'est imposée tout particulièrement pendant la moitié du règne du roi.

Donyā va okhrā : la querelle du sérail et du Sheikh al-Islam

Depuis le règne de Shāh 'Abbās II, les *Sheikh al-Islam* élargissaient de plus en plus leur domaine d'autorité, notamment en concurrence avec d'autres institutions religieuses comme le *sadr*[57]. L'importance du *Sheikh al-Islam* aboutit notamment à la prise de fonction de Mollā Mohammad Bāqer Majlesi à la cour de Shāh Soleimān en 1098/1686-87, et en 1106/1694-95 à la cour de Shāh Soltān Hossein[58]. Ce dernier, notamment accordait une très haute place à son *Sheikh al-Islam* ; l'*E'temād al-douleh*, les ministres, tous les nobles de la cour, les *kalāntar*, etc. devaient impérativement obéir aux paroles de Mollā Majlesi, sans aucune contradiction[59].

Majlesi est particulièrement connu pour ses épîtres basées sur les *Hadiths* chiites. Ayant été formé dans une *madrasa*, il est devenu le savant le plus acclamé de son époque[60]. En plus de plusieurs ouvrages en arabe, il en a rédigé neuf

p. 119, 192, 220 ; M. Szuppe (1994), p. 241 et M. Szuppe (1995), pp. 77-90. Mahd-é 'Olyā (m. 987/1579), l'épouse de Khodābandeh et la mère de 'Abbās 1er régna pratiquement pendant deux ans. La mère de 'Abbās 1er est appelée *malakeh zamān* (la reine du temps) chez *Tārikh-é 'ālam ārā-yé 'Abbāsi*, en insistant plusieurs fois sur le fait qu'elle avait l'autorité absolue durant le règne de Khodābandeh. Elle était à l'origine de toutes les décisions prises. Voir *Tārikh-é 'ālam ārā-yé 'Abbāsi*, pp. 223, 224, 226, 240, 248, etc. La mère de Shāh 'Abbās II supprima sans états d'âme ses rivales à la cour. J. –B. Tavernier (1676), p. 514 ; le P. J. –A. Du Cerceau (1742), pp. c-cj. Pour la mère de 'Abbās II et le conseil secret dans son sérail voir Tavernier (1676), p. 514.

57 R. Ja'farian (1379), I : 123, 222, et 224.
58 Les *Sheikh al-Islam* de Shāh Soleimān sont : Mohammad Bāqer Sabzevāri, connu comme Mohaqqeq Sabzevāri, Āqā Hossein Khwānsāri, 'Alāmeh Majlesi ; voir *Vaqāye' al-sanin* p. 540 ; voir aussi R. Ja'farian (1379), pp. 223-225. Mollā Majlesi, fils d'un jurisconsulte et savant, écrivit plusieurs livres et traités en persan et arabe interprétant la jurisprudence religieuse du chiisme, et jouant un rôle significatif dans l'instauration de la Charia chiite dans l'Etat safavide.
59 Conservé dans la bibliothèque de *Āstān Qods Razavi*, n° 9596 ; voir Ja'farian (1379), p. 234.
60 Plusieurs études sont consacrées à Majlesi, sa pensée et ses ouvrages dont celle de Mahdavi, Shireen, "Muhammad Baqir Majlisi, Family Values, and the Safavids" *Safavid Iran and Her Neighbors*, Michel Mazzaoui, éd., Salt Lake City, 2003, pp. 81-101 ; *Encyclopeaedia of Islam, Authority and political culture in shi'ism* ; *an introduction to shi'i islam* ; la vie de

en persan, tous s'appuyant sur les *hadiths* du prophète ou des Imams Chiites[61]. Son *Heliat al-mottaqin* (*Les ornements des pieux*) par exemple, contient 167 *hadiths* à propos de différents sujets dont des femmes et leurs droits dans la société[62]. Majlesi y cite par exemple plusieurs *hadiths* dans lesquels il est conseillé aux hommes de se méfier de leurs femmes et de ne leur laisser aucune liberté tant sociale que privée. Un hadith du Prophète interdit par exemple aux hommes de laisser leurs femmes apprendre à écrire[63]. Bien que la majorité des épîtres de Majlesi datent d'après le règne de Shāh Soleimān, cela n'atteste pas nécessairement que ce genre de réflexions n'avait déjà pas cours sous le règne de ce dernier.

Cette orthodoxie religieuse exprimée dans les différents *hadiths* concernant les femmes a pu les brider encore plus[64]. Un texte exagéré et satirique comme l'*Aqā'ed al-nesā* (*Les pensées des femmes*), probablement rédigé à l'époque de Shāh Soleimān, souligne à quel point les femmes iraniennes étaient enfermées et ramenées en arrière dans le temps[65]. Il semble que certaines parties de ce livre, sinon sa totalité, soit en véritable contradiction avec la condition réelle des femmes de l'époque. Avec un ton ironique, l'*Aqā'ed al-nesā* parle des femmes dominatrices qui dirigent leurs maris, celles qui circulent facilement dans les rues et vont au *hammām*. Il critique certaines femmes qui obéissent plus aux superstitions qu'à la Charia, et qui se détournent ainsi de l'orthodoxie. En outre, ce livre précise que les femmes ne sont satisfaites de leur mari que s'ils les laissent sortir librement dans les rues, les bazars, etc.[66] Ceci est

Majlesi est citée également dans l'introduction persane de *Bahār al-Anvār* : Ali Davani (1971), pp. 1-180.

[61] Dont le plus important est *Haq al-yaqin* (*La vérité réelle*), rédigé à l'époque de Shāh Soltān Hossein. En 1085 (29 décembre 1674), il a fini le premier volume de son *Hayāt al-qolub* (*La vie des cœurs*). Dans l'introduction du même volume, il précise que ceci est en effet la traduction et le résumé en persan de *Bahār al-anvār* (*Les océans des lumières*), son œuvre maitresse dans la transmission et l'interprétation des hadiths. M. Majlesi (1338/1959), I : 1338.

[62] Certaines des paroles citées chez Majlesi ne sont probablement pas des *hadiths* des saints de l'Islam. Voir notamment Sh. Mahdavi (2003), p. 95 pour les citations à propos desquelles Majlesi ne se réfère à personne.

[63] M. Majlesi (1334/1955), p. 71.

[64] Voir F. Rahman (1983), pp. 37-55 ; A. K. Ferdows et A. H. Ferdows (1983), pp. 55-69 ; K. Babayan (1998), p. 351-59 ; R. Matthee (2011), p. 98.

[65] La traduction française de ce livre : J. Thonnelier, *Kitabi Kulsum naneh ou le livre des dames de la Perse contenant les règles de leurs mœurs, usages et superstitions d'intérieur*, Paris, 1881.

[66] Khwānsāri (1349), p. 22 ; pour plus d'informations, voir K. Babayan (1998) et P. Lavagne d'Ortigue (2002), pp. 101-115.

contraire aux enseignements chiites ; l'*Heliat al-mottaqin* rapportant justement que l'Imam Bāqer dit que les femmes doivent obéir à leur mari et ne pas sortir de la maison[67]. Comme Mohammad Rabiʿ ebn-é Mohammad Ebrāhim le mentionne dans le *Safineh-yé Soleimāni* « c'est une pratique musulmane d'empêcher les femmes de fréquenter les hommes en dehors de leur famille[68]. »

Plusieurs récits de voyageurs insistent également sur le fait qu'il n'y avait pratiquement aucune femme dans les rues et les bazars. Villotte note qu'à la fin du XVIIe et au début du XVIIIe siècle, il n'y avait aucune femme dans le bazar d'Ispahan, où les achats et les ventes se faisaient uniquement par des hommes[69]. *La Chronique des Carmélites* insiste également sur le fait qu'une femme noble ne doit pratiquement jamais sortir, même pour aller à la mosquée ou visiter sa famille. Aussi, les femmes que l'on croise dans les rues d'Ispahan ne sont, la plupart du temps, pas des femmes respectables[70]. Tavernier mentionne également le sujet, en citant les événements autour de la fête du ʿāshurā : « Pendant ces jours-là dès que le soleil est couché, on voit dans les coins des places et en quelques carrefours des chaires dressées pour des Prédicateurs que l'on vient ouïr, et qui préparent le peuple à la dévotion de la fête. Comme il y en va de tous sexes et de tous âges ; il n'y a point de jour en toute l'année où les femmes ayent [ont d'] l'occasion plus favorable pour donner des rendez-vous à leurs galants[71]. »

Ainsi, Majlesi semble bien avoir rédigé certains de ses ouvrages pour s'opposer à ce que rapportait l'*Aqāʿed al-nesā*[72]. L'ouvrage, même en prenant en compte son ton satirique, semble très exagéré dans ses propos. Les femmes de cette époque, comme en témoignent les voyageurs occidentaux, n'étaient guère libres[73]. Pourtant, certains moralistes, comme Majlesi, s'apprêtaient déjà à réduire encore leur marge de manœuvre.

Cet acharnement des religieux à rogner les ultimes libertés féminines fut-il provoqué par l'étalage de la puissance des femmes du Sérail ? La puissance du sérail de Soleimān est en effet bien attestée. C'est à cette même époque que

67 M. Majlesi (1333/1954), p. 70.
68 J. O'Kane (1972), p. 37.
69 Père Jacques Villotte, *Voyages d'un missionnaire de la Compagnie de Jesus, en Turquie, en Perse, en Armenie, en Arabie & en Barbarie*, Paris, Jacques Vincent, 1730, p. 495 cité chez R. Matthee (2011), p. 104.
70 *La Chronique des Carmélites*, I : 157 cité chez R. Matthee (2011), p. 106.
71 J.-B. Tavernier (1676), p. 425.
72 Sh. Mahdavi (2003) pense que l'*Heliat al-mottaqin* est une réaction à l'*Aqāʿed al-nesā*, voir ibid., p. 95.
73 K. Babayan a lu l'*Aqāʿed al-nesā*, comme la preuve que l'époque de Shāh Soleimān était une période d'assez grande tolérance envers les femmes. Voir K. Babayan (1998).

la majorité des œuvres féminines occidentalistes ont été créées. Ces œuvres pourraient-elles donc être considérées comme quelques coups d'épingle commandités par le Sérail contre les prédicateurs ? Seraient-elles les timides tentatives d'une affirmation féminine réprimées avant même de pouvoir s'épanouir, étouffées par la période de répression succédant au règne de Shāh Soleimān ? Dans ce cas, ces peintures pourraient peut-être être perçues non pas comme un manifeste féministe avant l'heure – ce qui serait anachronique – ni même comme l'affirmation d'une féminisation du pouvoir, mais comme la volonté d'annoncer que les femmes de la famille royale et le sérail peuvent gérer ce pouvoir en cas d'affaiblissement du roi, sans dommage pour l'État. En effet, d'un Etat où dominaient les relations tribales, sous les premiers safavides, à un Etat féodal, sous 'Abbās 1er, la monarchie safavide en était arrivée, sous Soleimān, à être un Etat « semi-privatisé » ou la *familia* du roi (ses femmes et ses eunuques) rivalisait en puissance et en influence avec les ministres.

L'ensemble de ces faits, conduit à se poser la question de savoir si ces femmes riches, influentes, donatrices et initiatrices de projets, bénéficiant du privilège d'être intimes et proches du Shāh, ne se considéraient pas comme des rivales des hommes, notamment des religieux. Il semble, de fait, qu'il y eut plusieurs conflits entre ces deux pôles du pouvoir ; sous le règne de Shāh Soltān Hossein, par exemple, alors que ce dernier, sous l'influence de Mollā Majlesi, avait interdit la consommation de boissons alcoolisées dans tout le royaume ainsi qu'à la cour, la grand-tante du roi, Maryam Beigom, le poussa à annuler cette loi et à se remettre de nouveau à boire du vin[74].

Bilan

Shāh Soleimān, le 8ème monarque safavide, s'est entièrement reposé pendant tout son règne sur le talent d'un grand ministre et sur les compétences variées de membres de la cour, lesquels ont dirigé la monarchie.

Séjournant toute sa jeunesse dans la profondeur du sérail, avec sa mère et certains proches, Shāh Soleimān tenait en grande estime aussi bien ses eunuques que sa mère et certaines de ses concubines. Il est tout de même curieux de constater que selon les mœurs de l'époque, eunuques et femmes étaient considérés comme des êtres inférieurs et parfois abjects, mais que cela ne les ait pas empêchés, grâce à leur rôle d'intime du pouvoir et d'intermédiaire avec l'extérieur, d'atteindre ironiquement une place prépondérante dans la société

74 Le P. J. –A. du Cerceau (1742), pp. 24-28. Pour plus d'informations sur la consommation des boissons alcoolisées voir R. Matthee (2005), pp. 69-96, notamment pp. 92-96.

safavide pourtant à dominante masculine. De fait, cette accession au pouvoir du sérail a profondément affecté la politique et l'économie de l'État safavide.

Il faut cependant noter qu'outre l'émergence de ces nouveaux centres de pouvoir, la rigidification de l'orthodoxie chiite, l'accroissement de l'influence des *mollās*, notamment dans les dernières années du règne de Shāh Soleimān et sous son successeur, influencèrent également plusieurs aspects politiques, sociaux et religieux de l'État safavide[75]. Cependant, le rôle de ces derniers dans la création des pages de peintures occidentalistes issues du règne de Shāh Soleimān n'est pas évident à cerner. Il semble, en revanche, que deux autres populations de pouvoir de la cour de Shāh Soleimān, les femmes et les eunuques, puissent être considérées comme des commanditaires potentiels de l'art occidentaliste.

Les peintures aux sujets *farangi* exécutées sous le règne de Shāh Soleimān sont en majorité destinées à la cour royale ; le choix même des sujets semble donc bien motivé profondément par les attentes des élites et il semble nécessaire de déterminer quelles étaient ces attentes et ce qui les a motivées. Il faut d'ailleurs noter que ces peintures nombreuses pendant le règne de Shāh Soleimān, ne se rencontrent pas en aussi grand nombre ni à l'époque de Shāh 'Abbās II ni à celle de Shāh Soltān Hossein. Ainsi, il ne s'agit probablement pas de la quantité d'œuvres européennes disponibles à la cour et de l'accès des artistes iraniens à ces oeuvres, mais plutôt d'un changement au sein même du mécénat ; un changement de contexte lié à des préoccupations autres qu'artistiques. Alors que la circulation des œuvres d'art européennes, indiennes ou arméniennes a souvent été considérée comme la raison principale de la création des peintures aux sujets et techniques non iraniens, il est possible que les exigences et les désirs des commanditaires aient joué un rôle bien plus décisif et significatif.

Alors qu'il ne nous reste pas le moindre indice sur le nom des interlocuteurs-commanditaires des pages de peintures d'artistes tels que 'Ali Qoli Jebādar et Mohammad Zamān, les sujet choisis et soigneusement sélectionnés de ces peintures semblent révéler des goûts artistiques et des idées politiques significatifs. En effet, de nouveaux acteurs politiques souvent fortunés, grâce à leurs accès directs aux revenus de l'État, pourraient avoir eu le potentiel pour être les nouveaux commanditaires d'art et d'architecture. Le sujet sera plus développé dans la prochaine partie.

75 Il existe de nombreuses études sur ce sujet, parmi lesquelles celle de R. Matthee, l'une des plus récentes, qui fait la synthèse des données sur le sujet, voir R. Matthee (2012), pp. 173-195, notamment pp. 191-195.

CHAPITRE 4

Le mécénat artistique à la cour de Shāh Soleimān : Le syncrétisme artistique des peintures de ʿAli Qoli Jebādār

Introduction

Le règne de Shāh Soleimān est un moment clé de l'histoire politique safavide qui voit l'émergence d'une dualité et d'une tension toujours plus grande entre la Chancellerie, centre traditionnel et officiel de l'État, et le Palais, nouveau centre de décision, officieux et redoutable. Ceci permet de se demander si, de même, le patronage artistique de l'époque ne s'est pas ressenti de cette dualité et, dans une certaine mesure, n'en a pas été le reflet, avec, d'un côté, le roi et de l'autre une nouvelle classe de commanditaires, l'entourage du roi. On peut donc se demander si Shāh Soleimān n'était finalement qu'un commanditaire parmi d'autres des peintures occidentalistes[1].

Les peintures signées, attribuées ou attribuables à ʿAli Qoli Jebādār demeurent nombreuses ; elles montrent notamment une diversité thématique peu habituelle chez les artistes iraniens. Cette partie présente les œuvres connues de ʿAli Qoli Jebādār (signées, attribuées ou attribuables) selon trois groupes thématiques principaux. Un groupement historique est également possible entre les peintures datées ou datables du règne de Shāh ʿAbbās II et de celui de Shāh Soleimān. Il a semblé cependant qu'un classement thématique serait plus utile et plus harmonieux pour faire une synthèse cohérente des caractéristiques des œuvres d'un artiste aussi éclectique que le fut ʿAli Qoli Jebādār. Pour y arriver on propose donc de diviser les peintures de l'artiste en trois groupes de thèmes distincts.

Le premier appartient aux peintures auliques représentant le Shāh safavide et ses courtisans dans différentes scènes de la vie à la cour. Le deuxième regroupe les images représentant des Européennes, soit de la noblesse ou de la mythologie occidentale, soit celles d'origine biblique. Le troisième ne se rattache à aucune racine ethnique, puisqu'il s'agit aussi bien de portraits de

[1] J. Chardin précise que dans leur réclusion dans le palais, les jeunes princes apprenaient à lire et à écrire « les prières et le catéchisme » chiite. On leurs apprenait même à tirer à l'arc, et à faire différentes activités de leur main ; pourtant il semblerait que contrairement à Shāh ʿAbbās II qui montrait de l'enthousiasme pour le dessin et l'écriture, Shāh Soleimān ne présentait aucune qualité particulière. J. Chardin (1811) v ; p. 246.

Farangi et d'Iraniens. Il manque certainement des peintures attribuables ou même signées de ʿAli Qoli Jebādār dans la liste présentée dans cette partie, mais au moins nous avons essayé d'être le plus exhaustif possible.

En se concentrant sur les peintures des premier et troisième groupes – de la manière la plus neutre possible sans préjugés scientifiques ou historiques – plusieurs détails importants sont à noter. Les petits détails qui, à une première vision, pouvaient être interprétés comme de simples fantaisies esthétiques, se sont parfois révélés porteur de significations surprenantes et singulières. Un stylet à la ceinture d'un homme, un faucon au poing d'un autre, des différences dans les détails des bonnets et des vestes, ou la place des personnages dans une image, peuvent parfois se référer si ce n'est à un fait du moins à une coutume réelle, pas à un *événement* mais du moins à un élément du *quotidien*. Ce que nous cherchons, en tentant d'en retrouver l'existence dans les sources écrites iraniennes ou européennes, c'est de vérifier si les détails apparaissant dans ces peintures étaient le fait d'un « enregistrement du réel » conscient et volontaire ou une simple collecte d'éléments décoratifs pour embellir leurs images – notons d'emblée, que l'une des démarches n'est d'ailleurs pas exclusive de l'autre. Ces peintures ont pour sujet la vie de Shāh Soleimān et de ses courtisans ; elles ne sont pas datées, mais il s'agit très probablement de la fin du règne de Shāh ʿAbbās II et de la première moitié du règne de Shāh Soleimān.

Le deuxième groupe de peinture occidentaliste de ʿAli Qoli Jebādār représente exclusivement les femmes européennes, et il s'agit souvent d'une datation entre 1673 et 1688-89. Pour ce groupe, on connaît déjà des sources d'inspirations ; il nous faut essayer cependant de ne pas tomber dans une simple comparaison de peintures. Il y a souvent d'importantes modifications du modèle original européen. Dès lors nous comparons, bien sûr, les peintures originales avec leurs interprétations iraniennes, afin de trouver les points de dissemblance. Cependant, il ne faut pas en rester là, notamment pour ce que nous appellerons les *scènes de bain*, dans lesquelles, bien que les personnages semblent être directement réalisés d'après leurs modèles européens, l'arrière-plan est sans doute une complète invention de l'artiste iranien. Est-ce qu'il s'est référé dans ce cas à une ou plusieurs autres images et s'agit-il alors d'un collage ? Cela est possible, mais il nous faut plutôt découvrir les intentions des artistes qui expliqueraient ce genre de modifications.

Les peintures de ʿAli Qoli Jebādār profitent de l'apport de plusieurs sources iraniennes, indiennes et européennes, et ce qui nous intéresse particulièrement n'est finalement pas de découvrir entièrement ses sources d'inspirations, mais de poser la question de savoir quelles étaient les intentions de l'artiste et des commanditaires de ces peintures.

En effet, l'ensemble des peintures de ʿAli Qoli Jebādār et d'autres artistes comme Mohammad Zamān qui présentent une nouvelle voie esthétique,

toutes exécutées sous le règne de Shāh Soleimān, peuvent avoir été suscitées pour répondre aux commandes du roi lui-même, mais également pour répondre à celles d'autres mécènes royaux. Il paraît donc important de se demander pour quelles raisons la fabrication des peintures notamment occidentalistes est si limitée dans le temps et n'a pas perduré avec la même vigueur aux époques postérieures. Est-ce qu'il s'agissait seulement d'un enthousiasme passager pour l'exotisme étranger, pour les costumes, les us et coutumes et la religion occidentale ?

Bien que la circulation des images européennes ait joué certainement un rôle, il nous faut cependant également prendre en considération les choix et les desideratas des commanditaires et l'attitude, l'adhésion ou la réaction des artistes iraniens face à ces nouveautés. En effet, il semble que les choix sélectifs des sujets des peintures soient importants, notamment en considérant que la circulation des objets d'art européens n'est pas exclusive au règne de Shāh Soleimān mais avait déjà cours pendant les règnes de ses prédécesseurs. En revanche, c'est bien sous son règne que de nouvelles conventions artistiques ainsi que de nouveaux sujets ont été élaborés par les artistes.

Le portrait d'une cour royale : l'enregistrement du réel

Les représentations de la cour safavide réalisées par ʿAli Qoli Jebādār ne ressemblent guère aux illustrations habituelles de la peinture traditionnelle persane. Car, la majorité des éléments de ses assemblées royales se réfère à une coutume aulique et à un détail précis contemporain de l'existence de l'artiste. Cette partie se donne donc pour but de repérer dans les peintures de ʿAli Qoli Jebādār tous ceux qui composaient alors la cour safavide aux règnes de Shāh ʿAbbās II et Shāh Soleimān. Nous chercherons ces particularités physiques non pas en dehors d'elles-mêmes, dans un emprunt supposé à telle ou telle importation étrangère, mais dans la vie réelle de la cour iranienne, attestées par des sources écrites.

Majles-é behesht ā'in : *Shāh Soleimān à la cour royale*

Les peintures de ʿAli Qoli Jebādār que l'on regroupe dans un premier ensemble présentent toutes un roi parmi son entourage, et dans trois occasions, comme nous verrons plus loin, ce souverain est certainement Shāh Soleimān.

Le mécénat architectural de Shāh Soleimān n'est pas imposant, notamment si on le compare avec celui de ses prédécesseurs, comme Shāh ʿAbbās II ou Shāh ʿAbbās 1er[2]. En ce qui concerne l'art, et plus précisément la peinture à la

2 Pour plus d'informations voir par exemple L. Honarfar (1350/1971), pp. 622-659.

cour de Shāh Soleimān, il ne nous reste aucun document sur son patronage. Les seuls points d'appui sont donc les peintures elles-mêmes, et dans certains cas, leurs annotations et inscriptions ou leurs signatures. Comme c'est le cas pour un *qalamdān* (plumier) daté de 1084/1673-64 annoté *bé amr-é Soleimān Zamān zad raqam rā*, « à la demande de Soleimān, Zamān a peint/écrit cela »[3]. L'artiste a noté scrupuleusement son nom (Zamān), mais, ce faisant, il a ainsi pu faire un jeu de mots par la juxtaposition de *Soleimān* et *Zamān*, c'est à dire *Salomon du temps*, louange royale classique de la rhétorique safavide. Sur l'autre côté du *qalamdān* il y a deux vers dont le premier commence par *Shāhanshāh-é 'ālam Soleimān-é thāni,* « le roi de tous les rois du monde, Soleimān deuxième », qui se réfère probablement à Salomon le roi biblique, comme le premier, et à Shāh Soleimān, comme le second en titre. Ce *qalamdān* est l'un des rares objets d'art où le nom de Shāh Soleimān comme commanditaire est mentionné. La datation de ce plumier est particulièrement importante, puisque parmi plusieurs peintures occidentalistes ou autres réalisées durant les 29 ans du règne de Shāh Soleimān, les premières datées sont effectivement de l'an 1084/1673, soit dans la deuxième moitié de son règne.

Parmi les peintures non datées, il y en a deux qui sont signées 'Ali Qoli Jebādār et deux qui lui sont attribuées ; elles représentent le roi et ses courtisans dans différentes postures. Il paraît probable que 'Ali Qoli Jebādār actif sous le règne de Shāh 'Abbās II et qui avait alors réalisé certaines scènes royales, ait continué les mêmes thèmes sous le règne de nouveau monarque, Shāh Soleimān.

'Ali Qoli Jebādār signe la majorité de ses peintures sous le règne de Shāh 'Abbās II avec le titre *gholām zādeh* ; titre qui réapparaît dans des pages de peintures postérieures dans lesquelles la physionomie du roi représenté renforce l'idée qu'il s'agit bien de Shāh Soleimān. Il est donc probable qu'il s'agissait des peintures réalisées pendant le règne de Shāh Soleimān, précisément pendant les premières années, notamment en considérant que l'artiste ne s'affiche plus *gholām zādeh-yé qadim* dans les peintures datant de la deuxième moitié du règne.

D'ailleurs, compte tenu des diverses maladies de Shāh Soleimān et de ses longues claustrations dans le sérail, il est probable que les peintures représentant le roi et ses courtisans datent de la première moitié du règne, pendant laquelle les artistes et plus précisément 'Ali Qoli Jebādār ont eu plus accès au modèle original. Bien qu'il n'y ait pas de dates précises pour ces peintures, on peut néanmoins supposer qu'elles prennent place probablement à l'époque

3 « Un *qalamdān* » (plumier), Mohammad Zamān, *be amr-é Soleimān Zamān zad raqam rā* (a été peint sur la commande de Soleimān), 1084/1673-74, 5 × 24.5 × 3.8 cm, carton, aquarelle et or sous laque, collection privée. Pour une reproduction de ce plumier voir L. Diba et M. Ekhtiar (1999), pp. 116-118.

où la dynastie ayant survécu à la faillite économique et aux désastres naturels du début du règne, profitait de la nouvelle stabilité militaire, politique et économique.

La scène de « Shāh Soleimān et ses courtisans » est l'une des peintures signées. Celle-ci présente un *masjles-é behesht ā'in*[4] exposant une scène composée du roi parfaitement au centre de l'image entouré par des nobles de la cour (fig. 5).

Le roi est assis, appuyé contre un grand coussin, sur un tapis blanc à bordures dorés. En face du roi, par terre, il y a une nappe verte sur laquelle se trouvent une coupe à fruits dorée, une carafe de vin avec son bouchon doré au sol et un sucrier également doré. Le tapis blanc est dessiné avec une semi perspective incorrecte, alors que le tapis vert ne profite pas du tout de la perspective. Quatre petites bourses dorées et brodées de joyaux reposent aux angles du tapis pour les maintenir.

Le Shāh porte un long manteau doré rehaussé de fleurs roses et bleues et au col de fourrure. Il porte également un collier de perles serré autour de son cou et un bracelet de perles à son poignet droit. Le roi porte une coiffe pointue à hauts bords avec ce qui semble être de la fourrure à longs poils. Regardant le spectateur, il est en train de fumer son narguilé en tenant le tuyau de sa main droite. La main gauche – d'ailleurs comme la majorité des représentations du roi – est posée sur sa taille.

Sa tête est figurée de trois quart et le corps de face. Le visage, comme le reste du personnage ne profite pas du clair-obscur. À gauche du roi il y a deux personnes assises, un vieillard et un jeune homme, tous deux enturbannés, et, derrière eux, trois jeunes hommes sont debout : l'un porte l'arc et les flèches et un autre un fusil. Tous sont coiffés de chapka. À droite, il y a trois musiciens assis devant trois hommes. Au-dessus de ces trois hommes, portant turbans ou foulards, se trouvent des inscriptions géorgiennes illisibles. Il est parfois possible d'identifier certains personnages de l'entourage royal selon leurs postures ou la place qu'ils occupent dans l'assemblée. Selon le *Dastur al-moluk* certains restaient toujours assis ou debout sur le côté droit ou gauche du roi, portant le *tāj*, et tenant une canne ou un bâton. Selon la même source, le *dārugheh* (le gouverneur) d'Ispahan – qui était souvent un prince de Géorgie – devait rester toujours debout, coiffé d'un bonnet et portant les pétitions, au centre de l'assemblée entre le *kārkhāneh āqāsi hā* (les chefs des ateliers royaux) et les *yasāvolān-é sohbat* (les aides-de-camp)[5]. Ces derniers étaient en majorité les fils des amirs et des gouverneurs (aussi bien iraniens que géorgiens) et

4 Lit. Une assemblée à l'image du Paradis.
5 *Dasmal* (1380/2002), pp. 569-571 ; *Dasmal* (2007), p. 4 et 249, et p. 86 et 251.

LE MÉCÉNAT ARTISTIQUE À LA COUR DE SHĀH SOLEIMĀN 75

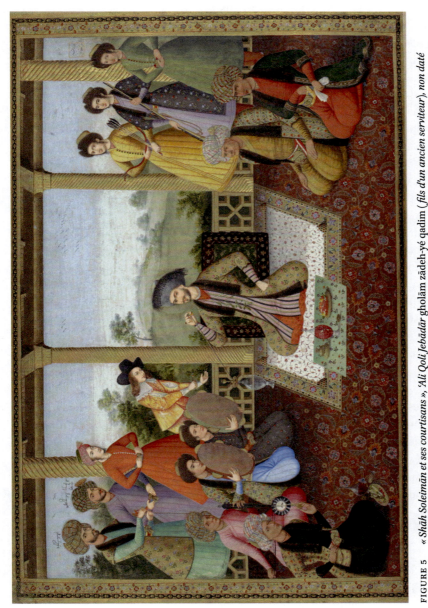

FIGURE 5 « Shāh Soleimān et ses courtisans », 'Ali Qoli Jebādār gholām zādeh-yé qadim (fils d'un ancien serviteur), non daté probablement 1666-68, 28,2 × 42,1 cm, gouache, or et argent sur papier, Académie des Sciences de Russie, Institut de manuscrits orientaux, album E-14, fol. 98v, Saint-Pétersbourg.
© THE INSTITUTE OF ORIENTAL MANUSCRIPTS OF THE RUSSIAN ACADEMY OF SCIENCES.

restaient debout au centre de l'assemblée tenant un *dagang-é morasaʿ* ou une canne dorée, comme on peut d'ailleurs le voir dans l'image[6].

Derrière ce groupe, un européen aux longs cheveux blonds, portant veste à basque et pantalon jaune, coiffé d'un chapeau à larges bords, est en train d'allumer le narguilé du roi. Il semblerait que ce *Farangi* se trouve derrière la rambarde de bois – et donc symboliquement au dehors, à l'extérieur du *tālār* royal – puisqu'on ne voit pas ses pieds. Selon Chardin, lorsqu'il y avait des ambassadeurs européens à la fête royale, ils étaient souvent placés parmi les grands de la cour, en leur donnant un rang élevé, selon le lieu d'où ils venaient, et selon la richesse et l'importance des présents qu'ils avaient apportés au roi[7]. Chardin indique également que le premier Européen à être reçu à la cour de Shāh Safi II, le fut vingt jours après son couronnement, et les autres, le trentième et le quarantième jour[8]. Contrairement à ce que Chardin déclare, l'Européen présent dans la peinture de Jebādār ne semble pas être placé à l'honneur parmi les nobles, mais paraît plutôt rétrogradé au dernier rang de l'assemblée. Le fait même qu'il soit en train d'allumer le narguilé du roi, le faisant adopter une position courbée, semble même le ravaler à un rang servile[9].

Enfin, le dernier personnage est assis sur la droite, par rapport au roi, et très en avant des musiciens, au premier plan de la scène. Il est également assis sur le tapis rouge comme tous les autres personnages mais, devant lui, il y a une assiette de fruits et une carafe de vin. Il porte une pomme de senteur dans la main gauche, alors que la main droite est posée sur sa taille.

L'assemblée se tient sous le portique d'un bâtiment avec un plafond, des colonnes et des rambardes tout en bois, manifestement le type même du portique safavide, le *tālār*. Seuls les solives des plafonds et les chapiteaux des colonnes reçoivent un jeu d'ombres et de lumière. Les lignes de fuite des solives et des chapiteaux sont sans cohérence entre elles. La perception de la profondeur est plutôt fondée sur une perspective atmosphérique via le paysage visible à l'arrière-plan, où les arbres se rétrécissent et s'estompent doucement sur des coteaux disparaissant dans le lointain. Le paysage de cette image ne présente pas un jardin clos mais représenterait plutôt un *eivān* ouvert sur la nature sauvage – ou l'imitation de cette nature. Ce qui s'appelait à l'époque safavide le *gusheh-yé ʿeish-é Shāh* (lit. « le coin de plaisir du Shāh »)[10].

6 Ibid., p. 95 et 260 et 144-150. Voir également N. Habibi (2017), p. 197.
7 J. Chardin (1811), V : 472.
8 Ibid., IX : 498.
9 Pour plus de détails sur le sujet voir N. Habibi (2017), 201.
10 Ibid., 202-204.

Le réalisme de la scène de « Shāh Soleimān et ses courtisans » apparaît notamment dans le positionnement des courtisans safavides lorsqu'ils entourent le roi. En effet, les hommes de l'entourage royal se voyaient attribuer des places bien précises dans les assemblées comme en témoignent non seulement les sources administratives safavides telles que le *Dastur al-moluk,* le *Tazkerat al-moluk* et l'*Alqāb va mavājeb*[11], mais également plusieurs récits de voyageurs européens[12]. Chardin décrit ainsi l'ordre des assemblées :

> Derrière lui [le trône du roi], sont rangés neuf ou dix petits eunuques de dix à quatorze ans, les plus beaux enfants que l'on puisse voir, richement vêtus, qui font un demi-cercle derrière lui[13]. (…) Après, il y a une place vide qui appartient au grand maître d'hôtel : puis est placé le général des mousquetaires, le grand veneur, le grand astrologue, et deux ou trois premier astrologues …[14] En face du trône, on place les danseuses et les instruments de musique[15].

Selon Sanson « le roi [Soleimān] est assis sur une estrade environnée d'un corridor doré. Il est assis les jambes pliées sur une espace de lit qu'on couvre d'un brocard précieux. Il s'appuie sur un carreau fort riche. Il n'y a que lui qui en ait, et qui soit assis les jambes pliées ; les autres seigneurs sont assis sur leurs talons, qui est la manière de s'asseoir la plus respectueuse[16]. »

Le *corsi* du roi où le siège qui lui sert de trône représenté ici ressemble également à celui déposé au *Tālār-é tavileh* lors des assemblées du roi avec les nobles :

> Dans la place qui était destinée pour Sa Majesté, fut posé un petit matelas de brocard d'argent, rempli d'ouate très fine, épais de quatre doigts, et

11 Par exemple, *bāb-é panjom* (le chapitre 5) du *Dastur al-moluk* présente les hommes de la cour et leurs places dans le *majles-é behesht ā'in* ; il y avait donc des personnages assis et d'autres debout parmi ceux qui avaient le droit d'y participer. Voir Dasmal (1380/2002), p. 484.

12 Bien que plusieurs Européens visitant l'Iran safavide aient eu connaissance des récits précédemment rédigés par leurs homologues, il existe cependant des témoignages inédits et personnels de l'organisation et de la disposition des hommes de la cour lors des cérémonies et des audiences données par les rois, par exemple J. Chardin (1811), V : 468-474 ; N. Sanson (1964), pp. 64-66.

13 J. Chardin (1811), V : 470.

14 Ibid., p. 472.

15 Ibid., p. 473.

16 N. Sanson (1964), pp. 63-64.

> long d'environ trois à quatre pieds. Sur ce matelas on étendait une petite couverture aussi très fine et très mince, d'ouvrage des Indes, piquée d'or et d'un travail admirable. Cette petite couverture couvrait tout le matelas, et pendait environ quatre doigts alentours, empêchant ainsi qu'on ne le vit. Elle était arrêtée en bas aux deux coins par deux grosses pommes d'or massif, couvertes de pierreries, qui étaient accompagnées de deux crachoirs aussi richement travaillés. A l'autre extrémité on voyait un carreau dont le dessous était de drap d'or, avec de petites fleurs rouges et des feuilles vertes ; pour le dessus, je ne saurais dire quelle en était l'étoffe[17].

Enfin, il paraît que le positionnement quasi- hiérarchique des courtisans, des détails comme le *corsi* du roi et d'autres détails remarquables forment un portrait réaliste d'un *majles-é behesht ā'in* sous Shāh Soleimān. Ces détails c'étaient aussi ceux que remarquaient des sources écrites : la magnificence d'une cour très peuplée, la majesté et la gravité des assemblées royales.

Quand le roi va en chasse

Ce regard du peintre « enregistrant » des faits réels se fait sentir également dans « La chasse royale », non signée mais attribuable à 'Ali Qoli Jebādār grâce à ses similitudes esthétiques avec d'autres peintures de l'artiste (fig. 6). Ici Shāh Soleimān est à cheval. Il porte une robe orange, le turban royal orné de deux aigrettes et de rangs de perles. Son visage pâle avec sa barbe et ses sourcils blonds est entouré par un halo doré. Ses yeux vitreux fixent directement l'interlocuteur. La main gauche est posée sur son épée qui est fixée à sa ceinture à côté du carquois et de son arc suspendu à son poignet. Il tient les rênes de son cheval de la même main. La main droite cependant, comme l'image précédente tient le tuyau du narguilé qu'un jeune serviteur tient, à pied devant le roi, comme si le souverain faisait une pause en pleine partie de chasse.

Un tapis de selle doré et les bottes noires du roi attirent les yeux vers l'étonnante « tenue » du cheval. Certes parmi les différents détails du harnachement, la plume orange sommant le chanfrein attire le regard en rappelant par une délicieuse harmonie la robe du cavalier, mais le détail le plus étonnant se trouve sur le poitrail de la bête. La partie haute du corps du cheval est d'un jaune très pâle, mais le poitrail et les jambes de l'animal sont brun clair. Un curieux motif lambrequiné sépare les deux teintes et l'on ne sait si l'artiste a voulu figurer un caparaçon d'apparat ou une robe fantaisiste de la bête elle-même, ce qui en ferait un cheval extraordinaire. La couleur et les ornements bien particuliers

17 J. Chardin (1811), IX : 472-473.

LE MÉCÉNAT ARTISTIQUE À LA COUR DE SHĀH SOLEIMĀN 79

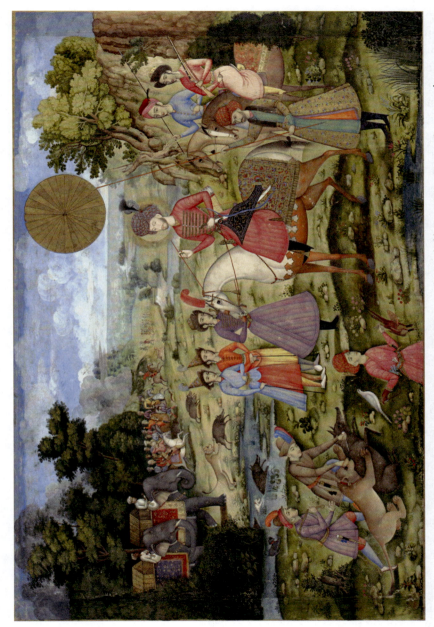

FIGURE 6 « La chasse royale », non signé, attribué à 'Alī Qolī Jebādār, non daté probablement 1666-70, 30 × 45,8 cm, gouache, encre, argent et or sur papier, Académie des Sciences de Russie, Institut de manuscrits orientaux, album E-14, fol. 100r, Saint-Pétersbourg.
© THE INSTITUTE OF ORIENTAL MANUSCRIPTS OF THE RUSSIAN ACADEMY OF SCIENCES.

de ce cheval se rencontrent dans d'autres peintures « non signées » de 'Ali Qoli Jebādār.

À côté du roi, au premier plan, attirant l'œil par sa robe dorée, brodée des mêmes couleurs que le tapis de selle du roi, un porteur tient un parasol plat mordoré au-dessus du roi et entraîne de nouveau le regard vers le personnage principal de cette scène. Le roi se tient dans la partie droite de l'image, devant deux autres cavaliers plus petits, qui portent un fusil et une lance. En effet la moitié droite est beaucoup moins chargée que celle de gauche, qui montre plusieurs personnages tous appliqués à la chasse. Ainsi on voit un fauconnier, au premier plan, et deux gardiens de lions, puis, au second plan, le jeune serviteur qui tient le narguilé du roi, au troisième plan deux hommes portant chacun une canne. Enfin, plus loin, plusieurs chasseurs, cavaliers et deux cornacs avec leur éléphant sont en train de se disperser dans la nature suivant la piste de différents gibiers : des sangliers et une gazelle. S'il n'est guère étonnant de trouver toutes ces représentations de l'art cynégétique, activité royale et noble des rois iraniens depuis la plus haute antiquité, il est en revanche surprenant de constater que six bêtes traquées sur sept sont des sangliers, animal pourtant impur et impropre à figurer à la table d'un prince musulman.

Dans cette chasse assez agitée, le groupe du roi et de ses serviteurs contraste par son statisme. Néanmoins, aussi bien les personnages animés de la chasse, à gauche, et les serviteurs à droite regardent tous vers le centre du tableau, c'est-à-dire vers le roi qui, lui, semble plongé dans une mélancolique méditation ou dans un hautain ennui.

L'ingéniosité de l'artiste apparaît particulièrement dans la création d'un équilibre remarquable entre les deux parties de l'image. La densité de la partie gauche de l'arrière-plan de l'image qui est renforcée par les sombres frondaisons des arbres s'allège dans la partie centrale de l'image qui s'évide, et dans laquelle un clair paysage de collines boisées où serpente une rivière s'estompe doucement dans le lointain. Subitement, encore plus à droite, le contrepoint massif du parasol, met un terme à ce vide et attire le regard sur la présence dominante du roi. Enfin, à l'extrémité droite un petit bosquet plus clair que ceux de gauche, referme la composition. La parfaite maîtrise des couleurs joue un rôle essentiel dans l'harmonie d'ensemble de l'image. Un mélange de verts variés en harmonie avec le bleu pâle du ciel, et des touches brillantes d'orange, de violet et de marron montrent toute la palette caractéristique de 'Ali Qoli Jebādār.

La chasse était l'une des distractions préférées de Shāh Soleimān, tout comme elle l'était pour la noblesse safavide. Les nombreuses fonctions royales liées à la chasse témoignent de l'importance et de la place de cette activité. Selon Chardin, « la quatrième charge de la maison du roi est celle de grand

veneur, que les Persans appellent *mirchekar bachi*, c'est-à-dire, le prince ou le maitre de la chasse. Le roi de Perse entretient partout des chasseurs en titre d'office[18]. » Selon l'*Alqāb va mavājeb*, le veneur était également l'un des *moqarrab al-khāqān* (les proches du roi) parce qu'il était proche du Shāh et était son intime[19].

Selon le *Dastur al-moluk* le *jélodār bāshi* (le petit écuyer) accompagnait toujours le roi ; conduisant sept ou huit chevaux de main, il devait rester toujours à côté du roi quand ce dernier était à cheval, aussi bien pendant le parcours que pendant la chasse elle-même. Pour le confort du roi, le *jélodār bāshi* tenait le *jélo*, (lit. la partie avant), le mors du cheval pendant que le souverain y montait[20].

Le *jélodār* est suivi par le *ʿalamdār bāshi* qui est « le chef des porte-enseignes qui porte la grande enseigne qui est un guidon, coupé comme une flamme de navire ...[21] » Après l'enseigne, arrive « le grand veneur, suivi de sept ou huit fauconniers, l'oiseau sur le poing ; puis le chef de meute, qui fait mener autant de chiens en laisse par des cavaliers, tout cela a quelque distance l'un de l'autre (...) Viennent deux grands eunuques, qui marchent immédiatement devant le roi, dont l'un porte l'arquebuse du roi, couverte de pierreries, et l'autre son arc, et ses flèches, et deux carquois, qui sont aussi couverts de pierreries[22]. »

« La chasse royale » de ʿAli Qoli Jebādār semble être une version visuelle de ces textes concernant les veneurs du roi, leur organisation et leur place autour du souverain, et les différents rituels de ces activités cynégétiques. Si on tente d'accorder les dires de Chardin avec la peinture de Jebādār, on note de minimes différences (un eunuque porte l'arquebuse mais un autre une lance et c'est le roi lui-même qui porte son arc et son carquois) mais l'organisation générale reste très valable et la capacité d'observation du voyageur français ne fait que renforcer et corroborer la capacité d'observation du peintre iranien. Les hommes qui se tiennent devant le roi dans la peinture pourraient être aussi bien l'un des seigneurs de la cour, tel que le grand vizir, le chambellan ou le grand surintendant ou le chef de « valets de pied, qui est toujours près de l'étrier droit du roi, pour y mettre la main, lorsqu'il veut mettre pied à terre sur-le-champ[23] ».

18 J. Chardin (1811), v : 366.
19 *Alqāb va mavājeb*, pp. 24-26.
20 *Dasmal* (2007), pp. 83 et 248.
21 J. Chardin (1811), v : 487.
22 Idem.
23 J. Chardin (1811), v : 487-488.

L'Amir-é ākhor bāshi : *la noble famille Zanganeh*

Une autre scène liée aux évènements de cour est « La présentation des chevaux au roi en présence de l'*amir-é ākhor bāshi* » (fig. 7). Le roi sous son parasol doré assis sur une chaise regarde un troupeau des chevaux sauvages en écoutant probablement les indications de son *amir-é ākhor bāshi*, le maître des écuries, la troisième charge la plus importante dans l'administration safavide[24]. Le portrait du roi ne ressemble pas aux autres portraits royaux et il parait donc probable qu'il ne s'agisse pas de Shāh Soleimān.

Il semble que le sujet principal de l'image ne soit pas le roi (qui n'est pas au centre géométrique de l'image), mais plutôt le *amir-é ākhor bāshi* qui, lui, occupe quasiment le centre géométrique de la composition. Il se tient debout devant le siège du roi, un peu isolé des autres personnages. Il est d'ailleurs, la seule personne en tenue jaune. En tenue rose, l'*amir-é ākhor bāshi-é jélo* (le responsable des nouveaux chevaux offerts à la cour) se tient, lui aussi debout, un peu isolé des autres personnages. Il fait un signe à l'un des palefreniers qui semble être en train d'amener à l'examen un cheval alezan. Ces trois hommes, le Shāh et ses deux grands serviteurs chargés de l'administration des écuries royales, forment chacun le sommet d'un triangle au centre du demi-cercle des courtisans.

La moitié gauche de l'image montre plusieurs personnages, aux attitudes différentes, dont deux d'entre eux, à l'extrémité gauche, tiennent des fusils. La moitié droite de l'image est chargée non seulement de la présence de personnages, d'abord une ligne de courtisans, puis, à l'arrière-plan, une ligne de fusiliers, dont les coiffes semblent prouver l'origine européenne, mais cette partie droite est surtout également massivement occupée par une grande ruée de chevaux au galop, se cabrant ou trébuchant dans leur course. Leur robe aux couleurs féériques (argenté, doré, brun, gris et plusieurs bleus), tout à fait dans la tradition décorative de la peinture traditionnelle iranienne, contraste avec l'aspect réaliste de l'image donnée par la perspective et le clair-obscur.

Cette perspective, cette perception de la profondeur sont assez sensibles. L'arc de cercle, particulièrement, que forment les courtisans, avec le retour des personnages au premier-plan, tournant le dos au spectateur, est assez réussi. Moins convaincante peut-être est la perspective de la ruée des chevaux, mais l'artiste a scrupuleusement rétréci les chevaux les plus éloignés du premier-plan et l'impression de vagues ondulantes d'encolures et de têtes compense ce que la perspective peut avoir de malhabile. Les trois palefreniers qui tentent d'attraper et de maîtriser la harde de cheveaux, portent des chapeaux *farangi*. L'un d'entre eux, tombé à terre, est tête nue, ayant perdu sa coiffe dans

24 Ibid., p. 363.

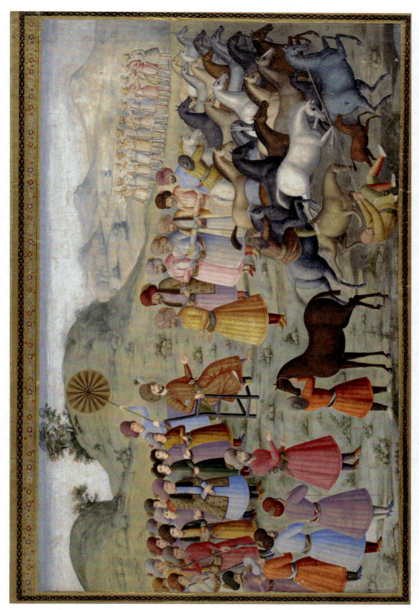

FIGURE 7 « *La présentation des chevaux au roi en présence de l'amir-é ākhor bāshi* », non signé, attribué à 'Ali Qoli Jebadār, non daté probablement 1666-70, 26.1 × 42.5, gouache sur papier, Académie des Sciences de Russie, Institut de manuscrits orientaux, album E-14, fol. 96r, Saint-Pétersbourg.
© THE INSTITUTE OF ORIENTAL MANUSCRIPTS OF THE RUSSIAN ACADEMY OF SCIENCES.

son effort pour capturer un magnifique cheval rétif, à la robe bleue foncée sur laquelle se détache une marque d'élevage en forme de trident.

Cette composition chargée, notamment au premier plan, est balancée et adoucie par un arrière-plan moins chargé avec un vaste paysage montagneux quasiment vide qui s'estompe en de lointains bleutés. La ligne de fusiliers qui barre la perspective est elle-même estompée tout comme les arrière-plans.

L'évènement est encore identifiable dans le récit de Chardin ou les chroniques iraniennes. Selon les sources safavides comme l'*Alqāb va mavājeb*, l'*amir-é ākhor bāshi-é sahrā* était le responsable de tous les écuyers du roi et d'autres charges comme par exemple celle du *jélodār bāshi*, ou celle du *zindār bāshi*, chef de ceux qui avaient la garde des harnais et des équipages des chevaux[25]. Le *zindār bāshi* vérifiait et donnait le rapport de la situation générale des tribus ou *ilkhāni* à la cour. Le *amir-é ākhor bāshi-é sahrā* est un *moqarrab al-khāqān* (proche du roi) différent de l'*amir-é ākhor bāshi-é jélo*, un *'ālijāh* (un personnage haut placé). Ce dernier est le responsable de la présentation des nouveaux chevaux offerts à la cour et porte selon l'*Alqāb va mavājeb* un stylet à sa ceinture[26]. Selon le *Dastur al-moluk*, l'*amir-é ākhor bāshi-é jélo* était aux côtés du roi quand ce dernier passait en revue les chevaux offerts aux granges royales. Il était le chef de tous les employés des écuries royales sur l'ensemble du territoire[27].

Comme Chardin le précise « le roi a des haras en plusieurs lieux du royaume, et il a des écuries extraordinaires et de réserve dans toutes les grandes villes, comme à Ispahan. (...) Le grand écuyer en est le surintendant général, et d'un nombre presque infini de gens établis pour en prendre soin. (...) L'importance de la charge de grand écuyer consiste dans les émoluments qui y sont attachés, et qui reviennent à plus de 50 milles écus, comme on me l'a assuré[28]. »

Les personnages clés de « La présentation des chevaux au roi en présence de l'*amir-é ākhor bāshi* » sont les deux dignitaires responsables des écuries royales. Il semblerait donc possible d'admettre que la peinture ait été exécutée au bénéfice et peut-être à la demande de ces deux grands personnages de la cour safavide. Comme nous l'avons discuté par ailleurs[29], Sheikh 'Ali Khān Zanganeh et son frère cadet Najaf Qoli Beig étaient respectivement l'*amir-é ākhor bāshi* et l'*amir-é ākhor bāshi jélo* pendant une partie du règne de Shāh

25 *Alqāb va mavājeb*, pp. 37-38 ; J. Chardin (1811), v : p. 365-366.
26 *Alqāb va mavājeb*, p. 26 ; Pour plus d'informations sur ces fonctions, voir G. Rota (2009), notamment pp. 34-35.
27 *Dasmal* (1380/2002), pp. 521-522.
28 J. Chardin (1811), v : 364.
29 N. Habibi (2017), p. 208.

Safi[30]. La famille de Zanganeh était en effet, depuis le règne de Shāh ʿAbbās 1er, dans l'administration safavide et occupait de hauts postes aux écuries royales[31]. Considérant à la fois l'importance de ces charges telles que la responsabilité des écuries royales, mais également le pouvoir croissant de Sheikh ʿAli Khān nous pouvons supposer qu'il jouait probablement un rôle dans la création de cette page de peinture attribuable à ʿAli Qoli Jebādār.

Nous avons déjà mentionné qu'en tant que *E'temād al-douleh* de Shāh Soleimān, Sheikh ʿAli Khān Zanganeh a occupé une place significative dans les affaires de l'État. Bien qu'il ait dû faire face à de fréquentes oppositions pendant son mandat, il fut toujours considéré comme un personnage clé dans les affaires notamment économiques du règne de Shāh Soleimān. Sheikh ʿAli Khān, comme d'autres *E'temād al-douleh* safavides était également chargé du mécénat. D'une manière générale à partir du règne de Shāh Safi notamment, les grands vizirs jouèrent un rôle plus évident dans le patronage des peintures et de l'architecture. Sāru Taqi était le superviseur des constructions royales, des restaurations du sanctuaire d'Imam ʿAli à Najaf, aussi bien que de l'addition du *tālār* du palais de *ʿĀli qāpu* à Ispahan. Il a également commandé personnellement la construction de deux mosquées, d'un caravansérail, ainsi que d'une *madrasa* à Qazvin[32]. Les trois premières années du règne de Shāh ʿAbbās II correspondant au vizirat de Sāru Taqi, montrent clairement une intense activité architecturale. Sheikh ʿAli Khān, quant à lui, a construit une mosquée et un caravansérail, tous deux nommés Khān dans deux quartiers d'Ispahan[33]. La mosquée a été construite en 1090/1679-80 ; le *katibe* (inscription) sur le mur nord mentionne le nom de *E'temād al-douleh* Sheikh ʿAli Khān-é *ʿāsef Jāhi* (la dignité de ʿĀsef)[34]. Son caravansérail a été construit en 1098/1686 au nord-ouest d'Ispahan, où son nom est gravé sur l'inscription : *Rébat-é Sheikh ʿAli Khān*[35]. Il devait être assez âgé à cette date (quatre ans avant sa mort). Bien qu'il n'y ait

30 *Tārikh-é jahān ārā-yé ʿAbbāsi*, p. 301.
31 Pour plus d'informations voir N. Habibi (2017), 208-209.
32 S. Babaie et les autres (2004), p. 46 et 98 ; Sāru Taqi montra son enthousiasme pour le patronage artistique dès son poste de gouverneur du Māzandarān, pour ses patronages voir Ibid., p. 98-99, et 101-109 ; Floor, W., « The rise and fall of Mirza Taqi, the Eunuch Grand Vizier (1043-55/1633-45) "Makhdum Al-Omara va Khadem Al-Foqara" », *Studia Iranica* (1997) vol. 26, 2 p. 237-266.
33 L. Honarfar (1350/1971), p. 638.
34 Ibid., p. 639 ; pour cette mosquée voir Ibid., 638-641. Selon les versets coraniques, ʿĀsef était le vizir du roi Salomon (*surah* 27). Cette appellation n'était pas courante avant le règne de Shāh Soleimān pendant lequel l'un des *laqab* des vizirs était *ʿĀsef Jāhi* ; cela continua avec les vizirs de Shāh Soltān Hossein. Voir *Alghab va Mavajeb*, pp. 6 et 7.
35 L. Honarfar (1350/1971), pp. 646-648.

aucun document affirmant la participation du grand vizir dans le mécénat de pages de peintures, il n'est pourtant pas impossible d'imaginer que Sheikh 'Ali Khān, archétype des puissants de la cour, peut avoir été impliqué également dans le patronage de plusieurs autres projets artistiques.

Le mehtar –é rekāb khāneh : un moqarrab al-khāqān

Dans une composition plutôt lâche apparaissent trois personnages, dont deux sont assis et le dernier debout. Pourtant leurs tailles et leurs proportions respectives ne sont pas réalistes, puisque le roi assis, est représenté largement plus grand que les autres, même celui qui se tient debout (fig. 8). Le roi pose dans une attitude royale. En effet comme dans les exemples précédents le roi est assis en tailleur, une main sur la taille alors que l'autre tient une tasse. Il s'agit certainement de Shāh Soleimān ; il a le même visage pâle avec les mêmes yeux fixes et vitreux regardant directement l'interlocuteur (ou l'artiste !) Son turban est le même que celui qui apparaît dans la scène de chasse mentionnée plus haut.

Comme c'était le cas pour la scène de « Shāh Soleimān et ses courtisans », le roi est assis sur un tapis blanc et fleuri qui recouvre lui-même un autre tapis probablement en soie. Il y a également un plateau doré devant le roi sur lequel sont disposés un sucrier et une assiette tous les deux dorés. Trois petites bourses dorées sont posées sur les trois angles visibles du tapis.

Tenant un pichet de vin, un jeune homme offre un verre au roi. Derrière lui, un homme plus âgé se tient debout. Il porte un long manteau doré, qu'il entrouvre ostensiblement de sa main droite pour montrer une bourse dorée attachée à sa taille. On voit également sa robe verte qui profite d'un clair-obscur assez net. Portant un turban comparable à celui du roi mais sans rehauts de plumes ou de perles, cet homme nous fixe également du regard.

Il s'agit probablement du *mehtar-é rekāb khāneh* ou maître de la garde-robe royale. Selon le *Dastur al-moluk* il s'agit d'un eunuque blanc, d'un *moqarrab al-khāqān*, assez influent aussi bien au palais qu'au sérail. Le *mehtar* portait toujours un *hezār pisheh,* un nécessaire dans lequel il devait toujours veiller à garder sous la main les petites affaires du roi, tels qu'un mouchoir, une brosse, un coupe-ongles et d'autres menus objets[36].

Sous son bras on voit un cartouche dans lequel le peintre a inscrit 'Ali Qoli *gholām zādeh-yé qadim*. Un peu plus haut, se devinent des lettres illisibles en géorgien. Dans l'état actuel des connaissances, on n'est pas encore parvenu à découvrir le nom ou l'origine des *mehtar* de la cour de Shāh Soleimān. En revanche, comme nous l'avons déjà mentionné, l'attribution d'une origine géor-

36 *Dasmal* (2007), p. 44 et 212 ; voir également R. Matthee (2012), p. 61.

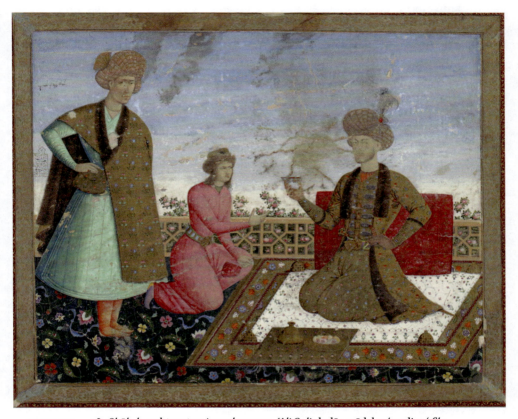

FIGURE 8 « *Le Shāh, le* mehtar *et un jeune homme* », 'Ali Qoli gholām zādeh-yé qadim (*fils d'un ancien serviteur*), non daté probablement 1667-68, 28.6 × 22.9 cm, gouache, encre et or sur papier, Académie des Sciences de Russie, Institut de manuscrits orientaux, album E-14, fol 99r, Saint-Pétersbourg.
© THE INSTITUTE OF ORIENTAL MANUSCRIPTS OF THE RUSSIAN ACADEMY OF SCIENCES.

gienne à 'Ali Qoli Jebādār relève de la pure spéculation. Nous pourrons donc nous demander si ces inscriptions géorgiennes, plutôt que de marquer les origines de l'artiste, ne désignent pas celles du *mehtar* souvent recruté parmi les *gholām*, eux-mêmes fréquemment d'origines géorgiennes.

La scène se passe à l'extérieur sur une terrasse dont le sol est couvert d'un tapis noir à décor floral. Des rosiers apparaissent derrière les rambardes en bois. Ces derniers ressemblent à ceux de la scène de « Shāh Soleimān et ses courtisans » déjà mentionnée. Le ciel bleu pâle est vide d'oiseaux ou de nuages. Alors que l'emploi de l'ombre et de la lumière se manifeste notamment dans les vêtements de deux hommes, le corps du roi n'en bénéficie quasiment pas, à l'exception de certains plis de son vêtement entre ses jambes. D'ailleurs, le jeu d'ombres et de lumière apparaît également sur les visages des deux hommes, alors que celui du roi est parfaitement lumineux.

Nous avons initialement suggéré que l'homme debout dans cette scène puisse être assimilé au *mehtar-é rekāb khāneh* ou maître de la garde-robe royale. Selon le *Dastur al-moluk* cet eunuque ne participait probablement pas aux assemblées du roi (*majles neshin nabudand*)[37]. En fait, selon la publication d'Iraj Afshar du *Dastur al-moluk*, il n'est pas certain que ces eunuques de haut rang participent aux assemblées du roi[38]. Il semble cependant que, dans certains cas particuliers, les places occupées de droit par les courtisans pouvaient être modifiées, comme lors de la cérémonie du premier couronnement de Shāh Safi II en 1666, selon ce qu'en dit Chardin[39] :

> Au côté droit de Sa Majesté, et quelque peu derrière, était l'eunuque Aga Nazir, qui faisait en cette cérémonie l'office de *mehter* ou grand chambellan, ayant pour cet effet à sa ceinture une petite cassette dorée, brillante de pierreries, où se gardent quantité de mouchoirs et de senteurs, pour en servir Sa Majesté quand elle en désire[40].

Curieusement, dans la représentation de 'Ali Qoli Jebādār de « Shāh Soleimān et ses courtisans », on remarque deux hommes, un vieux et un jeune à droite de l'image (à gauche du roi). Le jeune tient de sa main gauche une serviette ; nous pouvons donc supposer que le fait de présenter une serviette pourrait se référer au *mehtar* qui portait le *hezār pisheh*.

37 *Dasmal* (1380/2002), p. 529.
38 I. Afshar déclare qu'ils en étaient exclus, mais W. Floor suppose le contraire, voir *Dasmal* (2007), p. 43 et 210.
39 Voir également J. Chardin (1811), IX : 421.
40 Ibid., IX : 479.

R. Matthee développe la signification du *hezār pisheh* (*milles vocations*) comme un gobelet d'or[41]. Les rois l'utilisaient pour forcer leurs courtisans à boire du vin et à vider le gobelet. Il semblerait que ce fut une pratique fréquente chez Shāh Soleimān pour punir ses hommes ou par simple jeu, pour les enivrer afin de les faire parler et lui révéler des secrets[42] ; il le faisait également pour ridiculiser ses hommes, ainsi que des Européens en visite à la cour[43]. Or, sur cette image c'est le jeune homme qui porte effectivement un pichet de vin en offrant un verre au roi.

Alors que la raison d'être de cette scène n'est pas évidente à décrypter, celle-ci est une des rares occasions où un roi est présenté à ce point dans son privé, en train de se livrer à un acte intime, une fantaisie royale ou un caprice d'homme de pouvoir. Par ailleurs, selon l'*Alqāb va mavājeb* il semble que la « chambre » du *mehtar* était parmi les lieux de prédilection où les hommes du roi se réunissaient afin de consulter le souverain et entendre ses décisions[44]. Ainsi, nous pouvons légitimement nous demander si la scène de « Shāh Soleimān avec un noble et un jeune homme » n'a pas été faite pour le *mehtar* lui-même en insistant sur sa fonction royale, par la présence du *hezār pisheh* et par la représentation de cette scène intimiste dans une chambre close, constamment fréquentée par le roi.

Le *sarkār-é khāsseh-yé sharifeh* : la trésorerie royale

Dans la partie précédente nous avons proposé que l'un des eunuques probablement le plus proche du roi, pourrait être à l'origine d'une création artistique. Le patronage artistique a toujours été considéré comme un aspect inséparable de la vie des élites safavides. Les *gholāms* convertis considérés comme de nouveaux nobles, profitaient également du mécénat artistique pour rivaliser avec la domination ancienne des *Qezelbāsh*[45]. Le mécénat des *gholāms* ne se limite pas aux constructions architecturales, puisqu'ils étaient également impliqués dans le mécénat artistique tel que la production de manuscrits, ou la collection d'objets d'art. L'un de ces célèbres *gholāms* commanditaires était Qarachaqāy Khān, le *sepahsālār* (commandant en chef de l'armée) de Shāh ʿAbbās 1er et le gouverneur du Khorāsān.

41 R. Matthee (2005), p. 58.
42 Ibid., p. 60.
43 Ibid.
44 *Alqāb va Mavājeb*, p. 31.
45 Voir également S. Babaie et les autres (2004), p. 121.

Il y avait également des *gholāms* artistes comme Siyāvosh, qui travaillaient dans les ateliers royaux et princiers[46]. En effet, une fois intégrés à la maison du roi, les esclaves royaux apprenaient non seulement les sciences naturelles et la religion, mais également l'art de la cavalerie, le polo et le tir à l'arc, la courtoisie (*ensāniat*), l'humanité (*ādamgari*) et la maitrise de la peinture (*san'at-é naqqāshi*)[47].

Les habitants les plus influents de la maison du roi, ou les *gholāmān-é khāsseh-yé sharifeh* s'occupaient également de superviser la construction de monuments architecturaux, certaines fois sous les directives du roi. Ils faisaient en effet office de superviseurs de travaux. Comme *Vaqāye' al-sanin* mentionne en 1093/1682-83, Shāh Soleimān a commandé la rénovation de l'une des quatre cours de la Grande mosquée de vendredi d'Ispahan. Le projet fut supervisé par Yusef *āqā-yé yuz bāshi* (lit. Centurion)[48], l'un des *āqāyān-é moqarrab* ou l'un des hommes le plus proche du roi jusqu'à sa mort en 1099/1687[49]. D'ailleurs, selon le *Dastur al-moluk*, le *yuz chi bāshi* était le chef de cent *gholām* blancs et noirs, mais était également un des hommes les plus puissants de la maison du roi[50].

Les *gholāmān-é khāsseh-yé sharifeh* gravaient leurs noms dans la mémoire publique en attribuant des *vaqf* (des donations perpétuelles) aux mausolées et aux sanctuaires religieux. En effet, avec un vaste réseau financier, religieux et social, l'hégémonie des eunuques de la cour participait également au développement urbain et social d'Ispahan, renforçant ainsi l'autorité et la légitimité du sérail et manifestant son importance politico-économique au sein de l'État safavide[51].

Il est pourtant curieux de noter que la majorité des constructions des eunuques ont été rarement faites en leurs propres noms, mais au nom du Shāh ou des membres de sa lignée[52]. Il s'agissait probablement non seulement d'une preuve de fidélité au roi et à sa famille, mais également d'affirmer la légitimité de leurs activités sociales en se plaçant sous le haut patronage du roi[53].

46 Ibid., pp. 118-119.
47 Amir Sharaf Khān Betlesi, *Sharafnāmeh, Tārikh-é mofassal-é kordestān*, cité chez S. Babaie et les autres (2004), p. 119.
48 *Vaqāye' al-sanin*, p. 536.
49 Ibid., p. 545.
50 *Dasmal* (1380/2002), p. 535.
51 Pour plus de détails voir S. Babaie et les autres (2004), pp. 41-42.
52 Ibid., p. 80.
53 À ce sujet voir ibid., p. 81 ; l'un des esclave patron était Moheb 'Ali Beig, le tuteur des esclaves de 'Abbās 1er ; pour ses patronages voir ibid. pp. 89-91 ; Il faut aussi nommer Allāh Verdi Khān, l'esclave d'origine chrétienne de Géorgie, ou Ganj 'Ali Khān.

D'ailleurs, il est à noter que puisque la majorité des esclaves et des eunuques étaient d'origines non musulmanes, ils étaient souvent considérés comme impurs, des *najes*, par la société. Il est donc probable que leur patronage socio-artistique comme la construction de ponts, de caravansérails, de bazars, de *madrasa* ou de mosquées ait été considéré comme une manière de forger une image positive pour apaiser les éventuels ressentiments publics[54].

Alors que certaines chroniques safavides mentionnent effectivement le rôle joué par les eunuques du roi dans les projets architecturaux, notamment à Ispahan, il n'y a pas le moindre l'indice sur leur éventuel mécénat dans l'art de la peinture. Cependant, il paraît probable que certaines peintures occidentalistes ou d'autres genres aient été encouragées par un eunuque, ou à certaines institutions sous la supervision des eunuques, comme la trésorerie royale par exemple.

Si dans l'annotation de l'une des pages de peintures signée Mohammad Zamān, il est noté *hasb al-amr*, « sur l'ordre du [roi] » (fig. 17) une formulation qui a déjà été utilisée pour d'autres travaux exécutés sous l'ordre du roi, en revanche, trois pages de « La Visite de la Vierge à Elisabeth », « Le retour de la fuite en Egypte » et « Le sacrifice d'Esmā'il de Ebrāhim » portent l'inscription *jahat-é sarkār-é navvāb-é ...* qui pourrait être traduite par « pour l'officier fortuné et haut placé »[55].

Une étude sur l'emploi du titre *sarkār* dans les sources safavides montre que le mot signifie ici « le responsable » et « le superviseur ». Il y avait donc

54 Ibid., p. 32 ; Les eunuques s'occupaient de superviser les projets de leurs maîtres, comme c'est le cas pour la mosquée de *Ilchi* construite par Sāheb Soltān Beigom, la fille de Hakim Nezām al-din Mohammad, connu comme Hakim al-molk-é Ilchi. Le *sarkār* ou le superviseur de cette construction était un eunuque nommé Khājeh Sa'ādat. La date de construction est 1097/ 1685-86. Ces informations (et le nom de la fille) sont donnés par l'inscription du *sardar-é banā* calligraphiée par Mohammad Reza Mohsen al-Imami, voir L. Honarfar (1350/1971), p. 643.

55 L'annotation de « La Visite de la Vierge à Elisabeth » est : *Jahat-é sarkār-é navvāb-é ashraf-é aqdas-é arfa'-é homāyun-é 'a'lā*. « Le retour d'Egypte » inscrite : *jahat-é sarkār-é navvāb-é kāmyāb-é sepehr rekāb-é ashraf-é aqdas-é arfa'-é homāyun-é 'ālā 'ali-allāh ta'ālā lu'ā doulat va khalāfe 'ali tafāreq al-'enām ela yaum al-qayyām – be tārikh-é sharhr-é Zi al-qa'ada yāft dar 1100/18 août-16 septembre 1689 dar dār al-saltaneh-yé Esfahān raqam-é kamtarin bandegān ebn-é Hāji Yusef Mohammad Zamān surat-é etmām va samt-é ekhtetām yāft.* « Le sacrifice d'Abraham » inscrite : *Hu, jahat-é sarkār-é navvāb-é kāmyāb-é sepehr rekāb-é ashraf-é aqdas-é arfa'-é homāyun-é 'a'lā – surat-é etmām yāft raqam-é kamtarin bandegān Mohammad Zamān saneh 1096/1684-5.*

effectivement un *sarkār* ou un chef pour chaque poste à la cour[56]. Selon les sources administratives safavides, le *sarkār-é khāsseh-yé sharifeh* est la cour royale et non pas la personne du roi, ou autre personnage précis. En effet, comme cela apparait dans plusieurs inscriptions sur les monuments architecturaux, ou dans des documents officiels comme des *vaqfnāmeh* ou des lettres envoyées aux monarques européens, on n'employait pas le mot *sarkār* pour le roi, mais plutôt *doulat-é navvāb-é kāmyāb*[57].

Par ailleurs, comme A. Ivanov l'a proposé, la mention de *sarkār-é navvāb* dans les pages de peinture renvoie précisément à la trésorerie royale[58], où non seulement on gardait le trésor, mais également des œuvres d'art et tous les objets de valeur du roi[59].

Le *sarkār* ou le responsable de cet endroit situé dans le sérail, était toujours un eunuque de haut rang nommé le *Sāheb jam'-é khazāneh-yé 'āmereh*[60]. Ce dernier, un eunuque noir, est particulièrement important, puisqu'il avait accès, aussi bien aux trésors royaux, qu'aux *amqasheh nafiseh* (les œuvres d'art) et autres objets de valeur[61]. Il est important de noter qu'à certaines époques le *rish séfid* du sérail, « le chef du sérail », était également le responsable de la trésorerie royale[62]. Ainsi, Āqā Kamāl fut l'un des *rish séfid* du sérail en même temps que le *khazāneh dār*, le trésorier, de la cour de Shāh Soleimān[63].

Selon le *Dastur al-moluk* le responsable de la collecte des taxes et des impôts des provinces était le grand vizir, pourtant la collecte de ces impôts était supervisée par le *Sāheb jam'-é khazāneh*[64]. Donc, il s'agissait d'un office puissant et riche, dont le responsable participait également au mécénat des arts plastiques et de l'architecture. Āqā Kāfur, par exemple, l'un des eunuques influents sous les règnes de 'Abbās II et de Soleimān était *Sāheb jam'-é khazāneh*[65] a construit une *madrasa* en 1065/1658. Bien que l'école n'existe plus, son *kati-*

56 Selon M. Mo'in, *navvāb-é ashraf* était utilisé pour les rois à l'époque safavide et qājār. Selon Dehkhoda *Sarkār* est le surveillant et le superviseur d'un projet ou l'employeur et l'agent principal.
57 Comme l'inscription de la *madrasa* de Āqā Kāfur, cité chez L. Honarfar (1350/1971), p. 606.
58 A. Ivanov (1979), p. 69.
59 *Dasmal* (2007), p. 213.
60 *Sāheb jam'* est littéralement le chef recevant.
61 *Dasmal* (2007), p. 213.
62 Ibid.
63 *Vaqāye' al-sanin*, p. 550 ; il était également le trésorier de Shāh Soltān Hossein et était le superviseur de la construction de la *madraseh-yé soltāni* d'Ispahan sur le *Chahār bāgh*, voir Ibid., p. 557.
64 *Dasmal* (2007), p. 187.
65 J. Chardin (1811) IX : 403, N. Ahmadi (1390/2011), p. 170.

beh (inscription gravée sur le portail) est actuellement conservée dans l'une des salles de la mosquée du Khān (déjà mentionnée). Le *katibeh* précise bien que Āqā Kāfur était le responsable de la trésorerie publique, le *sāheb jam'-é khazāneh-yé 'āmereh*[66].

Parmi les trois peintures réalisées pour le *sarkār-é khāsseh*, le sacrifice d'Ebrāhim tient une place particulière dans la culture irano-musulmane, notamment chez les Safavides. Le *'eid-é Qorbān* ou la fête du chameau célèbre le sacrifice d'Ebrāhim. Tavernier donne une image remarquable de cette fête et de ses cérémonies[67]. Étant donné que cette peinture a été exécutée pour ou *jahat-é* la cour royale, nous pouvons nous demander s'il s'agissait d'une commande de la part de la trésorerie royale pour illustrer cet événement avec un nouveau langage artistique à la mode. Ce même langage avait été utilisé dans les pages de peinture ajoutées à cette époque aux grands manuscrits des règnes précédents (ceux de Shāh Tahmāsp ou Shāh 'Abbās 1er), toutes exécutées par Mohammad Zamān.

L'un des points importants de la scène du « Retour de la fuite en Egypte » réside dans les inscriptions dans les marges où l'artiste souhaite que Dieu hisse le drapeau du royaume de Jésus sur toutes les créatures du monde jusqu'à la fin des temps[68]. En s'appuyant sur l'annotation de cette image, A. Welch propose l'idée d'une commande de la part d'un chrétien habitant la Nouvelle *Jolfā*. Il ajoute aussi qu'il est peu probable qu'une telle inscription apparaisse dans une œuvre destinée à un mécène musulman[69]. Pourtant, il semble étonnant que malgré la présence d'artistes arméniens à la Nouvelle *Jolfā*, un chrétien commande cette œuvre à Zamān, l'un des artistes les plus reconnus de la cour de Shāh Soleimān qui était probablement très âgé à l'époque[70]. D'ailleurs, A. Welch n'a pas pris en considération le début de l'annotation, où il est dit que cette œuvre est dédiée à un personnage de haut rang à la cour royale. Il faut en effet prendre en compte l'ensemble de l'annotation qui est constituée de deux parties : elle commence par le nom de Dieu (*Hu*), et finit en indiquant que l'artiste est le fils d'un *Hāji* ; donc, il ne s'agit pas du travail d'un artiste de sensibilité chrétienne. La deuxième partie indique que l'œuvre est destinée à la

66 L. Honarfar (1350/1971), pp. 605-606.
67 J. –B. Tavernier (1676), p. 429-430.
68 Bien évidemment, toutes ces investigations présupposent que les annotations dans les marges soient vraisemblablement contemporaines de l'œuvre elle-même. Je remercie Paul Neuenkirchen de m'avoir aidée à traduire cette annotation.
69 A. Welch (1974), p. 117.
70 Cette œuvre est probablement la dernière œuvre datée de Mohammad Zamān, voir E. Sims (2002), p. 301.

trésorerie royale ou à un personnage de la trésorerie ; il ne s'agit donc pas d'un commanditaire chrétien. Le message d'une telle œuvre reste incertain, mais, comme on verra dans les pages suivantes il est peu probable que les œuvres montrant des personnages féminins de *la Bible* soient pleinement religieuses. En revanche, celles qui représentent la Vierge font peut-être allusion au rôle maternel dans la famille et la lignée et donc à l'importance que la mère du roi a prise sous le règne de Shāh Soleimān.

Enfin, comme nous l'avons déjà proposé pour le mécénat éventuel de Sheikh 'Ali Khān, le grand vizir, ou d'autres hommes influents de la cour, la participation des eunuques de haut rang dans le mécénat des arts ne paraît pas difficile à imaginer. En effet, ils étaient tellement impliqués dans d'autres affaires (politiques, économiques ou sociales) de l'État de Shāh Soleimān, qu'il paraît probable qu'ils aient également eu la main sur la direction artistique. Nous pourrons donc nous interroger sur le rôle joué par les trésoriers royaux, lesquels très actifs dans les grands projets architecturaux du règne, auraient pu se montrer aussi décisionnaires dans l'enrichissement des collections royales, dans le choix des thèmes et dans le choix du style de ces nouvelles peintures. Les pages ajoutées aux manuscrits royaux safavides étant considérées comme des commandes royales, pourraient avoir été réalisées à la demande des gardiens de ces manuscrits, qui auraient désiré enregistrer le nouveau langage artistique dans les sources anciennes de l'époque.

Le sérail royal et le portrait de la *zan-é farangi*

De nouveaux thèmes, apparaissant dans les peintures iraniennes sous le règne de Shāh Soleimān, pourraient être catégorisés en deux groupes principaux, si on en exclut, bien évidemment, les pages de peintures de manuscrits, exécutées souvent dès 1087/1676 qui n'introduisent pas de nouveaux thèmes, se contentant d'illustrer des textes classiques[71]. Le premier groupe, que nous venons de voir, appartient aux scènes représentant la vie royale avec le portrait du roi ou d'autres personnages de la noblesse, alors que le deuxième comprend des images liées aux sujets *farangi* au sens large du terme (des Européens ou

71 Nous tenons à préciser que plusieurs peintures de manuscrits comme le *Khamseh* actuellement conservé au Pierpont Morgan Library sont datées effectivement de 1086/1765, il n'est cependant pas possible d'affirmer cette datation, ni l'originalité des signatures. Pour plus ample information, voir B. Schmitz (2008b), notamment pp. 49-58. D'ailleurs, A. Landau (2007) a principalement travaillé sur « les campagnes de peintures de livres », voir notamment pp. 76-138.

des chrétiens). Le premier montre souvent les hommes, alors que le deuxième présente plus de représentations féminines.

En tant que sujet artistique, les femmes sont apparues plusieurs fois dans la peinture iranienne notamment à partir du XVIIe siècle, où de nombreuses peintures de pages isolées présentent un seul personnage. Les femmes y sont souvent montrées en tenues de princesses ou de nobles safavides, une coupe de vin, un livre ou des fleurs à la main[72]. L'attitude se répète dans la majorité des cas, et correspond probablement à l'esthétique de l'époque ; de même, ces femmes stéréotypées ne se réfèrent probablement pas à une personne précise, mais plutôt à un type général. Contrairement à ces pages de peinture, les femmes représentées dans les peintures occidentalistes ne se ressemblent pas, et se réfèrent peut-être à un personnage précis, souvent d'origine biblique ou de la noblesse européenne contemporaine.

L'habillement des dames persanes, une élégance vestimentaire

Les représentations féminines des peintures occidentalistes de la deuxième moitié du XVIIe siècle pourraient être l'expression du regard de l'homme safavide vers ce qu'il devait considérer comme un certain exotisme occidental. Comme ebn-é Mohammad Ebrāhim Mohammad Rabiʿ ebn-é Mohammad Ebrāhim le mentionne dans le *Safineh-yé Soleimāni*, les femmes européennes se comportent différemment des femmes iraniennes et musulmanes. La *zan-é farangi* montre son corps et ses robes occidentales laissent voir les seins par leurs décolletés et certaines fois les jambes sous la jupe relevée, ce qui doit être perçu par les Iraniens comme un érotisme des plus ostensibles.

Il paraît donc probable que ces *farangi* qui prennent place dans les peintures de ʿAli Qoli Jebādār ont essentiellement comme but de faire contraste par leurs costumes, particulièrement européens, avec les Iraniens. « Une femme se tenant à côté d'une fontaine », signée ʿAli Qoli Jebādār représente une femme debout en tenue européenne, mais une tenue qui est elle-même la vision fantaisiste que les Européens avaient de l'antiquité. Elle porte des fleurs dans sa jupe retroussée sur son jupon (fig. 9). Tournée légèrement vers la droite, la femme est plutôt pâle et son corps ne porte aucune ombre ; elle est parfaitement lumineuse. Elle se tient debout, sur une tersasse de marbre pavé de céramiques à côté d'une petite fontaine à vasque polylobée. Cette dernière est ornée d'une statue de bronze d'une femme nue portant à ses lèvres une trompette d'où l'eau jaillit.

72 Voir par exemple « une jeune femme », musée du Louvre, département des Arts de l'Islam, inv. MAO 1199, reproduit chez A. S. Melikian-Chrivani (2007), p. 309, fig. 88.

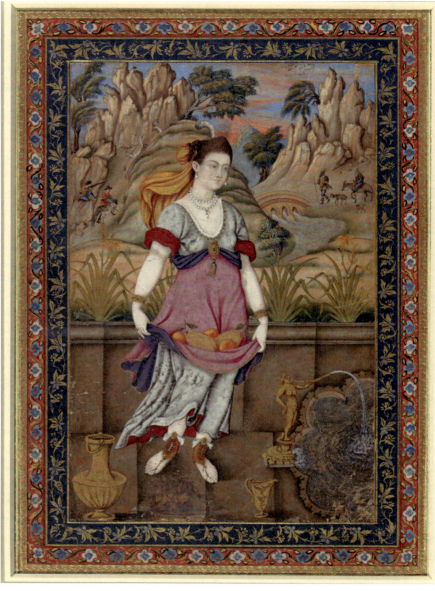

FIGURE 9 « Une femme se tenant à côté d'une fontaine », 'Ali Qoli Jebādār, non daté probablement 1673, 32 × 20.5 cm, gouache, or et encre sur papier, Freer Gallery of Art and Arthur M. Sackler Gallery, Smithsonian Institution, Washington, D.C.: Art and History Collection, LTS1995.2.118.
© FREER GALLERY OF ART AND ARTHUR M. SACKLER GALLERY.

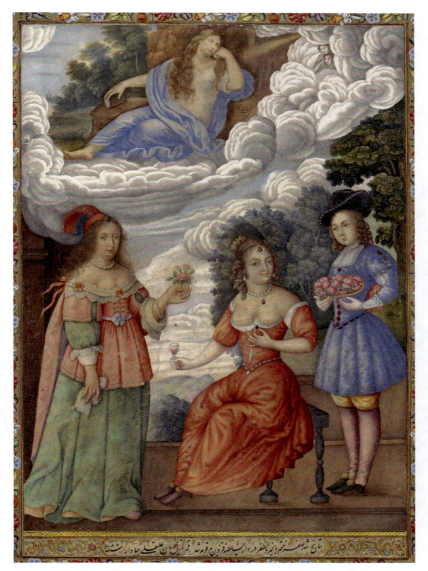

FIGURE 10 « Deux dames et un page en tenue européenne », 'Ali Qoli Jebādār, be tārikh-é shahr-é safar khatm belkheir va al-zafar dar dār al-saltaneh Qazvin marqum shod, raqam-é kamtarin-é gholāmān 'Ali Qoli Jebādār, saneh 1085 (A été achevé dans le mois victorieux de safar dans la ville royale de Qazvin, par la main du plus humble des serviteurs, 'Ali Qoli Jebādār, en 1085), 1085/1673, 24.1 × 26.4 cm, gouache et encre sur papier, Académie des Sciences de Russie, Institut de manuscrits orientaux, album E-14, fol. 93r, Saint-Pétersbourg.
© THE INSTITUTE OF ORIENTAL MANUSCRIPTS OF THE RUSSIAN ACADEMY OF SCIENCES.

Les modèles exacts des figures en tenue européenne ne sont pas évidents à retrouver, mais il est plausible qu'elles proviennent de représentations européennes, notamment des gravures françaises des *Quatre Saisons*[73], ou des œuvres d'Anthony Van Dyck dont il nous reste plusieurs portraits ressemblant assez aux deux dames représentées dans « Deux dames et un page en tenue européenne » (fig. 10). « Lady Elizabeth Thimbelby et Dorothy, Viscountess Andover », par exemple, pourrait avoir servi pour la composition générale de l'image avec certains changements de détails (fig. 10-1)[74].

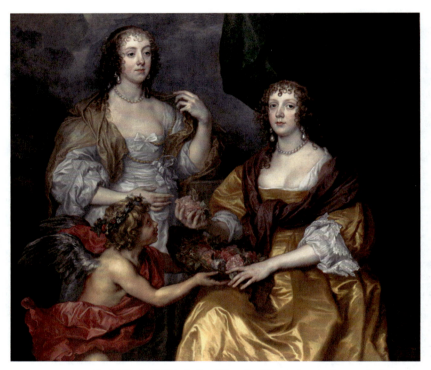

FIGURE 10-1 « *Lady Elizabeth Thimbelby et Dorothy, Viscountess Andover* », Anthony Van Dyck, *1.321 × 1.49 m, huile sur toile, National Gallery, NG 6437, Londres.*
© THE NATIONAL GALLERY, LONDON.

73 La série des gravures de *Quatre Saisons* a été faite à Strasbourg en France entre 1621-1669 et a été publiée par Peter Aubry le jeune. La gravure du *Printemps* 30 × 19.8 cm (JMMoscherosch AB 3.1) et celle de *L'Automne* 30.4 × 20.7 cm (JMMoscherosch AB 3.3) sont actuellement au Braunschweig, Herzog Anton Ulrich-Museum, Kunstmuseum des Landes Niedersachsen. Voir A. Langer (2013), pp. 205 et 216.

74 Le page portant un panier de fleurs, à gauche des dames, étant, dans l'original, un ange, à droite, déposant un bouquet sur les genoux de lady Dorothy.

Par ailleurs lady Dorothy pourrait avoir servi d'inspiration pour le portrait de la dame assise. Une gestuelle des mains assez similaire et surtout le collier de perles et boucles d'oreilles, la coiffure à l'anglaise et la physionomie du visage (une petite bouche, un double menton, un nez fort et des yeux globuleux) pourrait également avoir inspiré l'artiste iranien. La femme debout, quant à elle, est manifestement inspirée du « printemps » de la série des *Quatre Saisons* avec pourtant plusieurs modifications[75]. Il est également probable qu'une femme dans la campagne, portant un panier de concombres à la main, ou « Été, de la série de quatre saisons » soit exécutée d'après un ou plusieurs modèles européens, peut-être d'une figure de l'Été (fig. 11).

Dans la même série, « Une dame debout, tenant un verre de vin », représente une Occidentale, portant un panier de fleurs et un verre de vin dans les mains (fig. 12). Celle-ci est certainement inspirée de *L'Automne* une gravure française publiée chez Peter Aubry le Jeune[76]. Le geste de la femme, sa manière de prendre ces objets ressemblent effectivement au modèle occidental. Sa robe, sa veste à basques et la courte cape qui tombe de ses épaules sont également comparables avec le modèle original. La coiffure, les bijoux et l'ensemble de l'arrière-plan ne suivent pas en revanche ceux de la gravure française, mais ressemblent à ceux de la dame debout dans l'image précédente, notamment dans la coiffure et les bijoux. L'artiste a également modifié la nature des fruits dans le panier en supprimant les feuilles de vignes et en ajoutant des pêches à côté des raisins initialement présents dans l'image occidentale. Donc, plutôt que l'incarnation de l'Automne, l'artiste a probablement voulu montrer, tout simplement, une femme de la noblesse européenne.

Selon les sources écrites, les femmes safavides comme les hommes étaient très soucieuses d'élégance vestimentaire[77]. Comme Sanson le décrit : « L'habillement des dames persanes ne diffère guère de celui des hommes, mais il est beaucoup plus riche et plus éclatant. Elles n'ont point de turban, leur front est couvert d'un bandeau de trois doigts de large d'or émaillé, chargé

75 La gravure a été publiée chez Peter Aubry le jeune, voir la note 73. Voir également A. Langer (2013), p. 216, fig. 113.

76 « L'Automne », J. M. Moscherosch publiée chez Peter Aubry le Jeune, entre 1621-1669, 30.4 × 20.7 cm, gravure, Herzog Anton Ulrich-Museum, Kunstmuseum des Landes Niedersachsen, JMMoscherosch AB 3.3, Brunswick. Pour une publication de l'image, voir A. Langer (2013), p. 205, fig. 103.

77 Pour les habits féminins iraniens du XVIIe siècle, voir : J. M. Upton, « Notes on Persian Costumes of the Sixteenth and Seventeenth centuries », *Metropolitan Museum Studies* 2 (1929-30), pp. 206-220 ; J. Housego, « Honor is According to habit. Persian Dress in the 16th and 17th centuries », *Apollo* 93 (1971), pp. 204-209 ; « Historical Lexicon of Persian Clothing », *Encyclopædia Iranica*, Vol. V, pp. 856-865.

FIGURE 11 « *Été, de la série de quatre saisons* », non signé, attribué à 'Ali Qoli Jebādār, *Album Davis*, Metropolitan Museum of Art, Theodore M. Davis Collection, Bequest of Theodore M. Davis, 1915, 30.95.174.24.
© HTTP://WWW.METMUSEUM.ORG.

LE MÉCÉNAT ARTISTIQUE À LA COUR DE SHĀH SOLEIMĀN 101

FIGURE 12 « Une dame debout, tenant un verre de vin », 'Ali Qoli Jebādār, Be tārikh-é shahr-é rajab al-morajjab 1085 dar dār al-saltaneh Qazvin surat-é etmām yāft, raqam-é 'Ali Qoli Jebādār (A été achevé au mois de rajab de l'an 1085 dans la ville royale de Qazvin par la main de 'Ali Qoli Jebādār), 1085/1674, 14 × 9 cm, gouache sur papier, Collection de Hossein Afshār, Londres.

de rubans, de diamants ou de perles, et la bordure qui leur pend sur le front est d'écus d'or de Venise, qui font une frange assez agréable ; leurs cheveux pendent par derrière tressés. Leur tête est couverte d'un bonnet brodé d'or, environné d'une écharpe très fine et richement bordée, dont une partie voltige par derrière et descend jusqu'à leur ceinture. Elles portent au cou des colliers de perles. Elles se ceignent de ceintures couvertes de lames d'or, larges de quatre doigts[78]. »

En effet, l'un des symboles les plus visibles de la hiérarchie sociale dans le monde safavide est le vêtement. Plusieurs récits de voyageurs européens comme des chroniques ottomanes et iraniennes soulignent le grand intérêt de la cour safavide pour les vêtements[79]. Kaempfer précisait que les moines chrétiens habillés avec leurs habits grossiers et se promenant en sandales n'ont pas fait très bonne impression en tant que diplomates à la cour safavide[80]. Le Brun évoque également le fait que toute personne qui n'est pas habillé magnifiquement ne bénéficie d'aucune considération et est situé à un rang inférieur[81].

La passion pour les habits des Iraniens s'étendit également aux costumes étrangers notamment ceux des Européens, que les Iraniens découvraient de différentes manières. Le séjour des Européens à Ispahan était l'une des premières façons, parmi les plus directes, de connaître les costumes occidentaux. Tavernier rapporte qu'il a prêté le portrait de sa femme à Shāh ʿAbbās II pour qu'il puisse le montrer à ses femmes[82]. De même, des marchands arméniens ont apporté deux portraits de femmes européennes de Venise ou de Livourne, parce que le roi insistait pour voir des femmes européennes et leur manière de

78 N. Sanson (1964), pp. 89-90 ; pour d'autres descriptions des tenues féminines, voir aussi C. Le Brun (1718), I : 216-217 ; R. Du Mans (1890), pp. 101-2 ; T. Herbert (1919), p. 48.

79 *Rostm al-tavārikh*, pp. 100-101 ; L. Diba (1992), p. 796. Les sources ottomanes décrivent les tenues d'or et de soie de cent-vingt envoyés de Tahmāsp au couronnement de Selim II en 9774/1566 ; voir Ibid., p. 787 qui se réfère également à Martin, *Die persischen Prachtsoffe im Schlosse Rosenborg in Kopenhagen*, Stockholm, 1901, p. 12 ; J.-B., Tavernier (1676) décrit aussi l'une des tenues de ʿAbbās II pendant une audience royale accordée à l'ambassadeur Uzbek ou Tartare : « Le roi portait une robe d'étoffe rayée d'or et de soie, et son manteau était un fond d'or avec de petites fleurs d'argent et de soie, et la fourrure était d'une martre zibeline la plus noire et la plus luisante que l'on puisse voir. Sa ceinture était très riche, et il y avait sur sa toque un bouquet de plumes de héron attaché par un joyau tout à fait à jour. Au milieu du joyau était une perle en poire parfaite et d'environ cinquante carats, entourée de grosses topazes et de rubis. Quatre chaînes qui tenaient à ce joyau entrelaçaient la toque, et les chatons de ces chaînes étaient de diamants et de rubis. », p. 473.

80 E. Kaempfer (1940), p. 273.

81 C. Le Brun (1718), p. 165.

82 J.-B., Tavernier (1676), p. 490.

s'habiller[83]. Enfin, Kaempfer rapporte un enlèvement de huit femmes *farangi* en 1685 dans les quartiers *farangi* d'Ispahan ; elles se retrouvèrent toutes au sérail sous la protection de la reine mère. La raison donnée pour cet enlèvement par le roi fut le désir des femmes du sérail de connaitre la culture et les vêtements des dames *farangi*[84].

L'abolition du monopole d'État sur la soie en 1036/1629 a fait faire un bond à ce commerce entre les Iraniens et les Européens. Cela a abouti non seulement à des transactions directes entre les marchands iraniens (ou arméniens-iraniens) et les compagnies anglaises ou hollandaises, mais aussi à la présence plus importante de commerçants étrangers agissant pour leur compte personnel en Iran[85]. L'un des résultats fut bien évidemment l'accroissement d'objets importés en Iran, tout particulièrement des tissus et des vêtements étrangers[86] ; une robe de femme de la fin de l'époque safavide avec son tissu de brocarts orné de fleurs montre bien l'influence des habits européens[87].

Le commerce progressa tant qu'une nouvelle guilde s'appelant *landarā-duzān* ou *landarā-furushān* (les tailleurs ou les vendeurs de vêtements de Londres) a été créée dans le bazar d'Ispahan. Ils vendaient exclusivement des vêtements anglais qui coûtaient certaines fois moins chers qu'en Angleterre[88].

83 Ibid.
84 E. Kaempfer (1940), p. 52 ; il insiste sur le fait qu'on a bien traité ces femmes, et qu'elles ne furent pas violentées par le roi. Dans la même page, Kaempfer dit aussi qu'en 1683, la cour a enlevé vingt et une jeunes filles arméniennes. C. Le Brun ne précise pas plus, mais il insiste bien sur le fait que la cour a déjà enlevé des filles arméniennes pour le sérail du roi, voir C. Le Brun (1718), I : 236.
85 Voir M. Keyvani (1982), p. 220 ; Pour plus d'informations sur le monopole de l'État dans le commerce de la soie, voir Steinmann, Linda K., "Sericulture and Silk", dans C. Bier, éd., *Woven from the Soul, Spun from the Heart, Textile Arts of Safavid and Qajar Iran 16th-19th centuries*, Washington D.C., 1987, pp. 12-20.
86 Gemelli Carreri (1745), pp. 107-186, surtout pp. 114-117 ; J. Fryer (1967), II : 248, et 250 ; J. Bruce (1968), surtout II : 479 ; Il y avait aussi une guilde de merciers ou *kharrāzi forushān*, où on vendait aussi des objets de luxe européens ; voir M. Keyvani (1982), p. 221.
87 Victoria and Albert Museum (1060-1906), voir L. Diba (1992), p. 795.
88 Le mot *Landrā* ou *londrā* a été utilisé par les marchands italiens au début du XVIIe siècle ; il désignait en général des fabrications de draps fins d'Angleterre qui avait un bon débouché en Iran à l'époque. M. Keyvani (1982), note 14, p. 57, et pp. 48 et 220 ; J. Fryer (1967) parle de la vente de vêtements anglais dans le bazar royal d'Ispahan, où ils coûtaient moins chers qu'en Angleterre mais avaient en plus une qualité supérieure, II : 249-250. J. Chardin (1811) aussi parle de *Landrā*, III : 376 et VII : 364-368 ; Voir aussi D. W. Davis, *A primer of Dutch seventeenth-century overseas trade*, pp. 101-110. Le caravansérail de *Jaddeh* a été construit à l'époque de Shāh Soleimān, en hommage à sa grand-mère. C'est ici que les marchands européens, ainsi que certains riches marchands arméniens pratiquaient leur commerce.

Par ailleurs, en plus de la présence directe des Européens à Ispahan ou dans d'autres villes, et des tissus et des vêtements occidentaux sur les marchés iraniens, des sources visuelles comme des gravures et des peintures européennes pouvaient aussi faciliter la connaissance des costumes occidentaux par la cour royale.

L'indication du nom de la ville royale de Qazvin dans la marge de certaines images témoigne du fait que la peinture a été faite à la demande d'un personnage de la noblesse, qui était intéressé par les vêtements occidentaux[89]. Shāh Soleimān et son sérail par exemple, se sont rendus à Qazvin en 1083/1672-73[90]. En effet, bien que les récits de voyageurs mentionnent le désir du roi de connaître les costumes occidentaux, il est bien possible qu'il s'agisse également du désir du sérail du roi comme l'anecdote du portrait de la femme de Tarvernier montré aux femmes du roi pourrait le laisser penser. Les femmes auraient eu la curiosité, toute naturelle, de connaître la manière dont s'habillaient leurs homologues européennes. Shāh 'Abbās 1er, par exemple, fit venir un tailleur français à la cour afin de fabriquer des décolletés ornés de dentelle et de fleurs artificielles[91].

En ce qui concerne les femmes *farangi* représentées dans les peintures de 'Ali Qoli Jebādār, il paraît probable qu'elles ne se réfèrent pas nécessairement à un personnage précis, mais plutôt aux habits féminins européens en général et à l'aspect prestigieux de la vie de cour. Il semble également que ces images n'ont pas pour but de montrer la capacité artistique de l'artiste, notamment la maîtrise des effets d'ombres, de lumière ou de perspective – maîtrise qui apparaît d'ailleurs auparavant dans d'autres œuvres de Jebādār. En revanche, l'artiste avait probablement plusieurs modèles européens en sa possession, dont il a profité pour représenter les habits des femmes, probablement, des Européennes de la noblesse. Les vêtements, les coiffures, les bijoux et les différents gestes et poses de tous ces modèles illustrent la mode et les habits féminins des hautes couches sociales occidentales du XVIIe siècle.

Ainsi, il semblerait que l'ensemble de ces images représente essentiellement une mode passagère, un engouement pour les tenues européennes dans les

Ainsi, c'est dans ce caravansérail que les tailleurs et les vendeurs de *Landrā* refaisaient leurs réserves de vêtements anglais. Ce caravansérail était sous la direction officielle de la cour ou du gouvernement, voir M. Keyvani (1982), p. 238 ; voir aussi *Joghrāfiyā-é Esfahān*, p. 98 ; I. Afshar (1993), p. 3.

89 « Deux dames et un page en tenue européenne », IOM, Album E-14, f. 93r ; et « Une dame debout tenant un verre de vin » dans la Collection de Hossein Afshār.
90 *Vaqāye' al-sanin*, p. 532.
91 N. Naficy (1979), pp. 466-470.

peintures occidentalistes. Bien que la majorité de ces peintures ne soit pas datée, il est probable qu'elles ont été réalisées sur une courte période durant laquelle les images des tenues européennes étaient le plus demandées.

Les saintes bibliques : l'acclamation et l'acclimatation

L'iconographie biblique dans la peinture iranienne remonte au moins au XIIIe siècle. Les manuscrits comme l'*Al-rasul* (*Le prophète*), l'*Āthār al-bāqieh* (*La chronique des anciennes nations*), le *Jameʿ al-tavārikh* (*L'Histoire du monde*) de Rachid al-Din[92], le *Tazkerat al-ouliā* (*Le souvenir des saints*), l'*Ajāyeb Nāmeh* (*Le livre des merveilles*) ou le *Musa Nāmeh* (*Le livre de Moise*)[93] illustraient déjà plusieurs récits des prophètes préislamiques, destinés à enseigner une morale dans laquelle le rôle du prophète est de témoigner de la puissance divine. À partir du XVIe siècle la tendance à représenter des prophètes bibliques a augmenté dans la peinture iranienne, notamment avec les différentes reproductions des manuscrits comme le *Fālnāmeh* (*Le livre de divination*) et le *Qesas al-anbiā* (*Histoires des prophètes*)[94].

Alors que les iconographies bibliques étaient l'un des sujets favoris de la peinture iranienne, il n'est pas toujours évident d'y attribuer un contexte confessionnel. Il semble qu'ait présidé à certaines reproductions de scènes religieuses des intentions plus politiques. Des récits des prophètes bibliques, par exemple, pourraient servir de modèles pour le pouvoir en place. L'historiographie de l'époque ilkhanide met ainsi l'accent sur les princes, les dynasties et les guerres et les épisodes illustrant l'histoire des prophètes sont choisis parmi ceux qui touchent aux questions du pouvoir ou à des évènements politiques marquants, tels que les accessions au trône, les guerres et la religion. Il semblerait donc que l'iconographie biblique serve parfois à véhiculer des messages historiques

92 L'*Āthār al-bāqieh* est conservé à l'Edinburgh University Library, n. 161. Pour plus d'information voir T. Arnold (1932), pp. 9-10, 15 ; P. Soucek (1975), 103-68 ; R. Milstein (1999), p. 5 ; R. Hillenbrand (2000). Le *Jameʿ al-tavārikh* conservé à la *Royal Asiatic Library* contient plusieurs folios illustrant les histoires bibliques ; pour plus d'information voir B. Gray (1978). Pour d'autres illustrations bibliques voir T. W. Arnold (1932), pp. 9-10, 15 ; R. Milstein, K. Ruhrdanz et B. Schmitz (1999), p. 5 ; A. Tokatlian (2007).

93 *Musā Nāmeh* a été écrit en 1327 par Moulānā Shāhin Shirāzi, un poète juif iranien du XIVe siècle, voir V. B. Moreen (1996), notamment pp. 323-324.

94 R. Milstein (2005), pp. 36 et 44 ; le style de peinture du *Qesas al-anbiā* n'est pas attribuable à un artiste précis du XVIe siècle. Bien que le style soit bien de l'époque safavide, il est pourtant difficile d'établir avec certitude l'identité du peintre. Pour plus d'information sur les manuscrits de *Qesas al- anbiā* voir R. Milstein (1999), pp. 1- 4 et 93-102 ; R. Milstein (2005), p. 46. Pour le *Fālnāmeh*, voir A. Tokatlian (2007) ; M. Farhad (2009).

touchant à la légitimité d'une dynastie, à une controverse religieuse, ou aux luttes politiques[95].

Par ailleurs, alors que l'iconographie biblique n'est pas l'exclusivité des peintures occidentalistes safavides, la présence dominante des femmes en est effectivement une particularité marquante. En effet, la majorité des illustrations bibliques dans la peinture iranienne concerne souvent des hommes, puisque les femmes ne sont pas considérées comme des prophètes dans les textes religieux. L'une des femmes les plus représentées est probablement Eve, notamment dans les scènes d'Adam et Eve et « la chute de l'homme ». La Vierge est aussi représentée plusieurs fois, souvent dans « l'Annonciation » et « la naissance de Jésus ». Dans certains exemples, Zoleikhā est aussi représentée dans les épisodes concernant la vie de Yusef, mais cela est moins fréquent[96].

Cependant ni Eve ni Zoleikhā ne sont représentées dans les illustrations d'origine biblique des peintures occidentalistes safavides. L'élément clé de ces œuvres est effectivement la représentation de femmes jusqu'alors absentes dans la peinture iranienne : Elisabeth, Suzanne, Judith et Marie Madeleine. Contrairement à Eve ou Zoleikhā avec leur faiblesse notamment morale, les femmes choisies dans les peintures occidentalistes sont appréciées comme des exemples de moralité ou de réhabilitation (dans le cas de Marie-Madeleine), de courage et de sainteté dans la *Bible*.

En effet, le choix des épisodes illustrés pourrait être significatif ; alors que les manuscrits comme *Qesas al-anbiā* ou *Fālnāmeh* datés du XVIe et XVIIe siècle représentent des récits des prophètes préislamiques, les peintures bibliques exécutées sous le règne de Shāh Soleimān représentent une sélection de femmes bibliques et reproduisent différentes scènes de la vie de la Vierge, Elizabeth et Marie Madeleine à côté de celles des saintes de l'*Ancien Testament* comme Suzanne et Judith. On peut se demander si ce changement de thème ne trouverait pas son origine dans un contexte qui n'est peut-être pas nécessairement religieux.

Madar-é moqadas : *Sainte Mère de Jésus ou de Soleimān*

L'une des femmes les plus représentées dans ces peintures est probablement la Vierge, dont deux représentent des scènes différentes de la vie de la Vierge, dont l'une où Jésus n'est pas présent. La troisième représentation de la Vierge

95 Voir R. Milstein (2005) notamment pp. 122-123, 126.
96 Pour les représentations d'Eve Voir R. Milstein (2005) pl. 21 (Topkapi Saray Museum Library, B. 282, F. 41r°) et A. Tokatilan (2007) pl. 5 et 6. Pour les représentations de Zoleykhā voir R. Milstein (2005) pl. 38 (BNF, Suppl. persan 1313, f. 174r°) ; pour celles de la Vierge voir Ibid., pl. 40 (La collection d'art islamique de Nasser Khalili, Nour Fondation, MSS 620).

est dans une image signée Mohammad Zamān, montrant « La Sainte Famille », où La Vierge debout est représentée plus grande que les autres personnages, comme Joseph qui tient l'Enfant dans ses bras[97].

Dans la peinture iranienne, l'iconographie de la Vierge était toujours associée aux représentations de différents épisodes de la vie de Jésus. Il s'agit en général, d'une sélection des événements liés à la naissance comme l'Annonciation et le miracle du palmier, et d'autres miracles accomplis par Jésus, notamment ceux qui sont aussi mentionnés dans le Coran[98]. L'une des particularités de la Vierge dans les œuvres occidentalistes de Mohammad Zamān par exemple, est qu'elle contraste fortement avec les images stéréotypées de la peinture iranienne. L'Annonciation ou l'Enfant au sein de sa mère sont remplacés par « La Visite de la Vierge à Elisabeth »[99] et « Le retour de la fuite en Egypte »[100]. Il semble que les mères remarquables de Jésus et de Jean-Baptiste qui apparaissent dans « La Visite de la Vierge à Elisabeth » insistent plutôt sur la place à accorder aux génitrices des prophètes que sur la vie de Jésus. En effet, la majorité des iconographies de la Vierge sans Jésus de la peinture classique iranienne concernent l'Annonciation. « La visite de la Vierge à Elizabeth » présente en revanche, la Vierge en train d'annoncer elle-même la nouvelle à Elisabeth. Autrement dit, la Vierge passive et surprise dans l'Annonciation par l'ange Gabriel est remplacée par un personnage actif qui surprend Elisabeth, en lui annonçant une pareille nouvelle[101].

97 « La Sainte Famille », Mohammad Zamān, 1094/1682-83, 14.5 × 21 cm, gouache, encre et or sur papier, Académie des Sciences de Russie, Institut d'études orientales, album E-14, fol. 94r, Saint-Pétersbourg.

98 *Le Coran* (V, 111-14) mentionne le miracle de la « table » ou la multiplication des pains ; dans les manuscrits de *Qesas* du XVe et XVIe siècles, on voit d'autres scènes mettant en scène Jésus et ses miracles ; voir R. Milstein (2005), p. 117 ; R. Milstein (1998), p. 155-160.

99 « La Visite de la Vierge à Elisabeth », Mohammad Zamān, 1089/1768-79. Pour reproduction de l'image voir A. Landau (2014), p. 67, fig. 2-1.

100 « Le retour de la fuite en Egypte », Mohammad Zamān, septembre 1100/1689, 14 × 20 cm, gouache et or sur papier, Arthur M. Sackler Museum, 1966.6, Boston. Pour une reproduction de l'image voir A. Landau (2015), p. 168.

101 Le visage d'Elisabeth est apparu une autre fois dans Le « Solṭān Sanjar et la vieille dame », l'une des pages attribuées à Mohammad Zamān dans le *Khamseh* conservé à la Pierpont Morgan Library (M.469, fol. 13r). Cette peinture est datée en effet de 1086/1675-76, soit 3 ans avant l'œuvre d'origine biblique ; pourtant, il est probable que les pages de ce manuscrit aient été réalisées dans les années postérieures à Mohammad Zamān, au début du XVIIIe siècle. Le manuscrit est en effet copié entre *Rabi' al-thāni* 1085 / juillet 1674 et *Safar* 1086 / mai 1675 et enrichi de peintures vers 1700-15. B. Schmitz conteste l'originalité des signatures de Mohammad Zamān dans ce même *Khamseh*, voir : B. Schmitz (1997), pp. 49-58.

Ce dynamisme se retrouve encore une fois dans « Le retour de la fuite en Egypte », où en l'absence d'un texte associé ou d'un quelconque fait marquant de Jésus à cette époque de sa vie, la peinture représente un simple enfant que seule son auréole signale comme l'Enfant élu, guidant respectueusement sa mère par la main. Cette mère, elle aussi couronnée d'un nimbe mais d'un nimbe radié, drapée telle une souveraine dans son manteau bleu, s'avance d'un pas de reine, et s'impose comme le personnage picturalement dominant[102]. Ici, un palmier se trouve derrière la Vierge, probablement pour mettre celle-ci en relief. Elle est bien plus grande que les deux autres personnages et un pas en avant ; Joseph est légèrement en retrait.

Représentant de célèbres récits bibliques, ces peintures semblent plus mettre l'accent sur la maternité et le rôle de la mère que sur les épisodes de la vie de Jésus. Si on considère la défiance qui entoure la représentation des saints musulmans et la quasi absence de représentation de saintes femmes de l'islam dans la peinture iranienne, on pourrait se demander si la Vierge chrétienne ne serait pas éventuellement un substitut plus acceptable à la Fatima des musulmans. Cette dernière aussi vertueuse que la Vierge mais irreprésentable pourrait se voir substituer la figure de Marie par un glissement de sens et une contamination de thèmes proches l'un de l'autre[103]. La vierge se substituerait à Fatima mais sans la remplacer ; au contraire, en l'évoquant.

Il faut bien noter que le Chiisme fait un parallèle entre la Vierge comme mère des Chrétiens, et Fatima comme génitrice de la lignée des Imams chiites[104]. La pureté et la sainteté de la Vierge sont donc souvent comparées à celles de Fatima[105]. Selon Majlesi, la Madone des chrétiens est la Fatima des musulmans. D'ailleurs, dans le monde chiite musulman, Fatima est considérée

102 P. P. Rubens a fait une peinture à partir d'une gravure de Lucas Vorsterman, inspirée d'un épisode du *Nouveau Testament* ; peinture à l'huile sur toile, 1640, 1.12 × 1.65 m, Musée Magnin, Dijon (1938 E 192). Voir aussi E. Sims (2002), p. 301.

103 Fatima n'était presque jamais figurées dans la peinture iranienne. Dans quelques rares illustrations elle est soigneusement masquée par un rideau de flammes, sauf quand il s'agit de son cercueil où le corps n'est, de toute façon, plus visible. Voir par exemple Metropolitain Museum of Art, (1950, 50.32.2) cité chez A. Tokatlian (2007), pl. 3 et M. Farhad (2009), pl. 26. Bien que les noms soient marqués à côté des figures, M. Farhad prend le cercueil de Fatima pour celui de 'Ali.

104 Selon les *hadiths*, il y a quatre femmes célestes dans la tradition chiite : Fatima, Khadija, la Vierge et Assya ; voir M. Majlesi (1334/1955), p. 190 ; Majlesi souligne plusieurs fois l'amour que portait le prophète à sa fille, et la plus haute place du Paradis pour Fatima, voir ibid., p. 183-190.

105 Comme les trois autres femmes saintes de l'Islam, Maryam (la Vierge) est *monazahtarin* (la plus pure) et *moqadastarin* (la plus sacrée) des femmes ; M. Majlesi (1338/1959), 1 : 390.

comme l'exemple éternel d'une femme et d'une mère idéale ; elle est ainsi la patronne de toutes les femmes[106]. 'Ali appelle Fatima *sarvar-é zanān-é jahān*, « la maîtresse des femmes dans le monde »[107].

Dans une certaine mesure, on peut supposer que la représentation de la Vierge dans les peintures de Mohammad Zamān remplace non seulement celle de Fatima, mais représente aussi symboliquement l'aptitude et l'importance de la mère du roi à la cour de Shāh Soleimān. La même idée a été perçue d'ailleurs dans les peintures mogholes, où, selon G. A. Bailey, les représentations de la Vierge font référence à la lignée divine du Grand Moghol par les femmes, théorie qui semble confirmée par l'utilisation de ces images par Jahangir sur son sceau royal[108].

Cette mère idéale, mère de Jésus et/ou mère des Imams serait une courtisane, allusion à l'influente mère adulée de Shāh Soleimān. Le Shāh avait en effet un extrême respect pour sa mère qui était, selon les sources, plus qu'une conseillère. « Elle lui parlait plus librement que personne et lui fit trouver bon qu'elle se mêlât du gouvernement »[109]. Les nobles et les gouverneurs obtenaient leur emploi non seulement à force de présents aux ministres d'État, aux eunuques, ou aux favorites, mais tout particulièrement à la mère du roi[110].

De toutes les princesses safavides, la reine mère a joué un rôle des plus notoires. Comme Chardin le précise, le *qoroq* (interdiction)[111] était exclusivement réservé à la mère du roi, sans participation d'autres femmes du sérail, afin qu'elle puisse visiter la citadelle de la ville (l'*Arg*), où « sont enfermées toutes les curiosités et les pièces rares qui sont venues dans les mains des monarques

106 *Mafātih al-janān,* pp. 100-1, 539-40, 574.
107 *Osul al-kāfi,* II : 356 ; l'*Osul al-kāfi* l'une des sources les plus connues des *hadiths* datée du Xe siècle, indique que Gabriel a sollicité Fatima après la mort du Prophète, non seulement en lui parlant de lui, mais aussi de ce qui aller se passer dans le futur (ibid., I : 348 et II : 355), et 'Ali enregistrait ces paroles puisqu'il ne pouvait ni voir ni sentir la présence de Gabriel (Ibid., I : 346). Comme D. Pinault le précise, ce passage montre bien le rang élevé de Fatima, non seulement pour sa connaissance de l'avenir, mais aussi pour sa capacité à percevoir le divin comme son père avant elle ; D. Pinault (1999), pp. 69-98 et 73-74.
108 G. A. Bailey (1998), p. 28.
109 J. Chardin (1811), X : 86 ; E. Kaempfer (1940), p. 25 ; R. W. Ferrier (1998), p. 405.
110 J. Chardin (1811), V : 276.
111 Mot d'origine mongole, signifiant la prohibition, en particulier l'interdiction d'entrer dans une cour royale ou dans la plus stricte intimité, voir J. –D. Brignoli (2009), p. 496. Voir également *Persian-English Dictionnary,* New-Delhi, 1981. Par ailleurs le *qoroq* est aussi utilisé dans un contexte économique dans le sens de monopole d'État sur une marchandise ou une matière première, voir Floor, W., *Economy of Safavid Persiai,* Wiesbaden, 2000, pp. 47-48.

prédécesseurs de celui-ci. »[112]. Donc, selon son désir et sur sa demande, le roi faisait barrer et interdire aux hommes les rues de la ville qu'elle devait traverser, privilège qui n'avait jamais été accordé aux mères des Shāhs sous les règnes précédents.

Chardin mentionne plusieurs fois la reine mère et sa participation active à la fois dans la vie privée du roi, et aussi dans les grandes affaires de la monarchie. Ainsi, il précise que la reine mère était la gardienne du coffre dans lequel on gardait les grands sceaux royaux[113]. Enfin, elle prenait soin de toutes les affaires de l'État et s'affirmait comme le véritable pouvoir derrière le trône.

Cela rappelle l'histoire de Judith et son rôle décisif dans le gouvernement de sa ville, ce qui pourrait expliquer les éventuelles raisons d'être d'une telle image à la cour de Shāh Soleimān : une référence au sérail royal et au statut des femmes de l'entourage du roi et à leur rôle dans les différentes affaires de l'État. « Judith et Holopherne », signée *yā Sāheb al-Zamān* (« Ô le maitre du temps »), une version iranienne de « Judith » de Guido Reni est en effet particulièrement intéressante[114]. Elle n'est pas datée mais est probablement contemporaine d'autres images de personnages bibliques des peintures occidentalistes, réalisée entre 1674 et 1689.

Le livre de Judith dans *l'Ancien Testament* raconte comment une jeune veuve a sauvé son peuple assiégé à Béthulie en assassinant le général assyrien Holopherne[115]. Cette histoire fut traduite en persan en 1633 ou au début de 1634 par le Père Gabriel, sous le titre de *Dāstān-é Jodit-é bivézan*[116] ; la narration est précédée d'une préface dans laquelle l'auteur donne son nom « Padri Gebra'il »[117]. Selon le texte biblique, décidant de sauver son peuple, Judith accompagnée de l'une de ses servantes, descendit vers l'armée d'Holopherne au pied des montagnes où après quelques temps, elle coupa la

112 J. Chardin (1881), X : 54.

113 Ibid., pp. 452-453.

114 « Judith et Holopherne », *Yā Sāheb al-Zamān*, attribuée à Mohammad Zamān, non datée, c. 1670-90, 20 × 17 cm, gouache, encre et or sur papier, collection d'art islamique de Naser D. Khalili, MSS 1005, Dublin. Voir *Arts de l'Islam, chefs-d'œuvre de la collection Khalili*, Institut du monde arabe, 2009, p. 269, fig. 313.

115 *Livre de Judith* : 8. 1-8.

116 Ms. n°114 de la bibliothèque provinciale des Capucins de Paris, f° 118-20 ; Voir aussi F. Richard (1980), pp. 343-344.

117 Il existe trois copies de cette histoire à la B.N ; voir F. Richard (1980), p. 343. Le père Gabriel vécut à l'époque de Shāh Safi, ce que nous savons grâce à sa note dans la préface du manuscrit *Persan 10*, ff° IV à 5 et au f° 4, lignes 11-12, où il exprime ses louanges et ses souhaits à Shāh Safi, alors régnant et sous le règne duquel s'est passé son séjour en Iran, Voir Ibid., p. 347.

tête d'Holopherne[118]. Quand elle rentre à Béthulie elle crie : « Dieu a par ma main brisé nos ennemis » ; elle tire alors la tête de sa besace et la leur montre : « Voici la tête d'Holopherne, le général en chef de l'armée d'Assur ! Le seigneur l'a frappé par la main d'une femme ! »[119]. Ensuite, c'est elle qui commande aux hommes de la ville de prendre les armes pour attaquer l'ennemi. Le récit finit par : « plus personne n'inquiéta les Israelites du temps de Judith ni longtemps après sa mort[120]. »

Le courage viril et la beauté de Judith sont célébrés plusieurs fois dans l'histoire. Pourtant, Judith était avant tout reconnue et appréciée pour son intelligence et sa sagesse. Elle était la conseillère privée du gouverneur, et au moment des troubles et de la famine dans la ville, tous les sages se rassemblèrent « chez elle » afin de trouver une solution[121]. Cette histoire raconte – avant tout – un acte héroïque de la part d'une femme ; il faut donc se poser la question de savoir si l'illustration de l'histoire de Judith est empruntée à un milieu religieux ou si elle pourrait se rattacher éventuellement à un autre contexte.

L'histoire de Judith est une épopée féminine, mais probablement peu exotique pour les Safavides ; il est bien probable qu'elle soit en effet une représentation des dames de la cour royale. Les princesses safavides jouaient souvent un rôle significatif dans les affaires politiques, économiques et certaines fois militaires de l'Etat ; l'épouse de Esmā'il 1er, la sœur et la fille de Shāh Tahmāsp participaient toutes à la guerre à côté de leurs hommes[122]. Pari Khān Khānom (m. 985/1578), une autre fille de Shāh Tahmāsp et une des grandes figures de femmes politiciennes safavides, mit Esmā'il II sur le trône, après la mort de Tahmāsp[123] ; Mahd-é 'Olyā (m. 987/1579), l'épouse de Khodābandeh et la mère

118 *Livre de Judith* ; 13.8-10.
119 Ibid. 13.15.
120 Ibid. 16.25.
121 Ibid. 8.29.
122 Bien que la majorité des sources prennent Tājlu Khānom comme l'épouse de Esmā'il 1er, *Fārsnāmeh Nāseri* la prend comme la sœur de Shāh Tahmāsp, voir, *Fārsnāmeh Nāseri* I : 396. Voir également M. H. Rajabi (1374/1995), p. 51. Voir également Savory, R., « Tājlū Khānum : Was she Captured by the Ottomans at the Battle of Chāldirāan, or not? », *Irano- Turkic Cultural Contacts in the 11th-17th Centuries* », Éva M. Jeremiás, éd, Piliscsaba, 2003, pp. 217-232.
123 Supprimant le prince héritier, Heidar Mirzā, soutenue par certains amirs *qezelbāsh*, Pari Khān Khānom a porté Esmā'il II (r.1576-77) à la couronne safavide après la mort de Shāh Tahmāsp. Voir *Kholāsat al-tavārikh*, p. 657.

de ʿAbbās 1er, régna pendant deux ans[124], et la mère de Shāh ʿAbbās II supprima ses rivales à la cour[125].

À partir de la fin de 1679 et au début de 1680, la balance du pouvoir a significativement penché en faveur du sérail. Shāh Soleimān, se méfiant alors des hommes de la cour a non seulement bastonné son grand vizir et son *nāzer* Najaf Qoli Beig, mais il a aveuglé également son *divānbeigi* (le responsable général de la justice)[126]. Aux alentours des années 1679-88, le sérail sous l'autorité de la reine-mère, formait le haut conseil de l'État safavide. Bien que l'*Eʿtemād al-douleh* soit considéré comme la main droite du roi dans les affaires de l'État, il devait obéir aux décisions prises par le conseil privé du roi dans le sérail, notamment en ce qui concerne la politique extérieure[127]. Parallèlement, entre 1673 et 1688-89 plusieurs peintures à sujets féminins ont été exécutées par des artistes royaux comme ʿAli Qoli Jebādār et Mohammad Zamān. Judith, elle-même conseillère du gouverneur de sa ville, pourrait en effet représenter – dans le langage artistique – le nouveau centre du pouvoir à la cour de Shāh Soleimān.

Les femmes vāqef

Les femmes – notamment celles de la maison du Shāh – étaient interdites d'illustration car elles ne devaient en aucun cas, même en portrait, être vues par d'autres hommes que le roi. Parallèlement, les Européennes pourraient avoir servi librement de modèles aux artistes iraniens, puisqu'il ne s'agissait pas de femmes iraniennes et, partant de là, pas vraiment de femmes honorables. Conjointement, il semble également possible que l'image de certaines saintes occidentales puisse avoir été employée par les artistes iraniens afin d'illustrer le zèle des femmes musulmanes dans les affaires religieuses et dans les actes de piété.

Parmi les illustrations bibliques de ʿAli Qoli Jebādār par exemple, il existe deux portraits féminins assez semblables du type de la Madeleine repentante, dont on ne saurait dire s'ils se réfèrent vraiment à la disciple pénitente de Jésus,

124　La mère de ʿAbbās 1er est appelée *malakeh zamān* (la reine du temps) chez *Tārikh-é ʿālam ārā-yé ʿAbbāsi*, en insistant plusieurs fois sur le fait qu'elle jouissait d'une autorité absolue durant le règne de Khodābandeh. Elle était à l'origine de toutes prises de décisions. Voir *Tārikh-é ʿālam ārā-yé ʿAbbāsi*, pp. 223, 224, 226, 240, 248, etc.

125　J.-B. Tavernier (1676), p. 514 ; le P. J.-A. Du Cerceau (1742), pp. c-cj. Pour la mère de ʿAbbās II et le conseil secret dans son sérail voir J.-B. Tavernier (1676), p. 514.

126　Voir R. Matthee (1994), p. 90.

127　E. Kaempfer (1940), P. 31 ; après le règne de Shāh ʿAbbās II, Shāh donnait ses ordres au chef des eunuques, et celui-ci les transmettait aux nobles et amirs ; voir aussi *Dasmal* (2007) p. 173.

FIGURE 13 *« Madeleine pénitente »*, détail de fig. 10.

ou s'ils dépeignent simplement une femme pieuse et dévote. L'une des pages est signée ʿAli Qoli Jebādār formant le registre supérieur et est reliée par des nuages à la scène déjà mentionnée des deux dames en costumes européens (fig. 13). Il est plausible qu'il n'y ait pas de liaison thématique entre les deux parties de cette page, notamment parce que la scène du registre supérieur est signée séparément comme une œuvre indépendante. Elle a d'ailleurs été ajoutée ultérieurement à la page principale.

Cette femme est aussi habillée à l'européenne, mais son costume n'est pas de la même époque que celui des deux femmes du registre inférieur. Son costume ressemble plutôt à celui des saintes dans l'art sacré occidental. Bien que cette figure ait aussi été empruntée à l'iconographie européenne, les modèles exacts sont pourtant difficiles à retrouver. Le portrait semble bien être inspiré des œuvres baroques italiennes et françaises, notamment les Madeleine de Guido Reni (1575-1642), Pasinelli (1629-1700), et Simon Vouet (1590-1649). En revanche, la composition générale de l'image, ainsi que la pose du personnage sont semblables à celles d'une gravure profane intitulée *L'Air*, de John Sadeler, d'après un dessin perdu de Dirk Barendsz[128]. La figure est harmonieuse, bien que la tête soit un peu sous-proportionnée par rapport au corps ; en revanche, l'emploi de l'ombre et de la lumière sur le vêtement, le visage et les cheveux sont l'un des rares exemples de portraits effectués avec une parfaite compréhension de l'occidentalisme.

128 *The illustrated Bartsch* (70/3), n°. A84 ; Y. Porter (2000) suggère que cette image ait été sans doute réalisée d'après l'arrière-plan d'une gravure d'après Charles Le Brun, p. 14.

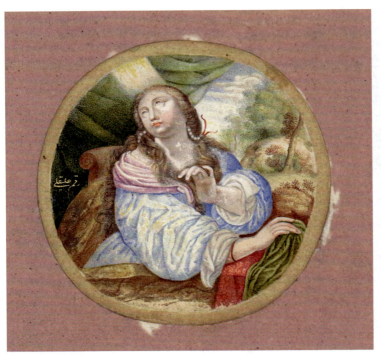

FIGURE 14 « Madeleine pénitente », attribué à 'Ali Qoli Jebādār, John Rylands Library, Ryl Indian Drawings 6, Manchester.
© THE UNIVERSITY OF MANCHESTER.

La deuxième image est signée 'Ali Qoli. Elle présente une femme semblable à la Madeleine au premier plan (fig. 14). Tournée vers la gauche le regard vers le ciel, elle tient ses longs cheveux dans une main, alors que, de l'autre main, elle retient son vêtement. Elle est assise sur un meuble qu'on ne voit qu'en partie. Le meuble se détache sur un rideau vert. L'arrière-plan laisse paraître la branche d'un arbre et une colline ; dans le lointain les arbres n'apparaissent plus que sous une forme esquissée.

Il est fort probable que l'œuvre soit inspirée de la *Magdalen Pénitente* de Melchior Küsel (1626-84)[129]. Il semble qu'il s'agisse d'un travail de Simon Vouet (1590-1649) créé entre 1628 et 1633. Michel Dorigny (1617-63) avait fait une gravure de ce tableau, qui a fourni un modèle à Melchior Küsel d'Augsbourg

129 Conservé à Wolfenbüttel, Herzog August-Bibliothek Wolfenbüttel, M. Küsel AB 3.7, voir A. Langer (2013), p. 203, pl. Abb. 86.

(1626-84). Küsel s'est souvent appuyé sur des sources françaises, pour ensuite être copié par les peintres émailleurs d'Augsbourg[130]. En effet, en considérant les dimensions bien particulières de cette peinture (dim. 4 × 4 cm), A. Langer propose d'y voir l'influence des peintures émaillées des montres de poches françaises ou européennes ayant eu, par leurs petites dimensions et leurs aspects facilement transportables, toutes les capacités pour influer sur la création des peintures occidentalistes safavides[131]. La technique, l'emploi de couleurs, et d'autres détails qui ressemblent fortement aux œuvres de ʿAli Qoli Jebādār permettent de lui attribuer cette peinture. Elle pourrait avoir été réalisée avec d'autres œuvres à sujets d'origine biblique, soit vers 1673-74.

Selon les *Evangiles*, Marie-Madeleine serait l'un des disciples de Jésus qui le suivit jusqu'à ses derniers jours. Parmi tous les autres disciples, il n'y a que Madeleine qui soit présente pendant la Crucifixion, la Résurrection et pendant les derniers séjours terrestres de Jésus[132]. De même, les quatre Evangiles la désignent comme le premier témoin de la Résurrection chargé d'en prévenir les apôtres[133]. Enfin, son nom apparaît plus fréquemment que celui d'autres femmes dans le *Nouveau Testament*, notamment au moment de la Crucifixion et de la Résurrection[134]. Donc, la Madeleine est probablement la femme la plus importante dans la vie de Jésus, après sa propre mère. Pourtant, le 14 septembre 591, le Pape Grégoire a statué sur le statut de Marie-Madeleine, la considérant comme étant la femme pécheresse des Evangiles[135] ; ce n'est qu'en 1969 que le

130 Cité chez A. Langer (2013), p. 203.
131 Ibid.
132 Il existe une très ancienne interrogation et une nombreuse littérature sur la nature des trois Marie mentionnées dans les *Evangiles* et sur l'éventuelle confusion de différents personnages : la Madeleine, la disciple de Jésus (*Jean* 20 : 11-18), Marie pénitente (*Luc* 7 : 36-50), et Marie la sœur de Marthe et Lazare (*Luc* 10 : 38-42). Pour plus d'informations voir : Jean Pirot, *Trois amies de Jésus de Nazareth*, éd. Cerf, 1986 ; Ève Duperray, Georges Duby, Charles Pietri, *Marie-Madeleine dans la mystique, les arts et les lettres*, Paris, 1989 ; De Boer Esther A., *Mary Magdalene, beyond the Myth* (SCM Press London, 1997) ; Jean-Yves Leloup, *L'évangile de Marie : Myriam de Magdala*, éd. Albin Michel, 1997 ; Suzanne Tunc, *Des femmes aussi suivaient Jésus. Essai d'interprétation de quelques versets des Evangiles*, éd. Descellée de Brouwer, 1998 ; Susan Haskins, *Mary Magdalen: The Essential History*, (Pimlico, 2003).
133 Marc, Matthieu et Jean désignent la Madeleine comme le premier et le seul témoin de la résurrection de Jésus.
134 Les versets concernant Madeleine dans les quatre *Evangiles* sont : *Marc* : 15.40, 16.1-2 ; *Luc* : 8.1 -8.3, 23-26, 23.49, 23.55, 24.10, pourtant Luc ne parle pas de l'apparition de Jésus à Marie-Madeleine ; *Matthieu* : 25.56, 27.55, 27.61, 28.1, 28.9-10 ; *Jean* : 11.2, 19,26-27, 20.1, 20.11-15, 20.18.
135 Pour le discours du Pape, voir S. Haskins (2003), p. 96.

Pape Paul VI a décrété qu'elle ne devait plus être révérée comme « pénitente », mais comme « disciple » du Christ.

Comme d'autres gravures européennes, les représentations de la Madeleine ont pu arriver en Iran par plusieurs voies compte tenu du fait qu'elle était un thème très populaire au XVIIe siècle en France, où d'innombrables variations de divers peintres existaient. Son histoire était relatée dans différents textes religieux comme *la vie de Jésus* et les *Evangiles* traduits en persan par des missionnaires européens en Iran[136].

Considérant la vision occidentale pour le moins ambiguë de Marie-Madeleine, il n'était pourtant pas évident que la belle pécheresse soit un sujet idéal à traiter au même titre que d'autres femmes de la *Bible* par la peinture iranienne. En général, les sujets d'origines bibliques des peintures occidentalistes sont de saintes femmes[137]. Il est donc peu probable que parmi ces images, la pénitence de Marie-Madeleine ait intéressé particulièrement les commanditaires ou les artistes. Si ces deux images représentent réellement Madeleine, il est sans doute plus raisonnable de penser que l'artiste a utilisé les images de la Madeleine afin d'évoquer l'image d'une croyante plutôt que celui d'une pécheresse repentante. En effet, dans l'art sacré européen, Marie-Madeleine est très souvent représentée en partie dénudée, avec ses cheveux longs et dénoués pour signifier son repentir et sa pénitence. Dans la majorité des images, elle pose sa main sur un crâne, symbole de vanité, et il y a souvent une croix dans ses mains ou quelque part dans l'image. Les deux images féminines de 'Ali Qoli Jebādār ne représentent probablement pas la Madeleine. Elles ne sont pas dénudées, bien qu'elles aient des cheveux longs et dénoués. Elles ne portent pas non plus de croix et on n'en trouve nulle part dans l'image. Bien que l'une des femmes ait un livre dans sa main, rien n'indique qu'il s'agit de *la Bible*. Donc, manifestement ces deux femmes ne se réfèrent ni à la Madeleine, ni

136 Le manuscrit *Persan 4* de la B.N est une traduction persane des Quatre Evangiles, achevée le 16 *Zul Hajja* 1041/4 juillet 1632, ff 112 ; voir F. Richard, « Catholicisme et Islam Chiite au « Grand Siècle » ; Autour de quelques documents concernant les Missions catholiques en Perse au XVIIe siècle », *Euntes Docete, Commentaria Urbaniana*, Pontificia Universitas Urbaniana, Rome, XXXIII, 1980/3, pp. 339-403, p. 344. F. Richard donne une série d'écrits religieux des missionnaires notamment français en persan. R. Ja'farian (1379), présente aussi différents missionnaires européens en Iran depuis l'époque de Khodābandeh jusqu'au règne de Shāh Soltān Hossein ; il donne aussi une liste des traductions des *Evangiles, l'Ancien Testament, La vie de Jésus Christ*, et d'autres textes religieux chrétiens, voir ibid., pp. 966-972.

137 Le Sacrifice d'Abraham fait partie des anciennes traditions irano-musulmanes, dont tous les récits de voyageurs témoignent. Nous ne la considèrerons donc pas comme étant dans la catégorie des images d'origine biblique proprement dite.

au christianisme au contraire d'une autre peinture iranienne, datée du XIXe siècle, représentant une figure féminine dans une grotte avec un crâne, un livre et une croix, autant d'éléments qui suggèrent qu'il s'agit là effectivement de la Madeleine repentante[138].

En revanche, elles pouvaient peut-être suggérer subtilement – dans un langage symbolique – l'implication des femmes dans les affaires pieuses et charitables (comme dans les *vaqf* ou l'aide aux nécessiteux) très visibles dans la société safavide d'Ispahan. Plusieurs femmes, soit de la maison du roi, soit parmi des nobles safavides se montraient actives dans l'espace public et religieux d'Ispahan, grâce aux *vaqf* ou projets architecturaux.

En effet, l'activité architecturale safavide la plus intense se situe à l'époque de 'Abbās 1er, mais elle s'est poursuivie jusqu'à la fin des Safavides, parfois au travers du patronage des femmes de sang royal et des nobles. En effet, comme leurs homologues du XVIe siècle, les femmes du sérail après 'Abbās 1er ont participé elles-aussi aux différents projets architecturaux. Ceci se manifeste notamment dans la construction de caravansérails et de monuments religieux, tout particulièrement celles de *madrasas*. La place des femmes à la cour déterminait l'importance, le nombre et la taille des structures créées[139].

Deux ancêtres de 'Abbās II ainsi que sa mère, Shahr Bānu Beigom la fille de Shāh Soleimān, et Maryam Beigom la tante de Soltān Hossein, sont parmi les femmes de sang royal qui ont patronné des constructions au XVIIe siècle[140]. Les épouses royales sont remarquablement absentes du patronage artistique, ce qui est dû probablement aux conditions de vie du sérail où seule celle qui arrivait à mettre son fils sur le trône était entourée d'honneurs. En cas de réussite, cette femme n'était donc plus une épouse, mais la mère du nouveau monarque, et probablement à la tête du nouveau sérail. D'ailleurs, il semblerait bien que le statut de mère ou de fille occupait une place plus importante par rapport à celui d'épouse dans l'institution safavide. Dans les *Hadiths* chiites Fatima aussi a plus souvent été considérée comme la fille du prophète et la mère de Hasan et Hossein (et d'autres Imāms chiites) que comme l'épouse de 'Ali.

138 Non signée et non datée, probablement XIXe siècle, 15.3 × 19 cm, Freer gallery (S1998.215).
139 Pour les constructions patronnées par des femmes safavides voir S. Blake (1998), pp. 407-429.
140 S. Blake donne un plan dans lequel il montre les bâtiments construits à l'époque Safavide, leurs dates, leurs mécénats, etc. dans la page 412 ; pour plus d'informations sur des caravansérails patronnés par des femmes, voir S. Blake (1999), pp. 121 et 124. Il se réfère à « A list of the Caravansarais of Isfahan », la collection des manuscrits persans conservée à la British Library, Sloane 4094, ligne 103-17 et 54-58.

Le mécénat artistique des femmes safavides se manifeste notamment à partir de 1640 et continue jusqu'à la dernière décade de la dynastie en 1710. Pendant cette période, les femmes de la cour royale ont fait construire quatre écoles, deux caravansérails, une mosquée, une maison de plaisance, et un *hammām*. La majorité de ces constructions a bénéficié également d'un *vaqf* (donation pieuse)[141]. Entre 1079/1668 et 1104/1692, les femmes de l'entourage de Shāh Soleimān firent construire plusieurs complexes en leur donnant de riches *vaqfs* afin d'assurer la maintenance et l'activité de leurs mécénats.

Bien qu'il semble que ces participations architecturales n'aient pas eu de grande influence sur le plan urbanistique à Ispahan, il faut cependant s'interroger sur l'origine de cette participation et sur son impact social. Les écoles coraniques par exemple, figurent parmi les constructions privilégiées du patronage féminin safavide du XVIIe siècle, époque pendant laquelle la construction des mosquées occupe peu de place. La majorité des constructions qui furent patronnées par des femmes d'Ispahan ont donc eu une fonction religieuse chiite, puisque les écoles servaient en effet à célébrer et notamment à propager le chiisme. La deuxième moitié du XVIIe siècle a d'ailleurs coïncidé avec la propagation du chiisme duodécimal[142]. Les femmes ont donc aussi participé à ce mouvement en construisant des écoles, et en accordant des *vaqfs* aux lieux sacrés chiites comme aux mausolées des Imāms à Machhad et Karbala[143].

Les *vaqfnāmeh* sont les documents les plus précis qui témoignent des activités socio-artistiques des femmes safavides (notamment après Shāh 'Abbās 1er)[144]. Parmi 59 *vaqfnāmeh* concernant l'époque safavide conservés à *Edāreh moqufāt* (l'Institut des fondations pieuses) d'Ispahan, 17 émanent de femmes, soit 29% de tous les *moqufāts* (des donations). Sur ce nombre, 6 sont attribués

141 N. Ahmadi (1381/2002), pp. 19-36, notamment pp. 23-25.
142 Parmi plusieurs études sur le sujet voir par exemple R. Matthee (2012), pp. 173-196 ; Ja'farian, Rasul, « Pishineh-yé tashayo' dar Isfahan », *Maqālāt-é tārikhi, daftar-é sevvom*, Qom, deuxième, 1376/1997, pp. 305-339.
143 N. Ahmadi (1376/1997), p. 184.
144 N. Ahamadi (1390/2011), p. 12. Pour plus d'informations sur le *vaqf* voir S. Blake (1999), pp. 163-166 ; J. Satari (1375/1996), p. 40. Un *vaqf* consiste à rendre inaliénable une propriété et à en utiliser l'usufruit pour des actes charitables ; la plupart du temps les donations sont des propriétés foncières dont les bénéfices sont souvent consacrés aux mausolées des Imams, aux orphelins et aux pauvres, aux mosquées, et parfois aux écoles religieuses. L'un des premiers *vaqf* de femmes publié dans le monde iranien est daté de 974/1566-67, il s'agit du *vaqf* de Fātemeh Khātun, la fille de Mohammad Beik Soltān Malek Shāh, voir M. Mahrizi (2001), pp. 28 et 42- 43.

à des écoles religieuses, 5 aux mausolées des Imāms, 3 aux orphelins et aux gens pauvres, et 3 aux propres enfants des donatrices[145].

Selon le texte de la majorité des *vaqfs*, le donateur cherche le *thavāb-é okhravi* ou la paix et la récompense au Paradis. Pourtant, il faut se demander si tous les donateurs cherchaient réellement une récompense spirituelle ou un bénéfice plus matériel dans ce monde. En effet, il n'est pas évident de cerner le but des *vaqfs* ainsi que les vrais désirs et les véritables intentions des *vāqefs*. On peut se demander si les raisons n'étaient pas plus personnelles que religieuses, ou comme il est fort plausible, si ce n'était pas, avant tout, une bonne façon d'immortaliser ainsi le nom de *vāqefs* au sein de la société, notamment quand il s'agit de *vaqfs* aux écoles, aux gens pauvres ou aux mausolées des Imāms.

D'ailleurs, en considérant que la tendance générale de la société et la politique de l'État était alors la propagation du chiisme, le choix des *vaqfs* est effectivement opportun. Les femmes du sérail, souvent absentes de la vie publique, pouvaient effectivement apparaître de cette façon dans la société, probablement au moment même où elles ont réussi à occuper une place dominante à la cour. D'ailleurs, les *vaqfnāmeh* sont l'un des rares endroits où les femmes se présentent sous leur propre nom ; Maryam Beigom, par exemple, a bien cité son nom à la fois dans le *vaqfnāmeh* de sa *madrasa*, mais aussi sur le portail de l'école elle-même[146].

L'un des *vaqfs* de la mère de Shāh Soleimān confirme en effet l'hypothèse de l'immortalisation du nom ou du rôle des femmes donatrices. La reine mère était effectivement l'une des femmes donatrices les plus actives du règne de Shāh Soleimān. Puissante dans le sérail et la cour, elle a accordé au moins trois *vaqfs* à différentes occasions[147]. Alors que la majorité des *vaqfnāmeh* de l'époque utilisaient l'expression habituelle « pour la récompense éternelle », l'un des *vaqf* de la reine mère précise bien que ceci est un *nazr* (vœu) pour la santé menacée de son fils, Soleimān[148]. À cette occasion, elle a vendu certains de ses bijoux (par l'intermédiaire de Āqā Mobārak, le *rish séfid* du sérail) afin d'acheter des propriétés pour en offrir le revenu aux mausolées de l'Imam

145 Voir N. Ahmadi (1376/1997) pour les listes des *vaqf*, p. 174 ; S. Blake (1999), p. 157 ; F. Zarinbaf-Shahr (1998), pp. 247-261, notamment pp. 251-255.

146 N. Ahmadi (1376/1997), p. 229.

147 Aux lieux saints de Karbala en 1079/1668, à quatre de ses *gholāms* en 1099/1687, et au mausolée de Shams al-din dans la banlieue d'Ispahan en 1100/1688. Voir Ibid., p. 176, 185 ; M. Mahrizi (1389/2011), p. 37 compte 4 *vaqfs* pour la mère de Shāh Soleimān ; les trois déjà mentionnés et un Coran donné à *Astāneh Hazrat-é Ma'sumeh* (mausolée de Ma'sumeh à Qom) en 1098. Le troisième *vaqf* de la mère de Shāh Soleimān a été donné à 4 de ses *gholāms* en 1099/1687.

148 N. Ahmadi (1390/2011), p. 223.

Hossein à Karbala[149]. Puisque le *vaqfnāmeh* est daté de 1079/1668-69, il s'agit probablement de la maladie de Shāh Soleimān des premières années de son règne vers 1078/1667-68.

Donc, il semblerait qu'outre les raisons confessionnelles, participer aux affaires sociales, être perçues par le public et être présentes dans la société, soient parmi les raisons véhiculées par les constructions des femmes et leurs *vaqfs* au XVIIe siècle. En accord avec la politique d'alors, les participations féminines souvent religieuses pouvaient apporter légitimité, respect et faveur sociale du *vāqef*[150].

Les *vaqfs* et le mécénat des constructions d'écoles et de sites religieux sont considérés comme témoignant de la présence des femmes de la cour royale au sein d'une société musulmane, donc patriarcale et traditionnaliste. Il serait cependant étonnant que le patronage et la présence des femmes de la cour se soient limités aux actes publics. En effet, il est probable que ces femmes se soient occupées aussi d'un autre genre de patronage comme la commande d'objets d'art, à l'instar de leurs homologues du XVIe siècle. Grande activité de prestige, le mécénat artistique, fut toujours une partie intégrante de chaque structure du pouvoir en Iran ; les œuvres d'art démontraient non seulement la richesse économique et culturelle de leurs commanditaires, mais aussi leurs intérêts politiques. Étant un centre de pouvoir, même pendant un temps assez bref, les femmes du sérail de Shāh Soleimān pouvaient montrer aussi leur intérêt pour les arts et l'architecture.

Alors qu'il existe des sources primaires confirmant la participation des femmes de l'entourage du roi aux projets architecturaux et sociaux, il n'existe pratiquement aucun indice concernant leur patronage dans le domaine de l'art. En général, les chroniques concernant le règne de Shāh Soleimān ou de Shāh Soltān Hossein ne s'intéressent pas à la vie culturelle de la cour, aussi celle des femmes est bien évidemment la grande absente. Pourtant l'une des particularités artistiques du règne de Shāh Soleimān est l'existence de peintures occidentalistes avec des femmes comme sujet principal. Puisque nous sommes confrontés au manque absolu de sources écrites sur la nature des commanditaires de ces peintures, le choix même des sujets représentés et leur thématique nouvelle et audacieuse, si l'on considère les structures traditionnelles de la société iranienne, pourraient peut-être nous indiquer une autre piste : celle de femmes s'intéressant justement à la représentation d'autres femmes, donc un patronage féminin qui, à l'époque, s'identifiait probablement aux femmes du sérail royal et à leur importance accrue.

149 Ibid., p. 185 et 227.
150 N. Ahmadi (1376/1997), p. 198.

La représentation des femmes étrangères, comme la Vierge, la Madeleine ou Judith pourrait peut-être donc bien avoir remplacé celle des Iraniennes-musulmanes. En choisissant précisément des épisodes bibliques, les peintures occidentalistes pourraient avoir voulu désigner symboliquement les femmes de l'entourage de Shāh Soleimān. Judith désignerait non seulement le pouvoir caché derrière le trône du Shāh, mais témoignerait également de la sagesse et de la bravoure des femmes de la cour royale. La Vierge représenterait peut-être la reine mère et accompagnée de la Madeleine repentante, elles évoqueraient des femmes donatrices safavides, et donc une référence à leur spiritualité, à leur zèle religieux et à leur implication dans les actions caritatives.

Des nus fameux ou Shirin occidentalisée

Parmi les peintures occidentalistes de 'Ali Qoli Jebādār, il y en a deux qui représentent les nus féminins ; le premier est une représentation de Suzanne et les Vieillards (fig. 15). Bien que le récit de Suzanne au bain soit l'un de ces

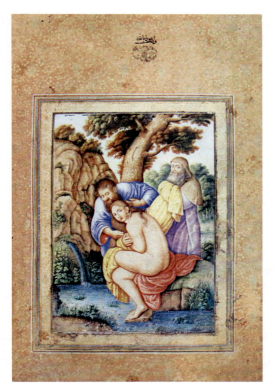

FIGURE 15
« Suzanne et les Vieillards », 'Ali Qoli Jebādār, raqam-é gholām zādeh-yé qadimi 'Ali Qoli Jebādār (travail du fils d'un ancien serviteur, 'Ali Qoli Jebādār), non daté probablement 1673, gouache sur papier, album indo-persan vendu à l'hôtel Drouot le 23 juin 1982, salle 7, étude L. G. B. T., expertes : J. Soustiel, M.-C. David, lot H, n° 7, collection privée.

récits bibliques, on peut classer cette peinture dans une catégorie plus vaste représentant les scènes de bain, dont d'autres images occidentalistes signées ʿAli Qoli Jebādār ou Mohammad Zamān font partie.

Le récit de Suzanne au bain ou Suzanne et les Vieillards constitue le 13ᵉ chapitre du *livre de Daniel*. Il s'agit d'un épisode biblique racontant qu'une jeune femme, alors qu'elle prenait son bain, est surprise par deux vieillards et refuse leurs propositions malintentionnées ;

> *Comme elle était très délicate et fort belle à voir et qu'elle était voilée, ces misérables lui firent ôter son voile pour se rassasier de sa beauté*[151].

Cette peinture est inspirée de La chaste Suzanne de Rubens dont Michel Lasne (1590-1667), Lucas Vosterman (1595-1675) et Paulus Pontius (1603-58) ont fait des gravures[152]. La position des personnages dans l'œuvre de Jebādār s'inspire de la gravure de Vosterman[153], pourtant l'image présente une œuvre complètement nouvelle. Suzanne est plus fine du fait de la suppression visible des muscles du dos, des bras et des pieds. Les portraits sont aussi changés, probablement en s'inspirant d'autres images. Mais le changement le plus incontestable se trouve à l'arrière-plan ; le modèle original représente une scène de bain à près d'un bâtiment, à côté d'une fontaine et d'un escalier dont on aperçoit trois marches. ʿAli Qoli Jebādār, en revanche, présente cette scène dans un paysage proche de celui de la peinture iranienne : un arbre, un rocher et une source naturelle qui coule aux pieds de Suzanne.

« Suzanne et les Vieillards » était l'une des pages de l'album indo-persan qui fut vendu à Paris. Le même sujet est également traité en 1178/1764 sur la page recto du même album par Mohammad Bāqer. Il est curieux de remarquer que les deux pages sont signées par une même main, probablement celle de Mohammad Bāqer qui était chargé de rassembler les œuvres d'art safavides pour Nāder Shāh. Bien que l'interprétation de Suzanne et les Vieillards de Mohammad Bāqer ressemble bien à celle de Jebādār, ce dernier a traité les figures et les détails de manière bien plus raffinée et délicate. Enfin, les deux pages portent une inscription de *vaqf*, accompagnée par l'invocation *aʿuzo bé l'llāh*, « chercher refuge en Dieu [face à la tentation du Diable] ». La troublante nudité de la figure féminine justifie probablement ce vœu pieu de la part du

151 *Daniel*, 13 : 31-33.
152 Lucas Emil Vosterman le Vieux (1595-1675), d'après P. P. Rubens, 37 × 28, gravure sans marge ; voir également E. Rouir (1974), p. 88.
153 Anvers, Rubenhuis, Inv. n° P287 ; voir aussi *Rubens e sens Gravadores* (1978), fig. 86.

vāqef. Il semble cependant surprenant de constater qu'une telle image ait pu être considérée comme un *vaqf.*

Une autre peinture dans la catégorie des scènes de bain signée 'Ali Qoli Jebādār est datée de 1085/1673 (fig. 16)[154]. Il est probable que l'artiste ait eu un modèle comme la gravure de *Vénus et l'Amour endormis* d'Odoardo Fialetti (1573-1638) artiste et graveur vénitien[155]. La pose de Vénus est identique, mais 'Ali Qoli Jebādār a mis la poitrine en valeur en supprimant les ombres. Cupidon endormi est curieusement remplacé par des fleurs à côté d'un ruisseau coulant aux pieds de Vénus. Enfin, le paysage, la végétation et l'arrière-plan sont aussi largement modifiés ; le personnage se repose sous un arbre à côté d'un lac qui s'ouvre à l'orée d'une forêt.

Vénus a été reproduite par l'artiste occidentaliste encore une fois. Signée par Mohammad Zamān et datée de 1087/1676, elle est réalisée d'après une gravure de Raphael Sadeler (figs.17)[156]. Bien que la pose générale de Vénus et Cupidon ressemble au modèle, les détails sont bien différents. Vénus, comme Suzanne est plus fine et n'a plus de muscles saillants, elle a des cheveux longs et des boucles d'oreilles de perles. Cupidon n'est plus musclé non plus et un morceau de tissu bleu cache sa nudité. Il tient un bâton à la place de l'arc d'amour dans le modèle original.

Les changements les plus incontestables sont encore dans la composition générale ; Vénus se repose sous un arbre – semblable à celui de Suzanne – avec derrière elle, le lac et la forêt. La figure du satyre est totalement supprimée, ce qui change complètement le sens de la peinture originale. Il ne s'agit plus de « Jupiter et Antiope », mais plutôt d'une femme se reposant après le bain, et Cupidon ne la protège plus contre les assiduités importunes, mais semble seulement veiller sur elle.

154 Il existe deux autres copies de cette scène dans la peinture iranienne du XVIIIᵉ siècle : l'une est signée *kamtarin Mohammad Bāqer* et datée 1178/1765, Chester Beatty Library, 282.VI, et l'autre signée : *mashq-é kamtarin Abu al-Hasan 1189/1775*, Christie's Londres, 24 nov. 1987, n° 41. Selon les informations données par N. Allam Hamdy (1979), le folio singé 'Ali Qoli Jebādār appartiendrait à l'une des collections de Rijksmuseum. Jusqu'à la rédaction de ce texte, cependant, nos recherches pour trouver ce folio restaient sans succès et n'ont pas abouti à un résultat précis. Nous avons donc décidé de publier la copie assez fidèle de Mohammad Bāqer de l'œuvre de 'Ali Qoli Jebādār.

155 « Vénus et Cupidon endormis », d'après la série des *Jeux de l'Amour* gravée en 1617 par Odoardo Fialett (1573-1638), gravure, 14.6 × 9.8 cm, British Museum, U.5.35. Une autre copie se trouve au Musée de Beaux Arts de Nancy (TH.99.15.4281), 15 × 10 cm.

156 « Jupiter et Antiope », Raphael Sadeler (1560-1628) après Maerten de Vos (1532-1603), Avant 1603, 17.9 × 20.3 cm, gravure, British Museum, 1937,0915.403, Londres.

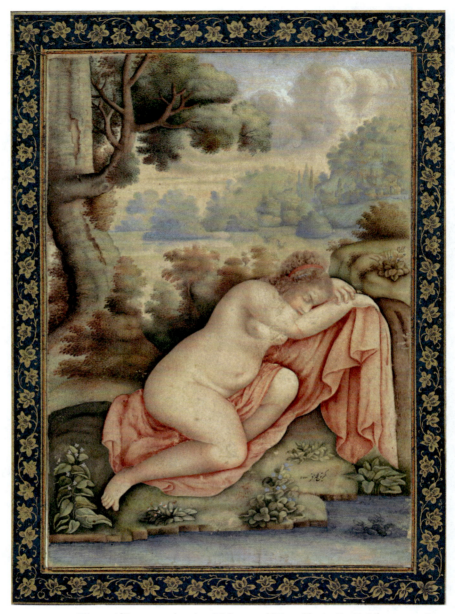

FIGURE 16 « Vénus et l'Amour *endormis* », Mohammad Bāqer, Chester Beatty Library, CBL Per 282.6.
© THE TRUSTEES OF THE CHESTER BEATTY LIBRARY, DUBLIN.

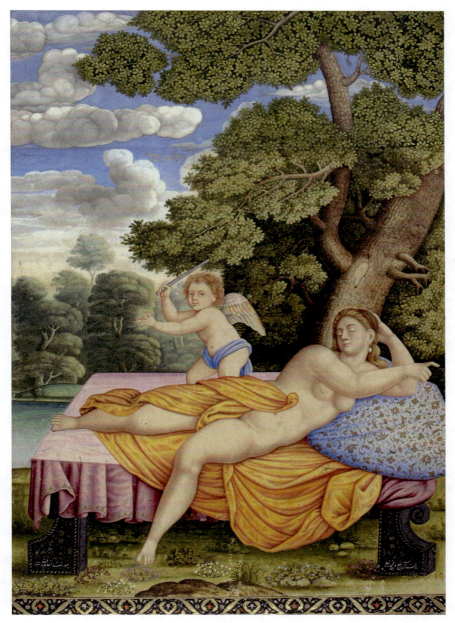

FIGURE 17 « Vénus et Cupidon », Mohammad Zamān, 1087/1676-77, gouache, encre et or sur papier, 17.9 × 24 cm, Académie des sciences de Russie, Institut de manuscrits orientaux, album E-14, fol. 86r, Saint-Pétersbourg.
© THE INSTITUTE OF ORIENTAL MANUSCRIPTS OF THE RUSSIAN ACADEMY OF SCIENCES.

Dès le début de l'ère islamique, la représentation de femmes nues avait sa place dans les cours royales des dynasties musulmanes[157]. Ces images existaient également dans l'art iranien depuis plusieurs siècles, et l'une des premières attestées se trouve sur une assiette lustrée datée de 607/1210, représentant une femme nue flottant dans un étang[158]. La majorité des femmes nues de la peinture classique iranienne se fonde sur la littérature persane, qui paraît être une source abondante pour fournir des images de femmes nues. L'*ajāyeb al-makhluqāt va gharā'eb al-moujudāt* (*Des merveilles créatures et d'êtres vivants*) de Qazvini, par exemple, mentionne des territoires peuplés d'habitants allant nus, comme les îles de *Rāmi* ou de *Waqwāq* dans la mer de Chine. Cette dernière île aurait eu une reine ne portant aucun vêtement avec 4000 filles nues à sa disposition[159].

Les femmes nues apparaissent également dans les ouvrages religieux comme les représentations d'Eve dans l'*Āthār al-bāqieh* de Biruni[160], ou le *Fālnāmeh*[161]. L'un des épisodes de ce dernier montre par exemple, des femmes nues sauvées des peuples de la mer par l'Imam Rezā[162].

Les scènes de bain sont pourtant des scènes où l'on représente le plus souvent des femmes nues, ce dont le *Khamseh* de Nezāmi offre plusieurs exemples. La fille du roi du septième climat dans le *Hafte peikar* (*Sept portraits*), conte l'histoire d'un jeune homme espionnant le bain des femmes par un trou dans le mur, des filles nues aux seins comme des grenades[163]. L'*Eskandar Nāmeh* (*l'Histoire d'Alexandre*) parle d'une île où des filles sortent toutes les nuits de la mer en chantant et dansant[164], et, bien sûr, *Khosrou et Shirin* décrit la fameuse histoire de Shirin au bain.

157 Comme les scènes de bain des fresques de Qusayr'Amra sous le règne des Umayyades ; voir Arnold (1965), p. 85. Voir également Nadia Ali, *Processus de fabrication de l'iconographie omeyyade : l'exemple des décors palatiaux du Bilad as-Sham*. Thèse de Doctorat, Université d'Aix-Marseille, 2008.

158 Shamsuddin al-Hasani Abu Zayd, assiette, pâte siliceuse peinte sous glaçure lustrée, 3.7 × 35.2 × 35.2 cm, Kashan, Iran, décembre 1210, Seldjukide Freer Gallery (F1941.11) ; voir également N. Allam Hamdy (1979), pp. 430-438, notamment p. 433.

159 L'*ajāyeb al-makhluqāt*, pp. 101-102 ; B. W. Robinson (1980), p. 229 ; pour un résumé des représentations de femmes nues, Voir N. Allam Hamdy (1979), tout particulièrement p. 431.

160 Folios 16a et 48b de Manuscrit n. 161 d'Edinburgh University Library.

161 A. Tokatilan (2007), p. 22.

162 M. Farhad (2009), p. 135, pl. 29.

163 Pour des exemples de l'illustration de cette scène voir E. Stchoukin (1977), pl. IV, pl. XXXVIII b, pl. LXII a ; aussi N. Allam Hamdy (1979), pp. 432-433.

164 *Eskandar Nāmeh*, versé 2633-2636.

À partir du XVIIe siècle cependant, en s'éloignant des textes littéraires, les gravures et les emprunts européens sont devenus de nouvelles sources d'inspiration pour les artistes iraniens. Deux pages de peintures signées Rezā 'Abbāsi, datables de 1590-92, sont par exemple les premiers nus féminins allongés dans la peinture iranienne[165]. Inspirées de *Cléopâtre* de Marcantonio Raimondi[166], le sujet a été reproduit plusieurs fois durant le XVIIe siècle non seulement par l'artiste lui-même, mais également par ses descendants comme Afzal Tuni, Mo'in Mosavver et Mohammad Qāsem[167].

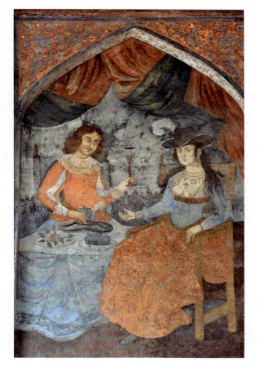

FIGURE 18
« *Une femme et un homme en habits européens en train de boire du vin* », Tālār sud du palais de Chehel sotun, *Ispahan*.
© NEGAR HABIBI.

165 Il s'agit de deux peintures dont l'une est actuellement à la Freer Gallery (FGA 54.24) et l'autre dans une collection privée. Voir Sh. Canby (1996), cat. 7, 8 et fig. 28 ; S. Babaie (2009), pp. 124-125. Voir également A. Langer (2013), p. 180. Pour la définition de *nu* voir par exemple, Kenneth Cark, *The Nude : A study of Ideal Art*, Londres, 1956.
166 Marcantonio Raimondi, « Cléopâtre » d'après Raphael, XVIe siècle, 11.4 × 17.5 cm, gravure sur papier, Harvard Art Museum/Fogg Museum (B. 199, D. 126), Boston.
167 Voir S. Babaie (2009), figs. 1, 3, 4. Pour une liste des nus dans la peinture iranienne voir notamment N. Allam Hamdy (1979), p. 431-34.

Les femmes nues ou aux torses nues sont également apparues dans les peintures murales et leur nombre a notablement augmenté à partir de la fin du XVIe et au début du XVIIe siècle. L'une des peintures murales du *tālār* sud du palais de *Chehel sotun*, par exemple, montre une femme et un homme aux habits européens en train de boire du vin (fig. 18). Le col de la robe de la femme est tellement ouvert que ses seins sortent entièrement. Les femmes aux torses nus se trouvent également sur les murs des maisons des Arméniens. L'un des murs de la maison de Sukiās représente deux scènes de banquet et de festin entre plusieurs hommes et femmes, tous habillés à l'européenne. Les hommes, totalement vêtus, serrent dans leurs bras les femmes dépoitraillées et leur offrent des verres de vin (fig. 19)[168].

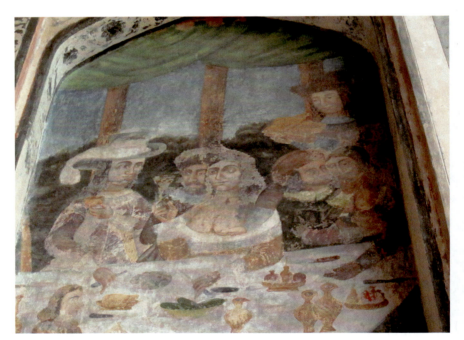

FIGURE 19 « *Une scène de festin* », (*détail*) *Paroi est du* tālār *nord de la maison de Sukiās.*
© NEGAR HABIBI.

168 S. Babaie (2009) propose que ces scènes de boisson puissent être des représentations du vin selon les conceptions à la fois mystiques et profanes de l'extase dans la littérature persane, voir ibid., p. 132.

La majorité de ces femmes habillées à l'européenne sont torses nues et boivent du vin avec des hommes. La question qui s'impose ici est de savoir si elles sont de simples éléments de décors[169], ou si elles représentent des prostituées[170]. Il paraît en effet que certaines peintures de femmes nues – moins fréquentes avant le XVIIe siècle et plus nombreuses entre le XVIIIe et le XIXe siècle – puissent représenter des prostituées. Au début du XVIIe siècle, Shāh 'Abbās 1er avait fait décorer son palais royal d'Ashraf avec des scènes montrant des femmes nues, pour l'un de ses fils amoureux. Les ruines du palais de *'emārat-é Cheshmseh* (le pavillon de la source), daté de 1612, témoignent de ces scènes[171]. Par contre, Shāh 'Abbās II considéra les images érotiques contraires à la morale publique, et fit fermer les portes des chambres recélant ces peintures[172]. À la fin du XVIIe et au début du XVIIIe siècle, des femmes torses nues apparurent aussi sur les *qalamdān* (plumier), certaines fois dans des scènes pratiquement érotiques. Un *qalamdān* signé Hāji Mohammad représente trois scènes d'amour entre trois couples[173] ; la femme du côté droit n'est pas entièrement nue, mais sa pose avec les jambes écartées témoigne visiblement d'ébats amoureux.

La question des femmes safavides voilées ou dévoilées accompagne souvent celle du statut des femmes et de son évolution générale au cours de la dynastie. Alors que les femmes des premières décennies étaient moins coupées de la société, montaient à cheval comme les hommes et participaient à la guerre, les femmes de la fin de la dynastie étaient non seulement plus cloitrées, mais aussi plus voilées. Comme il est mentionné dans les récits des voyageurs, elles étaient si vêtues que la seule partie visible était leurs yeux et leur nez[174]. On peut donc se demander si les prostituées s'habillaient – avaient la possibilité de s'habiller – différemment des dames respectables.

R. Matthee suggère que bien que toutes les femmes de la deuxième moitié de la dynastie safavide aient été effectivement plus enfermées et moins libres,

169 E. Sims (1979), pp. 408-418, notamment p. 415.
170 Sh. Canby (2009), p. 20. L'étude de S. Babaie (2009) est digne d'intérêt : elle ne s'y occupe pas de la nudité de ces femmes, mais de leurs raisons d'apparition dans la peinture iranienne, notamment en considérant le regard des Iraniens sur les Européens et leur coutume du célibat, voir notamment pp. 128-131.
171 T. Arnold (1965), p. 87.
172 D'après le récit de voyage de Sir William Ouseley qui visita la Perse deux siècles après le règne de 'Abbās 1er, cité chez T. Arnold (1965), p. 87.
173 Daté de 1124/1712-13, 36.5 × 8.8 × 8.2 cm, La collection d'art Islamique de Nasser D. Khalili (LAQ361).
174 John Bell, *Travels from St. Petersburgh in Russia to Various parts of Asia*, p. 46, cité chez R. Matthee (2011), p. 99, 110.

les femmes nobles en milieu urbain étaient généralement voilées dès le début de la dynastie[175]. En effet, selon les récits de voyageurs les femmes safavides étaient toujours voilées de la tête jusqu'aux pieds[176] ; « les femmes montaient à cheval comme les hommes, et s'habillaient comme les hommes, sauf qu'elles mettaient un foulard blanc au lieu de casque (…) elles étaient très belles, même si leur visage n'était pas visible[177]. » Les Carmélites qui étaient en Iran signalent aussi que les femmes portaient un vêtement long avec un foulard blanc qui les couvrait entièrement[178]. D'ailleurs, les femmes non musulmanes se couvraient aussi et, bien qu'elles ne cachassent pas leur visage, leurs cheveux n'étaient pas visibles[179].

Il semble que le statut des prostituées était différent de celui des autres femmes citadines ou nomades. Il y avait entre 12.000 et 14.000 prostituées à Ispahan[180]. Elles étaient omniprésentes dans l'Iran safavide, notamment parce qu'elles dansaient et chantaient dans les cérémonies privées ou publiques. La danse des femmes datait probablement de l'époque des Achéménides en Iran, bien qu'elle ait eu mauvaise réputation, notamment dans l'ère islamique. Donc, ce n'était pas les femmes respectables qui s'occupaient de la danse et de la musique, mais les courtisanes et les prostituées[181].

À l'époque safavide, la danse se combinait notamment avec la prostitution, tout particulièrement à la cour royale, où les invités du roi pouvaient également bénéficier des services sexuels des danseuses du roi, si ce dernier leur offrait un tel plaisir[182]. En 1685 et afin de respecter la morale et la religion, Shāh Soleimān fit interdire la danse et la musique des femmes à sa cour pendant un an, notamment pendant les réceptions royales comme les assemblées données aux ambassadeurs étrangers[183].

Les prostituées jouaient également un rôle économique dans l'État safavide, puisqu'elles fournissaient une partie considérable de l'impôt[184]. D'ailleurs, certaines, comme celle qui était connue sous le nom de *12 tomāni*, participaient aux

175 R. Matthee (2011), pp. 103-105.
176 J.-B. Tavernier (1676), p. 635 ; J. Chardin (1811), IV : 10-11 ; pour les femmes plébéiennes voir J. Fryer (1909-15), 3 : 129, et Du Mans (1995), 2 : 72.
177 Michele Membré, *Mission to the Lord Sophy of Persia (1539-1542)*, trans. A. H. Morton, Londres 1993, p. 25, cité chez F. Zarinbaf-Shahr (1998), p. 247.
178 *A chronicle of the Carmelites in Persia* (1939), I : 157.
179 J. Chardin (1811), II : 22-23 ; R. Du Mans (1995), II : 32.
180 J. Chardin (1811), II : 205.
181 R. Matthee (2000), pp. 121-151, p. 139 ; Pour la danse en Iran, voir A. Shay (1995), pp. 61-78.
182 R. Matthee (2000), p. 138.
183 E. Kaempfer (1940), 281-82.
184 Ibid., p. 94 ; Kaempfer évalue le nombre des prostituées d'Ispahan à 15.000.

projets architecturaux. Nommée *12 tomāni* parce qu'elle prenait cette somme à ses clients à leur première visite, elle avait bâti non seulement une maison en plein cœur d'Ispahan, que Chardin, y séjournant à son arrivée en 1664 ou 1665, décrit comme « un vrai bijou »[185], mais elle fit également construire une maison de plaisir au début du XVIIe siècle[186].

Les prostituées s'habillaient comme les autres femmes, voilées mais avec des voiles plus courts et moins couvrants que ceux des femmes respectables. En effet, c'était leur comportement qui les faisait remarquer facilement[187]. « La fameuse Sakineh » réalisé par Jāni Farangi sāz est probablement le portrait d'une courtisane connue de l'époque. L'image présente une femme quasiment tête nue, puisque ses longs cheveux sont visibles. Il est cependant probable qu'il s'agisse d'une scène privée et qu'elle soit présentée avec une coiffure qu'elle n'aurait pas adoptée dans la rue. En effet, une page de l'album de Kaempfer attribuée à Jāni Farangi sāz, présente *ravesh-é qahbeh-yé bāzār* ou la figure d'une prostituée de bazar[188]. On y voit une femme assise devant un mollā et en train de fumer son narguilé. Elle est complètement couverte, à l'exception de son visage. Ses cheveux longs et noirs jaillissent également de son voile.

Ainsi, les femmes nues, torse nu ou semi nues issues des peintures murales ou des pages de peinture ne paraissent pas pouvoir être associées à une catégorie sociale précise[189]. De même, il n'est pas évident de les catégoriser notamment selon leur costume. On peut, tout au plus, remarquer que des danseuses des grandes peintures murales de *Chehel sotun* sont toutes entièrement habillées, alors que leurs fonctions ne pouvaient pas être exercées par des femmes honnêtes et respectables. Les danseuses représentées dans l'Album *Mansur* ne sont pas non plus nues ou semi nues, mais elles sont toutes bien vêtues[190].

Il semble plutôt que ce soit la gestuelle et la position des personnages qui puissent peut-être indiquer leur place dans la société et leurs rôles dans les peintures. Ainsi, il paraît probable que les femmes en tenue européenne représentées sur les peintures murales des maisons des Arméniens, figurent des prostituées, notamment en considérant leurs différentes attitudes. Elles sont probablement ivres dans les bras d'hommes ivres aussi, qui essaient de

185 J. Chardin (1811), 7 : 409-413.
186 S. Blake (1998), p. 412.
187 Pour les prostituées voir J. Chardin (1811), II : 210-213, 215-216 et 7 : 417 ; R. W. Ferrier (1998), p. 395 ; J. Fryer (1967), III : 128.
188 « Un mollā persan avec une prostituée de bazar », Album of Persian Costumes and Animals with Some Drawings by Kaempfe, British Museum, 1974,0617,0.1.11.
189 À ce sujet, différentes hypothèses sont notamment élaborées par S. Babaie (2009 et 2013).
190 Voir B. W. Robinson (1976b), pp. 251-260.

caresser leur poitrine. En considérant la posture de la femme représentée dans le *qalamdān* de Hāji Mohammad, on peut en déduire qu'elle pourrait être aussi une courtisane, alors qu'elle est presque entièrement habillée.

Parallèlement, nous pourrons nous demander si les femmes nues sont systématiquement considérées comme étant des courtisanes. En effet, être voilée ou dévoilée, nue ou habillée ne confirme pas réellement le statut d'une femme dans la peinture iranienne. Il faut donc se demander si les femmes presque entièrement dénudées des peintures de 'Ali Qoli Jebādār ou/et la Vénus de Mohammad Zamān peuvent être considérées comme des prostituées, ou si elles relèvent d'autre(s) concept(s) plus flous ayant trait à la sensualité privée. Est-ce que ces œuvres étaient faites à la demande d'un commanditaire, ou sont-elles un modèle pour l'artiste afin d'améliorer sa maîtrise dans l'art de la figure[191] ?

Les études du XXe siècle ont souvent tendance à attribuer une certaine indépendance aux artistes occidentalistes safavides. Les œuvres à sujets bibliques et européens sont donc souvent considérées comme relevant des choix personnels et religieux des artistes. C'est le cas de Mohammad Zamān, considéré pendant un certain temps comme un musulman iranien converti au christianisme, et de 'Ali Qoli Jebādār, un artiste d'origine *farangi* converti à l'Islam.

Il paraît cependant peu probable qu'à l'époque, les artistes iraniens aient eu autant d'autonomie pour choisir leurs sujets. Sādeqi Beig Afshār, actif à la fin du XVIe siècle et au début du XVIIe siècle, jouissait une certaine indépendance grâce à laquelle il créait des œuvres d'art sans avoir de commande précise de la part d'un mécène[192]. Pourtant, Rezā 'Abbāsi a bien été disgracié et expulsé de la cour au XVIIe siècle, quand il a modifié et changé le sujet de ses œuvres, en figurant des derviches ou des lutteurs par exemple au lieu de princes et de nobles[193].

La majorité des œuvres de 'Ali Qoli Jebādār et Mohammad Zamān, portent une annotation dans laquelle il est bien précisé que l'œuvre a été faite sur commande ou pour être offerte. Ceci est autant valable pour les œuvres à sujet d'origine biblique que pour les représentations de femmes nues. La représentation de « Vénus et Cupidon » de Mohammad Zamān, par exemple, est faite pour le roi lui-même. La mention de *hasb al-amr* montre bien que l'œuvre a été faite sur commande et sur injonction royale. Ainsi, il est peu probable que 'Ali Qoli Jebādār ou Mohammad Zamān aient simplement essayé d'améliorer leur talent dans l'art de la représentation en dessinant des femmes nues. En considérant les postures de *Suzanne*, de deux *Vénus* et en faisant abstraction

191 L'idée est avancée par A. Landau (2007), p. 173.
192 Comme les illustrations de *Anvār-é Soheili* daté de 1593 ; voir Welch (1976), pp. 66-67.
193 *Golestān-é honar*, p. 150.

de leur nudité, nous nous apercevons que ces trois femmes ont certains points en commun. La pose générale des personnages est certes identique à leurs modèles européens, mais la composition générale de l'image et les arrière-plans sont tous modifiés. Les trois femmes sont sous un arbre, à côté d'une source, d'un lac ou d'un ruisseau, autant d'éléments qui se rapprochent visiblement du bain de Shirin, illustrée plusieurs fois dans la peinture iranienne depuis plusieurs siècles. Il paraît donc important de se poser la question de savoir s'il s'agit d'une contagion de l'imagerie classique de Shirin s'étendant aux peintures de ʿAli Qoli Jebādār et de Mohammad Zamān.

La majorité des représentations du bain de Shirin, montrent cette dernière se baignant dans le bassin naturel d'une source, souvent sous un arbre. L'une des pages du *Khamseh* de Shāh Tahmāsp montre cette scène avec tous ces détails à côté de rochers semblables à ceux de la scène de Suzanne[194]. Ce *Khamseh*, en particulier, est l'un des manuscrits non achevés du règne de Shāh Tahmāsp, dont certaines pages ont été ajoutées au XVIIIe siècle. Les artistes royaux comme ʿAli Qoli Jebādār ou Mohammad Zamān ont certainement eu accès aux manuscrits et aux œuvres d'art des époques précédentes, afin de s'en inspirer.

FIGURE 20 « *Shirin au bain* », (*détail*) *Salle sud-est du palais de* Chehel sotun, *Ispahan*.
© NEGAR HABIBI.

194 Attribuée à Soltān Mohammad, *Khamseh* de Nezāmi, British Library, Or. 2265, fol.53 v.

Shirin au bain se trouve aussi représentée sur les murs dans la petite salle sud-est du palais de *Chehel sotun*, où Shirin se repose à côté d'une source et Khosrou – adoptant les traits de ʿAbbās 1ᵉʳ – l'épie (fig. 20). Contrairement à la même scène dans les pages de peintures, Shirin ne cache plus ses seins, mais elle s'assoie visiblement de façon à les exposer. Une peinture sur le mur extérieur nord du palais de *Chehel sotun* expose elle aussi, une autre scène de bain d'une femme quasiment nue, en train de brosser ses longs cheveux noirs à côté d'un arbre, d'un bassin et d'une fontaine (fig. 21). La fontaine porte aussi une statue de femme nue au centre avec une trompette à la bouche d'où l'eau jaillit ; celle-ci ressemble à la fontaine de la peinture d'« Une femme se tenant à côté d'une fontaine » signée ʿAli Qoli Jebādār et mentionnée précédemment (fig. 9).

Il paraît donc plausible que les femmes nues des peintures murales de *Chehel sotun*, ainsi que les deux Vénus et Suzanne, rappellent les différentes scènes de bain de Shirin aux interlocuteurs iraniens. Il s'agirait d'une nouvelle interprétation de Shirin au bain, profitant et s'inspirant des représentations européennes. Parallèlement, il pourrait s'agir également de « l'acclimatation » de Suzanne ou Vénus intégrées dans un nouveau contexte iranien.

L'idée est notamment soutenue par des illustrations de Shirin dans les *Khamseh* reproduits à la fin du XVIIᵉ siècle, comme le *Khamseh* de Pierpont Morgan Library et la scène du bain de Shirin[195]. Il s'agit, cette fois-ci, d'une nouvelle interprétation de Suzanne avec la même posture. Cette Suzanne-Shirin composite n'exprime pourtant ni la honte, ni la chasteté de Suzanne ; elle n'a pas l'air surprise non plus d'être vue par Khosrou. Retenant de sa main ses longs cheveux noirs, elle se tourne visiblement vers Khosrou. Une autre Suzanne-Shirin est reproduite en 1267/1850-51 sur un carreau de céramique[196]. Elle est pourtant le miroir de Suzanne avec les Vieillards de Jebādār. Elle est également accompagnée par une vieille femme qui tient un paravent du même tissu que la robe de Shirin pour éviter une éventuelle indiscrétion des passants[197].

Il faut rappeler également que Suzanne et Vénus sont parmi les femmes les plus abondamment représentées dans l'art et la culture européennes. Or, leur beauté et leur popularité en Occident étaient probablement connues en Iran

195 « Shirin au bain », *raqam-é kamtarin Mohammad Zamān* (le travail du plus humble, Mohammad Zamān), *Khamseh* de Nezāmi, 1086/1675-76 (probablement 1700-15), 7.5 × 12 cm, gouache sur papier, Pierpont Morgan Library, M. 469, fol. 90, New York.

196 « Shirin au bain », milieu du XIXᵉ siècle, 40 × 51 × 3.5 cm, carreau de céramique, pâte siliceuse à décor polychrome peint sous glaçure, musée Grobet-Labadié, inv. G. F. 3784, Marseille.

197 Voir également le passage de Y. Porter sur cette peinture dans *Le goût de l'Orient*, p. 271.

LE MÉCÉNAT ARTISTIQUE À LA COUR DE SHĀH SOLEIMĀN 135

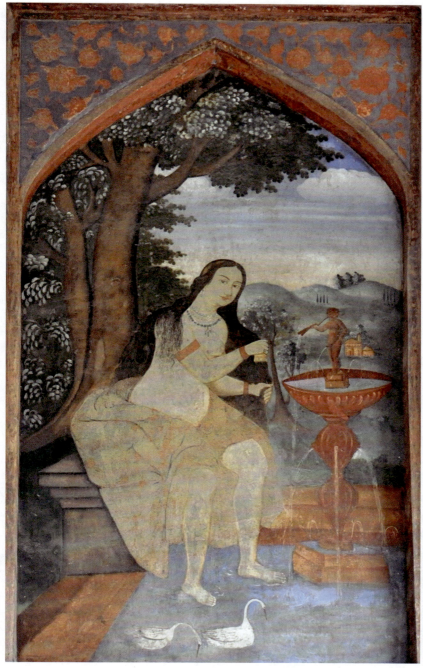

FIGURE 21 « *Shirin au bain* », *Paroi extérieur nord du palais de* Chehel sotun, *Ispahan*.
© NEGAR HABIBI.

safavide. La ressemblance avec Shirin et leur popularité en Occident pouvaient en effet enthousiasmer les commanditaires iraniens et les pousser à commander de nouvelles versions à leurs artistes.

Par ailleurs, alors qu'il est impossible de confondre Shirin avec une courtisane, les nus des peintures de 'Ali Qoli Jebādār et de Mohammad Zamān ne pouvaient pas être pris pour des représentations de prostituées. Non seulement leurs postures et leurs attitudes n'attestent pas visuellement une telle proposition, mais ces femmes dénudées rappelant Shirin, ne servaient probablement pas aux plaisirs masculins. Bien que les deux vieillards essaient d'écarter la serviette de Suzanne, elle tente de se protéger entièrement de façon à ce que ni ses seins, ni d'autres parties intimes de son corps ne soient visibles. D'ailleurs son regard fixé sur le spectateur témoigne de ses efforts pour garder sa dignité et son innocence. Cupidon avec son bâton levé, à côté de Vénus endormie, semble inviter le spectateur à passer au large. Les parties intimes du corps de Vénus sont aussi laissées cachées par l'artiste puisqu'il a supprimé la figure du satyre qui dévoile indiscrètement Vénus dans le modèle original.

Surat gari et shabih sāzi : 'Ali Qoli Jebādār le portraitiste royal

« Il est vrai que les visages qu'ils [les Iraniens] représentent sont assez ressemblants ; ils les tirent d'ordinaire de profil, parce que ce sont ceux qu'ils font le plus aisément ; ils les font aussi de trois quarts ; mais pour les visages en plein ou de front, ils y réussissent for mal, n'entendant pas à y donner les ombres »[198].

L'art du portrait, *shabih sāzi*, « faire ressemblant », existe depuis longtemps dans la littérature iranienne, peut-être avant d'exister dans la peinture persane. Plusieurs contes mythologiques et plusieurs textes poétiques se servent de la ressemblance d'un personnage avec son portrait peint comme d'un rebondissement romanesque. Shāhpur, l'artiste préféré de Khosrou, l'un des peintres les plus connus dans la littérature iranienne, présenta au roi perse un portrait de Shirin, dont il tomba amoureux rien qu'en voyant son image. La perfection et la ressemblance de ces portraits étaient telles que l'un d'eux permit même à Nushābeh de reconnaître Alexandre, malgré son déguisement. Ces portraits dépassent en effet l'imitation de la nature : non seulement ils sont la reproduction d'une forme mais ils portent en eux le sens (l'essence) même de la

198 J. Chardin (1811), V : 203 ; Comme Y. Porter le mentionne, la plupart des portraits iraniens montrent des visages de trois-quarts, la vue de profil (*nimrokh*) est peu pratiquée en Iran, il peut donc paraître surprenant de lire ces lignes chez Chardin. Voir Y. Porter (1992), p. 108.

forme[199]. Selon Dust Mohammad, l'auteur du *dibācheh* (la préface) de l'album de Bahrām Mirzā, le travail du *shabih kesh,* « celui qui réalise la ressemblance », ne se rapproche guère de la forme réelle, mais tend à toucher au sens même de l'être et à son intériorité[200].

Des sources notamment historiques mentionnent qu'à certaines époques, l'art du portrait s'est intensifié dans la peinture iranienne, comme l'indique le témoignage de Dust Mohammad où il évoque que c'est le maître Ahmad Musā qui était l'inventeur de l'art du portrait dans la peinture iranienne[201]. Pourtant toute tentative d'étudier le développement et l'importance de l'art du portrait dans la tradition picturale persane nécessite la synthèse de matériaux épars et souvent contradictoires. En effet, d'une part le jugement islamique à l'égard de la prétention de l'artiste cherchant à usurper le rôle créateur de Dieu en produisant des images d'êtres vivants, pèse lourdement sur les arts plastiques en terre d'islam. Ce préjugé semble rendre impossible la production de portraits individualisés[202].

D'autre part, il existe un lien sémantique et thématique entre la poésie et la peinture iranienne, et les deux expressions artistiques semblent partager une vision commune du portrait et de la ressemblance. L'artiste iranien comme le poète traite un stéréotype plutôt qu'un individu ; les caractères et le visage de l'amant et du bien aimé ne changent guère d'un poème à l'autre. La peinture iranienne selon nos connaissances actuelles ne présente pas de différences entre les visages des rois, des nobles et des musiciens[203]. Or, comme Y. Porter le note, lorsque l'on regarde les portraits de l'époque safavide, tout nous éloigne du portrait « réaliste »[204]. Selon E. Yarshater le processus de désindividualisation des personnages et de séparation du monde matériel de la peinture classique iranienne s'effectue en supprimant tous les effets « réalistes » tels que le clair-obscur ou la perspective[205]. Ceci semble renvoyer à la pensée de Sādeqi sur le double sens de la réalité : « je me suis tellement consacré à l'art du portrait, que j'ai mené mon chemin de l'image formelle (*surat*) vers le sens élevé (*ma'ni*) ». Ce vers montre « bien qu'au-delà de la perfection photographique,

199 Y. Porter (1992), pp. 105-106.
200 W. M. Thackston (2001), p. 16.
201 Ibid., p. 12.
202 À ce sujet il y a plusieurs débats parmi les chercheurs contemporains, voir par exemple T. Arnold (1965), notamment pp. 98-107 ; E. Sims (1979), pp. 414-415 ; voir également P. Soucek (2000), p. 97.
203 Il est à voir si à l'époque le spectateur ne différenciait pas les portraits entre eux. Pour plus de détails voir E. Yarshater, (1962), p. 63.
204 Y. Porter (1992), pp. 105-106.
205 E. Yarshater (1962), p. 63.

c'est plutôt l'émotion ou le sens caché de la réalité qui sont recherchés[206]. » Della Valle évoque le fait que les Iraniens lui montraient « le portrait du roi ['Abbās] qu'ils ont représenté au milieu d'une troupe de Damoiselles qui chantent et qui touchent quelques instruments ; mais cette figure ressemble autant au Roi, que j'ai de rapport à mon compère André Pulice[207]. »

Ainsi, il paraît difficile de définir les différentes fonctions du portrait iranien ou même de définir exactement ses caractéristiques, ce qui fait l'essence même du « portrait » dans le domaine de la culture iranienne. Cependant, alors que des restrictions sont fidèlement observées dans *majles sāzi* ou les scènes de genre ou les portraits de groupe, les pages de peinture qui présentent le *yéké surat* ou le portrait d'une seule personne, semblent plus être engagées dans la reproduction des singularités physiques. C'est notamment remarquable dans certaines peintures de Behzād. Il est vrai que l'on ne peut pas apprécier la ressemblance des portraits avec leurs modèles originaux, comme c'est le cas pour le *surat* de Shāybak Khān[208] ou celui de Moulānā Abdollāh Hātefi[209]. Cependant, il y a quelque chose de nouveau et de différent qui apparaît pour la première fois dans ces portraits : ils ne ressemblent à aucun autre.

À partir du XVIIe siècle, notamment, une nouvelle tendance à produire des « portraits » apparut dans la peinture iranienne, plus souvent dans les pages isolées que dans les pages de manuscrits. Ainsi, de nombreux portraits signés Mo'in Mosavver, Mohammad Qāsem, ou Rezā 'Abbāsi montrent des individus – plus souvent des hommes que des femmes – dans différentes postures et différentes situations. Il y eut alors le portrait de types généraux comme des derviches ou des lutteurs, aussi bien que le portrait de médecins ou d'*'olamā*. Il y eut même des autoportraits, comme celui de Mohammad Qāsem, Mir Seyyed 'Ali ou Mir Mosavver.

'Ali Qoli Jebādār a également réalisé certains portraits au cours de la deuxième moitié du XVIIe siècle, dont celui de Mirzā Jalālā est un exemple (fig. 22). Signée *gholām zādeh-yé qadim* 'Ali Qoli, la page présente un homme de la noblesse safavide tenant un faucon dans sa main droite, alors que la main gauche tient le lien d'entrave de l'oiseau. Il semble que les images de faucon et de fauconnier aient été considérées comme des sujets favoris de la noblesse ; le portrait d'un membre de l'élite safavide avec un faucon au poing a été reproduit

206 Idem.
207 P. Della Valle (1662), p. 352.
208 Metropolitan Museum of Art, Cora Timken Brunett Bequest, 1956 (57.51.29).
209 Voir A. S. Melikian Chirvani (2007), p. 58, pl. 33.

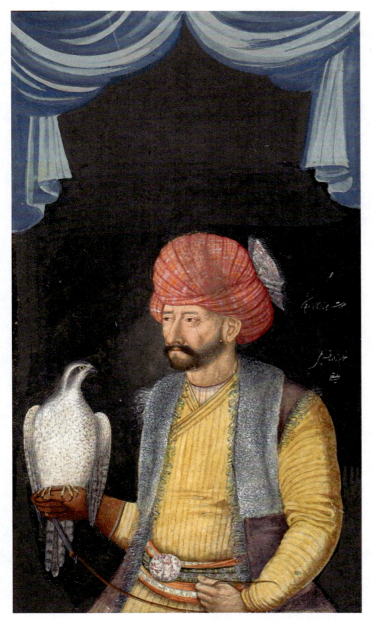

FIGURE 22 « Mirzā Jalālā avec un faucon au poing », gholām zādeh-yé qadīm 'Ali Qoli (fils d'un ancien serviteur, 'Ali Qoli), attribué à 'Ali Qoli Jebādār, non daté probablement 1660-66, 16 × 9.1 cm, gouache sur papier, Académie des Sciences de Russie, Institut de manuscrits orientaux, album D-181, fol. 1a, Saint-Pétersbourg.
© THE INSTITUTE OF ORIENTAL MANUSCRIPTS OF THE RUSSIAN ACADEMY OF SCIENCES.

de nombreuses fois par les Européens[210]. D'ailleurs, le folio 73 recto de l'album de Saint-Pétersbourg représentant un faucon est signé *gholām zādeh-yé qadim 'Ali Qoli Jebādār*[211]. L'oiseau est posé sur un tabouret, et contrairement à celui du portrait de Mirzā Jalālā, il est réalisé de profil. Ses pattes sont attachées au tabouret et son capuchon est par terre. Ce dernier élément est l'un des seuls éléments de l'image qui soit réalisé avec un effet d'ombres et de lumière et son ombre portée précise que l'objet git à terre. Alors que les techniques visuelles et les couleurs utilisées pour réaliser ce faucon semblent proches d'autres travaux de 'Ali Qoli Jebādār, la forme et l'orthographe de la signature n'apparaissent nulle part ailleurs dans les peintures de l'artiste. L'artiste n'a jamais employé une signature avec un tel raffinement pour écrire chaque mot avec d'élégantes courbes aux *alef* (a) et au *lām* (l).

Le portrait de Mirzā Jalālā présente un homme d'âge moyen portant un turban rouge. Les yeux en amande sont dirigés quelque part vers la droite de l'image. Le nez est osseux et droit et la bouche serrée apparaît derrière une moustache et une barbe noires. Il porte une sorte de gilet bleu-violet sur sa robe jaune, et un gant de fauconnier à la main droite. L'arrière-plan est vide et obscur à l'exception d'un rideau bleu en haut de l'image, au-dessus du personnage. Alors que l'ombre et la lumière semblent être plutôt décoratifs dans les plis du rideau, le clair-obscur réalisé du portrait de l'homme est discret mais assez correcte et complet. En effet, une légère ombre sur le nez et la joue de l'homme modèlent son visage osseux et maigre, et illustre la bonne maitrise de l'artiste dans la réalisation des portraits de trois-quarts.

Comme nous l'avons précisé précédemment, cet homme pourrait être bien Mirzā Jalāl, l'un des poètes et proches préférés du roi qui aurait été honoré par le don d'un faucon royal[212]. Un portrait de la même époque représente lui aussi un noble safavide s'appelant probablement Mirzā 'Ali Qoli[213], comme le portrait d'un autre noble safavide assis devant un paysage signé Mohammad

210 Le portrait de Mehdi Qoli Beig l'envoyé de Shāh 'Abbās 1er à la cour de l'empereur Rodolphe II de Habsbourg, par exemple, a été reproduit plusieurs fois, dont une fois sur une gravure de Aegidius Sadeler. Voir Aegidius Sadeler (1570-1629), Prague, 1605, 26.1 × 18.7 cm. Braunschweig, Herzog Anton Ulrich-Museum, Kunstmuseum des Landes niedersachsen, P-Slg. Illum. 26.1.

211 « Un faucon », *gholām zādeh-yé qadim* 'Ali Qoli Jebādār (*fils d'un ancien serviteur, 'Ali Qoli Jebādār*), non daté, probablement 1660-70, 21.3 × 29.4 cm, gouache, encre et or sur papier, IOM, Album E-14, fol. 73r, Saint-Pétersbourg.

212 Voir N. Habibi (2017), 210-212.

213 Signé Mohammad Khān et daté de 1040/1630-31, Golestān Library, Téhéran, cité chez V. Kubicková (1959), p. 69, plt. 40.

Soltāni[214]. En effet, il paraît probable que ces portraits aient été faits suite à la commande de nobles et d'élites safavides passée aux artistes de l'époque, afin de les immortaliser.

'Ali Qoli Jebādār est également l'auteur d'un des portraits de l'ambassadeur russe (fig. 23). Il existe trois portraits de l'envoyé du Tsar Alexis Mikhaïlovitch (1645-76) dans les peintures occidentalistes, dont un est signé 'Ali Qoli Jebādār, un signé 'Ali Qoli[215] et un signé Mohammad Zamān[216]. Les trois images représentent un homme âgé avec des moustaches et une longue barbe grise devant un arrière-plan complètement vide. Sa chapka verte à brandebourgs dorés, porte de hauts rabats de fourrure brune. La même fourrure que celle de la coiffe se retrouve également sur le col de l'ambassadeur. Il porte une robe jaune sur laquelle tranche un caftan rouge à brandebourgs argentés. Il est un peu bossu et ses longs bras pendent bizarrement devant lui.

FIGURE 23
« Portrait de l'ambassadeur russe, Prince Andrey Priklonskiy » 'Ali Qoli Jebādār, Album Davis, Metropolitan Museum of Art, Theodore M. Davis Collection, Bequest of Theodore M. Davis, 1915, 30.95.174.5, New York.
© HTTP://WWW.METMUSEUM.ORG

214 IOM, Album D-181, fol. 42r.
215 « L'envoyé russe », 'Ali Qoli, 1129/1716-17, 16.3 × 12.2 cm, collection du prince Sadruddin Aga Khan, Ir. M. 97, Genève.
216 « L'envoyé russe », Mohammad Zamān, non daté fin du XVIIe début du XVIIIe siècle, 16.6 × 8.8 cm, collection du prince Sadruddin Aga Khan, Ir. M. 98, Genève.

FIGURE 24
« Les enfants de Charles 1er le roi d'Angleterre », Gholām zādeh-yé Shāh ʿAbbās-é thāni (fils d'un serviteur de Shāh ʿAbbās II) attribué à ʿAli Qoli Jebādār, non daté probablement 1660-66, album indo-persan vendu à l'hôtel Drouot le 23 juin 1982, salle 7, étude L. G. B. T., expertes : J. Soustiel, M. -C. David, lot H, n° 35, collection privée.

ʿAli Qoli Jebādār a travaillé également sur le portrait d'enfants, un sujet peu habituel et peu fréquent dans la peinture iranienne[217]. La page de peinture signée *Gholām zādeh-yé Shāh ʿAbbās-é thāni* montre trois enfants de différents âges dans une mise en scène assez simple dans un espace dénudé (fig. 24).

Une orthographe de la signature proche de celle de Jebādār et des caractéristiques visuelles telles que la palette et le dessin, ressemblant à celles du peintre, permettent de penser que l'œuvre peut sans doute être attribuée à ʿAli Qoli qui aurait ici, pour des raisons inconnues, omis le titre de Jebādār. Le dessin a certainement été exécuté d'après « Les enfants de Charles Ier » de Van Dyck conservé à la pinacothèque de Turin[218]. Pourtant, il n'y a quasiment

217 L'une des rares exceptions est le portait de l'enfant Jésus, comme celui du *Qesas al-anbiā* Bibliothèque Nationale de France, Suppl. Persan 1313, Folio 174r. Voir aussi L'album Diez A, Berlin Library, Folio 71.

218 Anton Van Dyck (1599-1641) « Les enfants de Charles Ier d'Angleterre », 1635, Huile sur toile – 151 × 154 cm, Galleria Sabauda, Turin.

aucune ressemblance entre les portraits des enfants dans le portrait original et son interprétation iranienne. L'un des seuls points communs est peut-être la direction du regard des personnages. Le garçon fixe le public des yeux, alors que les deux filles regardent quelque part vers la gauche de l'image.

La peinture semble avoir été laissée inachevée et/ou avoir été reprise plus tard par une main moins habile. Les enfants coupés à hauteur de poitrine apparaissent derrière une table rouge vif, et l'arrière-plan montre une esquisse décolorée à peine reconnaissable d'un portail susceptible d'ouvrir sur un espace d'arbres, peut-être un jardin. Il semble que le ciel gris et la table rouge, tous deux réalisés avec de larges touches de pinceau, ont été rajoutés après-coup. La signature sur fond ocre apparaît sur ce qui semble être l'arrière-plan original, donc seule cette partie aurait été préservée dans la partie repeinte. On peut donc supposer qu'il s'agit d'une page de peinture peinte et signée une première fois mais que certaines parties, notamment l'arrière-plan, ont été effacées et repeintes. Comme l'indiquerait le cartouche ocre de la signature, on peut supposer que l'artiste de l'image originale était 'Ali Qoli Jebādār, qui lui aurait réalisé les portraits et signé la page, puis qu'un autre artiste moins talentueux, peut-être un de ses élèves, aurait fini la peinture en réalisant d'autres détails moins importants de l'arrière-plan.

Parmi les portraits attribuables à 'Ali Qoli Jebādār, il nous faut mentionner également le portrait de Shāh 'Abbās II, actuellement conservé au Brooklyn Museum (fig. 25). Bien que ni signé ni daté, les similitudes de la palette, du dessin et de la mise en scène avec ceux des portraits de 'Ali Qoli Jebādār, nous conduisent à penser qu'il s'agit là d'un des nombreux portraits exécutés par l'artiste. Le roi porte un grand turban doré, orné de trois plumes noires de faucon et d'un rang de perles. Il a le visage pâle, les yeux, les sourcils et la barbe noirs, un grand nez et une bouche pincée et rouge. Réalisé de trois-quarts face il nous fixe des yeux, ce qui évoque son caractère bien connu ; celui d'un homme sérieux et stricte. Il ressemble bien au roi dans la scène de « « La présentation des chevaux au roi en présence de l'*amir-é ākhor bāshi* » (fig. 7). Comme plusieurs autres portraits réalisés par 'Ali Qoli Jebādār, le personnage est dos au paysage. Alors qu'il est dessiné avec une palette limitée mais colorée de jaune, de rose et de rouge, l'arrière-plan est plus sombre et assez pâle ; ainsi, les couleurs mettent en effet le roi plus en valeur.

Dans la même catégorie d'attribution se trouve le « Portrait de jeune seigneur, portrait de Louis XIV enfant (?) » (fig. 26). L'homme est en tenue militaire, tenant un bâton de commandement dans une main, alors que l'autre main dirige la mise en place d'une armée qui progresse à l'arrière-plan. Regardant droit vers le spectateur, l'homme se tient devant un rideau vert foncé qui présente un contraste remarquable avec l'arrière-plan qui est réalisé

FIGURE 25 « Shāh ʿAbbās II », non signé, attribué à ʿAli Qoli Jebādār, aquarelle et or sur papier, 24.8 × 16.5 cm. Brooklyn Museum, Gift of Mr. and Mrs. Charles K. Wilkinson, 73.167.1.
© BROOKLYN MUSEUM.

dans des nuances pâles d'ocre, de gris et de bleu. Alors que la perspective géométrique ne joue pas un rôle considérable, l'emploi des jeux d'ombres et de lumières sont assez visibles notamment sur le visage et les cheveux longs et gris de l'homme. D'ailleurs, sa cuirasse reflète la source de l'éclairage, qui est en accord avec l'ombre et la lumière sur le visage et sur le rideau. En effet, comme la « Madeleine » de l'album de Saint-Pétersbourg, cette page présente une maîtrise parfaite du clair-obscur.

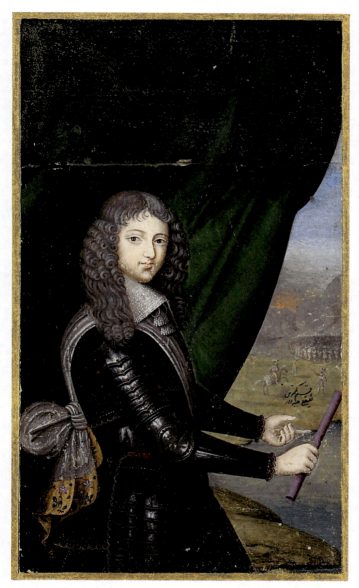

FIGURE 26 *« Portrait de jeune seigneur, portrait de Louis XIV enfant (?) »*, 'Ali Qoli Jobbeh dār, non daté probablement 1660-70, 12.2 × 7.1 cm, gouache et or sur papier, Musée national des arts asiatiques-Guimet, MA2478, Paris.
© RMN-GRAND PALAIS (MUSÉE GUIMET, PARIS) / THIERRY OLLIVIER.

Est-ce grâce à son modèle européen qui pourrait être le portrait du prince de Condé en armure ou le portrait de Louis XIV (1638-1715)[219] ? Quelque soit le modèle, il semblerait avoir attiré l'attention des Iraniens, puisqu'un *qalamdān* non daté et non signé de la même époque montre de nouveau ce portrait[220]. En effet, alors qu'il est probable que le prototype de cette image soit une gravure hollandaise de Louis XIV de F. Bouttats[221], il semble que la peinture signée Jobbeh dār du même sujet ait été copiée et collée sur un *qalamdān* au début du XVIIIe siècle[222].

Signée *'Ali Qoli Jobbeh dār*, cette peinture ressemble beaucoup aux peintures de 'Ali Qoli Jebādār. Bien qu'il ne soit pas compréhensible que l'artiste ait brusquement changé l'orthographe de son titre, il paraît cependant probable que la signature a été ultérieurement ajoutée à la peinture. Dans l'ensemble, au vu de la maîtrise technique, on considèrera cette peinture, comme d'ailleurs le dernier exemple, comme attribuable effectivement à 'Ali Qoli Jebādār, et on la placera notamment parmi d'autres portraits réalisés par l'artiste.

Par ailleurs, un regard plus attentif sur les scènes royales des peintures de 'Ali Qoli Jebādār révèle que certains personnages font également l'objet de portraits plus « personnalisés », ou, du moins, de caractéristiques physiques qui ne sont pas répétées chez d'autres personnages. 'Ali Qoli Jebādār se préoccupe par exemple de rendre la physionomie du souverain sur la page de peinture. Les trois variations du portrait de Shāh Soleimān dans les peintures de 'Ali Qoli Jebādār laissent penser qu'il s'agit d'une même et seule personne, ou du modèle idéalisé de la personne du roi : un homme grand et mince, au beau visage. « Sa taille est haute, dégagée et pleine de grâce ; son visage est rond, qui porte dans ses traits un air agréable, un peu marqué de petit vérole ; il a les yeux bleus et le poil blond. (...) Il ressemblait assez bien à son père, excepté qu'il n'a pas le nez long comme lui, ni les yeux aussi fendus. La blancheur de son teint, que le hâle n'avait pas encore flétri, avait je ne sais quoi de charmant[223]. » Comme Sanson le décrit également « Shāh Soleimān est un beau prince, il a les traits de son visage aussi délicats que son teint, qui l'est peut-être un peu trop

219 L. Diba et M. Ekhtiar (1999), p. 113 ; « Le portrait du prince de Condé », Justus Van Egmont, vers 1650, huile en toile, 189 × 148 cm, Musée national de Versailles et des Trianons, MV 3478.
220 Musée de l'Hermitage, VR- 125, Saint-Pétersbourg.
221 L. Diba et M. Ekhtiar (1999), p. 114.
222 A. Ivanov, « Kalamdan with a Portrait of a Young Man in Armor », *Reports of the State Hermitage Museum*, 39 (1974) : 56-59.
223 J. Chardin (1811), IX : 511.

pour un roi qui doit avoir l'air guerrier. Il a le nez aquilin, bien proportionné, les yeux sont bleus et fort ouverts[224] ».

Cette distinction de certains personnages parmi plusieurs portraits stéréotypés se fait sentir également dans le portrait de certains courtisans ; dans l'image de « La chasse royale », l'homme qui porte le parasol du souverain n'est pas semblable aux autres, alors que ces derniers se ressemblent les uns les autres ; ils ont les yeux, le nez, la bouche et les corps stéréotypés et identiques. Dans la scène de « La présentation des chevaux au roi en présence de l'*amir-é ākhor bāshi* », les nobles derrière l'*amir-é ākhor bāshi* qui sont probablement les officiers de haut rang sont tous réalisés avec des caractères faciaux différents, alors que ceux qui sont derrière le roi, à l'exception d'un vieil homme, peut-être le *rish séfid* du harem et un *tofangchi* (le porteur de pistolet) ne sont que des stéréotypes avec des gestes et des postures répétitifs, banals et symboliques, quasiment héraldiques.

L'enregistrement d'un fait réel déjà mentionné dans les peintures des assemblées royales de 'Ali Qoli Jebādār s'étend donc à certains éléments de portraits. Car ces détails physiques précis, ces caractéristiques faciales, qui apparaissent sur un personnage et ne réapparaissent pas sur un autre, que pourraient-ils être si ce n'est des portraits individualisés ou, du moins, des tentatives d'aller dans cette direction ?

Ces portraits ne se préoccupent pas de psychologie : leurs yeux ne disent et ne réclament rien. Montrant des hommes de différents âges dans les portraits privés, l'artiste nous invite plutôt à appréhender un fond contextuel plutôt que psychologique, tels que la fonction ou le rang des personnages représentés. Quant aux portraits de *Farangi* il semble qu'ils s'appliquent plutôt à représenter avant tout les vêtements, les coiffes, les gestes et les manières des Européens.

Thématiquement, les portraits réalisés par 'Ali Qoli Jebādār sont comparables aux sujets des grandes peintures à l'huile sur toile exécutées au début du XVIIIe siècle[225]. Ces rapprochements esthétiques se perçoivent également

224 N. Sanson (1964), pp. 7-8.

225 La complexité de ces peintures échappe aux limites que s'est fixée cette étude. Elles ne sont ni datées, ni signées ; elles pourraient être considérées, en fonction de leurs thèmes, comme des peintures de la fin du XVIIe siècle, semblables à des peintures murales arméniennes ou iraniennes traitant des mêmes thèmes. En revanche, leur technique à l'huile sur toile n'apparaît guère dans la peinture iranienne de cette époque. Il n'est pas non plus possible de les attribuer avec certitude à des artistes européens, même en les considérant comme des œuvres européennes d'un niveau technique médiocre. Pour plus d'informations sur ces peintures voir Ch. Adle (1996), N. Chikhladze (2003), M. Chagnon (2013), voir également A. Landau (2015), p. 179.

dans les représentations de nombreux personnages de différentes origines sur les murs des loggias ou *tālār* de la maison de Sukiās qui représentent des nobles européens, des personnages indiens et iraniens. Ils ressemblent effectivement eux-mêmes aux personnages des peintures murales des loggias de *Chehel sotun*. En effet, il paraît probable que l'art du portrait fut un nouveau sujet de prédilection parmi les nobles et à la cour safavide, exécuté sur différentes surfaces avec des média et des techniques variés. A cet égard, les portraits de ʿAli Qoli Jebādār pourraient être considérés comme des œuvres pionnières dans l'établissement de ce nouveau goût pour la personnalisation.

Bilan

Le rôle du commanditaire est d'une importance cruciale dans la détermination du sujet des peintures iraniennes. Il est vrai que les peintures occidentalistes ne donnent aucune information concernant leurs commanditaires. Les annotations des peintures ne proposent pas en revanche qu'ils s'agissent toujours d'une commande de Shāh Soleimān. Alors qu'au moins un *qalamdān* et une page de peinture ont été illustrés pour la personne de Shāh Soleimān, on pourrait se demander, si d'autres pages de peintures ont été également exécutées pour le roi, pour quels motifs ceci n'est pas mentionné dans leurs annotations ? Non seulement on n'y voit plus apparaître la mention du nom du roi, mais il y a effectivement certaines pages qui évoquent l'idée qu'elles étaient destinées à la cour royale, et probablement pour la trésorerie royale en tant que commanditaire principal. De toutes les manières, alors que l'absence de nom ou de titres attribués au roi ne prouvent pas définitivement qu'il ne s'agisse pas de commandes royales, cette absence pourrait néanmoins indiquer que d'autres commanditaires « royaux » de l'entourage immédiat du roi ont également profité des artistes royaux et participé à faire émerger et à entretenir le courant artistique occidentaliste à la cour de Shāh Soleimān.

Il paraît donc probable que chaque image répond à une demande expresse et au goût en pleine évolution des commanditaires. Ainsi les scènes de la vie royale ne sont pas nécessairement exécutées à la commande du roi, mais peut-être de son *mehtar*, de son *amir-é ākhor bāshi* ou de différentes organisations de cour illustrées dans la peinture. D'ailleurs, ce concept de « peinture officielle » a été récupéré par d'autres artistes de la fin du XVIIe siècle comme le montrent les assemblées royales attribuées à Mohammad Zamān, à Shafiʿ ʿAbbāsi, ou encore celles de Mohammad ʿAli. Les images des femmes euro-

péennes montrent en partie la mode et le style de vie féminin européen. Les images de femmes héroïques ou remarquables semblent être réalisées au bénéfice des femmes du sérail ; il s'agit d'une élégante manière de faire allusion à la présence des femmes de la cour dans les affaires charitables et les *vaqf*, peut-être comme un défi lancé aux religieux de la cour dont, dans le même temps, le pouvoir s'accroissait. En ce qui concerne les nus, il semble qu'ils soient en réalité une nouvelle représentation, une interprétation novatrice, délicieusement exotique de Shirin, l'héroïne préférée des Iraniens. Les représentations de Shirin dans les peintures à venir des époques zand et qājār témoignent de cette transformation de la Shirin classique iranienne en une femme européenne, complètement nue et exotique. Les portraits, quant à eux, sont probablement des commandes privées de grands personnages ; portraits dans lesquels les premières tentatives de personnalisation des visages sont apparues dans la peinture iranienne.

Il faut considérer qu'historiquement il est fort probable que le grand vizir ou d'autres hommes de la cour, aussi bien que les eunuques et les femmes de la maison du roi, étant actifs dans pratiquement toutes les affaires de l'État, aient également contribué à la production artistique du règne de Shāh Soleimān. Ces personnalités sont d'ailleurs reconnues pour le patronage architectural et la supervision – dans le cas des grands dignitaires – de projets de construction de ponts, de mosquées, d'écoles coraniques, etc. Bien qu'il ne nous reste aucun indice concernant le règne de Shāh Soleimān, il paraîtrait étonnant qu'une tradition du patronage artistique existant depuis longtemps à la cour royale et dans la noblesse safavide ait pu soudainement cesser.

Enfin, les commanditaires royaux (ou les cours royales) des peintures occidentalistes semblaient avoir une compréhension sémantique des images, puisque l'apparition de nouveaux sujets se fait selon un tri d'images importées, pour aboutir à une synthèse. Ces mécènes n'étaient ni de simples admirateurs d'œuvres d'art européennes, ni « passifs » envers les nouveautés culturelles occidentales ou orientales. Bien qu'il ait été déjà proposé que les peintures occidentalistes sous le règne de Shāh Soleimān aient eu pour but de montrer un visage moderne de la cour au visiteur étranger[226], il semble également qu'il s'agissait plutôt d'une sorte de « consommation » locale de la cour royale ; des images faites selon les désirs de la cour, pour le seul bénéfice de la cour. C'est

226 A. Landau (2007) souligne que le style *farangi sāzi* traduit « la prospérité d'une élite avec une vision internationale, changeant d'attitude envers l'innovation et l'évolution des idées sur la modernité », pp. 184-185.

notamment dans ce dernier cas qu'il paraît probable que les mécènes aient cherché une interprétation personnelle de ces œuvres d'art, c'est-à-dire non seulement une interprétation iranienne mais aussi une lecture singulière précisément adaptée à la personnalité et à la position sociale du commanditaire. Il est donc légitime de s'interroger non seulement sur le choix des sujets, mais également sur les moments où ils apparaissent.

Conclusion générale

L'origine, les signatures et la diversité thématique des peintures de ʿAli Qoli Jebādār font du peintre une personnalité compliquée à cerner. L'autre problème réside indubitablement dans le manque absolu d'informations émanant des sources écrites persanes elles-mêmes. Cette étude avait donc pour but de vérifier les signatures et les peintures de ʿAli Qoli Jebādār, aussi bien que son parcours artistique en général et les possibles raisons d'être de ses œuvres d'art. Ainsi, il paraît probable que ʿAli Qoli Jebādār fut plus âgé que Mohammad Zamān et actif bien avant lui. En effet, plusieurs peintures de ʿAli Qoli Jebādār ont été exécutées sous le règne de Shāh ʿAbbās II (selon ce qu'indiquent les signatures), et l'une de ses dernières peintures signées et datées est de 1085/1674-75.

Concernant les origines incertaines de l'artiste, on pouvait minorer l'importance de la question, puisque finalement les sources écrites, tant les chroniques safavides et zands que les signatures même des peintures, ne se confortent pas les unes les autres. Si l'artiste était d'origine *farangi*, on ne possède pas le moindre indice sur son pays d'origine dans le *Farang* ; on ignore si l'artiste s'est converti à l'islam ou bien si ses ancêtres l'avaient fait avant lui ; on ignore en fait s'il s'agissait d'un converti ou d'un musulman de souche. Il avait peut-être un père nommé Mohammad, ce que semble indiquer la signature de « Paysage européen ». Les titres tels que *jebādār*, le titre d'un membre d'arsenal, ou *gholām zādeh*, fils d'un ancien serviteur, montrent, dans tous les cas, qu'il s'agissait d'un personnage respecté, fidèle à la dynastie et ayant ses entrées à la cour de Shāh ʿAbbās II et de Shāh Soleimān.

Il y a au moins cinq différentes signatures associées au nom de ʿAli Qoli. Celles qui bénéficient d'une même graphie, et d'autres qui sont écrites totalement différemment. Des titres liés au service du roi (tels que *gholām zādeh-yé qadim* et *jebādār*) sont ajoutés au nom de l'artiste dans certaines signatures, notamment celles dans lesquelles la graphie se ressemble. Une comparaison entre différentes peintures portant ces cinq signatures montre qu'il est probable qu'elles ne soient pas toutes de la main d'un seul et même artiste. En effet, il ne semble guère possible d'attribuer à un seul peintre nommé ʿAli Qoli Jebādār des peintures techniquement et thématiquement trop différentes et qui portent d'ailleurs des signatures variées.

Ainsi, cette étude met en doute la première œuvre étant traditionnellement attribuée à ʿAli Qoli Jebādār. Nous avons en effet changé la place d'une copie à l'identique d'une page indienne, signée ʿAli Qoli et datée de 1068/1657-58, par une autre page, occidentaliste celle-ci, montrant un paysage européen.

Cette dernière correspond bien à la manière dont l'artiste signe *'Ali Qoli ebn-é Mohammad*. Elle est datée de 1059/1649-50, et cela ferait remonter le début de la carrière de 'Ali Qoli Jebādār à la fin des années 1640, soit bien avant la date qu'on lui accorde habituellement pour son activité en tant qu'artiste.

L'Occidentalisme et *farangi sāzi*

Nous avons discuté sur le fait que le qualificatif de *farangi sāz* a été probablement créé par des artistes tels que Jāni *Farangi sāz* et Mohammad Esmā'il *Farangi sāz*. À notre connaissance, une telle expression n'existe ni dans les sources concernant l'art et la peinture, ni dans les autres chroniques safavides. Par ailleurs, sa présence chez deux artistes iraniens aussi éloignés l'un de l'autre dans le temps, l'un, Jāni *farangi sāz*, à l'époque safavide et l'autre, Mohammad Esmā'il, à l'époque qājār, ne se laisse pas décrypter aisément et laisse de nombreux doutes sur sa signification et sa fonction.

Nous avons donc essayé de distinguer le contexte rhétorique, historique et social dont sont issus le *farangi sāz* des Safavides et celui des Qājārs. Nous avons proposé l'idée que la teneur de qualificatif s'est vue modifiée à plusieurs reprises sur une durée de plus de 200 ans, entre la fin du XVIIe siècle jusqu'aux Pahlavis au début du XXe siècle. Il semblerait, en définitive, qu'il s'agisse d'une expression orale assez flexible qui pourrait avoir été appliquée à plusieurs activités non associées à la tradition artisanale iranienne. En effet, l'un des rares enregistrements écrits de l'expression *farangi sāzi* (l'objet fait par un *farangi sāz*) semble dater de la fin de l'ère qājār ou du début de l'époque pahlavi, et désigne alors des meubles construits d'après les modèles européens par les menuisiers arméniens. Étant donné que les sources safavides n'évoquent pas le concept du *farangi sāzi*, sa pertinence en ce qui concerne certaines peintures de cette époque n'est donc pas prouvée. D'ailleurs, pour pouvoir employer cette expression à propos des peintures safavides, il est indispensable de préciser d'abord quelle était la perception du *Farang* dans ces productions, c'est-à-dire, pour la société safavide, celle non pas d'un supérieur qui vous influence mais d'un égal avec lequel on entretient des rapports courtois mais distants.

En plus de l'emploi de l'expression *farangi sāzi*, plusieurs études contemporaines proposent également diverses expressions formées sur le concept « d'Occident », probablement pour insister sur son rôle éminent dans la création des peintures iraniennes « occidentalisées », « européanisées » ou « occidentalisantes ». Toutes ces études tournent, en effet, autour d'un même concept qui n'a cependant pas de nom propre, défini et significatif. Ces termes induisent d'ailleurs une évaluation et une sorte de valorisation (ou de dévalori-

sation) des « copies » iraniennes exécutées d'après des peintures européennes. Il paraît cependant indispensable d'éviter de comparer une peinture iranienne avec ce qui serait son « modèle » original et de s'éloigner de la tentation de la simple comparaison. Il faut souligner non seulement la valeur artistique mais également historique des peintures iraniennes que nous avons désignées par le terme d'« occidentalistes ».

Conscient que nous ne faisons que substituer un terme à d'autres de la même famille, nous insistons cependant sur deux points. Premièrement l'idée d'« occidentalisme » ne désigne plus un effet subi, une « influence » qui pèserait sur la peinture iranienne de ce temps sans qu'elle puisse s'y soustraire, mais une attitude consciente et volontaire de certains artistes iraniens de l'époque. Celle-ci les aurait poussés à se tourner vers de nouvelles sources d'inspiration, pour collecter des détails ou des traits exotiques, attitude assez comparable à ce que sera l'Orientalisme des Européens au XIXe siècle. Deuxièmement nous ne considérons pas que toutes les peintures de notre corpus soient « occidentalistes ». En effet, ce qualificatif ne concerne qu'une partie des peintures de cette époque et ne peut pas être appliqué à toutes les créations de 'Ali Qoli Jebādār.

Nous insistons d'ailleurs sur le fait que ce n'est pas la seule présence du clair-obscur ou de la perspective qui détermine cette appellation. L'emprunt, parfois discret, d'une technique européenne ne fait pas « l'occidentalisme ». Ce qui donnerait un caractère « occidentaliste » à certaines peintures de cette époque serait d'y trouver la volonté de présenter quelques aspects de la culture européenne, pas d'une manière exhaustive ou scientifique, mais plutôt pour en capter certains traits piquants et utiliser ces fantaisies européennes pour créer un univers visuel exotique.

Ainsi cet « occidentalisme » de certaines peintures de la fin du XVIIe siècle, notamment dans les peintures de 'Ali Qoli Jebādār, est certainement issu de la perception de « l'autre », étranger et exotique, d'une certaine vision safavide sur l'Occident du XVIIe siècle qui prévalut un temps, entre le règne de Shāh 'Abbās II et celui de Shāh Soltān Hossein, puis disparut.

Devant une telle complexité pour nommer, définir ou même tout simplement supposer l'existence d'un style *farangi sāzi*, il faut peut-être traiter de l'artiste plutôt que du style. Il semblerait en effet que l'ensemble très éclectique des peintures de 'Ali Qoli Jebādār puisse être le miroir de la vie multiculturelle de l'Iran safavide, où les interactions artistiques entre les différentes cultures se seraient reflétées dans les objets d'art. Différentes pages de peintures montrent un mélange thématique de sujets occidentaux, orientaux ou iraniens aussi bien que de nouvelles évolutions techniques. Ces peintures sont des adaptations créatives de l'art occidental mélangeant des sujets, des gestes, des portraits et des vêtements qui révèlent l'esthétique alors en vogue.

Les œuvres de ʿAli Qoli Jebādār et le mécénat sous Shāh Soleimān

Les peintures de ʿAli Qoli Jebādār s'alimentent assurément d'un riche substrat de diverses sources visuelles et culturelles, et le résultat final n'appartient à aucun groupe autre que l'univers personnel de l'artiste. L'ingéniosité de l'artiste se fait sentir notamment dans ses *majles sāzi* ou les peintures d'assemblées et de réunions royales. Il y présente, non seulement plusieurs détails des usages quotidiens de la cour, mais on peut y trouver également une image tendant à la généralisation, un portrait idéalisé, bien que réaliste, de la cour safavide dans la deuxième moitié du XVIIe siècle. Ainsi, les scènes de « Shāh Soleimān avec ses courtisans » ou « La chasse royale » ne se réfèrent probablement pas à un événement précis et précisément datable dans un règne mais à l'ensemble des us et coutumes auliques de ce temps.

Ces peintures peuvent donc être considérées comme l'une des premières manifestations d'enregistrement du réel dans la peinture iranienne, bien qu'il faille prendre en compte dans ce domaine un certain héritage de la tradition artistique de Kamāl al-Din Behzād et Rezā ʿAbbāsi, ainsi que la circulation d'images européennes ou indiennes.

L'ensemble des portraits de ʿAli Qoli Jebādār apporte également une nouvelle perception de la ressemblance physique au modèle dans la peinture iranienne. Il montre, en effet, sa capacité à saisir un certain réalisme dans les portraits certainement personnalisés des membres de la noblesse. Plusieurs portraits sur des pages isolées aussi bien que dans les *majles sāzi* indiquent également une autre différence fondamentale d'avec Mohammad Zamān, qui se préoccupait plus souvent d'illustrations de pages de manuscrits.

ʿAli Qoli Jebādār a également exécuté certaines illustrations bibliques, qui ont été considérées dans une catégorie plus vaste, celle des peintures à sujets féminins. Les pages à sujets bibliques ne traduisent, en effet, probablement pas une base confessionnelle, mais plutôt, de même que plusieurs portraits de femmes richement habillées et coiffées, elles montrent l'intérêt des mécènes pour les grandes héroïnes bibliques aussi bien que pour la mode et le style de vie des Européennes. La représentation des femmes étrangères pouvait également se substituer à celle des iraniennes dissimulées aux regards. La Vierge serait peut-être la représentation allégorique de la reine mère, et Judith désignerait non seulement le pouvoir caché au sein du sérail, mais témoignerait également de la sagesse et de la bravoure des femmes en politique. Les portraits de femmes pieuses (les représentations inspirées de la Madeleine) incarneraient peut-être les actes pieux, la charité et les *vaqfs* que les femmes du sérail royal prodiguaient autour d'elles.

CONCLUSION GÉNÉRALE

Est-ce que les héroïnes littéraires persanes comme Golshāh, Homāyun, Tahmine, Farangis et Rudābeh auraient pu assumer aussi bien ces caractéristiques de courage et de dévouement féminins ? La réponse n'est pas aisée, puisque, contrairement aux héroïnes et aux saintes *farangi*, les représentations de femmes iraniennes n'ont jamais été très nombreuses ; Shirin étant probablement la seule exception depuis des siècles. Il semble d'ailleurs que ce soit avec elle que les artistes et commanditaires iraniens de la fin du XVIIe siècle aient trouvé des ressemblances avec certaines baigneuses ou certains nus européens. Ainsi Suzanne, une fois que l'on a supprimé les figures de deux vieillards, devient une nouvelle Shirin de l'art iranien du XVIIIe et XIXe siècle ; la première Suzanne-Shirin datable de la fin du XVIIe siècle apparaît dans l'œuvre de 'Ali Qoli Jebādār.

La qualité de production de plusieurs peintures de 'Ali Qoli Jebādār témoigne qu'il s'agissait probablement d'une commande royale. Historiquement, ces peintures ont été réalisées en majorité sous le règne de Shāh Soleimān, bien que certaines datent de l'époque de Shāh 'Abbās II. On a souligné ainsi l'existence d'une dualité au sein du pouvoir safavide à cette époque, avec, d'une part les courtisans et les nobles safavides, occupant souvent des fonctions royales depuis plusieurs générations, comme c'était le cas pour le grand vizir Sheikh 'Ali Khān Zanganeh et, d'autre part, l'entourage proche du Shāh, comprenant des eunuques de haut rang et les résidentes du sérail avec la mère du roi en tête. Ce sérail formait l'autre grand pôle de décisions du pouvoir à cette époque et pouvait contester les décisions prises par les hommes de la première catégorie. Le règne de Shāh Soleimān est ainsi traversé par une sourde rivalité entre la chancellerie, l'équivalent de la haute administration, et la Maison royale ; une lutte larvée entre une manifestation publique et officielle du pouvoir et une manifestation privée et officieuse.

Ces deux cercles du pouvoir étaient actifs dans les affaires politiques, économiques et sociales du règne de Shāh Soleimān, ce dont les récits de voyageurs européens et certaines chroniques persanes témoignent. Les membres influents de ces différents cercles se mêlaient tous également de projets architecturaux et urbains. Bien qu'il n'existe pas de trace écrite sur le patronage artistique des hommes et des femmes de la Maison du roi, les peintures elles-mêmes, leurs annotations ou même leurs orientations thématiques pourraient indiquer la piste possible d'un mécénat de cette Maison royale. Les annotations des pages de peintures, par exemple, se réfèrent à des commanditaires qui sont le roi lui-même mais aussi certains de ses dignitaires, les membres de la trésorerie royale, les eunuques du sérail ou peut-être les femmes de ce sérail. Il semblerait possible, en effet, que ces peintures aient été réalisées pour une

consommation locale de la cour royale, pour répondre aux désirs de celle-ci. Il paraît donc probable que ces commanditaires aient cherché dans ces œuvres d'art à y faire introduire une interprétation personnelle de la société et de leur place en son sein.

En effet, pourquoi ne pas imaginer la participation d'hommes et de femmes influents et, par ailleurs, actifs dans plusieurs autres domaines, dans la création et le développement des peintures occidentalistes de ʿAli Qoli Jebādār ? Ces mêmes personnalités ne pourraient-elles avoir commandé des peintures à des artistes en vogue ? En outre, en leur faisant représenter en nombre assez conséquent des *zan-é farangi* (des femmes européennes), mais des Européennes héroïques ou particulièrement saintes, les femmes du sérail n'auraient-elles pas essayé de créer un miroir déformant certes, mais flatteur de leurs propres positions ?

Les peintures occidentalistes-bibliques à sujets féminins n'ont probablement pas une seule raison d'être mais plusieurs. Il semblerait probable que chaque image ait eu sa propre source historique, politique et artistique. Alors que toutes ces femmes-sujets sont bien connues dans le monde occidental, il est probable qu'elles aient assumé une signification différente dans le contexte iranien. Elles ne portent probablement pas de message confessionnel ou mythologique, mais plutôt une suggestion cryptique qui tend en direction des femmes du sérail et de leur nouveau pouvoir. On peut ainsi légitimement se demander si les œuvres occidentalistes à sujets féminins ne servaient pas à donner une légitimité à ce nouveau cercle de pouvoir, alors que l'orthodoxie chiite – qui ne concédait guère de privilèges aux femmes – était en train d'asseoir sa domination.

Si nous n'avons, pour l'instant, pour ces femmes de la cour pas de documentation précise relative à un mécénat artistique – nous n'en avons d'ailleurs pas plus pour les courtisans hommes – celui-ci n'aurait cependant rien d'impossible et reposerait alors sur une stratégie de communication : la représentation sous un travestissement exotique, probablement décodable par les contemporains, d'un pouvoir féminin aulique jusque-là dissimulé. L'intérêt de cette hypothèse ne réside pas dans le fait de montrer un pouvoir féminin, qui fut d'ailleurs sans doute fugitif, mais dans la volonté d'apporter un peu de lumière sur un secteur jusque-là négligé par les études sur le règne de Shāh Soleimān : l'influence du domestique – le domestique royal – sur l'univers mental de l'époque. Il s'agit donc ici de présenter une nouvelle interprétation des œuvres d'art qui prennent une femme comme sujet principal, choix qui n'était probablement pas innocent.

ʿAli Qoli Jebādār était l'un des grands maîtres de la peinture iranienne de la deuxième moitié du XVIIe siècle. L'importance de son rôle se fait particu-

lièrement sentir dans l'avènement des portraits caractérisés physiquement. Ses portraits semblent annoncer les grands portraits iraniens à l'huile, non datés et non signés, mais probablement du début du XVIIIe siècle. Ses réalisations de Shāh Soleimān et de son quotidien aussi bien public que privé (comme dans le cas du portrait du roi avec un noble et un jeune homme) sont sans doute les rares portraits, dans la peinture iranienne de ce temps, d'une personnalité identifiable aussi bien par son physique que par son caractère. Enfin, ses femmes *farangi* dans toutes leurs splendeurs, peut-être les dernières dans leur genre, sont des visions d'Européennes autrement plus élaborées et accomplies que celles qui apparaissent dans les peintures murales des palais de *Chehel sotun* ou de *'Āli qāpu* d'Ispahan. Car, en effet, avec Jebādār, elles ne sont peut-être plus simplement figurées pour leur beauté exotique mais aussi avec l'intention de servir d'exemple moral à une société safavide travaillée par les changements sociaux et idéologiques. 'Ali Qoli Jebādār a réalisé de belles compositions, non pas copiées servilement de l'Occident mais inspirées par un mélange d'esthétisme iranien et étranger. Il en a extrait des œuvres singulières n'appartenant finalement à aucun des deux, mais reflétant un autre univers, celui de l'artiste lui-même.

Annexe 1 : Bibliographie de ʿAli Qoli Jebādār

Bibliographie sélective safavide

L'Ātashkadeh

L'*Ātashkadeh* est un recueil des poètes safavides et zands datant du XVIIIe siècle[1]. Évoquant les poètes et les artistes du temps, cette source présente un certain Mohammad ʿAli Beig, peintre et poète de l'époque de Nāder Shāh en faisant allusion à sa famille, et plus précisément à son ancêtre ʿAli Qoli Beig *farangi* :

اسمش محمد علی بیگ، خلف ابدال بیگ نقاشباشی است و جد ایشان علی قلی بیگ
فرنگی است که در فن نقاشی مانی ثانی است و در دولت سلاطین صفوی شرف
اسلام یافته و مشغول خدمات سلطانی بوده.[2]

> *Il se nomme Mohammad ʿAli Beig, le fils d'Ebdāl Beig naqqāshbāshi* [le chef des peintres royaux]. *Son ancêtre* [grand père ?] *est ʿAli Qoli Beig Farangi, qui était un deuxième Māni dans la peinture, et qui eut l'honneur de se convertir à l'islam à l'époque des Sultans Safavides, où il était au service royal.*

L'*Ātashkadeh* n'évoque ni l'origine *farangi* de ʿAli Qoli, ni la date de sa conversion à l'islam. D'ailleurs, bien qu'il évoque le fait que l'artiste a eu plusieurs postes (*khadamāt*) à la cour, c'est sans donner plus de détails.

L'une des caractéristiques remarquables de ces lignes est la présentation des descendants de ʿAli Qoli *farangi*, qui étaient tous des artistes royaux jusqu'à l'époque des Zands. Ainsi, ʿAli Qoli *farangi* avait un fils du nom de Ebdāl Beig, qui était chef des peintres royaux et son fils Mohammad ʿAli était un peintre et un poète.

Le Golshan-é morād

Un recueil des poésies les plus célèbres de l'époque des Zands, le *Golshan-é morād* (*La Roseraie des souhaits*) présente Mohammad ʿAli Qoli Beig en se référant fidèlement à l'*Ātashkadeh*. Le *Golshan-é morād* précise cependant que ʿAli Qoli Beig s'est converti à l'islam sous le règne de Shāh ʿAbbās II. Il déclare que Mohammad ʿAli était le *naqqāshbāshi* (le chef des peintres royaux) de la cour de Nāder Shāh, et que, comme son ancêtre ʿAli Qoli Beig, il était spécialiste du *surat gari*, l'art du portrait[3].

[1] Lotf ʿAli Beig-é Esfahāni, connu sous le nom de Azar Bigdeli, poète de la fin du XVIIIe siècle, a complété l'anthologie de poésie de l'*Ātashkadeh* entre 1174-93/1760-79.
[2] *Ātashkadeh* (1377/1998), p. 348.
[3] A. Ghaffāri (1369/1990), p. 439.

Bibliographie sélective contemporaine

'Ali Qoli Jebādār est rarement étudié dans les études de la première moitié du XXe siècle et A. B. Sakisian (1929), C. Huart (1929), E. Blochet (1926), B. Gray (1930), et L. Binyon, J. V. S. Wilkison et B. Gray (1933) ne présentent aucun 'Ali Qoli dans leurs études sur les artistes iraniens du XVIIe siècle. L'artiste a été mentionné pour la première fois dans les études plus approfondies de la deuxième moitié du siècle, quoique sous différentes appellations. La majorité de ces études traite souvent des caractéristiques artistiques de l'artiste, caractéristiques qui semblent d'ailleurs parfois contradictoires. Ainsi, 'Ali Qoli Jebādār est présenté souvent comme un artiste d'origine *farangi* qui travaillait également dans le style indien moghol. Alors que pour certains comme P. Soucek ou B. Schmitz ses peintures ne vont pas au-delà d'imitations immatures de peintures étrangères, pour A. Langer en revanche, il s'agit du génie d'un artiste qui a créé un style purement personnalisé justement en profitant de différents points de vue européens, iraniens et indiens.

Bien qu'il y ait de très fréquentes mentions de 'Ali Qoli Jebādār dans les recherches contemporaines, les études plus précises ne sont pas nombreuses. On présentera donc une sélection des études sur 'Ali Qoli Jebādār qui ne se contentent pas seulement de présenter l'artiste comme étant le *Farangi* mentionné dans l'*Ātashkadeh*, mais qui ouvrent également de nouvelles pistes en proposant de nouvelles hypothèses sur la carrière de l'artiste.

Anthony Welch (1976)[4]

Anthony Welch propose l'idée que « Jabadar » soit le titre formel de l'artiste qui travaillait principalement sous le règne de Shāh Soleimān. Suite à certaines indications concernant la ville d'exécution des pages de peinture, Welch propose l'idée que 'Ali Qoli Jebādār ait travaillé sous un patronage non royal au sein des élites safavides, comme les Géorgiens. Il suppose que les inscriptions géorgiennes peu lisibles attestent en effet ce patronage géorgien. Welch s'appuie sur le témoignage de l'*Ātashkadeh*, en proposant que l'origine européenne de l'artiste apparaisse dans ses peintures occidentalisées. Il note que contrairement à Mohammad Zamān, les peintures de Jebādār ne se réfèrent pas aux modèles connus européens et qu'elles sont probablement des productions personnelles de l'artiste. Selon lui, le niveau artistique médiocre de Jebādār en revanche, l'aurait fait immigrer en Iran, où les mécènes furent enthousiasmés par l'aspect exotique de ses peintures plus que par leur niveau artistique car les Iraniens auraient été moins connaisseurs en matière d'art que les Européens[5].

4 Welch, Anthony, *Artists for the Shah, Late Sixteenth-Century Painting at the Imperial Court of Iran*, New Haven/ Londres, 1976.

5 Ibid., pp. 148-149.

ANNEXE 1 : BIBLIOGRAPHIE DE ʿALI QOLI JEBĀDĀR

Mohammad A. Karim Zadeh Tabrizi (1984)[6]
En s'appuyant sur les signatures de ʿAli Qoli « Arnaʾut », Mohammad A. Karim Zadeh suppose que l'origine *farangi* de ʿAli Qoli Jebādār est albanaise ; Albanie où il serait né vers 1045 (1635-36). Karim Zadeh avance l'hypothèse que l'artiste ayant eu des qualités guerrières comme ses homologues Arnaʾut, aurait quitté son pays pour servir les rois iraniens, où sa connaissance militaire l'aurait fait employer au *jebākhāneh* de la cour safavide. Il suppose que Jebādār, actif sous le règne de Shāh ʿAbbās II, aurait fini sa carrière artistique sous le règne de Shāh Soleimān, âgé de 85 ou 90 ans et qu'il serait mort à l'époque de Shāh Soltān Hossein. Karim Zadeh attribue quasiment toutes les peintures signées ʿAli Qoli, ʿAli Qoli Arnaʾut, ʿAli Qoli Jebādār ou Jobbah dār au même ʿAli Qoli Jebādār, alors qu'il distingue ʿAli Qoli ebn-é Mohammad comme un autre peintre[7].

Prescilla Soucek (1985)[8]
Dans son article d'*Encyclopædia Iranica*, Prescilla Soucek présente « ʿAli-Qoli Jobba-Dār » peintre actif à Ispahan et Qazvin avec des œuvres d'art signées et datées entre 1084/1673-74 et 1129/1716-17. En retrouvant l'origine des modèles hollandais, français et italiens, elle relève une caractéristique commune des peintures de Jobba-Dār, c'est-à-dire la disjonction marquée entre le premier plan et le fond. Elle note que la relation spatiale souvent ambiguë entre les personnages et la composition donne aux œuvres de ʿAli-Qoli Jobba-Dār un aspect maladroit. P. Soucek note que si Jebādār est un dessinateur habile, il n'a pas une aussi bonne formation en peinture. Elle suppose donc que l'artiste était probablement qualifié dans « un autre artisanat » et a été employé à la cour seulement pour faire des copies des gravures et des peintures.

Abolala Soudavar (1992)[9]
Abolala Soudavar suppose que ʿAli Qoli Beig « Jebādār » est d'origine européenne et que, malgré sa formation dans la tradition occidentale, son style a évolué progressivement vers des idéaux iraniens. Il se réfère par la suite au *Golshan-é Morād* pour l'origine *farangi* de l'artiste et s'appuie sur la signature Arnaʾut comme étant le témoignage de cette origine européenne. Il avance l'idée que le titre de *jebādār* est d'origine turque *chaghatāy*, qu'il a été transformé en *jebédār* par les Safavides et qu'il a été parfois mal lu comme *jobbédār*. Ce dernier n'apparait pourtant jamais dans les signatures de ʿAli Qoli, mais lui a été attribué. En s'appuyant sur d'autres signatures de Jebādār comme celle de

6 Karim Zadeh Tabrizi, Mohammad Ali, *Ahvāl va athār-é naqqāshān-é qadim Iran va barkhi az mashāhir-é negārgar-é Hend va Othmāni*, Londres, 1363/1984.
7 Ibid. 1 : 389-398.
8 P. P. Soucek, « ʿAlī Qolī Jobba-Dar », *Encyclopædia Iranica*, I (1985), London, Boston et Henley, pp. 872-874.
9 Soudavar, Abolala, *Art of the Persian Courts*, New York, 1992.

gholām zādeh-yé qadimi, Soudavar propose que ce soit en effet le père de l'artiste qui fut au service royal. D'ailleurs l'emploi du nom 'Ali Qoli et *Hu* (Lui, un terme signifiant Dieu dans le langage du soufisme) indique que l'artiste était attaché au cercle soufique.

Considérant les peintures signées ou attribuées à l'artiste, Soudavar propose l'idée que les premières datant de l'époque de Shāh 'Abbās II soient assez européennes (du point de vue de l'emploi du clair-obscur et de la perspective), alors que celles du règne de Shāh Soleimān sont plus exécutées en deux dimensions et que, dans le dernier quart du siècle, 'Ali Qoli Jebādār se soit « persianisé »[10].

Sussan Babaie, Kathryn Babayan, Ina Baghdiantz McCabe et Massumeh Farhad (2004)[11]

Dans le cadre de réflexions sur l'activité artistique des *gholāms* safavides en tant que mécènes ou en tant qu'artistes, cette étude avance l'hypothèse que 'Ali Qoli « *Jabbadar* », artiste d'origine albanaise, était associé à l'arsenal royal surveillé par les eunuques blancs. En s'appuyant sur les signatures de l'artiste notamment celle mentionnant *gholām zādeh-yé qadimi*, « fils d'un ancien esclave », et en considérant son origine étrangère et sa relation avec l'arsenal royal, les auteurs concluent que 'Ali Qoli Jebādār, comme Siyāvosh, l'artiste de la fin du XVIe siècle, était également d'origine servile. D'ailleurs, en s'appuyant sur plusieurs peintures de 'Ali Qoli représentant Shāh Soltān Hossein, les auteurs proposent l'idée, que l'artiste bénéficiait d'un statut privilégié à la cour royale[12].

Yaqub Ajand (2004 et 2006)[13]

En ce qui concerne le titre de *farangi*, Yaqub Ajand signale que dans l'une des reproductions de l'*Ātashkadeh*, le titre n'est pas *farangi*, mais *farangi sāz*. Il propose donc le titre de *farangi sāz* comme étant plus adéquat[14]. Il note d'ailleurs que le titre *farangi* a été souvent associé aux Arméniens et aux Géorgiens, et que donc 'Ali Qoli Jebādār était bien d'origine géorgienne[15]. En s'appuyant sur les sources écrites safavides (notamment *Kholāsat al-siyar*, et *Zeil-é tārikh-é 'ālam ārā-yé 'Abbāsi*) Ajand suppose que 'Ali Qoli Jebādār est le même que 'Ali Qoli Ketābdār, l'arrière-petit-fils de Qarachaqāy

10 Ibid., p. 369.
11 Babaie, Sussan, Babayan Kathryn, Baghdiantz McCabe, Ina et Farhad, Massumeh, *Slaves of the Shah, New Elites of Safavid Iran*, Londres/New York, 2004.
12 Ibid., p. 136.
13 Ajand, Y., 2004. « Aliquli Beg Jabadar-Kitabdar », *Honar-Ha-Ye-Ziba* 16 (hiver), 83-92 ; Ajand, Y. 2006. *Maktab-é negārgari-é Esfahan*, Farhangestan Honar, Téhéran : 215-223.
14 Y. Ajand (2006), p. 220.
15 Ibid., p. 223 ; les Arméniens catholiques étaient considérés comme distincts des Arméniens grégoriens. Ils étaient appelés *frank* ou *farang*, pour plus d'informations voir K. Kostikyan (2012), p. 374.

Khān. Considérant la peinture de « paysage européen » signée ʿAli Qoli ebn-é Mohammad, Ajand propose comme probable le fait que le nom de Qarachaqāy Khān était Mohammad ou Mohammad Qoli[16]. Il avance l'hypothèse que ʿAli Qoli étant actif sous le règne de Shāh ʿAbbās II, il était toujours le *ketābdār* et *naqqāshbāshi* de ce dernier[17]. L'artiste était le *naqqāshbāshi* de ʿAbbās II, puisqu'il a signé certaines peintures avec le titre de ʿAbbāsi. D'ailleurs, le titre de *gholām zādeh* fait référence aux ancêtres du peintre qui étaient déjà au service de Shāh ʿAbbās 1er. Ajand doute de l'assimilation de Arnaʾut et de Jebādār, notamment parce que Arnaʾut était un titre utilisé sous le règne de Shāh Soltān Hossein, et que ʿAli Qoli Jebādār n'était probablement plus en vie à cette époque[18].

Barbara Schmitz (2008)[19]

Étudiant l'influence indienne sur la peinture iranienne, Barbara Schmitz insiste sur le fait que l'art européanisé de l'Inde moghole s'était développé dans l'Ispahan safavide, et que les artistes iraniens en avaient été fortement influencés. Sheikh ʿAbbāsi, Mohammad Zamān et « ʿAliqoli Jabbadār » avaient copié ces peintures avec enthousiasme. Ainsi, six peintures non signées, réalisées à la manière indienne du *Muraqqaʿ* de Saint-Pétersbourg peuvent être considérées comme des œuvres originales de Jebādār. Schmitz déclare que l'artiste a emprunté les détails de ses peintures à différents modèles, mais n'arrive pas à les intégrer d'une manière convaincante. Selon Schmitz, la première œuvre datée de Jebādār serait une copie indienne datée de 1068/1657-58. Elle suppose que l'artiste a continué à copier les peintures indiennes pendant vingt-sept ans, mais qu'il n'a jamais réussi à faire une peinture selon les conventions de l'art moghol. Elle insiste sur le fait que Jebādār n'a jamais voyagé en Inde, puisqu'il était le *gholām* de Shāh ʿAbbās II.

Axel Langer (2013)[20]

Dans la dernière partie de son étude sur les peintures « *farangi sāzi* » et la question de savoir « comment il s'est intégré dans la peinture iranienne », Axel Langer développe les caractéristiques artistiques de ʿAli Qoli « Jabadar » en le comparant avec Mohammad

16 Y. Ajand (2006), p. 218.
17 Y. Ajand (2004), p. 86 et (2006), p. 217.
18 Ibid., pp. 218-220.
19 Schmitz, Barbara, « Indian Influence on Persian Painting », *Encyclopædia Iranica*, XIII (2008), pp. 76-81.
20 Langer, Axel, « European Influences on Seventeenth-Century Persian Painting: Of Handsome Europeans, Naked Ladies, and Parisian Timepieces », dans A. Langer, éd., *The Fascination of Persia, The Persian-European Dialogue in Seventeenth-Century Art & Contemporary Art from Tehran*, Zurich, 2013, pp. 170-237.

Zamān. Il montre que l'analyse de son œuvre dans son intégralité révèle comment ses modèles sont entrés en collision lentement mais sûrement. Sa modélisation du corps humain et des vêtements devient de plus en plus libre et ses visages acquièrent des caractéristiques presque de portrait. Langer propose l'idée qu'en s'appropriant des modèles étrangers, l'artiste a développé un langage artistique personnel en employant des thèmes purement iraniens. Langer tente de démontrer que cette évolution se manifeste notamment dans quatre grandes peintures, toutes commandées par Shāh Soleimān, appartenant à l'album de Saint-Pétersbourg, dont la plus élaborée est la scène du roi avec ses courtisans. Langer en conclut que sans nul doute, l'artiste est le pionnier d'une nouvelle formulation qui a servi de modèle pour d'autres représentations du *darbār* (la cour royale) jusqu'à la fin du règne safavide. Dans la première moitié des années 1670, par exemple, il a créé une série révolutionnaire de portraits de Shāh Soleimān et de son entourage, qui aurait dès lors servi de modèle à plusieurs artistes postérieurs. Langer compare ensuite les peintures de ʿAli Qoli Jebādār et de Mohammad Zamān. Il note donc que « le travail de Jebādār est hétérogène : se servant de l'art européen, mais également de modèles indo-persans, l'artiste reprend des motifs simples à partir d'un large éventail de sources puis, les combinant à sa fantaisie, produit de nouvelles compositions inédites[21]. »

21 Ibid., pp. 218-228.

Annexe 2 : Bibliographie du *Farangi sāzi*

L'expression *farangi sāzi* (lit. à la façon européenne) n'apparaît guère dans les sources écrites safavides, ni les années postérieures. Ce terme a été employé cependant par la majorité des études contemporaines jusqu'à aujourd'hui, afin de décrire et de définir une partie des peintures « occidentalisées » iraniennes, réalisées sous le règne de Shāh Soleimān safavide (1666-94). Parmi ces recherches, il y a celles qui abordent à peine le sujet, le reléguant à l'état d'un avatar trop éloigné de l'esthétisme de la peinture classique iranienne, souvent la seule appréciée par les Occidentaux. Cette peinture est alors perçue comme un net déclin de la peinture iranienne depuis l'âge d'or de l'époque timuride et du début de la dynastie safavide, une maladroite et pathétique tentative pour se rapprocher des critères de l'art occidental.

E. Blochet, par exemple déclare que parmi les écoles artistiques de l'ère safavide, « les plus tardives préparent les voies aux écoles sans intérêt de l'époque actuelle, celle de *Kadjars*[1]. » Il juge aussi durement que « le relief qui caractérise les peintures timourides disparait pour faire face à une sorte de lavis par teintes plates sans vigueur et sans harmonie[2]. » Certaines études de la deuxième moitié du siècle, n'apprécient toujours pas les peintures de la deuxième moitié du XVIIe siècle, où comme D. T. Rice l'évoque « a definite decline set in so far as painting was concerned, and though much quite attractive work was produced for another century or so, the majesty and glory of Persian painting was at an end (…) an exception the works of Mu'in the best pupil of Riza[3]. » J. Carswell mentionne également que différentes tentatives d'introduction d'art occidental dans l'art islamique, comme l'emploi de la perspective ou du clair-obscur, ont conduit à un échec lamentable[4]. Il avance l'idée que la peinture iranienne du XVIIe siècle est un bon exemple de la corruption du goût oriental face à l'influence occidentale[5]. L. Lockhart suppose lui aussi que l'influence de l'art européen a perturbé la peinture iranienne qui était déjà en période de détérioration, non seulement parce qu'il n'y avait plus d'artiste de « premier rang », mais parce que le patronage artistique était en déclin dans l'ambiance socio-politique défavorable de l'époque[6]. Y. Zoka note que dans l'affrontement entre l'art classique iranien et l'art européen, c'est le premier qui a échoué car les derniers Safavides, fascinés et comme hypnotisés par la perspective et les effets de profondeur de la peinture occidentale, ont cédé à un penchant pour

1 E. Blochet (1911), p. 6.
2 Ibid.
3 D. T. Rice (1979), pp. 248-251.
4 J. Carswell (1972), II : 277.
5 Ibid.
6 L. Lockhart (1985), p. 487.

un réalisme brutal, privilégiant et dictant ainsi les règles de cette nouvelle tendance artistique[7].

Il semble que malgré la prise de conscience de plus en plus grande de la diversité et de la complexité de la peinture iranienne se modifiant et se nuançant selon les époques et les aires d'influences, ait toujours prévalu une tendance à la catégoriser comme un art décoratif où ni l'ombre ni la profondeur ne jouent de rôles essentiels. Les peintures de la fin de l'ère safavide se seraient donc visiblement éloignées des principes majestueux de l'art iranien fondé plusieurs siècles auparavant et seraient, avec leur tentation de représenter l'espace, l'ombre, la lumière et l'anatomie humaine, une trahison ou un déclin. Comme B. W. Robinson l'évoque « les défenseurs de la peinture iranienne classique des époques timurides et séfévides reprochaient aux artistes iraniens des XVIIIe et XIXe siècles d'avoir affaibli la tradition an adaptant certaines conventions européennes et les critiques d'art, spécialistes de l'art européen, cherchaient en vain dans les œuvres iraniennes la spiritualité et le réalisme de la peinture occidentale. En bref, ces peintures persanes tardives n'appartenaient à aucune culture et étaient, par conséquent, condamnées[8]. »

Cette condamnation au nom d'une pureté « orientaliste » a laissé progressivement la place aux études qui commençaient à envisager le nouveau visage de la peinture iranienne au XVIIe siècle en proposant des hypothèses nouvelles sur sa raison d'être. L'étude des peintures nommées *farangi sāzi* a été plus approfondie dans des recherches spécifiques de la deuxième moitié du XXe siècle qui analysent ces peintures selon le contexte politique, historique et artistique, notamment en prenant en compte la transformation considérable de l'État safavide à partir du règne de Shāh 'Abbās 1er, transformation qui pourrait avoir effectivement influencé la création artistique. L'ouverture commerciale et diplomatique des frontières iraniennes sous le règne de Shāh 'Abbās 1er, a abouti à un changement considérable dans la structure de l'État et de la société safavide. Dans l'intervalle, les artistes iraniens ont adopté de nouvelles conventions visuelles, parmi lesquelles les peintures d'un certain Mohammad Zamān. Celles-ci ont particulièrement retenu l'attention des études occidentales du XXe siècle qui, en décrivant ses œuvres, ont pu ainsi établir les caractéristiques de ce nouveau style artistique :

7 Y. Zoka (1341/1962), p. 1007. On pourrait peut-être trouver une sorte de rapprochement du processus avec celui de l'empire romain dans l'Antiquité tardive (IIIe-Ve siècle), quand l'art dit « plébéien », issu d'un vieux fond populaire étrusque et italique, avec son esthétique théâtrale et brutale, plus accessible aux masses, a resurgi et remplacé l'art classique de l'élite hellénisée qui avait pourtant prévalu depuis l'époque classique. Je remercie J.-D. Brignoli pour m'avoir indiqué une telle comparaison. Voir, pour la création de ce concept d'art *plébéien*, R. Bianchi Bandinelli, « Arte Plebea », in *Dialoghi di Archeologia* a. I, 1967.

8 W. B. Robinson (1985a), p. 177.

le *farangi sāzi*. Mohammad Zamān est présenté donc comme l'un des maîtres et l'un des grands initiateurs de ce mouvement[9].

La présence et l'influence de l'art italien ont souvent été considérées comme l'origine de la formation des peintures *farangi sāzi*, jusqu'à ce que deux études séparées, dont la première était toujours en relation directe avec l'artiste Mohammad Zamān, aient élargi le champ des recherches sur ces peintures. En redéfinissant la carrière de l'artiste, A. Ivanov a noté l'origine plutôt flamande de certains aspects de l'œuvre de l'artiste[10]. Pour la même époque, et sur la base de documents de la Compagnie néerlandais des Indes oriental (VOC) ayant survécu, W. Floor a prouvé la présence d'artistes hollandais en Iran safavide[11]. Ces nouveaux éléments ont considérablement modifié l'état des lieux sur l'analyse des peintures dites *farangi sāzi* et plusieurs recherches ont tenté une relecture des caractéristiques, en considérant les gravures européennes (souvent flamandes) ayant servi de modèles, et en établissant la façon dont la peinture iranienne est entrée en contact avec l'art européen.

En effet, en dépit de plusieurs avancées sur l'analyse de l'art iranien de la deuxième moitié du XVIIe siècle, la majorité des études sur le *farangi sāzi* se contente de reprendre les mêmes hypothèses : le développement des contacts (politiques, commerciaux et religieux) avec l'Europe est considéré comme la raison principale de la formation des peintures *farangi sāzi*. Le séjour des artistes hollandais à Ispahan safavide a ainsi été considéré comme l'une des preuves de cette influence, alors que des marchands Arméniens de la Nouvelle Jolfā à Ispahan pourraient avoir importé également l'imagerie occidentale en Iran[12]. D'ailleurs, en découvrant des similitudes avec l'art indien, il a été également proposé que des maîtres *farangi sāzi* aient été formés au Cachemire[13].

Ici on présente une sélection bien précise d'études consacrées spécifiquement au style artistique nommé traditionnellement *farangi sāzi*, tout en précisant qu'il ne s'agit pas d'études qui se limitent à présenter le *farangi sāzi* au sens large du terme dans un ou deux paragraphes en l'incluant dans l'histoire générale de la peinture iranienne, ou dans celle de l'époque safavide. Cette liste ne retient pas non plus les recherches qui ne développent pas de nouvelles pistes sur les circonstances de la formation des peintures *farangi sāzi*, ni celles qui se contentent de reprendre les hypothèses initialement proposées par des études pionnières sur *farangi sāzi*. Enfin, les études dont le sujet

9 Parmi lesquelles voir par exemple B. Gray (1961), p. 168, A. M. Kevorkian et J. P. Sicre (1983), p. 258, B. W. Robinson (1985b), p. 172 ; Sh. Canby (1999b), pp. 149-150, et plusieurs d'autres.
10 A. Ivanov (1979), pp. 65-70.
11 W. Floor (1979), pp. 145-163 ; voir également *The Saint Petersburg Muraqqa*, p. 38.
12 Voir par exemple E. Sims (1979), Ch. Adle (1980), Sh. Canby (1993, 1999a, 1999b), S. Babaie (1994 et 2013), M. Farhad (2001), et plusieurs autres.
13 Voir par exemple B. Schmitz (2008a), E. Grube (1978), etc.

principal est la *vita* des artistes, notamment celle de Mohammad Zamān, et qui ne traitent du *farangi sāzi* que comme une introduction au sujet principal ne sont pas incluses dans cette bibliographie.

Bibliographie sélective iranienne

Les études contemporaines iraniennes ne lancent pas réellement de nouvelles recherches sur les peintures dites *farangi sāzi*, et se contentent souvent de répéter les recherches européennes sur le sujet. Il y a pourtant certaines études spécifiques qui apportent des détails plus précis, en analysant ces peintures différemment.

Adib Borumand[14]

Étudiant une page illustrée du *Tārikh-é jahāngoshā-yé Nāderi* (*L'Histoire mondiale de Nāder*), Adib Borumand se lance quoique brièvement dans l'étude sur les peintures *Irāni sāzi* (*iranisées*) de la fin de l'époque safavide. Il note que les fondateurs de ce style sont premièrement Mohammad Zamān, et par la suite ʿAli Qoli Jebādār, Mohamad Hasan Razavi, Arnaʾut et Mohammad Qāsem. Prenant connaissance de l'art européen et le mélangeant à l'art indien, ces artistes ont créé un nouveau style artistique purement « national » et iranien. Il affirme en effet que la peinture classique iranienne, « le style miniature » ou *chini sāzi* (lit. *faite à la manière chinoise*, ou *chinoiserie*), a enfin laissé place à un style artistique iranien qui s'approche visuellement du réel en montrant des proportions plus naturelles, une perspective exacte et de vives couleurs.

Ruin Pakbaz[15]

Dans sa grande *Encyclopédie de l'art*, Ruin Pakbaz déclare que le *farangi sāzi* est une expression pour décrire une mauvaise copie de la peinture européenne. Il s'agit d'une copie mal comprise et sans bases théoriques de l'art et des savoir-faire des artistes européens de la part des artistes iraniens et indiens. Le *farangi sāzi* a duré deux cents ans, entre le milieu du XVIIe siècle et la fin du XIXe siècle. L'émergence de nouveaux artistes comme Abolhasan Ghaffāri (Saniʿ al-Molk) à la fin du XIXe siècle a mis fin à ce style en le remplaçant par un art académique, étudié et scientifique : le Naturalisme (*tabiʿat gerāi*).

14 Borumand, ʿAbd al- ʿAli, « Moʿarefi yek noskhe-yé mosavvar-é tārikh-é jahāngoshā-yé Nāderi, *Honar va Mardom*, 188 (1357/1978), pp. 40-45.

15 Pakbaz, Ruin, *Dāʾerat al-maʿāref-é honar*, Téhéran, 1385/2007.

ANNEXE 2 : BIBLIOGRAPHIE DU *FARANGI SĀZI*

Yaqub Ajand[16]

L'une des études iraniennes les plus récentes sur le *farangi sāzi* a été conduite par Yaqub Adjand. Étudiant les peintures d'Ispahan safavide, il propose que les peintures *farangi sāzi* soient la continuité artistique des ateliers d'Ispahan de la première moitié du XVIIe siècle. Le *Farangi sāzi* selon Ajand aurait commencé dès le règne de Shāh ʿAbbās 1er, pour enfin être élaboré sous le règne de Shāh ʿAbbās II, et s'accomplir réellement à l'époque qājār. Il confronte le style *Irāni sāzi* au *farangi sāzi* en notant que le premier préserve les conventions picturales de la peinture classique iranienne, bien que certains aspects de l'art européen y soient manifestes. Il présente ainsi comme particulièrement démonstrative de ce fait certaines peintures de pages isolées de Rezā ʿAbbāsi ou Moʿin Mosavver, etc. Ajand avance par la suite l'idée que la circulation des artistes et des œuvres d'art européens, aussi bien que les influences artistiques de l'art ottoman et indien en Iran à l'époque, aient joué un rôle décisif dans la création des peintures *farangi sāzi*. Ainsi, il propose que « L'Annonciation » faite par Sādeqi (datée de la fin du XVIe siècle) soit l'une des premières peintures *farangi sāzi*, bien qu'il soit admis que ce style ait été élaboré par des peintres comme ʿAli Qoli Jebādār et Mohammad Zamān, les maitres de la deuxième moitié du XVIIe siècle.

Bibliographie sélective occidentale

Sheila Canby[17]

Analysant les différentes manières dont les Iraniens ont pris contact avec l'art européen – surtout l'augmentation des relations diplomatiques et commerciales avec l'Europe et le rôle des Arméniens de la Nouvelle Jolfā – Sheila Canby met en avant notamment quatre sources visuelles occidentales disponibles pour les Iraniens : la présence des Européens en Iran dans tous les secteurs de la société (dans la diplomatie, le commerce et les missions religieuses), la présence physique d'artistes européens venus travailler en Iran et parfois pour les rois, la diffusion des modèles picturaux chrétiens et la propagation des gravures de livres profanes européens. Canby note que l'artiste principal de la cour de Shāh ʿAbbās 1er, Rezā ʿAbbāsi, a lui-même effectué une transition entre le style artistique en vigueur à Qazvin dans la deuxième moitié du XVIe siècle et un style visiblement influencé par les Européens au XVIIe siècle. Ainsi, Rezā ʿAbbāsi est présenté comme le promoteur principal des peintures dites *farangi sāzi*,

16 Ajand, Yaqub, *Maktab-é naqqāshi-é Esfahan*, Téhéran, 1385/2006, voir notamment p. 186. Voir également Ajand (2004).
17 « *Farangi Sāz*, the impact of Europe on Safavid painting », dans *Silk and Stone: The Art of Asia, the Third Hali annual*, Londres, 1996, pp. 46-59. Je remercie Sheila Canby de m'avoir envoyé cet article.

dont le développement ne serait pas lié uniquement à l'influence étrangère, mais aussi au changement de goût des commanditaires, à l'arrivée de nouvelles classes sociales enrichies, de nouveaux modes vestimentaires, etc.

Canby consacre la majorité de son travail au rôle joué par les livres illustrés européens et leurs présences dans les œuvres de Rezā 'Abbāsi. Elle poursuit en évoquant Mohammad Zamān, Jāni *Farangi Sāz*, et Mohammad 'Ali le fils de Mohammad Zamān. L'auteur mentionne également certaines peintures de Bahrām *Sofreh Kesh*, le père de Jāni Farangi sāz, en proposant l'idée que l'emploi du clair-obscur explique la dénomination de *farangi sāz* donnée aux peintures attribuées à Jāni. Enfin, elle suppose que la diversité technique et thématique, ainsi que l'expression des émotions et la palette de couleurs variées des peintures européennes, ont été les éléments ayant le plus attiré l'attention des artistes iraniens et de leurs patrons. Il est curieux de noter la grande absence de 'Ali Qoli Jebādār dans cette étude.

Anatoli Ivanov[18]

Anatoli Ivanov analyse les peintures iraniennes de la deuxième moitié du XVIIe siècle dans le contexte de l'école artistique d'Ispahan. Il insiste cependant sur le fait que ces peintures influencées par l'Europe soient le fruit artistique du règne de Shāh 'Abbās II. Ceci non seulement parce qu'à cette époque plusieurs artistes européens étaient au service de la cour royale safavide, mais ensuite parce que le Shāh lui-même était enthousiasmé et fasciné par l'art européen. Il avance par la suite l'idée de réviser les caractéristiques notables de ce style artistique, aussi bien que la nécessité d'approfondir les biographies des artistes tels que Mohammad Zamān et 'Ali Qoli Jebādār, en précisant que ce dernier était également l'un des maîtres de cette époque, et qu'il existe cinq peintures de lui, signées ou qui lui sont attribuées, dans le grand album des peintures indo-iranienne de Saint-Pétersbourg. A. Ivanov insiste sur le fait que les peintures (dites *farangi sāzi*) ne sont pas directement liées à Mohammad Zamān, ni au règne de Shāh Soleimān, notamment parce qu'une peinture signée de 'Ali Qoli ebn-é Mohammad, conservée actuellement au Département Oriental de l'Hermitage, est datée de 1059/1649, donc sous le règne de Shāh 'Abbās II[19]. Enfin A. Ivanov précise que le style artistique influencé par l'Europe est devenu une tendance dominante dans la peinture iranienne du XVIIIe siècle.

18 Ivaov, A. A., « Persian Miniatures », dans *The Saint Petersburg Muraqqa, Album of Indian and Persian miniatures from the 16th through the 18th century, and specimens to Persian calligraphy by "Imād Al-Hasanī"*, Milane, 1996, pp. 33-38.

19 Il s'agit de « Paysage européen » qu'on a initialement considéré comme la première œuvre datée de 'Ali Qoli Jebādār.

ANNEXE 2 : BIBLIOGRAPHIE DU *FARANGI SĀZI*

Leila Diba et Maryam Ekhtiar[20]

Appelant ce style artistique « perso-européen », les auteurs soulignent l'interaction créative entre les traditions artistiques européennes et iraniennes. Elles évoquent également les caractéristiques visuelles de ce style artistique, dont les plus importantes sont l'utilisation limitée du modelé et du raccourci, de la perspective, de l'emploi de l'ombre et d'une palette adoucie. Elles évoquent le fait que les conventions artistiques européennes ont atteint l'Iran soit via leur adaptation moghole, soit directement par la présence des artistes souvent flamands et par les sources visuelles européennes, comme les livres imprimés. Les auteurs avancent l'idée que la nouvelle mode « perso-européenne » aurait été introduite dans la peinture iranienne par des artistes formés dans la manière artistique moghole, et par l'adaptation des sources européennes. Soulignant notamment le rôle joué par des artistes royaux comme Sheikh 'Abbāsi, 'Ali Qoli Jabbadar et Mohammad Zamān dans la formation de cette nouvelle tendance artistique, les auteurs examinent un certain nombre de peintures perso-européennes et leurs éventuels modèles originaux européens.

Yves Porter[21]

Examinant le rôle joué par des gravures européennes dans la formation de la peinture iranienne du XVIIe siècle, Yves Porter note que l'art européen a influencé la peinture iranienne soit directement par le biais de cadeaux d'ambassades ou par la présence d'artistes européens à la cour safavide, soit indirectement par l'intermédiaire de l'Inde Moghole, et peut-être dans une moindre mesure, par la Russie et le Caucase, sans négliger certaines communautés de riches marchands arméniens de la Nouvelle Jolfā qui avaient sans doute grandement contribué à la diffusion de cette mode « européenne ». En étudiant brièvement les fabrications arméniennes de la Nouvelle Jolfā et différents artistes iraniens éminents du *farangi sāzi*, et en dressant une liste des gravures européennes et des noms d'artistes séjournant à chaque règne en Iran safavide depuis 'Abbās 1er, Porter souligne que c'est notamment à partir du règne de Shāh 'Abbās II que des échanges politiques-culturels entre l'Iran et l'Europe se ressentent plus visiblement dans le domaine de l'illustration des manuscrits et dans les pages d'albums. Il avance par la suite l'idée que la perception de l'espace en profondeur est sans doute la première percée de l'influence « européenne » dans la peinture iranienne.

20 Diba, Layla S., et Ekhtiar, Maryam, *Royal Persian painting, the Qajar epoch 1785-1925*, New York, 1999.
21 Y. Porter (2000b) : « La diffusion des gravures et de l'imagerie européennes dans l'Iran safavide du 17e s. » article non publié pour le Colloque d'Art et civilisations judaïque, chrétienne et islamique, Genève, 12-13 février 2000.

Amy Landau[22]

Amy Landau est, à notre connaissance, l'une des rares chercheuses qui ait tenté d'expliquer les raisons d'être des peintures *farangi sāzi* sous le règne de Shāh Soleimān en allant au-delà de la simple recension des œuvres d'art européennes ayant joué un rôle dans la formation des peintures *farangi sāzi*. En effet, elle évoque l'existence de raisons, bien plus subtiles, dans la création des peintures *farangi sāzi* que la simple influence de l'art européen. Revenant elle aussi sur les pages de peintures de Mohammad Zamān, Landau propose l'idée que le style occidentalisé de Mohammad Zamān ne soit pas la continuité logique et l'aboutissement artistique du XVIIe siècle. Elle souligne le fait qu'un nouveau langage visuel s'est élaboré grâce à l'intérêt des commanditaires de la deuxième moitié du XVIIe siècle pour l'Occident et les œuvres d'art occidentales. Ainsi, elle a fermement placé la formation du *farangi sāzi* dans le contexte historique du règne de Shāh Soleimān, et dans une moindre mesure, dans celui de son prédécesseur, 'Abbās II. En insistant sur le rôle significatif des peintures murales safavides sur la création des pages de peintures *farangi sāzi*, Landau évoque le fait que les peintres locaux, notamment les Arméniens, devraient être considérés comme des acteurs initiaux, alors qu'ils sont négligés dans les études concernant le *farangi sāzi*. Détaillant la carrière artistique de peintres comme Minas, elle propose non seulement de leur attribuer un rôle dans la formation des peintres musulmans tel que Mohammad Zamān, mais elle suppose également que ces peintres arméniens, ainsi que leurs patrons, aient contribué au développement d'une mode occidentalisée à la cour safavide.

Alors que le nombre d'artistes qualifiés dans le style *farangi sāzi* était limité, Landau souligne l'association de ces peintures avec d'autres aspects de la culture européenne tels que la science, la technologie, le commerce, la philosophie … donc d'une base intellectuelle très importante servant de socle à ce nouveau style. Landau suppose que les peintures *farangi sāzi* servaient à diffuser largement l'image d'une ville cosmopolite et moderne telle qu'était Ispahan dans la seconde moitié du XVIIe siècle. Elles seraient alors le miroir d'une modernité occidentale désirée non seulement par Shāh Soleimān, mais aussi par une certaine élite d'Ispahan, notamment les riches marchands de la Nouvelle Jolfā déjà occidentalisés eux-mêmes, suite à leurs divers contacts avec l'Europe et les Européens. Elle considère également l'existence d'un contexte confessionnel pour les peintures à sujets bibliques.

Amy Landau développe ces idées en précisant que le *farangi sāzi* peut être utilisé pour désigner un mode syncrétique de peinture qui mélange les traditions artistiques safavides avec les adaptations iconographiques et les techniques picturales

22 Landau, Amy S., *Farangi sāzi at Isfahan: the court painter Muhammad Zamān, the Armenians of New Julfa and Shāh Suleymān (1666-1694)*, Thèse de doctorat, Université d'Oxford, 2007 ; Landau, Amy S., « From Poet to Painter : Allegory and Metaphor in a Seventeenth-Century Persian Painting by Muhammad Zamān, Master of *Farangi-Sāzi* », *Muqarnas*, 28 (2011), pp. 101-113. Voir également A. Landau (2015).

européennes. Elle avance l'idée que le *Farangi sāzi* ait été développé par des artistes autour des années 1630 et dans le dernier tiers du XVIIe siècle et est devenu un moyen d'illustrer des thèmes centraux de la société safavide dans l'art du livre. Des artistes employaient ce style artistique pour représenter des scènes de la littérature iranienne, des récits religieux, le pouvoir et l'autorité royale, aussi bien que les idées érotiques et néo-platoniciennes de l'amour. Ce mode « hybride » réalisé par des artistes locaux a clairement séduit l'attention des nobles safavides, tout particulièrement ceux qui habitaient à Ispahan.

Axel Langer[23]

À l'occasion d'une remarquable exposition de peintures *farangi sāzi* safavides à Zurich, Axel Langer axe son étude sur trois thèmes principaux de la peinture safavide du XVIIe siècle : la représentation des étrangers, la nudité et les peintures dites *farangi sāzi*.

Il propose l'idée que l'adoption de certains principes et thèmes de l'art européen par l'art iranien se soit faite en deux moments distincts. D'abord, les artistes iraniens ont perçu les thèmes européens comme une source d'inspiration qu'ils pourraient emprunter et adapter à volonté. Puis, dans un deuxième temps, ces artistes ont tissé un rapport plus étroit avec l'art occidental, ce qui a abouti à la création du *farangi sāzi* (dont la traduction est ici « la peinture à la manière européenne »). Langer présente ses recherches sur les techniques artistiques européennes adoptées par les artistes *farangi sāz* et dont les plus importantes sont l'aquarelle et le pointillé. En développant notamment l'analyse de ce dernier il précise le rôle particulier que jouaient les montres de poches émaillées. Non seulement elles étaient souvent peintes, mais elles étaient assez légères pour être transportées par des marchands et des ambassadeurs aussi bien que par le commun des mortels. Discutant des diverses manifestations de la technique du pointillé dans les peintures *farangi sāzi*, Langer propose l'idée que cette technique, dont le premier emploi daterait de 1085/1674 ou peut-être un peu plus tôt en 1670, soit l'une des caractéristiques du style *farangi sāzi*.

Outre son développement sur la carrière de 'Ali Qoli Jebādār et de Mohammad Zamān, Langer aborde également la question de l'originalité des peintures *farangi sāzi* et s'interroge si elles doivent être considérées comme de simples copies de peintures occidentales. Il propose plutôt l'idée qu'il s'agit d'inventions créatives iraniennes et signale qu'en Iran une copie ne pourrait jamais être perçue comme une simple répétition ou une reproduction banale, mais qu'elle posséderait ses propres valeurs intrinsèques en tant qu'œuvre d'art.

23 Langer, Axel, « European Influences on Seventeenth-Century Persian Painting: Of Handsome Europeans, Naked Ladies, and Parisian Timepieces », dans A. Langer, éd., *The Fascination of Persia, The Persian-European Dialogue in Seventeenth-Century Art & Contemporary Art from Tehran*, Verlag Scheidegger & Spoess AG, Zurich, 2013, pp. 170-237.

Annexe 3 : Liste visuelle des signatures

Raqam-é kamineh ʿAli Qoli ebn-é Mohammad saneh 1059.

Hu, Gholām zādeh-yé qadim raqam-é ʿAli Qoli.

Hu, Gholām zādeh-yé Shāh ʿAbbās-é thāni kamineh ʿAli Qoli.

Gholām zādeh-yé qadim ʿAli Qoli Jebādār.

Raqam-é kamtarin-é gholāmān ʿAli Qoli Jebbādār.

Lexique

ʿAlamdār bāshi : (titre) le porteur d'enseigne.
Ālijāh : (titre) un courtisan haut placé.
Amir-é ākhor bāshi-é sahrā : (titre) le responsable des écuyers du roi et d'autres charges comme par exemple celle du *jélodār bāshi*, ou celle du *zindār bāshi*.
Amir-é ākhor bāshi-é jélo : (titre) le responsable des nouveaux chevaux offerts à la cour.
Amir-é shekār bāshi : (titre) le grand veneur.
Behesht ā'in/majles-é behesht ā'in : l'assemblée royale en présence du roi.
Corsy : le siège du roi.
Dagang-é morasaʿ : une canne dorée que portaient les *yasāvolān-é sohbat* (les aides-de-camp
Dargāh : le portail. Une entrée souvent monumentalisée. Désigne aussi le sanctuaire et la cour royale.
Dār al-saltaneh : Dénomination pour une cité ou un palais, lieu du gouvernement, comme une cité capitale telle que Tabriz, Qazvin ou Ispahan.
Dārugheh : (titre) Gouverneur.
Divān : lieu d'audience ou lieu où siège la représentation d'un pouvoir administratif ou juridique. Un bâtiment tout entier ou simplement une partie d'un bâtiment (un *eyvān*, une salle,...) peuvent lui être consacré.
Divānbeigi : (titre) Le juge suprême responsable du *divān* royal.
Eʿtemād al-douleh : (titre) le grand vizir.
Gholām : esclave, serviteur. Les *gholām* désignent traditionnellement une classe de serviteurs des souverains musulmans, soldats et/ou administrateurs que leurs liens de dépendance vis-à-vis du pouvoir désignent comme des serviteurs de confiance. Il y eut sous les Safavides, et particulièrement à partir de Shāh ʿAbbās 1er, une véritable politique, mise en place par le souverain, de noyautage des hauts postes d'État par les *gholām* géorgiens afin de contrer le pouvoir des chefs de tribus Qezelbāsh.
Gholām zādeh-yé qadimi : (titre) fils d'un ancien *gholām*, désignant un titre attribué aux hommes de la noblesse servant la cour royale ou aux vizirs.
Hezār pisheh : littéralement « Mille vocations » ; il s'agit d'un nécessaire que le *mehtar-é rekāb khāneh* devait toujours garder sous la main et contenant les affaires de première nécessité du roi, tels qu'un mouchoir, une brosse, un coupe-ongles et d'autres menus objets ; cela pouvait également désigner un gobelet d'or que les rois safavides utilisaient pour inciter leurs courtisans à boire du vin et à vider le gobelet.
Hokm névis : (titre) le rédacteur des décrets.
Ishik āqāsi bāshi : (titre) Le maître de cérémonies.
Ishik āqāsi bāshi-é haram : (titre) le héraut du harem.

Jebādār (bāshi) : (titre) le responsable de l'arsenal.

Jebākhāneh : l'armurerie royale.

Jélodār bāshi : (titre) le responsable chargé de maintenir le mors pendant que le souverain monte à cheval.

Kalāntar : (titre) le prévôt.

Kārkhāneh āqāsi hā : (titre) les chefs des ateliers royaux.

Keshik khāneh : la maison de la garde.

Ketābkhāneh : la bibliothèque. Le magasin des livres du palais. Terme souvent utilisé pour désigner aussi bien la bibliothèque que le *naqqāsh khāneh*, l'atelier des peintures des livres.

Kolāh farangi : littéralement « le chapeau de Franc » i.e. « d'Européen ». Terme ambigu servant à désigner un type de couverture à pans ou une structure, généralement de bois, très ouverte formant un kiosque. Souvent placé en rajout au sommet d'une façade ou d'un édifice, le *kolāh farangi* joue alors le rôle d'un belvédère dominant l'édifice. L'appellation *kolāh farangi* peut aussi désigner des pavillons de jardins sans doute largement ouverts.

Laleh-yé gholāmān : (titre) le tuteur des *gholām*.

Mehtar-é rekāb khāneh : (titre) le maître de la garde-robe royale.

Mohrdār : (titre) le gardien du sceau royal.

Moqarrab al-khāqān : (titre) le proche du roi.

Mostoufi al-mamālek : (titre) le responsable de la chancellerie royale ou des revenus royaux (selon les époques).

Naqqāsh khāneh : dans les cours royales et princières, les ateliers de travail du livre, de calligraphie et de peinture de livres.

Naqqāshbāshi : (titre) le chef de l'atelier des peintres.

Nāzer : (titre) le surintendant des ateliers royaux.

Qullar āqāsi : (titre) commandant des régiments de *gholām*.

Qurchi bāshi : (titre) le maître de la garde royale.

Rish séfid-é haram : (titre) le chef du sérail royal.

Sāheb Jam'-é khazāneh-yé 'āmereh : (titre) le responsable de la trésorerie royale.

Sagbānān : les gardiens de chiens.

Shirbānān : les gardiens de lions.

Sayyādān : les veneurs.

Sarkār-é khāsseh-yé sharifeh : la cour royale.

Sotun : la colonne, le pilier.

Tāj : la couronne.

Tālār : portique de colonnes généralement en bois formant une loggia très ouverte. Les colonnes supportent généralement un plafond plat en charpente et la forme se différencie ainsi nettement de *l'eivān*. Il joue souvent le rôle de portique ou de loggia

s'ouvrant en avant du bâtiment principal. Son architecture théâtrale en fait un élément prépondérant de l'architecture palatiale safavide du XVIIe siècle.

Tofangchi bāshi : (titre) l'officier d'artillerie.

Tumār : la pétition.

Vaqāye' névis : (titre) le chroniqueur.

Yasāvolān-é sohbat : (titre) les aides-de-camp.

Yuz chi bāshi : (titre) l'un des responsables des *gholām*.

Zābeteh nevis : (titre) l'enregistreur des présents reçus par la cour, des revenus et des dépenses de la cour royale.

Zindār bāshi : (titre) le responsable de ceux qui avaient la garde des harnachements et des équipages de chevaux.

Bibliographie

1 Les sources primaires iraniennes

ʿĀlam ārā-yé Shāh Esmāʿil, éd. Asghar Montazer Saheb, Téhéran, 1349/1971.

Alqāb va mavājeb-é doureh-yé salātin-é safavieh, éd., Yusef Rahim Lu, Machhad, 1371/1993.

Āsef, Mohammad Hāshem (Rostam al-hokamā), *Rostam al-tavārikh*, éd., Mohammad Moshiri, Téhéran, 1352/1974.

Āzar Bigdeli, Lotf ʿAli Khān, *Ātashkadeh*, éd. Hasan Sadat Naseri, 3 vols., Téhéran, 1336/1958.

Āzar Bigdeli, Lotf ʿAli Khān, *Tazkareh ātashkadeh*, Téhéran, 1377/1999.

Dastur al-moluk, Mirza Rafiʿā al-Din Ansāri, éd., Iraj Afshar, *Daftar-é tārikh*, Téhéran, 1380/2002, pp. 475-621 (2002).

Dastur al-moluk, Mirzā Rafiʿā al-Din Ansāri, trad. en anglais par Willem Floor et Mohammad H. Faghfoury, Californie, 2007.

Dastur al-moluk, Mirzā Rafiʿā al-Din Ansāri, éd., M. I. Marcinkowski, trad. en persan par A. Kordabadi, Téhéran, 1385/2007.

Dust Mohammad, « Préface de l'album de Bahrām Mirzā (*Hālāt-é honarvarān*) », M. Bayani, éd., *Ahvāl va āthār-é khoshnevisān*, vol.1, Téhéran, 1345/1966, pp. 188-203.

ʿEterāf Nāmeh, ruznāmeh-yé khāterāt-é Abgar (ʿAli Akbar) Armani, az jadid al-eslāmān-é ʿahd-é Shāh Soleimān va Shāh Soltān Hossein Safavi, hamrāh bā resāleh shenākht, be khat-é gorji dar ethbāt-é tashayoʿ az jadid al- eslām-é gorji az ruzegār Shāh ʿAbbās safavi, éd., Mansur Sefatgol, Téhéran, 1388/2011.

Forsat Hosseini Shirāzi, Mohammad Naser Mirzā Āqā, *Āthār-é ʿajam*, éd., Mansur Rastgar Fasaʾi, 2 vols., Téhéran, 1377.

Ghaffāri, ʿAbu al-Hasan ebn-é Mohammad, *Golshan-é morād*, éd., Gh. Tabatabai Majd, Téhéran, 1369/1990.

Hedāyat Allāh, Mahmud, *Naqāvat al-āthār fi zekr al-akhyār, dar tārikh-é safavieh*, éd., Ehsan Eshraqi, 2ᵉ, Téhéran, 1373/1995.

Hedāyat, Rezā Qoli Khān, *Tārikh-é rozat al-safā-yé Nāseri*, éd., Jamshid Kianfar, vol. 8, Téhéran, 1380.2002.

Hosseini Fasāʾi, Hāj Mirzā Hasan, *Fārsnāmeh Nāseri*, éd., Mansur Rastgar Fasaʾi, Vol. I, Téhéran, 1378/1991.

Khājegi Esfahāni, Mohammad Maʿsum, *Kholāsat al-siar*, Téhéran, 1358/1980.

Khātun Ābādi, Seyyed ʿAbdolhossein, *Vaqāyeʿ al-sanin va al-ʿavām, gozāresh hā-yé sālianeh az ebtedā-yé khelqat tā sāl 1195 hejri*, éd., Mohammad Baqer Behbudi, Téhéran, 1352/1974.

Khwānsāri, Āqā Jamāl, *Aqā'ed al-nesā va mer'āt al-bolhā (Kolsum Naneh)*, éd., Mohammad Katirai, Téhéran, 1349/1971.

Kolayni, Mohammad Ya'qub, *Osul al-kāfi*, annoté par M. H. Derayati, Téhéran, 4 vols, 1344/1965.

Ludi, Shir 'Ali Khān ebn-é 'Ali Amjad Khān, *Mer'āt-é khiāl*, Bombay, 1324/1946.

Mafātih al-janān, éd., 'Abbās Qomi, Qom, 1964.

Majlesi, Mohammad Bāqer, *Heliat al-mottaqin*, Téhéran, 1333/1955.

Majlesi, Mohammad Bāqer, *Haq al-yaqin*, Téhéran, 1334/1956.

Majlesi, Mohammad Bāqer, *Hayāt al-qolub*, 3 vols., Téhéran, 1338/1960.

Mar'ashi Safavi, Mirzā Khalil, *Majma' al-tavārikh, dar tārikh-é enqerāz-é safavieh va vaqāye' ba'd tā sāl 1207 hejri qamari*, éd., 'Abbās Eqbal, Téhéran, 1328/1950.

Mīrzā Rafī's Dastūr al- Mulūk, A Manual of Later Safavid Administration, éd., Muhammad Ismail Marcinkowski, Kualalampur, 2002.

Mirzā Sami'ā, *Tadhkirat al-Muluk, A Manual of Safavid Administration*, trad. V. Minorsky, Cambridge, 1943.

Mostoufi, Mohammad Hasan, *Zobdat al-tavārikh*, éd., Behruz Gudarzi, Téhéran, 1375/1996.

Mohammad Hasan E'temād Al-Saltaneh, *Tārikh-é montazam-é Nāseri*, éd., Mohammad Esmā'il Rezvani, Téhéran, 1363/1985.

Mohaqqeq Sabzevāri, *Rouzat al-anvār-é 'Abbāsi*, éd., Najaf Lak Za'i, Qom, 1381/2003.

Nasiri, Mohammad Ebrāhim ebn-é zein al-'ābedin, *Dastur-é shahriyārān*, éd., M. N. Nasiri Moqqadam, Téhéran, 1373/1995.

Nasrābādi, Mohammad Tāher, *Tazkareh Nasrābādi*, éd., M. N. Nasrābādi, Téhéran, 1378/2000.

Nezāmi, *Haft peikar*, Barat Zanjani, éd., Téhéran, 1373/1995.

Nezāmi, *Les sept portraits*, trad. en français par Isabelle de Gastines, Paris, 2000.

Nezāmi, *The Haft Peikar, the seven beauties*, trad. en anglais par C. E. Wilson, Londres, 1924.

Qazvini, Yahya ebn-é 'abd al-Latif, *Lobb al-tavārikh*, éd., Mir Hashem Mohades, Téhéran, 1386/2009.

Qazvini, Zakariā ebn-é Mohammad ebn-é Mahmud al-makmuni, *'ajāyeb al-makhluqāt va gharā'eb al-moujudāt*, éd., N. Sabuhi, Téhéran, 1361/1982.

Qomi, Qāzi Ahmad, *Golestān-é honar*, éd., Ahmad Soheili Khwansari, Téhéran, 1383/2004.

Qomi, Qāzi Ahmad, *Kholāsat al-tavārikh*, éd., Ehsan Eshraqi, Téhéran, 1359/1980.

Rashid al-Din Fazl Allāh, *Tārikh-é farang az Jāme' al-tavārikh*, éd., Dabir Siaqi, Téhéran, 1339/1941.

Safineh Soleimāni, trad. de persan en anglais par John O'Kane, Londres, 1972.

Sa'id moshizi, Mir Mohammad, *Tazkareh safavieh Kermān*, éd., Bastani Parizi, Téhéran, 1369/1991.

Tahvildār, Mirzā Hossein, *Joghrāfiyā-yé esfahān : joghrāfiyā-yé tabi'i va ensāni va āmār-é asnāf-é shahr*, éd., Manuchehr Sotudeh, Téhéran, 1342/1964.

Tehrāni, Mohammad Shafi', *Mer'āt-é vāredāt, Tārikh-é sokut-é safaviān, payāmad hā-yé ān va farmānravāi malek Mahmud Sistāni*, éd., Mansur Sefatgol, Téhéran, 1383/2005.

Torkmān, Eskandar Beig, *Zeil-é tārikh-é 'ālam ārā-yé 'Abbāsi*, éd., Ahmad Soheily Khwansari, Téhéran, 1317/1938.

Torkmān, Eskandar Beig, *Tārikh-é 'ālam ārā-yé 'Abbāsi*, éd., Iraj Afshār, 2 vols, Téhéran, 1382/2003.

Vahid Qazvini, Mohammad Tāher, *'Abbās Nāmeh*, éd., Ebrāhim Dehgan, Arak, 1329/1951.

Vahid Qazvini, Mohammad Tāher, *Tārikh-é jahān ārā-yé 'Abbāsi*, éd., S. Mir Mohammad Sadeq, Téhéran, 1383/2005.

Vāleh Esfahāni, Mohammad Yusef, *Khold-é barin (Iran dar zamān-é Shāh Safi va Shāh 'Abbās II (1038-1071)*, éd., Mohammad Reza Nasiri, Téhéran, 1368/1989.

2 Les sources primaires européennes

A Chronicle of the Carmelites in Persia, Londres, 1939, réimprimé 2012.

Ange de Saint-Joseph, *Souvenir de la Perse Safavide et autres lieux de l'Orient (1664-1678)*, traduit et annoté par Michel Bastiaensenn, Bruxelles, 1985.

Bedik, Pedros, *A man of two worlds, Pedros Bedik in Iran 1670-1675*, trad. de latin et annoté par Colette Ouahes et Willem Floor, Washington, 2014.

Careri, Gemelli, *Voyage du tour du monde*, traduit de l'italien par L. M. N, E. Ganeau, Paris, 1719.

Chardin, Jean, *Voyages du Chevalier Chardin en Perse et les autres lieux de l'Orient*, éd. L. Langlès, 10 Vols., Paris, 1811.

Della Valle, Pietro, *Voyage de Pietro Della Valle, gentilhomme romain dans la Turquie, l'Egypte, la Perse et autres lieux*, Paris, 1662.

Della Valle, Pietro, *Voyage de Pietro Della Valle, gentilhomme romain dans la Turquie, l'Egypte, la Perse et autres lieux*, 6 Vols., Paris, 1745.

Du Cerceau, le P. J.-A., *Histoire des révolutions de Perse depuis le commencement de ce siècle jusqu'à la fin du Règne de l'Usurpateur Aszraff*, paris, 1742.

Du Mans, Raphael, *Estat de la Perse en 1660*, publié avec notes et appendice par Ch. Schefer, Paris, 1890.

Du Mans, Raphael, *Raphael du Mans, missionnaire en Perse au XVIIe siècle, Estats et Mémoire*, éd. F. Richard, Paris, 1995.

Figueroa, Garcia de Silva, *L'ambassade de don Garcia de Silva Figueroa en Perse*, Trad. de l'Espagnol par De Wicqfort, Paris, 1667.

Foster, Edward, *The British Gallary of Engravings from pictures of the Italian, Flemish, Dutch and English school*, Londres, 1807.

Fraser, J. B., *A Winter's Journey (Tâtar), from Constantinople to Tehran*, 2 vols., Londres, 1838.

Fryer, John, *A new account of East India and Persia, being nine years' travels 1672-1681*, éd., William Crooke, 3vols., Londres, 1967.

Herbert, Thomas, *Some years travels into Africa and Asia the Great, especially describing the famous Empire of Persia and Industan, as also divers other kingdoms in the Oriental Indies*, Londres, 1677.

Kaempfer, Engelbert, *Am Hofe des persischen Grosskonigs (1684-85)*, éd. Walther Hinz, Leipzig, 1940.

Kaempfer, Engelbert, *Dar darbār-é shāhanshāh-é Iran*, trad. en persan par Keikavus Jahandari, Téhéran, 1350/1972.

Le Brun, Cornelius, *Voyage de Corneille le Brun par la Moscovie, en Perse, et aux Indes Orientales*, Amsterdam, 1718.

Mannucci, Niccolao, *Storia do Mogor, or Mogul India, 1653-1708*, trad., William Irvine, 2 Vols., Londres, 1906.

Olearius, Adam, *Relation du voyage en Moscovie, Tartarie, et Perse*, trad. de l'Allemand par A. de Wicquefort, Vol. 1, Paris, 1666.

Pétis de la Croix, *Relatoin de Dourry Efendy, ambassadeur de la Porte Othomane auprès du roi de Perse, suivit de l'extrait des voyages de Pétis de la Croix*, Paris, 1810.

Sanson, Nicolas, *Estat présent du royaume de Perse*, Paris, 1765.

Sanson, Nicolas, *Estat présent du royaume de Perse*, Paris, 1964.

Stocqueler, Y. H., *Fifteen months' pilgrimage, through Untrodden trace of Khuzistan and Persia, in a Journey from India to England through parts of Turkish Arabia, Persia, Armenia, Russia and Germany*, 2 vols., Londres, 1832.

Tavernier, Jean-Baptiste, *Les six voyages de J. B. T. en Turquie, en Perse et aux Indes*, Paris, 1676.

Tavernier, Jean-Baptiste, *Les six voyages de J. B. T. en Turquie, en Perse et aux Indes*, Paris, 1712.

Tavernier, Jean-Baptiste, *Les six voyages en Turquie et en Perse*, notes de Stephane Yerasimos, 2 Vols., Paris, 1981.

Texier, Charles, *Description de l'Arménie, la Perse et la Mésopotamie*, Vol. II, Paris, 1852.

3 Les sources secondaires

Ackerman, Phyllis, *Guide to the exhibition of Persian art*, New York, 1940.

Adamova, A. T., « On the Attribution of Persian Paintings and Drawings of the Time of Shah Abbas I », dans Robert Hillenbrand, éd., *Persian Paintings from the Mongols to the Qajars*, New York, 2000, pp. 19-38.

Adamova, A. T., « Persian Portraits of the Russian Ambassadors », dans Sheila R. Canby, éd., *Safavid Art and Architecture*, Londres, 2002, pp. 49-53.

Adamova, A. T., « Muhammad Qasim and the Isfahan School of Painting », dans Andrew J. Newman, éd., *Society and Culture in the Early Modern Middle East*, Leiden, 2003, pp. 193-212.

Adamova, A. T., « Persian Painting in the Hermitage », dans *Persia, Thirty Centuries of Art and Culture*, dans A. T. Adamova, éd., Amsterdam, 2007, pp. 53-71.

Adamova, A. T., « Medieval Persian Painting: the Evolution of an Artistic Vision », trad. du Russe J. M. Rogers, New York, 2008.

Adle, Chahryar, *Ecriture de l'union, reflets du temps des troubles, œuvres picturales (1083-1124/1673-1712) de Hâji Mohammad*, Paris, 1980.

Adle, Chahryar, *Art et société dans le monde Iranien*, Paris, 1982.

Adle, Chahryar, « Peintures géorgiennes et peintures orientales », *Archéologie et arts du monde iranien, de l'Inde musulmane et du Caucase d'après quelques recherches de terrain 1994-1995*, Paris, 1996, pp. 347-357.

Adle, Chahryar, Habib, Irfan, éds., « Development in Contrast: from the sixteenth to the mid-nineteenth century », dans *History of Civilization of Central Asia*, vol. v. Paris, 2003.

Afshār, Iraj, « Etelāʿāt-é ketābdāri dar tazkareh Nasrābādi », dans Z. Sajad, éd., *Jashn nāmeh ostād Modares Razavi*, Téhéran, 2536/1977, pp. 33-45.

Afshār, Iraj, « Le Tazkera-ye Nasrabadi. Ses données socio-économiques et culturelles », dans Jean Calmard, éd., *Etudes Safavides*, Paris-Téhéran, 1993, pp. 1-12.

Ahmadi, Nozhat, « Vaqfnāmeh hā-yé bānovān dar doureh safavi », *Vaqf mirās-é javedān*, 1376/1997 (19-20), pp. 98-103.

Ahmadi, Nozhat, « Naqsh-é zanān dar ijād-é banāhā-yé mazhabi dar pāyetakht-é safaviān », *Banovān-é shiʿeh*, 1 (1381/2003), pp. 19-36.

Ahmadi, Nozhat, « Pish daramādi bar hozur-é ejtemāʿi-é zanān », *Zanan*, 48 (1385/2007), pp. 21-42.

Ahamdi, Nozhat, *Dar bāb-é ouqāf-é safavi*, Téhéran, 1390/2011.

Ahamdi, Nozhat, éd., *Zan dar tārikh-é eslām*, Téhéran, 1392/2013.

Ajand, Yaqub, « Aliquli Beg Jabadar-Kitabdar », *Honar-Ha-Ye-Ziba* 16 (hiver), 1384/2004, 83-92.

Ajand, Yaqub, *Maktab-é naqqashi-é Esfahan*, Téhéran, 1385/2006.

Akimushkin, O. F., Ivanov, A., et Borshchevskii, *Miniature persane* (en Russe), Moscow, 1968.

Akimushkin, O. F., *Il Murakka' di San Pietroburgo*, Milan, 1994.

Akimushkin, O. F., « Muraqqaʿ. Album of the Indian and Persian miniatures of the 16-18th Centuries and the models of the Persian calligraphy of the same period », *Manuscripta Orientalia, International Journal for Oriental Manuscript Research*, Vol. I, No. 3 (1995), pp. 63-67.

Ali, Nadia, « Représentations esthétiques de la femme orientale. Une approche du nu féminin en peinture persane », dans Marie-Elise Palmier-Chatelain et Pauline Lavagne d'Ortigue, éds., *L'Orient des femmes*, Lyon, 2002, pp. 21-35.

Allam Hamdy, Nimet, « The Development of Nude female Drawing in Persian Islamic Painting », *Akten des VII. International Kongresses fur iranischeKunst und Archäologie*, Munich, 1979, pp. 430-438.

Arnold, Thomas W., « The Riza Abbasi Ms. in the Victoria and Albert Museum », *The Burlington Magazine for Connoisseurs*, 38 (1921), pp. 59-67.

Arnold, Thomas W., *The Old and New Testaments in Muslim Religious Art*, Londres, 1932.

Arnold, Thomas W., *Painting in Islam, a Study of the Place of Pictorial Art in Muslim Culture*, New York, 1965.

Atabay, Badri, *Fehrest-é moraqqa'āt-é ketābkhāneh–yé saltanati*, Téhéran, 1353/1975.

Atil, Esin, *The Brush of the Masters: Drawing from Iran and India*, Washington, 1978.

Ayalon, David, *Eunuchs, Caliphs and Sultans, a Study in Power Relationships*, Jérusalem, 1999.

Azad, Hasan, *posht-é parde hā-yé haramsarā, gusheh hāi az tārikh-é ejtemā'i Iran*, Anzali, 1357/1979.

Babaie, Sussan, « Shah 'Abbās II, the Conquest of Qandahar, the Chihil Sutun, and its Wall Paintings », *Muqarnas* XV (1994), pp. 124-42.

Babaie, Sussan, « The Sound of Image/The Image of Sound : Narrativity in Persian art of the 17th century », dans O. Grabar et C. Robinson, éds., *Islamic Art and Literature*, Princeton, 2001.

Babaie, Sussan, « Building for the Shah: the Role of Mirza Muhammad Taqi (Saru Taqi) in Safavid Royal Patronage of Architecture », dans Sheila R. Canby, éd., *Safavid Art and Architecture*, 2002, pp. 20-27.

Babaie, S., Babayan, K., Baghdiantz McCabe, I. et Farhad, M., *Slaves of the Shah, New Elites of Safavid Iran*, Londres/New York, 2004.

Babaie, Sussan, *Isfahan and Its Palaces, Statecraft, Shi'ism and the Architecture of Conviviality in Early Modern Iran*, Edinburgh, 2008.

Babaie, Sussan, « Visual Vestiges of Travel : Persian Windows on European Weaknesses », *Journal of Early Modern History*, 13 (2009), pp. 105-136.

Babaie, Sussan, « Frontiers of Visual Taboo : Painted Indecencies in Isfahan », dans F. Leoni et M. Natif, éds., *Eros and Sexuality in Islamic Art*, Dorchester, 2013, pp. 131-156.

Babayan, Kathryn, « The Safavid Synthesis: From Qizilbash Islam to Imamite Shi'ism », *Iranian Studies*, 27 (1994), pp. 135-162.

Babayan, Kathryn, « The Aqā'id al-Nisā: A Glimpse at Safavid Women in Local Isfahani Culture », dans Gavin R. G. Hambly, éd., *Women in the Medieval Islamic World, Power, Patronage, and Piety*, New York, 1998, pp. 349-383.

Babayan, Kathryn, « Eunuch and Safavids », *Encyclopædia Iranica*, vol. IX (1999), pp. 67-68.

Baer, Eva, « « Traditionalism or Forgery: A Note on Persian Lacquer Painting », *Artibus Asiae*, 55 (1995), pp. 343-379.

Bahari, Ebadollah, *Bihzad, Master of Persian Painting*, New York, 1996.

Bailey, Gauvin Alexander, « In the manner of the Frankish Masters, a Safavid Drawing and its Flemish Inspiration », *Oriental Art*, XL (1994/95), pp. 29-35.

Bailey, Gauvin Alexander, « The Indian Conquest of Catholic Art: The Mughals, the Jesuits, and Imperial Mural painting », *Art Journal*, 57 (1998), pp. 24-30.

Bailey, Gauvin Alexander, « Supplement: The Sins of Sadiqi's Old Age », dans R. Hillenbrand, éd., *Persian Paintings From the Mongols to the Qajars*, New York, 2000, pp. 264-265.

Barry, Michael, *L'art figuratif en Islam médiéval et l'énigme de Behzâd de Hérât, 1465-1535*, préface de S. C. Welch, Paris, 2004.

Bastani Parizi, Mohammad Ebrahim, *Gozar-é zan az gozār-é tārikh*, Téhéran, 1382/2003.

Bayani, Mehdi, *Moraqqaʻ-é golshan. Seh resāleh va chahār sharh-é ahvāl. Serāt al-sotur Soltān ʻAli Mashhadi, Medād al-khotut Mir ʻAli Heravi, Ādāb al-mashq Mir ʻEmad al-Hasani, bā āthari az khoshnevisān-é bozorg*, Téhéran, 1368/1989.

Beach, Milo Cleveland, « The Gulshan Album and its European Sources », *Bulletin of the Museum of Fine Arts*, 63 (1965), pp. 63-91.

Beck, Lois, Keddie, Nikki, éds., *Women in the Muslim World*, Cambridge, MA, 1979.

Bekius, René Arthur, « The Armenian Colony in Amsterdam in the Seventeenth and Eighteenth centuries: Armenian Merchants from Julfa before and after the Fall of Safavid Empire », dans W. Floor et E. Herzig, éds., *Iran and the World in the Safavid Age*, New York, 2012, pp. 259-284.

Binyon, L., Wilkinson, J. V. S., et Gray, B., *Persian Miniature Painting*, Londres, 1933.

Blair, Sheila S., Bloom, J. M., *The Art and Architecture of Islam, 1250-1800*, New Haven/Londres, 2e, 1995.

Blake, Stephen P., « Contribution to the Urban Landscape: Women Builders in Safavid Isfahan and Mughal Shahjahanabad », dans Gavin R. G. Hambly, éd., *Women in the Medieval Islamic world, Power, Patronage, and Piety*, New York, 1998, pp. 407-429.

Blake, Stephen P., *Half of the World, The Social Architecture of Safavid Isfahan 1590-1722*, Californie, 1999.

Blochet, E., « Les miniatures des manuscrits musulmans », *Gazette des beaux-arts*, XVIII (1878), pp. 105-118.

Blochet, E., *Catalogue de la collection de manuscrits Orientaux, Arabes, Persans et Turcs*, Paris, 1900.

Blochet, E., *Inventaire et description des miniatures des manuscrits orientaux conservés à la Bibliothèque Nationale*, Paris, 1900.

Blochet, E., *Catalogue des manuscrits persans de la bibliothèque nationale*, Paris, 4 vol., 1905-34.

Blochet, E., *La peinture en Perse*, Paris, 1911.

Blochet, E., *Les enlumineurs des manuscrits orientaux, turc, arabes, persans de la Bibliothèque National*, Paris, 1926.

Boase, T. S. R., « A Seventeenth-Century typological cycle of paintings in the Armenian cathedral at Julfa », *Journal of the Warburg and Courtauld Institutes*, 13 (1950), pp. 323-327.

Borumand, 'Abd al-'ali, « Mo'arefi yek noskheh mosavvar-é tārikh-é jahāngoshā-yé Nāderi », *Honar va Mardom*, 188 (1357/1978), pp. 40-45.

Brac de la Perrière, Éloïse, « Ambiguïté des genres dans les peintures des manuscrits arabes et persans », dans Marie-Elise Palmier Chatelain et Pauline Lavagne d'Ortigue, éds., *L'Orient des femmes*, Lyon, 2002, pp. 35-46.

Brancaforte, Elio Christophe, *Visions of Persia, Mapping the Travels of Adam Olearius*, Cambridge, MA, 2003.

Brend, Barbara, « Christian Subjects and Christian Subjects: an Istanbul Album Picture », dans E. G. Grube et E. Sims, éds., *Between China and Iran, Painting from Four Istanbul Albums*, New York, 1985.

Brend, Barbara, « Another Career for Mirza 'Ali? », dans Andrew J. Newman, éd., *Society and Culture in the Early Modern Middle East*, Leiden, 2003, pp. 213-236.

Brignoli, Jean-Dominique, *Les palais royaux safavides (1501-1722) : architecture et pouvoir*, Thèse de doctorat, Université d'Aix-Marseille, 2009.

Bruce, John, *East India Company 1600-1708*, 3 vols., Londres, 1810, réimprimé 1968.

Boudhiba, A., *La sexualité en Islam*, Paris, 1975.

Calmard, Jean, éd., *Etudes Safavides*, Paris-Téhéran, 1993.

Calmard, Jean, « Popular Literature under the Safavids », dans Andrew J. Newman, éd., *Society and Culture in the Early Modern Middle East*, Leiden, 2003, pp. 315-339.

Calmard, Jean, « The French Presence in Safavid Persia: A Preliminary Study », dans W. Floor et E. Herzig, éds., *Iran and the World in the Safavid Age*, New York, 2012, pp. 309-326.

Canby, Sheila R., *Persian Painting*, Londres, 1993.

Canby, Sheila R. éd., *Humayun's Garden Party*, Bombay, 1994.

Canby, Sheila R., *The Rebellious Reformer*, Londres, 1996.

Canby, Sheila R., « *Farangi Sāz*, the impact of Europe on Safavid Painting », dans *Silk and Stone: The Art of Asia, the Third Hali annual*, Londres, 1996, pp. 46-59.

Canby, Sheila R., « Art of the book », *Iranian Studies*, 31 (1998), pp. 361-369.

Canby, Sheila R., *Prince, Poètes et Paladins, miniatures islamiques et indiennes de la collection du prince et de la princesse Sadruddin Aga khan*, trad. Claude Ritchard, Genève, 2e, 1999.

Canby, Sheila R., *The Golden Age of Persian Art*, 1501-1722, Londres, 1999.

Canby, Sheila R., « The Pen or the Brush? An Inquiry into the Technique of Late Safavid Drawings », dans R. Hillenbrand, éd., *Persian Paintings from the Mongols to the Qajars*, New York, 2000, pp. 75-82.

Canby, Sheila R., Thompson, Jon, *Hunt for Paradise, Court Arts of Safavid Iran, 1501-1576*, Milan, 2003.

Canby, Sheila R., *Islamic Art in Detail*, Cambridge, MA, 2ᵉ, 2006.
Canby, Sheila R., *Shah Abbas the Remaking of Iran*, Londres, 2009.
Canby, Sheila R., *Shah Abbas and the Treasures of Imperial Iran*, Londres, 2009.
Carswell, John, *New Julfa, the Armenian Churches and other Buildings*, Oxford, 1968.
Carswell, John, « Eastern and Western Influence on Art of the seventeenth Century in Iran », dans M. Y. Kiani, et A. Tajvidi, éds., *Vth International Congress of Iranian Art and Archaeology*, 2vols., Téhéran, 1972, pp. 277-282.
Catalogue of Persian, Indo-Persian and Indian Miniatures, Sotheby & Co., 26 mai 1936, Londres.
Catalogue of Valuable Persian and Indian Miniatures and Manuscripts, Sotheby & Co., 10 février 1936, Londres.
Catalogue de vente, *Fine Indian and Persian Miniatures and a Manuscript*, Sotheby & Co., 12 décembre 1972, Londres.
Catalogue de vente, *Oriental Manuscripts, Miniatures and Two Court Portraits in Oils, Isfahan, circa 1650*, Christie's, 11 juillet 1974, Londres.
Catalogue de vente, *Art Islamique*, Nouveau Drouot, 23 juin 1982, Paris.
Catalogue of the International Exhibition of Persian art at the Royal Academy of Arts, 2ᵉ, 1931, Londres.
Chiaburu, Elena, « Distribution of the Printed Books during the 17th-18th Century », dans *Le Symposium international Le Livre. La Roumanie. L'Europe. 20-23 septembre 2008*, Bucarest, 2009, pp. 100-113.
Chagnon, Michael, « Cloath'd in Several Modes : Oil-on-Canvas Painting and the Iconography of Human Variety in Early Modern Iran », dans A. Langer, éd., *The Fascination of Persia, The Persian-European Dialogue in Seventeenth-Century Art & Contemporary Art from Tehran*, Zurich, 2013, pp. 238-265.
Chehabi, H. E., « The Westernization of Iranian Culinary Culture », *Iranian Studies*, 36 (2003), pp. 43-61.
Chikhladze, Nino, « Reflections of Georgian-Iranian Cultural Interrelations in Seventeenth-Century Georgian Fine Art », *Iran & the Caucasus*, 7 (2003), pp. 183-190.
Cig, Kemal M., « The Iranian Lacquer Technique works in the Topkapi Saray Museum », dans M. Y. Kiani, et A. Tajvidi, éds., *Vth International Congress of Iranian Art and Archaeology*, Téhéran, Isfahan, Shiraz, 11th-18th April 1968, 2vols., Téhéran, 1972. pp. 24-33.
Cohen, M., Okada, A., éds., *A la cour du grand Moghol*, Paris, 1986.
Coomaraswamy, Ananda K., « Les miniatures orientales de la collection Goloubew au Museum of Fine Arts de Boston », *Ars Asiatica*, XIII (1929), pp. 882-885.
Curatola, Giovanni, Scrcia, Gianrobert, *Iran, 2500 ans d'art perse*, trad. de l'italien par Andriana Covalletti, Milan, 2004.
Daridan, J., Santelli, S., *La peinture sefevide d'Isfahan, le palais d'Ala Qapy*, Paris, 1930.

Dickson, M., Welch, S. C., *The Houghton Shahnameh*, Cambridge, MA, 1981.

Dehkhoda, 'Ali Akbar, *Loghat Nāmeh*, 1325/1956-1357/1978, 37 vol.

Der Avansian, Herach, *Kelisā-yé Vānk*, Ispahan, 1389/2011.

Der Nersessian, Sirarpie, Mekhitarian, Arpag, *Armenian Miniatures from Isfahan*, Brussels, 1986.

Diba, Layla S., « Persian Painting in the Eighteenth Century: Tradition and Transmission », *Muqarnas*, VI (1989), pp. 147-160.

Diba, Layla S., « Clothing in the Safavid and Qajar periods », *Encyclopædia Iranica*, Vol. V (1992), pp. 785-808.

Diba, Layla S., Ekhtiar, Maryam, *Royal Persian Painting, the Qajar Epoch 1785-1925*, New York, 1999.

Diba, Layla S., « Invested with Life: Wall Paintings and Imagery before the Qajars », *Iranian Studies*, 34 (2001), pp. 5-16.

Diba, Layla S., « Lifting the Veil from the Face of Depiction: the Representation of Women in Persian Painting », dans G. Nashat et L. Beck, éds., *Women in Iran from the Rise of Islam to 1800*, Urbana et Chicago, 2003, pp. 206-237.

Digard, Jean-Pierre, éd., *Chevaux et cavaliers arabes dans les arts d'Orient et d'Occidents*, Paris, 2002.

Durand, Jannic, Loanna Raptu et Dorota Giovannoni, éds., *Armenia Sacra, mémoire chrétienne des Arméniens* (IVe-XVIIIe), Paris, 2007.

Duverdier, G., Gharavi, M. et Floor, W., *Européens en Orient au XVIIIe siècle*, Paris, 1994.

Eftekharian, Sayeh, *Le rayonnement international, des gravures flamandes aux XVIe et XVIIe siècles : les peintures murales des Églises Sainte-Bethléem et Saint-Sauveur à la Nouvelle-Djoulfa (Ispahan)*, thèse de doctorat, L'Université Libre de Bruxelles, 2005/2006.

Ettinghausen, Richard, Schroeder, Eric, « Iranian and Islamic art », *Oriental Art*, series O, section IV, Massachusetts, 1944.

Ettinghausen, Richard, *Persian Miniatures in the Bernard Berenson Collection*, Milano, 1961.

Ettinghausen, Richard, *Islamic art in the Metropolitan Museum of art*, New York, 1972.

Ettinghausen, Richard, « Stylistic Tendencies at the Time of Shah Abbas », *Iranian studies, Studies of Isfahan*, partie 2, Vol. VII (1974), pp. 593-628.

Ettinghausen, Richard, E. Yarshater, éds., *Highlights of Persian Art*, Colorado, 1979.

Ettinghausen, Richard, « World Awareness and Human Relationships in Iranian Painting », dans R. Ettinghausen et E. Yarshater, éds., *Highlights of Persian Art*, Colorado, 1979, pp. 243-273.

Falk, Toby, éd., *Treasures of Islam, Musée d'art et d'histoire de Genève*, Londres, 1985.

Falsafi, Nasrollah, *Zendegāni Shāh 'Abbās-é avval*, Téhéran, 1344/1965.

Farhad, Massumeh, « The Art of Mu'in Musavvir : A Mirror of his Times », dans Sh. R. Canby, éd., *Persian Masters, Five Centuries of Paintings*, bombay, 1990, pp. 113-128.

Farhad, Massumeh, « Searching for the New: Later Safavid Painting and the *Suz u Gawdaz* (Burning and melting) by Nau'i Khabushani », *The Journal of the Walters Art Museum*, 59 (2001), pp. 115-130.

Farhad, Massumeh, Bagvi, Serpil, *Falnama: The Book of Omens*, Washington D.C., 2009.

Farhad, Massumeh, Simpson, Mariannna Sherve, « Sources for the Study of Safavid Painting, or Méfiez-vous de Qazi Ahmad », *Muqarnas*, 10 (1993), pp. 286-291.

Fehérvári, G., « A Seventeenth-century Persian Lacquer Door and Some Problems of Safavid Lacquer-Painted Doors », *Bulletin of the School of Oriental and African Studies*, 32 (1969), pp. 268-280.

Fehmi, Edhem, Stchoukine, Ivan, *Les manuscrits orientaux illustrés de la bibliothèque de l'université de Stamboul*, Vol. I, Paris, 1933.

Ferdows, Adele K., Ferdows, Amir H., « Women in Shi'i Fiqh: Images Through the Hadith », dans G. Nashat, éd., *Women and Revolution in Iran*, Colorado, 1983, pp. 55-69.

Ferrier, R. W., « Charles I and the Antiquities of Persia: The Mission of Nicholas Willford », *Iran*, VIII (1970), pp. 51-57.

Ferrier, R. W., *The Arts of Persia*, New Haven/ Londres, 1989.

Ferrier, R. W., *A journey to Persia, Jean Chardin's Portraits of a Seventeenth-century Empire*, New York, 1996.

Ferrier, R. W., « Women in Safavid Iran: The Evidence of European Travelers », dans Gavin R. G. Hambly, éd., *Women in the Medieval Islamic World, Power, Patronage, and Piety*, New York, 1998, pp. 383-406.

Firby, Norah Kathleen, *European Travelers and Their Perceptions of Zoroastrians in the 17th and 18th centuries*, Berlin, 1988.

Floor, W., « Dutch painter in Iran During the First half of the 17th Century », *Persica*, VIII (1979), pp. 145-163.

Floor, W., « The Rise and Fall of Mirza Taqi, the Eunuch Grand Vizier (1043-55/1633-45) », *Studia Iranica*, 26 (1997), pp. 237-266.

Floor, W., « Art (*Naqqashi*) and Artists (*Naqqashan*) in Qajar Persia », *Muqarnas*, 16 (1999), pp. 125-154.

Floor, W., *Safavid Government Institution*, Californie, 2001.

Floor, W., « The Talar-i Tavila or Hall of Stables, a Forgotten Safavid Palace », *Muqarnas*, 19 (2002), pp. 149-163.

Floor, W., *Traditional Crafts in Qājār Iran (1800-1925)*, Californie, 2003.

Floor, W., Herzig, E., éds., *Iran and the World in the Safavid Age*, New York, 2012.

Frye, Richard N., « Women in pre-Islamic central Asia : The Khatun of Bukhara », dans Gavin R. G. Hambly, éd., *Women in the Medieval Islamic World*, New York, 1999, pp. 55-68.

Gadoin, Isabelle, « Quelques orientations sur l'Orient des femmes », dans Marie-Elise Palmier-Chatelain et Pauline Lavagne d'Ortigue, éds., *L'Orient des femmes*, Lyon, 2002, pp. 7-20.

Gayet, Al., *L'art persan*, Paris, 1895.

Gelašvili, Nana, « La rencontre entre le roi Archil II et Shah d'Iran (1663) » (en gérogien), *Kartuli Dip'lomat'ia 7*, éd. Roin Met'reveli, 2000, pp. 226-234.

Georgian, Vartan, « Minorities of Isfahan: The Armenian Community of Isfahan, 1587-1722 », *Iranian Studies*, VII (1974), pp. 652-680.

Ghaem Maghami, Jahangir, *Yeksad va panjāh sanad-é tārikhi, az Jalāyeriān ta Pahlavi*, Téhéran, 1348/1970.

Gheibi, Mehrasa, *Hasht hezār sāl tārikh-é pushāk-é aqvām-é irani*, Téhéran, 1385/2007.

Giafferri, Paul Louis de, *L'histoire du costume féminin mondial*, 1926.

Goetz, Hermann, « The History of Persian Costume », dans A. U. Pope, et Ph. Ackerman, éds., *A Survey of Persian art*, Vol. V, Téhéran, 1981, pp. 2227-2256.

Goetz, Hermann, « Persians and Persian Costumes in Dutch Painting of the Seventeenth-Century », *The Art Bulletin*, 20 (1938), pp. 280-290.

Golombek, Lisa, « Toward a Classification of Islamic Painting », *Islamic art in the Metropolitan Museum of art*, New York, 1972, pp. 23-55.

Golsorkhi, Shohreh, « Pari Khan Khanum: A Masterful Safavid Princess », *Iranian Studies*, 28 (1995), pp. 143-156.

Grabar, Oleg, « Europe and the Orient: An Ideologically Charged Exhibition », *Muqarnas*, 7 (1990), pp. 1-11.

Grabar, Oleg, *La peinture persane, une introduction*, Paris, 1999.

Grabar, Oleg, Natif, Mika, « Two Safavid Paintings: An Essay in Interpretation », *Muqarnas*, 18 (2001), pp. 173-202.

Gray, Basil, *Persian Painting*, Londres, 1930.

Gray, Basil, *Les trésors de l'Asie, la peinture persane*, Genève, 1961.

Gray, Basil, *The World History of Rashid al-Din, a Study of the Royal Asiatic Society Manuscript*, Londres, 1978.

Gray, Basil, « The Tradition of Wall Painting in Iran », dans R. Ettinghausen et E. Yarshater, éds., *Highlights of Persian Art*, Colorado, 1979a, pp. 313-331.

Gray, Basil, *The Arts of the Book in Central Asia, 14th-16th Centuries*, Londres et Paris, 1979b.

Grube, Ernst J., *Muslim Miniature Painting from the XIIth to XIXth century, from Collections in the United States and Canada*, Venise, 1962.

Grube, Ernst, *Miniatures Islamiche dal XIII al XIX secolo*, Venise, 1962.

Grube, Ernst, « « The Seventeenth-century Miniatures », *The Metropolitan Museum of Art Bulletin*, 25 (1967), pp. 339-352.

Grube, Ernst J., *Islamic Paintings from the 11th to the 18th Centuries in the Collection of Hans P. Kraus*, New York, 1972.

Grube, Ernst, « Wall Paintings in the Seventeenth-century Monuments of Isfahan », *Iranian Studies*, Vol. VII (1974), pp. 511-542.

Grube, Ernst J., Sims, Eleanor, éds., *Between China and Iran, Painting from Four Istanbul Albums*, New York, 1985.

Grube, Ernst J., Sims, Eleanor, « The Representation of Shah Abbas I », dans M. Bernardini, éd., *L'arco di Fango che Rubò la Luce Alle Stelle*, Lugano, 1995, pp. 177-209.

Habibi, Negar, « Un peintre *sāheb mansab* ? Une reconsidération de la carrière de ʿAli Qoli Jebādār », *Iran* LIV. II (2016), pp. 143-58.

Habibi, Negar, « ʿAli Qoli Jebādār et l'enregistrement du réel dans les peintures dites *farangi sāzi* », *Der Islam* 94(1) 2017, pp. 192-219.

Haidar Haykel, Navina, « A Lacquer Pen-box by Manohar: An Example of Late Safavid-style Painting in India », dans R. Crill, S. Strong et A. Topsfield, éds., *Arts of Mughal India*, Ahmedabad, 2004, pp. 177-189.

Hairi, Abdul-Hadi, « Reflections on the Shi'i Responses to Missionary Thought and Activities in the Safavid Period », dans J. Calmard, éd., *Etudes Safavides*, Paris-Téhéran, 1993, pp. 151-164.

Hakhnazarian, Armen, *Nor-Djulfa, The Churches of the Armenian*, trad. en persan par N. Sohrabi, Téhéran, 1385/2007.

Hambly, Gavin R.G, « Becoming Visible : Medieval Islamic Women in Historiography and History », dans Gavin R.G Hambly, éd., *Women in the Medieval Islamic World*, New York, 1999, pp. 3-28.

Haneda, Masashi, « The Character of the Urbanisation of Isfahan in the Later Safavid Period », dans Ch. Melville, éd., *Safavid Persia, the History and Politics of an Islamic Society*, Londres, 1996, pp. 369-389.

Hejazi, Banafsheh, *Be zir-é maqnaʿeh, barresi jāygāh-é zan-é Irani az qarn-é avval-é hejri ta asr-é safavi*, Téhéran, 1376/1998.

Hejazi, Banafsheh, *Zaʿifeh, barresi jāygāh zan-é Irani dar asr-é safavi*, Téhéran, 1381/2002.

Hillenbrand, Robert, *Imperial Images in Persian Painting*, Edinburgh, 1977.

Hillenbrand, Robert, « Images of Muhammad in al-Biruni's *Chronology of Ancient Nations* », dans R. Hillenbrand, éd., *Persian Painting, From the Mongols to the Qajars*, Londres, 2000.

Hillenbrand, Robert, éd., *Persian Painting, from the Mongols to the Qajars*, Londres, 2000.

Honarfar, Lotfollah, « Athār-é tārikhi-é Jolfā », *Honar va Mardom*, 65 (1346/1968), pp. 49-55.

Honarfar, Lotfollah, « Kākh-é Chehel sotun », *Honar va Mardom*, 121 (1351/1972), pp. 3-31.

Honarfar, Lotfollah, *Ganjineh Athār-é tārikhi-é Esfahānān*, deuxième, Téhéran, 1350/1971.

Huart, Clément, *Les calligraphes et les miniatures de l'Orient musulman*, Paris, 1908.

Inal, Guner, « Realistic Motifs in Safavid Miniatures », *Akten des VII. International Kongresses fur iranische Kunst und Archäologie*, Munich, 1979, pp. 438-448.

Ivanov, A. A., « Kalamdan with a Portrait of a Young Man in Armor », *Reports of the State Hermitage Museum*, 39 (1974) : 56-59.

Ivanov, A. A., « The Life of Muhammad Zaman: a Reconsideration », *Iran*, 17 (1979), pp. 65-70.

Ivanov, A. A., « Persian Miniatures », dans *The Saint Petersburg Muraqqa', Album of Indian and Persian miniatures from the 16th through the 18th century, and Specimens to Persian Calligraphy by "Imad Al-Hasanī"*, Milan, 1996, pp. 33-38.

Ja'farian, Rasul, *Safavieh dar 'arseh-ye din, farhang va siāsat*, 3 Vols., Qom, 1379/2001.

Ja'farian, Rasul, *Nazarieh etesāl-é doulat-é safavieh bā dolat-é sāheb al-zamān : be zamimeh resāleh-yé sharh-é hadith-é doulatenā fi ākhar al-zamān*, Téhéran, 1391/2012.

Jackson, A. V., Williams, Yohanna, Abraham, *A Catalogue of the Collection of Persian Manuscript Including also Some Turkish and Arabic*, New York, 1914.

Jeyhani, Hamid Reza, « *Farangi sazi* dar bāgh-é Irani ; degarguni hā-yé bāgh ha-yé Tehrān dar dahe 1300 qamari », *Manzar*, 2 (1392/2013), pp. 6-9.

Kandiyoti, Deniz, « Islam and Patriarchy: A Comparative Perspective », dans N. R. Keddie et B. Baron, éds., *Women in Middle Eastern History*, New Haven/Londres, 1991, pp. 23-42.

Karapetian, Karapet, *Isfahan, New Julfa: Le Case Degli Armeni, The House of the Armenians*, Vol. III, Rome, 1974.

Karim Zadeh Tabrizi, Mohammad Ali, *Ahvāl va āthār-é naqqāshan-é qadim Iran va barkhi az mashāhir negārgar-é Hend va Othmāni*, Londres, 1363/1984.

Keddie, Nikki R., Matthee, R., éds., *Iran and the Surrounding world*, Seattle/Londres, 2002.

Keddie, Nikki R., Baron, B., éds., *Women in Middle Eastern History*, New Haven/Londres, 1991.

Kessler, Rochelle L., « In the Company of the Enlightened: Portraits of Mughal Rulers and Holy men », dans *Studies in Islamic and later Indian art, from the Arthur M. Sackler Museum*, Cambridge, MA, 2002.

Kevorkian, A. M., Sicre, J. P., *Les jardins du désir, sept siècles de peinture persane*, Paris, 1983.

Keyvani, Mehdi, *Artisans and Guild Life in the Later Safavid Period, Contributions to the Social-Economic History of Persia*, Berlin, 1982.

Khalili, Nasser D., Robinson, B. W. et Stanley, Tim, *Lacquer of the Islamic Lands, The Nasser D. Khalili Collection of Islamic art*, Vol. XXII, Première partie, Londres, 1996.

Kiani, M. Y., et Kleiss. W., *A Bibliographie of Iranian Caravanserais*, vol. 1, Téhéran, 1983

Koch, Ebba, « Diwan-i 'Amm and Chihil Sutun: The Audience Halls of Shah Jahan», *Muqarnas*, 11 (1994), pp. 143-165.

Korney, Fritz, éd., « Early German artistes », *The illustrated Bartch*, 9 Abrias Book, New York, 1981.

Kostikyan, Kristine, « European Catholic Missionary Propaganda among the Armenian Population of Safavid Iran », dans W. Floor et E. Herzig, éds., *Iran and the World in the Safavid Age*, New York, 2012, pp. 371-378.

Kraus, J., *Tableaux et dessins des maitres anciens Hollandais et Flamands*, Paris, 1976.

Kroell, Anne, *Louis XIV, la Perse et Mascate*, Paris, 1977.

Kubicková, Vera, *Persian Miniatures*, Trad. par R. Finlayson-Samsour, Londres, 1959.

Kühnel, Ernst, *Islamic Klein Kunst*, Berlin, 1925.

Kühnel, Ernst, *Islamic Arts*, Trad. en anglais par Katherine Watson, Londres, 1970.

La Bible de Jérusalem, édition de référence avec notes et augmenté de clefs de lectures école biblique et archéologique française, Paris, 2001.

Labrusse, R., Makariou, S., et Possémé, E., *Purs décors ? : Arts de l'Islam, regards au XIXe siècle, collections des arts décoratifs*, Paris, 2007.

Landau, Amy S., *Farangī sāzī at Isfahan : the Court Painter Muhammad Zamān, the Armenians of New Julfa and Shāh Sulaymān (1666-1694)*, Thèse de doctorat, Université d'Oxford, 2007.

Landau, Amy S., « From Poet to Painter : Allegory and Metaphor in a Seventeenth-century Persian Painting by Muhammad Zaman, Master of *Farangi-Sazi* », *Muqarnas*, 28 (2011), pp. 101-113.

Landau, Amy S., « European Religious Iconography in Safavid Iran: Decoration and Patronage of Meydani Bet'ghehem (Bethlehem of the Maydan) », dans W. Floor et E. Herzig, éds., *Iran and the World in the Safavid Age*, 2012, pp. 425-446.

Landau, Amy S., « Visibly Foreign, Visibly Female : The Eroticization of the *zan-i farangi* in seventeenth-century Persian painting », dans F. Leoni et M. Natif, éds., *Eros and Sexuality in Islamic Art*, Dorchester, 2013, pp. 99-130.

Landau, Amy S., « Reconfiguring the Northern European Print to Depict Sacred History at the Persian Court », dans Thomas Da Costa Kaufmann et Michael North (éds.), *Mediating Netherlandish Art and Material Culture in Asia*, Amsterdam University Press, Amsterdam, 2014, pp. 65-82.

Landau, Amy S., « Man, Mode, and Myth: Muhammad Zamān ibn Haji Yusuf », dans A. S. Landau, éd., *Pearls on a String: Artists, Patrons, and Poets at the Great Islamic Courts*, The Walters Art Museum, Baltimore, 2015, pp. 167-203.

Lane-Poole, Stanley, *Rulers of India*, Oxford, 1893.

Langer, Axel, éd., *The Fascination of Persia, The Persian-European Dialogue in Seventeenth-Century Art & Contemporary Art from Tehran*, Zurich, 2013.

Langer, Axel, « European Influences on Seventeenth-Century Persian Painting : Of Handsome Europeans, Naked Ladies, and Parisian Timepieces », dans A. Langer, éd., *The Fascination of Persia, The Persian-European Dialogue in Seventeenth-Century Art & Contemporary Art from Tehran*, Zurich, 2013, pp. 170-237.

Lavagne d'Ortigue, Pauline, « Ketab-e Kulsum Naneh : Le livre des Dames, ou l'inventaire imaginaire des documents et superstitions des femmes persanes », dans M. E. Palmier-Chatelain et P. Lavagne d'Ortigue, éds., *L'Orient des femmes*, Lyon, 2002, pp. 101-115.

Lazarian, Janet, *Dāneshnāmeh-yé irāniān-é armani : sharh-é hal-é mashāhir-é armani : namayandegān-é majles, pajuheshgarān va mashāhir-é armani-é saken-é armanestān. Be hamrah-é tārikh-é ejtemā'i, eqtesādi-yé arāmaneh-yé mo'āser va joghrāfiā-yé tārikhi-é armanestān*, Téhéran, 1382/2002.

Lentz, Thomas W., Lowry, Glenn D., *Timur and the Princely Vision, Persian Art and Culture in the Fifteenth Century*, Washington, 1989.

Lockhart, Laurence, *The Fall of the Safawī Dynasty and the Afghan Occupation of Persia*, Cambridge, 1985.

Losty, Jenemiah P., *The Art of the Book in India*, Londres, 1982.

Loukonine, Vladimir, Ivanov, Anatoli, *Persian Art, Lost Treasures*, 2003.

Luschey-Schmeisser, Ingeborg, *The Pictorial Tile Cycle of Hašt Behešt in Isfahan, and Its Iconographic Tradition*, Rome, 1978.

Maeda, H., « On the Ethno-Social Background of Four *Gholam* Families from Georgia in Safavid Iran », *Studia Iranica*, 32 (2003), pp. 243-280.

Mahdavi, Shireen, « Muhammad Baqir Majlisi, Family Values, and the Safavids », dans Michel Mazzaoui, éd., *Safavid Iran and Her Neighbors*, Salt Lake City, 2003, pp. 81-101.

Mahrizi, Mehdi, « Darāmadi bar mouqufāt-é zanān », *Vaqf, Mirās-é Javedān*, 69 (1389/2011), pp. 27-48.

Maison d'Ispahan, sous la direction de Darab Diba, Philippe Revault et Serge Santelli, Paris, 2001.

Makariou, Sophie, éd., *Chef-d'œuvres islamiques de l'Aga Khan Museum*, Paris, 2007.

Marcinkowski, Christoph, « The Safavid Presence in the Indian Ocean: A Reappraisal of the Ship of Solayman, a Seventeenth-Century Travel Account to Siam », dans W. Floor and E. Herzig, éds., *Iran and the World in the Safavid Age*, 2012, pp. 379-406.

Martin, F. R., *The Miniature Painting and Painters of Persia, India and Turkey, from the 8th to the 18th Centuries*, 2 Vols. Londres, 1912.

Martin, F. R., *The Miniature Painting and Painters of Persia, India and Turkey, from the 8th to the 18th Centuries*, Londres, 2e, 1968.

Marvar, Mohammad, « Ta'amoli dar bāb-é zan dar doureh safavieh », dans M. A. Sadeqi, éd., *Majmu'eh maqālat-é hamāyesh-é safavieh dar gostareh tārikh*, Tabriz, 1383/2004, pp. 821-874.

Maslentisyna, S., *Persian Art in the Collection of the Museum of Oriental Art*, Leningrad, 1975.

Matin, Puya, *Poushāk-é iraniān*, Téhéran, 1383.2005.

Matthee, R., « Administrative Stability and Change in Late-17th-Century Iran: The Case of Shaykh Ali Khan Zanganah (1669-89) », *International Journal of Middle East Studies*, 26 (1994), pp. 77-98.

Matthee, R., « The Safavid, Afshar, and Zand Periods », *Iranian Studies*, 31 (1998a), pp. 483-493.

Matthee, R., « Between Aloofness and Fascination: Safavid Views of the West », *Iranian Studies*, 31 (1998b), pp. 219-246.

Matthee, R., « Iran's Ottoman Diplomacy During the Reign of shah Sulayman I (1077-1105/1666-94) », dans K. Eslami, éd., *Iran And Iranian Studies, Essay in Honor of Iraj Afshar*, New Jersey, 1998c, pp. 148-177.

Matthee, R., « Prostitutes, Courtesans, and Dancing Girls: Women Entertainers in Safavid Iran », dans R. Matthee et B. Baron, éds., *Iran and Beyond, Essays in Middle Eastern History, in Honor of Nikki R. Keddie*, Californie, 2000, pp. 121-151.

Matthee, R., « Suspicion, Fear, and Admiration : pre-Nineteenth-century Iranian Views of the English and the Russian », dans N. Keddie et R. Matthee éds., *Iran and the Surrounding World*, Seattle/Londres, 2002, pp. 121-145.

Matthee, R., *The Pursuit of Pleasure, Drugs and Stimulants in Iranian History, 1500-1900*, Princeton et Oxford, 2005.

Matthee, R., « The Safavids under Western Eyes : Seventeenth-Century European Travelers to Iran », *Journal of Early Modern History*, 13 (2009), pp. 137-72.

Matthee, R., « The Imaginary Realm : Europe's Enlightenment Image of Early Modern Iran », *Comparative Studies of South Asia, Africa and The Middle East*, 30 (2010), pp. 449-62.

Matthee, R., « From the Battlefield to the Harem : Did Women's Seclusion Increase from Early to Late Safavid Times ? », dans C. P. Mitchell, éd., *New Perspectives on Safavid Iran, Empire and Society*, 2011, pp. 97-121.

Matthee, R., *Persia in Crisis : The Decline of the Safavids and the Fall of Isfahan*, Londres, 2012.

Matthee, R., « Iran's Relations with Europe in the Safavid Period: Diplomats, Missionaries, Merchants, and Travel », dans A. Langer, éd., *The Fascination of Persia, The Persian-European Dialogue in Seventeenth-Century Art and Contemporary Art from Tehran*, Zurich, 2013, pp. 6-39.

Matthee, R., « Poverty and Perseverance : The Jesuit Mission of Isfahan and Shamakhi in Late Safavid Iran », *Al-Qantara*, 36(2), 2015, pp. 463-501.

Mc Near, Everett, *Indian and Persian Miniatures from the Collection of Everett and Ann Mc Near*, 1967.

Melikian Chirvani, A. S., *Le chant du monde, l'art de l'Iran Safavide, 1501-1736*, Paris, 2007.

Melville, Charles, éd., *Safavid Persia, the History and Politics of an Islamic society*, Londres, 1996.

Meredith-Owens, G. M., *Persian Illustrated Manuscripts*, Oxford, 2e, 1973.

Milstein, Rachel, « Islamic Paintings of Biblical Prophets, A Case of Syncretism », dans A. Netzer, éd., *Padyavand*, Vol. II, Californie, 1997, pp. 63-81.

Milstein, Rachel, Ruhrdanz, Karin et Schmitz, Barbara, *Stories of the Prophets, Illustrated Manuscripts of Qisas al-Anbia*, Californie, 1999.

Milstein, Rachel, *La Bible dans l'art islamique*, Paris, 2005.

Minasian, Leon, « Ostād Minās, nāqqāsh-é mashhur-é Jolfā », *Honar va Mardom*, 2536/1978 (179), pp. 28-30.

Minorsky, V., « Geographical Factors in Persian Art », *Bulletin of the School of Oriental Studies*, 9 (1938), pp. 621-652.

Moreen, Vera B., « The "Iranization" of Biblical Heroes in Judeo-Persian Epics: Shahin's Ardashir-nāmah and 'Ezra-nāmah », *Iranian studies*, 29 (1996), pp. 321-338.

Mustafa, Mohamed, *Persian Miniatures of Behzad & His School in Cairo Collections*, Londres, 1960.

Naficy, N., « Iranian Art and Its Sociological Setting, Painting in Zand and Qajar periods », *Akten des VII. International Kongresses für iranische Kunst und Archäologie*, Munich, 1979, pp. 466-470.

Nahavandi, Huchang, Bomati, Yves, *Shah Abbas, empereur de Perse 1587-1629*, Paris, 1998.

Najmabadi, Afsaneh, « Reading for Gender Through Qajar Painting », dans L. Diba et M. Ekhtiar, éds., *Royal Persian Painting, the Qajar Epoch 1785-1925*, 1999, pp. 76-89.

Nashat, Guity, « Women in Pre-Revolutionary Iran: A Historical Overview », dans G. Nashat, éd., *Women and Revolution in Iran*, Colorado, 1983, pp. 5-37.

Nateq, Homa, « *Farang* va *Farangi Ma'ābi* va resāleh e'teqādi sheikh va shoyukh », *Tathir-é ejtemā'i vabā dar doureh-yé qajār*, Téhéran.

Naumann, Otto, « Netherlandish artists », *The illustrated Bartsch*, 7, New York, 1978.

Navai, 'Abdolhossein, *Shāh 'Abbās*, 3 Vols., Téhéran, 1352/1974.

Necipoğlu, Gülru, "Persianate Images Between Europe and China: The "Frankish Manner" in the Diez and Topkapı Albums, c. 1350-1450", dans Julia Gonnella, Friederike Weis, Christoph Rauch, éds. *The Diez Albums, Contexts and Contents*, Leiden, 2017, pp. 531-591.

Okada, Amina, *Le grand Moghol et ses peintres, miniatures de l'Inde XVIe et XVIIe siècle*, Paris, 1992.

Orji Nik Abadi, Fatemeh, « Pari Khān Khānom, zan-é bā siāsat va ghodratmand-é darbār-é safavi », dans M. A. Sadeqi, éd., *Majmu'eh maqālāt-é hamāyesh-é safavieh dar gostareh tārikh*, Tabriz, 1383/2004, pp. 45-73.

Otto-Dorn, Katharina, *L'Art de l'Islam*, Paris, 1967.

Pakbaz, Ru'in, *Dā'erat al-ma'āref-é honar*, Téhéran, 1385/2007.

Palmier-Chatelain, Marie-Elise et Lavagne d'Ortigue, Pauline, éds., *L'Orient des femmes*, Lyon, 2002.

Papadopoulo, Alexandre, *Esthétique de l'art musulman, la peinture*, Thèse de doctorat, l'Université de Paris I, 1971.

Parsadust, Manuchehr, *Shah Esmāʿil-é avval, pādeshāhi bā athar hā-yé dirpāy dar Iran va irāni*, Téhéran, 1375.

Parsadust, Manuchehr, *Shāh Tahmāsp-é avval*, Téhéran, 1377/1999.

Pétrosyan, Yuri A., *De Bagdad à Ispahan, Manuscrits islamiques de la filiale de Saint-Pétersbourg de l'Institut d'études orientales, Académie des Sciences de Russie*, Milan, 1994.

Piemontese, Angelo, Keddie, Nikki R., « Italian Scholarship on Iran », *Iranian Studies*, 20 (1987), pp. 99-130.

Pierce, Leslie P., *The Imperial Harem, Women and Sovereignty in the Ottoman Empire*, New York/Oxford, 1993.

Pinault, David, « Zaynab Bint ʿAli and the Place of the Women of the Household of the First Imams in Shiʿite Devotional Literature », dans Gavin R.G Hambly, éd., *Women in the Medieval Islamic World*, New York, 1999, pp. 69-98.

Pope, Arthur Upham, *An Introduction to Persian Art, Since the Seventh Century A.D.*, 2e, Westport, 1977.

Porter, Yves, *Peinture et arts du livres, essai sur la littérature technique indo-persane*, Paris-Téhéran, 1992.

Porter, Yves, « Les jardin Ashraf, vus pas Henry Viollet », dans Rika Gyselen, éd., *Sites et monuments disparus d'après les témoignages de voyageurs*, tiré à part de : «Res Orientales», VIII (1996), pp. 117-138.

Porter, Yves, « From the Theory of Two Qalams to the Seven Principles of Painting : Theory, Terminology, and Practice in Persian Classical Paintings », *Muqarnas*, 17 (2000), pp. 109-118.

Porter, Yves, « La diffusion des gravures et de l'imagerie européennes dans l'Iran safavide du 17e siècle », Colloque Art et civilisations judaïque, chrétienne et islamique, Genève, 12-13 février 2000.

Porter, Yves, Thévenart, Arthur, *Palais et jardin de Perse*, Paris, 2002.

Porter, Yves, *Les Iraniens, Histoire d'un peuple*, Paris, 2006.

Rahman, Fazlur, « Status of Women in the Qur'an », dans G. Nashat, éd., *Women and Revolution in Iran*, Colorado, 1983, pp. 37-55.

Rajabi, Mohammad Hasan, *Mashāhir zanān-é irāni va pārsi guy, az aghāz ta mashruteh*, Téhéran, 1374/1996.

Rice, David Talbot, *Islamic Art*, Londres, 1979.

Richard, Francis, « Catholicisme et Islam Chiite au « grand siècle » ; Autour de quelques documents concernant les Missions catholiques en Perse au XVIIe siècle », *Euntes Docete, Commentaria Urbaniana, Pontificia Universitas Urbaniana*, Roma, XXXIII, 1980/3, pp. 339-403.

Richard, Francis, « Un Augustin portugais renégat apologiste de l'Islam Chiite au début du XVIII^e siècle », *Moyen-Orient & Océan Indien*, 1 (1984), pp. 73-85.

Richard, Francis, *Catalogue des manuscrits persans, I. Ancien fonds*, paris, 1989.

Richards, Francis, « L'apport des missionnaires européens à la connaissance de l'Iran en Europe et de l'Europe en Iran », dans J. Calmard, éd., *Etudes Safavides*, Institute francises de recherche en Iran, Paris-Téhéran, 1993, pp. 251-266.

Richard, Francis, *Splendeurs persanes, manuscrits du XII^e au XVII^e siècle*, Paris, 1997.

Richard, Francis, *Les cinq poèmes de Nezami, chef d'œuvres du XVII^e siècle*, Paris, 2001.

Richard, Francis, *Le siècle d'Ispahan*, Paris, 2007.

Rieu, Charles, *Catalogue of the Persian Manuscripts in the British Museum*, Vol. II, Londres, 1879.

Rizvi, Kishwar, « Women and Benevolence during the Early Safavid Empire », dans D. Fairchild Ruggles, éd., *Women, Patronage, and Self-Representation in Islamic Societies*, New York, 2000, pp. 123-155.

Robinson, B. W., *Les plus beaux dessins persans*, Paris, 1966.

Robinson, B. W., *Persian Miniatures Painting, from Collection in the British Isles*, Londres, 1967a.

Robinson, B. W., « A Lacquer Mirror-Case of 1854 », *Iran* 5 (1967b), pp. 1-6.

Robinson, B. W., « Persian Lacquer in The Bern Historical Museum », *Iran*, VIII (1970), pp. 45-51.

Robinson, B. W., « The *Shahnameh* Manuscript Cochran 4 in the Metropolitan Museum of art », *Islamic art in the Metropolitan Museum of Art*, New York, 1972, pp. 73-78.

Robinson, B. W., *Islamic Painting and the Arts of the Book (from the Keir Collection)*, Londres, 1976a.

Robinson, B. W., « The Mansour Album », *Persian and Mughal art*, Londres, 1976b, pp. 251-260

Robinson, B. W., *Persian Painting in the India Office Library*, Londres, 1976c.

Robinson, B. W., *Persian Oil Paintings*, Londres, 1977.

Robinson, B. W., « Persian Painting in the Qajar period », dans R. Ettinghausen et E. Yarshater, éds., *Highlights of Persian Art*, Colorado, 1979, pp. 331-336.

Robinson, B. W., *Persian Painting in the John Rylands Library*, Londres, 1980.

Robinson, B. W., « A Survey of Persian Painting (1350-1896) », dans Ch. Adle, éd., *Art et société dans le monde Iranien*, Paris, 1982, pp. 13-89.

Robinson, B. W., « Lacques, peinture à l'huile, art du livre des XVIII^e et XIX^e siècles », dans T. Falk, éd., *Trésor de l'Islam*, Genève, 1985a, pp. 176-206.

Robinson, B. W., *A Descriptive Catalogue of the Persian Painting in the Bodleian Library*, Oxford, 1985b.

Robinson, B. W., *An exhibition of 50 pieces of Persian, Indian and Turkish lacquer*, Londres, 1986.

Robinson, B. W., « Qajar Lacquer », *Muqarnas*, 6 (1989), pp. 131-146.
Robinson, B. W., *Studies in Persian art*, Londres, 1993.
Robinson, B. W., Basil, Gray, *The Persian Art of the Book*, Oxford, 1972.
Robinson, B. W., Sims, Eleanor, *The Windsor Shah Nama of 1648*, Londres, 2007.
Robinson, Julie, *The Age of Rubens and Rembrandt, Old Master Prints from the Art gallery of South Australia*, Adelaide, 1993.
Rogers, Michael J., « The Genesis of Safavid Religious Painting », dans M. Y. Kiani, et A. Tajvidi, éds., *Vth International Congress of Iranian Art and Archaeology*, Téhéran, Isfahan, Shiraz, 11th-18th April 1968, 2vols., Téhéran, 1972. pp. 167-188.
Romania, Isabelle, *The illustrated Bartsch, John Sadeler I*, Vol. 70, part 1 (supplement), New York, 1999.
Rota, Giorgio, « The Horses of the Shah: Some Remarks on the Organization of the Safavid Royal Stables, Mainly Based on Three Persian Handbooks of Administrative Practice, » dans Bert G. Fragner, Ralph Kauz, Roderich Ptak et Angela Schottenhammer, éds, *Pferde in Asien: Geschichte, Handel und Kultur/Horses in Asia: History, Trade and Culture*, ed., (Vienna, 2009), pp. 33-42.
Rota, Giorgio, « Safavid Persia and Its Diplomatic Relations with Venice », dans W. Floor and E. Herzig, éds., *Iran and the World in the Safavid Age*, 2012, Londres/New York, pp. 149-160.
Ruhbakhshan, A., « *Farang* va *farangi* dar sheʻr-é Bidel », *Nāmeh Pārsi*, 1 (1375/1997), pp. 159-174.
Ruhbakhshan, A., « *Farang* va *farangi* dar shʻer-é Molavi va Hafez ! », *Nāmeh Pārsi*, 6 (1376/1998), pp. 156-177.
Ruhbakhshan, A., *Farang va farangi dar Iran*, Téhéran, 1388/2009.
Rouir, Eugène, *La gravure originale au XVII^e siècle*, Paris, 1974.
Roxburgh, David J., « The Study of Painting and the Arts of the Book », *Muqarnas*, 17 (2000), pp. 1-16.
Roxburgh, David J., *The Persian Album 1400-1600, from Dispersed to Collection*, New Haven/Londres, 2005.
Sakisian, Arménag B., *La miniature persane du XII^e au XVII^e siècles*, Paris et Bruxelles, 1929.
Sakisian, Armenag B., « Persian Drawings », *The Burlington Magazine for Connoisseurs*, 69 (1936), pp. 14-21.
Sakisian, Armenag B., « Persian Drawings II », *The Burlington Magazine for Connoisseurs*, 69 (1936), pp. 59-69.
Satari, Jalal, *Simā-yé zan dar farhang-é Iran*, Téhéran, 1375/1997.
Savory, Roger M., « The Emergence of the Modern Persian State under the Safavids », *Iran-Shinasi, Journal of Iranian Studies, Faculty of Letters and Humanities*, II (1971) P. 1-44.
Savory, Roger M., « The Safavid State and Polity », *Iranian Studies*, VII (1972), pp. 179-212.

Savory, Roger M., *Iran under the Safavids*, Cambridge, 1980.

Savory, Roger M., Studies on the History of Safavid Iran, Londres, 1987.

Scarce, Jennifer, « Vesture and Dress, Fashion, Function and Impact », dans C. Bier, éd., *Woven from the Soul, Spun From the Heart, Textile Arts of Safavid and Qajar Iran 16th-19th centuries*, Washington D.C., 1987, pp. 33-57.

Scarce, Jennifer, « Style from Top to Toe: How to Dress in Isfahan », dans Sheila R. Canby, éd., *Safavid Art and Architecture*, Londres, 2002, pp. 72-77.

Seyller, John, « A Mughal Code of Connoisseurship », *Muqarnas*, 17 (2000), pp. 177-202.

Schmitz, Barbara, *Islamic Manuscripts in the New York Public Library*, New York, Oxford, 1992.

Schmitz, Barbara, « Indian Influence on Persian Painting », *Encyclopædia Iranica*, XIII (2008), pp. 76-81.

Schmitz, Barbara, Pal, Pratapaditya, Thackston, Wheeler M., et al., *Islamic and Indian Manuscripts and Paintings in the Pierpont Morgan Library*, New York, 1997.

Schwartz, Gary, « Safavid Favour and Company Scorn: the Fortunes of Dutch Painters to the Shah », dans R. Matthee, éd., *Iran and the Netherlands; Interwoven Through the Ages (Bastar-e ravabet-e Iran va Holand dar gozar-e zaman)*, Rotterdam, 2009, pp. 133-144.

Schwartz, Gary, « Between Court and Company : Dutch Artistes in Persia », dans A. Langer, éd., *The Fascination of Persia, The Persian-European Dialogue in Seventeenth-Century Art & Contemporary Art from Tehran*, Zurich, 2013, pp. 152-169.

Sefatgol, Mansur, « Safavid Administration of *Awqaf*, Structure, Changes and Functions, 1077-1135/1666-1722 », dans Andrew J. Newman, éd., *Society and Culture in the Early Modern Middle East*, Leiden, 2003, pp. 397-408.

Sefatgol, Mansur, « Moqadameh avval (naqd va barresi) », dans M. E. Marcinkowski, éd., *Dastur al-moluk*, trad. en persan par Ali Kordabadi, Téhéran, 1385/2007, pp. 3-81.

Sefatgol, Mansur, « Farang, Farangi and Farangestan : Safavid Historiography and the West (907-1148/1501-1736) », dans W. Floor et E. Herzig, éds., *Iran and the World in the Safavid Age*, Londres/New York, 2012, pp. 357-364.

Shahri, Jafar, *Tehran-é qadim*, vol. II, Téhéran, 1376/ 1998.

Shay, Anthony, « Dance and Non-Dance : Patterned Movement in Iran and Islam, *Iranian studies*, 28, n° 1-2 (1995), pp/ 61-78.

Shoja, Abdolmajid, *Zan, siāsat va haramsarā dar asr-é safavi*, Sabzevar, 1384/2005.

Simpson, Marianna Sherve, *Arab and Persian Painting in the Fogg Art Museum*, Cambridge, 1980.

Simpson, Marianna Sherve, « Shaykh-Muhammad », dans Sh. R. Canby, éd., *Persian Masters, Five Centuries of Painting*, Bombay, 1990, pp. 99-112.

Simpson, Mariana Sherve, Farhad, Massumeh, *Sultan Ibrahim Mirza's Haft Awrang, A Princely Manuscript from Sixteenth-Century Iran*, Londres, 1997.

Simpson, Mariannna Sherve, *Persian Poetry, Painting and Patronage, Illustration in a Sixteenth-Century Masterpiece*, Washington D.C., 1998.

Simpson, Mariannna Sherve, « Gifts for the Shah : An Episode in Habsburg-Safavid Relations during the Reign of Philip III and Abbas I », dans L. Komaroff, éd., *Gifts of the Sultan : The Art of Giving at the Islamic Courts*, Yale University, New Haven/Londres, 2011, pp. 125-139.

Sims, E. G., « Five Seventeenth-century Oil Paintings », *Persian and Mughal art*, Londres, 1976, pp. 221-248.

Sims, E. G., « Late Safavid Painting : the Chehel Sutun, the Armenian Houses, the Oil Paintings », dans *Akten des VII. International Kongresses für iranische Kunst und Archäologie*, Munich, 1979, pp. 408-418.

Sims, Eleanor, Marshak, Boris I, et Grube, Ernst J., *Peerless Images*, New Haven/Londres, 2002.

Sims, E. G., « Six Seventeenth-century Oil Paintings from Safavid Persia », dans Sheila Blair et Jonathan Bloom, éds., *God Is Beautiful and Loves Beauty*, New Haven/Londres, 2013, pp. 341-365.

Sirvastava, Sanjeev P., *Jahangir, a Connoisseur of Mughal art*, New Delhi, 2001.

Skelton, Robert, *Indian Miniatures from the XVth to the XIXth centuries*, Venise, 1961.

Skelton, Robert, « Indian Painting of the Mughal Period », dans B. W. Robinson, éd., *Islamic Painting and the Arts of the Book*, Londres, 1976, pp. 231-275.

Skelton, Robert, « Ghiyath al-Din Ali-yi Naqhshband and Episode in the Life of Sadiqi Beg », dans R. Hillenbrand, éd., *Persian Paintings from the Mongols to the Qajars*, New York, 2000, pp. 149-263.

Soucek, P. P., « An Illustrated Manuscript of al-Biruni's *Chronology of Ancient nations* », dans P. J. Chelkowski, éd., *The Scholars and the Saints. Studies in Commemoration of Abu'l- Rayhan al-Biruni and Jalal al-Din Rumi*, New York, 1975, 103-68.

Soucek, P. P., «'Alī Qolī Jobba-Dar», *Encyclopædia Iranica*, I (1985), London, Boston et Henley, pp. 872-874.

Soucek, P. P., « Persian Artists in Mughal India: Influences and Transformations », *Muqarnas*, 4 (1987), pp. 166-181.

Soucek, P. P., « The Theory and Practice of Portraiture in the Persian Tradition », *Muqarnas*, 17 (2000), pp. 97-108.

Soudavar, Abolala, *Art of the Persian Courts*, New York, 1992.

Soudavar, Abolala, « A Chinese Dish from the Lost Endowment of Princesses Sultanum (925-69/1519-62) », dans K. Eslami, éd., *Iran And Iranian Studies, Essay in Honor of Iraj Afshar*, New Jersey, 1998, pp. 125-136.

Soudavar, Abolala, « Between the Safavids and the Mughals : Art and Artists in Transition », *Iran*, XXXVII (1999), pp. 49-66.

Soudavar, Abolala, « The age of Muhammadi », *Muqarnas*, 17 (2000), pp. 17-68.

Soudavar, Abolala, « Le chant du monde : A disenchanting echo of Safavid art history », *Iran*, XLVI (2002), pp. 253-276.

Sourdel, Dominique, Sourdel, Janine, *Dictionnaire historique de l'Islam*, Paris, 1996.
Strass, Walter L., « Netherlandish artistes », *The illustrated Bartsch*, 4, New York, 1980.
Stchoukine, Ivan, *Les peintures des manuscrits Safavis, de 1502 à 1587*, Paris, 1959.
Stchoukine, Ivan, *Les peintures des manuscrits de Shah Abbas 1er, à la fin des Safavis*, Paris, 1964.
Steinmann, Linda K., « Sericulture and Silk : Production, Trade, and Export under Shah Abbas », dans C. Bier, éd., *Woven From the Soul, Spun from the Heart, Textile Arts of Safavid and Qajar Iran 16th-19th centuries*, Washington D.C., 1987, pp. 12-20.
Stevens, Roger, « European Visitors to the Safavid court », *Iranian Studies*, VII (1974), pp. 421-457.
Stierlin, Henri, *L'art de l'Islam en Orient, d'Isfahan au Taj Mahal*, Paris, 2002.
Strong, Susan, « Far from the Arts of Painting: an English Amateur Artist at The Court of Jahangir », dans R. Crill, S. Strong et A. Topsfield, éds., *Arts of Mughal India*, Ahmedabad, 2004, pp. 129-137.
Surieu, Robert, *Sarv é Naz, Essai sur les représentations érotiques et l'amour dans l'Iran d'autrefois*, Genève, 1967.
Prêtre, Jean-Claude, *Suzanne : le procès du modèle*, Paris, 1990.
Szuppe, M., « La participation des femmes de la famille royale à l'exercice du pouvoir en Iran safavide au XVIe siècle », première partie, *Studia Iranica*, 23 (1994), pp. 211-259.
Szuppe, M., « La participation des femmes de la famille royale à l'exercice du pouvoir en Iran safavide au XVIe siècle », seconde partie, *Studia Iranica*, 24 (1995), pp. 61-125.
Szuppe, Maria, « The Jewels of Wonder: Learned Ladies and Princess Politicians in the Provinces of Early Safavid Iran », dans Gavin R. G. Hambly, éd., *Women in the Medieval Islamic World, Power, Patronage, and Piety*, New York, 1998, pp. 325-349.
Szuppe, M., « Status, Knowledge, and Politics: Women in Sixteenth-Century Safavid Iran », dans G. Nashat et L. Bexk, éds., *Women in Iran from the Rise of Islam to 1800*, Urbana et Chicago, 2003, pp. 140-170.
Tavakoli-Targhi, Mohammad, *Refashioning Iran, Orientalism, Occidentalism and Historiography*, Houndmills, 2001.
Taylor, Alice, *Book Arts of Isfahan, Diversity and Identity in Seventeenth – Century Persia*, Californie, 1995.
Thackston, Wheeler, M., *A Century of Princes, Sources on Timurid History and Art*, Massachusetts, 1989.
Thackston, Wheeler, M., *Album Prefaces and Other Documents on the History of Calligraphers and Painters*, Leiden, 2001.
The Chester Beatty Library, A catalogue of the Persian Manuscripts and Miniatures, Vol. III, Dublin, 1963.
The Saint Petersburg Muraqqa', Album of Indian and Persian Miniatures from the 16th through the 18th century, and Specimens to Persian Calligraphy by "Imad Al-Hasanī", Milan, 1996.

Thomas, Kenneth J., « Bible III. Chronology of Translation », *Encyclopædia* Iranica, 4 (1990), pp. 203-206.

Titley, N. M., « Persian Miniature Painting: The Repetition of Compositions During the Fifteenth Century », dans *Akten des VII. International Kongresses fur iranische Kunst und Archäologie*, Munich, 1979, pp. 471-491.

Titley, N. M., *Persian Miniature Painting*, Londres, 1983.

Tokatlian, Armen, *Falnamah: Livre royal des sorts*, Paris, 2007.

Tokatlian, Armen, *Kalantars, les seigneurs arméniens dans la Perse safavide*, Paris, 2009.

Upton, Joseph M., « Notes on Persian Costumes of the Sixteenth and Seventeenth Centuries », *Metropolitan Museum Studies*, 2 (1930), pp. 206-220.

Van Ruymbeke, Christine, « La femme et l'arbre dans la poésie de Nezami », dans M. E. Palmier-Chatelain et P. Lavagne d'Ortigue, éds., *L'Orient des femmes*, Lyon, 2002, pp. 85-93.

Vesel, Živa, « Les femmes et la science dans l'Iran médiéval : la rareté des sources est-elle significative de la réalité ? », dans M. E. Palmier-Chatelain et P. Lavagne d'Ortigue, éds., *L'Orient des femmes*, Lyon, 2002, pp. 75-85.

Vesel, Živa, Serge Tourkin et Yves Porter, éds., *Image of Islamic Science, Illustrated Manuscripts from the Iranian World*, Téhéran, 2009.

Waterfield, Robin, *Christians in Persia*, Londres, 1973.

Weis, Friederike, « A Painting from a Jahangirnama and its Compositional Parallels with an Engraving from the Evangelicae Historiae Imagines », dans R. Crill, S. Strong et A. Topsfield, éds., *Arts of Mughal India*, Ahmedabad, 2004, pp. 119-128.

Welch, Anthony, *Shah Abbas and the Arts of Isfahan*, Washington D.C., 1973.

Welch, Anthony, « Painting and Patronage under Shah 'Abbās I », *Iranian studies*, VII (1974), pp. 458-507.

Welch, Anthony, *Artists for the Shah, Late Sixteenth-Century Painting at the Imperial Court of Iran*, New Haven/ Londres, 1976.

Welch, Anthony, « L'art du livre », dans T. Falk, éd., *Trésor de l'Islam*, Genève, 1985, pp. 32-76.

Welch, Anthony, « Safavid Iran Seen Through Venetian Eyes », dans Andrew J. Newman, éd., *Society and Culture in the early Modern Middle East*, Leiden, 2003, pp. 97-125.

Welch, Anthony, Welch, Stuart Cary, *Arts of Islamic Book, The Collection of Prince Sadruddin Aga Khan*, Ithaca et Londres, 1982.

Welch, Stuart Cary, *Royal Persian Manuscripts*, Londres, 3ᵉ, 1978.

Welch, Stuart Cary, et al., *The Emperor's Album, Images of Mughal India*, New York, 1987.

Welch, Stuart Cary, *Wonders of the Age, Masterpieces of Early Safavid Painting 1501-1576*, Washington D.C., 1979.

Welch, Stuart Cart, Zoka, Yahya, *Persian & Mughal Miniatures: The Life and Times of Muhammad – Zaman*, Téhéran, 1994.

Welch, Stuart Cary, Masteller, Kimberly, *From Mind, Heart and Hand, Persian, Turkish and Indian Drawings from the Stuart Cary Welch Collection*, Cambridge, 2004.

Wheelock, Arthur K., *Dutch Paintings of the Seventeenth Century*, Washington, 1995.

Wheelock, Arthur K., *Flemish Paintings of the Seventeenth Century*, New York et Oxford, 2005.

Yarshater, Ehsan, « Some Common Characteristics of Persian Poetry and Art », *Studia Islamica*, 16 (1962), pp. 61-71.

Yūsofī, Ḡolām-Ḥosayn, « Historical Lexicon of Persian Clothing », *Encyclopædia Iranica*, V (1992), pp. 856-865.

Zarinbaf-Shahr, Fariba, « Economic Activities of Safavid Women in the Shrine-City of Ardabil », *Iranian studies*, 31 (1998), pp. 247-261.

Zoka, Yahya, « Mohammad Zaman, avvalin naqqāsh-é irani ke be orupa raft », *Sokhan* XII (1341/1962), pp. 1007-16.

Zoka, Yahya, Semsar, Mohammad Hasan, *Iranian Art Treasures in the Prime Ministry of Iran's Collections*, Téhéran, 1978.

Zoka, Yahya, Semsar, Mohammad Hasan, *Athār-é honari-yé Iran*, Téhéran, 1383/2005.

Index

'Abbās Mirzā 38
Afzal Tuni 34, 127
ahl-é chari'a 61
Ahmad Musā 137
'alamdār bāshi 81, 175
Alexis Mikhaïlovitch, Tsar 141
'Ali (Imam) 17, 117
Āli qāpu 85, 157
'Ali Qoli 18, 23, 25, 28, 30, 142, 151, 159, 161
'Ali Qoli Arna'ut 25, 161
'Ali Qoli Beig 159
'Ali Qoli Beig *farangi* 18, 159
'Ali Qoli Beig Jebādār 21, 161
'Ali Qoli ebn-é Mohammad 19, 30, 41, 152, 161, 163, 174
'Ali Qoli *farangi* 18, 159
'Ali Qoli Jebādār 1-3, 6-17, 19-28, 30-32, 34-36, 40-41, 43, 48, 50-53, 69-73, 75, 78, 80-81, 83, 85, 88, 95, 100, 104, 112, 115-116, 121-123, 132-134, 136, 138, 140-144, 146-147, 151, 153-156, 159-162, 164, 168-170, 173-174, 190
'Ali Qoli Jobbeh dār 26, 145, 146
'Ali Qoli Ketābdār 162
Ālijāh 84, 175
amir-é ākhor bāshi 14, 82, 84, 143, 147, 148
amir-é ākhor bāshi-é jélo 82, 84, 175
amir-é ākhor bāshi-é sahrā 84, 175
amir-é shekār bāshi 175
andaruni 59, 60, 62
Āqā Kāfur 62, 92
Āqā Kamāl 62, 92
Āqā Mobārak 62, 119
Āqā Shāhpur 59
āqāyān-é moqarrab 90
Arg 109
Arna'ut 25 n. 16, 163, 168

Babur 19-20
Bahrām *Farangi sāz* 4, 37 n. 11
Bahrām Mirzā 4 n. 7, 137, 178
Bahrām Sofreh Kesh 4, 170
Bellini, Gentile 47
Botticelli, Sandro 48
Boucher, François 48

Charles 1er d'Angleterre 23
Charles II d'Angleterre 45
Chehel sotun 127-128, 131, 133-135, 148, 157, 190
chini sāzi 168
Carpaccio, Vittore 47

dagang-é morasa' 76, 175
Dār al-Fonun 39
darbār 164
dargāh 54, 175
dārugheh 74, 175
Delacroix, Eugène 47
divān 54, 59, 175
divānbeigi 112, 175
Dorigny, Michel 114
Dust Mohammad 4 n. 7, 137, 178

Ebdāl Beig 159
'eid-é Qorbān 93
Elizabeth 10, 98, 106-107
'emārat-é Cheshmseh 129
Eskandar Monshi 3, 33-34, 43 n. 28
E'temād al-douleh 57-58, 61, 65, 85, 112, 175

farangi ma'ābi 39, 51
farangi sāzi 1, 3-6, 12-13, 32-36, 39-41, 50-51, 149 n. 226, 152-153, 163, 165-173, 190
Fatima 108-109, 117

Gérôme, Léon 47
Ghaffāri, Abolhasan (Sani' al-Molk) 38, 168
gholām zādeh 19, 21, 22, 23, 28, 30, 73, 163
gholām zādeh-yé qadim 8, 11, 13, 21, 22, 27 nn. 34-35, 43, 73, 75, 86, 138, 140, 151
gholām zādeh-yé qadim 'Ali Qoli 16, 138, 139, 174
gholām zādeh-yé qadimi 'Ali Qoli Jebādār 14-15, 21, 22, 121
gholām zādeh-yé Shāh 'Abbās-é thāni 14, 16, 22, 23, 142, 174
gholāmān-é khāsseh-yé sharifeh 59, 90
gol o morgh 34
Grégoire, Pape 115

Hāji Mohammad 129, 132
Hāji Mohammad Ebrāhim 35-36
Heidar Mirzā 64 n. 56, 111 n. 123
Henri, Matisse 48
hezār pisheh 86, 88-89, 175
hokm névis 175

Ingres, Jean-Auguste-Dominique 47
Irāni sāzi 168-169
ishik āqāsi bāshi 61, 175
ishik āqāsi bāshi-é haram 175
Ispahan 4-5, 7, 13, 26, 35, 37, 38 n. 13, 39, 46, 49, 57, 59, 67, 74, 84-85, 90-91, 92 n. 63, 102-104, 117-118, 119 n. 147, 127, 130 n. 184, 131, 133, 135, 157, 161, 163, 167, 169-170, 172-173, 175, 187, 193, 196-197

Jāni farangi sāz 4, 6, 33-34, 36-40, 51, 131, 152, 170
Jebā 25-26
jebādār bāshi 26, 27, 62
Jebākhāneh 26, 30, 161, 176
jélodār bāshi 81, 84, 175
Jubbah 25, 26
Jubbah dār 25-26
Judith 10, 106, 110-112, 121, 154

Kalāntar 65, 176
Kamāl al-din Behzād 138, 154
Karbala 119 n. 147
kārkhāneh āqāsi hā 74, 176
Kāzem 38
keshik khāneh 61, 176
ketābdār 162, 163
ketābkhāneh 176
khājeh 61
Khājeh 'ālijāh 27
khazāneh dār 92
Khwānsāri, Āqā Jamāl 9
Khodābandeh, Shāh Mohammad 64 n. 56, 111, 112 n. 124, 116 n. 136
Khorāsān 89
Khosrou 134, 136
Kolāh farangi 51, 39, 176
Küsel, Melchior 114

laleh 59-60
laleh-yé gholāmān 62, 176
landarā-duzān 103
landarā-furushān 103
Landrā (aussi *londrā*) 103 n. 88
laqab 21, 57, 85 n. 34
Lasne, Michel 122
Leila 50

Madeleine 15, 18, 31, 106, 112-116, 121, 144, 154
madrasa 65, 85, 91-92, 117, 119
Magdalen Pénitente 114
Mahd-é 'Olyā 65 n. 56, 111
Mahmud Āqā 27
majles nevis 11
majles sāzi 28, 138, 154
Majlesi, Mohammad 9, 65, 66 nn. 61-63, 67-68, 108, 179
Maryam Beigom 68, 117, 119
mehtar 15, 18, 27 n. 34, 28 n. 37, 86-89, 148, 175
mehtar-é rekāb khāneh 62, 86, 88, 176
Mir Mosavver 138
Mir Seyyed 'Ali 138
Mirzā Jalāl 140
Mirzā Jalālā 16, 43, 140
Mirzā Mehdi 57
Mirzā Mohammad Taqi (aussi Sāru Taqi) 57, 85
Mirzā Rezā 38
Mohammad Bāqer 12 n. 22, 26 n. 23, 15, 43 n. 26, 65, 122, 123 n. 154, 124, 179
Mohammad Esmā'il *Farangi sāz* 4, 6, 33-34, 38-40, 152
Mohammad Qāsem 34, 41, 138, 168
Mohammad Rabi' ebn-é Mohammad Ebrāhim 12, 67, 95
Mohammad Soltāni 35
Mohammad Yusef 34, 41, 180
Mohammad Zamān 1 n. 1, 2-4, 6, 8, 10, 34-36, 40-41, 42 n. 26, 48, 50-51, 69, 71, 73, 91, 93, 107, 109, 112, 122-123, 132-133, 136, 141 n. 216, 148, 151, 154, 160, 163-164, 166-173
Mohammad 'Ali 18, 34-36, 42 n. 26, 148, 159, 170
Mohammad 'Ali Qoli Beig 18, 159

mohrdār 176
moqarrab al-khāqān 10, 60-61, 81, 84, 86, 176
mostoufi 61
mostoufi al-mamālek 55, 176
Mo'in Mosavver 34, 127, 138, 169
Musā Beig 49, 50 n. 46

Nāder Shāh 18, 43 n. 26, 122, 159
Najaf Qoli Beig 84, 112
Nākeheh Khānom 55
Naqdi Beig 49, 50 n. 46
Nasiri, 'Ali Naqi 11
naqqāsh 38, 46, 203
naqqāsh khāneh 176
naqqāshbāshi 159, 163, 176
naqqāshi 90
nāzer 27 n. 31, 112, 176
Nouvelle Jolfā 5, 35, 93, 167, 169, 171-172

Occidentalisme 42, 42 n. 24, 48, 50, 113, 152, 153
occidentaliste 41, 50, 52, 54, 69, 71, 123, 148, 151, 153

Paul VI, Pape 116
Picasso, Pablo 48
Pontius, Paulus 122

Qarachaqāy Khān 89, 163
Qasr-é Shirin 45
Qazvin 9, 64 n. 56, 85, 97, 101, 104, 161, 169, 175
Qeisarieh 46
qezelbāsh 59, 64 n. 56, 111 n. 123
qoroq 109

Razavi, Mohamad Hasan 168
Rembrandt van Rijn 47, 197
Reni, Guido 110, 113
Renoir, Auguste 47
Rezā 'Abbāsi 34, 49, 51, 53, 127, 132, 138, 154, 169-170
rish séfid 61-62, 92, 119, 147, 176
Rome 38, 116 n. 136, 191, 193
Rubens, Pierre Paul 47, 108 n. 102, 122, 197

Sadeler, John 113, 198
Sādeqi Afshār 3, 4 n. 7-8, 6 n. 13, 41, 132, 169

sadr 9
Safi Mirzā 55
sagbānān 176
sāheb jam'-é khazāneh-yé 'āmereh 89, 92 n. 60, 176
Sani' al-Molk 38, 168
sarkār 91, 91 n. 54, 92, 92 n. 56
sarkār-é khāsseh-yé sharifeh 89, 92, 93, 176
Sāru Taqi voir Mirzā Mohammad Taqi
sayyādān 176
sepahsālār 89
sérail 10, 54, 55, 57-64, 65 n. 56, 67-68, 73, 86, 90, 92, 103-104, 109-110, 112, 117, 119-120, 149, 154-156, 176
shabih kesh 137
shabih sāzi 136
Shafi' 'Abbāsi 34, 148
Shāh Esmā'il 14, 19-20, 28, 178
Shāh Esmā'il II 64 n. 56, 111
Shāh Safi 55, 57, 59, 76, 85, 88, 110 n. 117, 180
Shāh Safi II 55, 76, 88
Shāh Soleimān 1-2, 6-11, 13-14, 18, 23, 27, 28 n. 37, 31, 35-36, 44-46, 48-49, 50 n. 50, 53-58, 60-61, 63-66, 67 n. 73, 68-75, 77-78, 80, 82, 85-86, 88-90, 93-94, 103 n. 88, 104, 106, 109-110, 112, 117-121, 130, 146, 148-149, 151, 154-157, 160-162, 164-165, 170, 172, 178
Shāh Soltān Hossein 9, 11, 18 n. 3, 31, 61, 64, 66 n. 61, 68, 69, 85 n. 34, 92 n. 63, 116 n. 136, 120, 153, 161-163, 178
Shāh Tahmāsp 2, 59, 64, 93, 111, 133, 195
Shāh Tahmāsp II 11
Shāh 'Abbās 1er 2, 5, 42-43, 49, 55, 57, 59, 63, 65 n. 56, 68, 85, 89, 90 n. 53, 93, 104, 112, 117-118, 129, 134, 140 n. 210, 163, 166, 169, 171, 175
Shāh 'Abbās II 1, 6-8, 11, 16, 19, 23-24, 28 n. 36, 30-31, 40, 48, 54-55, 57, 63 n. 48, 64-65, 69-73, 85, 92, 102, 112, 117, 129, 143-144, 151, 153, 155, 159, 161-163, 169-172, 180, 183
Shāhpur 136
Shahr Bānu Beigom 117
shahr-é farang 39
Sheikh al-Islam 65
Sheikh Mohammad 3, 6 n. 13

Sheikh 'Abbāsi 34, 163, 171
Sheikh 'Ali Khān 54, 56-58, 60, 64, 84-85, 94, 155
shirbānān 176
Shirin 48, 50, 53, 121, 126, 133-136, 149, 155
Siyāvosh 90, 162
Sukiās 128, 148
surat-é farangi 3, 33
Suzanne 10, 15, 26 n. 23, 43, 46, 106, 115 n. 132, 121-123, 132, 134, 136, 155, 201

tālār 76, 85, 128, 148, 176
Tālār-é tavileh 77
tofangchi 147
tofangchi bāshi 177

Van Dyck, Anthony 98, 142
vāqef 112, 119, 123

vaqf 90, 117-119, 122, 149
vaqfnāmeh 11, 63, 92, 118-120
Venise 45 n. 33, 50 n. 50, 102, 189, 200
Vénus 10, 15, 46, 48, 123-125, 132, 134, 136
Vierge 10, 33 n. 1, 91, 94, 106-109, 121, 154
Vosterman, Lucas Emil (le Vieux) 122 n. 152
Vouet, Simon 113-114

yasāvolān-é sohbat 74, 175, 177
Yusef *āqā-yé yuz bāshi* 90
Yusef Beig Barbarie 27
yuz chi bāshi 90, 177

zābeteh nevis 177
zan-é farangi 49, 94-95, 156
zindār bāshi 84, 175, 177
Zohāb voir Qasr-é Shirin
Zoleikhā (et Yusef) 106

Printed in the United States
By Bookmasters